VINCENT VAN GOGH

後期印象派大畫家

梵谷名畫500選

羅伯修斯、林惺嶽 等撰文

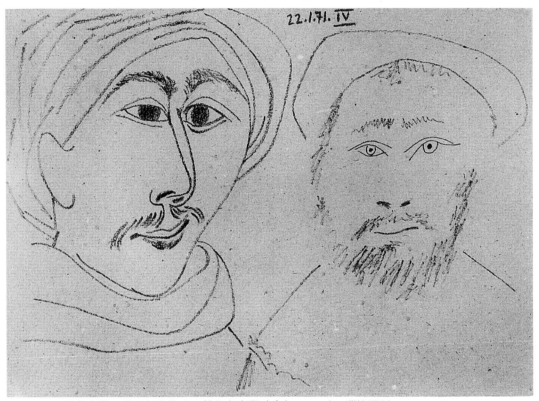

畢卡索筆下的兩個人物──梵谷與高更（左） 1971年 蠟筆厚紙 21.8×30.9cm

藝術家

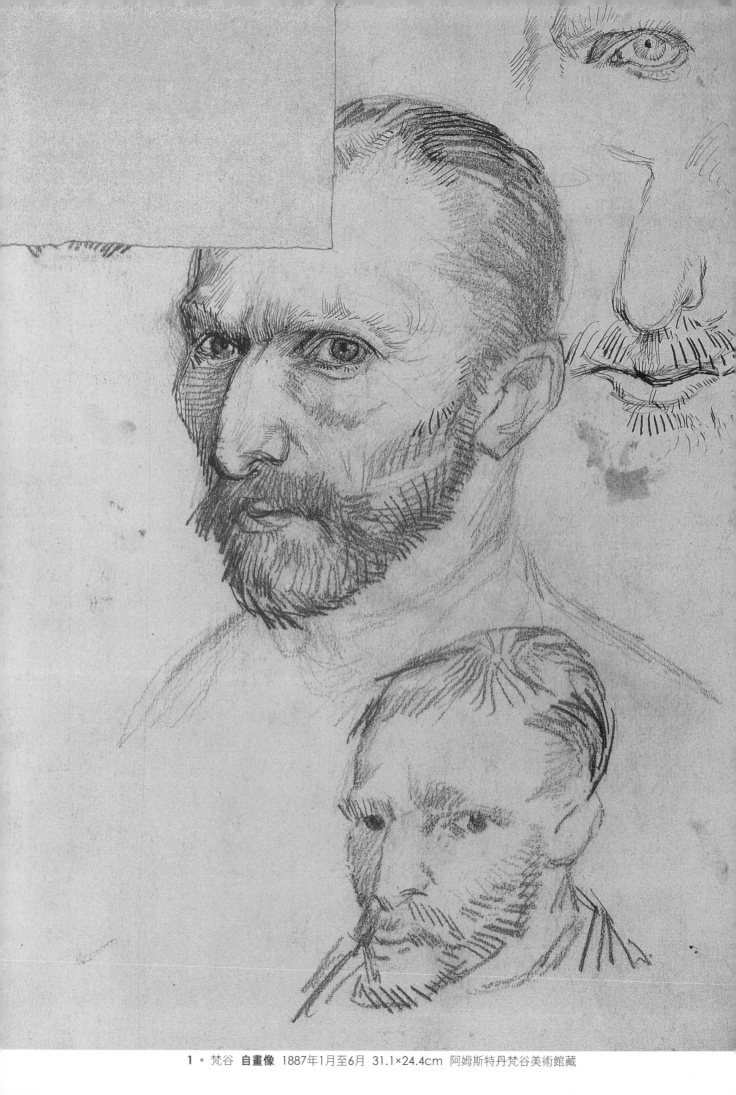

1・梵谷　**自畫像**　1887年1月至6月　31.1×24.4cm　阿姆斯特丹梵谷美術館藏

Content 目錄

從邊緣眺望：論梵谷的藝術

　　19世紀浪漫主義繪畫的重大主題之一是世界和精神之間的互相作用，對超越或者低於我們的意識控制的、體現在自然中的心境形象的探索。一方面，這個世界的規模很大，人們把它看作因它自身的宏偉而成為神聖的地方，它本身是神的宏偉莊嚴的映象——岩崖、風暴、平原、海洋、海上的火、天空的火、月光、花草樹木的活力構成的盛裝。這些景色把卡斯帕・大衛・菲特烈（Caspar David Friedrich）、泰納（Turner）、塞繆爾・帕爾默（Samuel Palmer）、艾伯特・比茲塔特（Alberr Bierstadt）和弗雷德里克・埃德溫・丘奇（Frederick Edwin Church）的主題送給了他們。浪漫主義運動詩人威廉・華茲華斯（William Wordsworth 1770-1850）寫道：「與自然的美麗而永久的形態結合起來了。」在另一方面，並不是所有畫家都能感覺到華茲華斯與自然之間的既是想像的，又是根據經驗的和睦關係的，極度浪漫主義的下一步是希望探索和紀錄自我的不滿——自我的衝突和眼淚，飢餓和純粹公式化的精神嚮往。探索人和自然的這些不安定的形象——它們和魯本斯或康斯塔伯作品的富有成效的安全感大不相同——是19世紀傳給現代主義的事業之一。這確實是19世紀和我們這個世界的主要鏈環之一，當上帝死去，藝術家們也感到不大健康的時候，它顯得尤其強烈，並產生了許多後果，其中包括形形色色的表現主義。

　　當時進行這種探索的地方之一是法國南部阿爾的鄉下；畫家是文生・梵谷。像這個易激動的、急躁的荷蘭人這樣為自我表現的需要所驅使的人恐怕很少。即使他的畫一幅也沒有留下來，光是他寫給他弟弟西奧的信——這些信中有七百五十多封保存至今——也仍然是一分傑出的懺悔性文學作品，一顆非表白自己、暴露自己的感情、說出自己最隱秘的危機不可的心靈的產物。做為一個因不平等和社會罪惡而發瘋的失敗的「傳教士」，梵谷是19世紀寫實主義的聖替罪羊之一；而他稱為「可怕的清醒」的心境的調子是那麼高，直到現在，所有人還都能聽到它，這說明了為什麼1888年畫的〈向日葵〉今天仍是美術史上最受歡迎的一幅靜物畫，是以植物為題的「蒙娜麗莎」。

　　梵谷作為一個畫家，他最大的勝利是在普羅旺斯取得的，而他到那裡去的目的也正是為了爭取勝利。他希望南方的光線會使他的畫充滿色彩上的強烈感，其力量足以對心靈產生作用，並對良心說話。沒有一個畫家比梵谷更少關心表現主義的快樂，那也是公平的，因為對於這種享受，實在沒有人比他準備得更差了。我們不能想像下一代的色彩畫家馬諦斯和德朗等人，會像梵谷那樣把心理和精神的重量都歸因於色彩；倒不是因為他們輕浮，而是因為在他們的嚴肅性中，說教和宗教的氣質比那荷蘭人的少。梵谷是少數幾個本人極大的痛苦真正擺脫不掉自己的天才的藝術家之一，這說明為什麼直到今天，我們如果沒有一陣極度憎惡的痛苦感覺，仍很難想像那些人從阿爾或聖雷米望去的熱浪衝擊下的扭曲的風景——現在這些風景已掛在百萬富翁的客廳裡了。

　　梵谷取自阿爾地方的主題，大部分原物現在已沒有了。「黃屋」已經消失，他的房間已不復存在，夜間咖啡館——在這咖啡館的撞球室裡，他說，他曾試過用鮮豔的綠色和狂暴的紅色「來表現人類的可怕的感情（和）覺得這咖啡館是一個人能夠毀掉自己、發瘋、或犯罪的地方的念頭」——也在幾十年以

前就拆掉了。但是聖雷米的精神病醫院和周圍的風景，仍驚人地沒有改變。從1889年5月到1890年5月的一年零八天中，梵谷曾在這裡接受治療。所謂「治療」不過是冷水浴而已，至於他得的是什麼病，則沒有人能有把握地說出。大家都知道的一個症狀是他與他的朋友高更發生激烈爭吵後，割下了自己的耳垂，並把它當作一份假的聖餐送給阿爾的一個妓女。我們說他患了躁鬱症，那只是迴避了那顆我們仍很難理解的心靈的問題。病沒有阻礙他看得清清楚楚，沒有阻礙他把所見的東西記錄下來；聖雷米醫院的樣子仍和他的畫一模一樣，包括那粗糙的石凳的每一個細節、朝花園的門面的赭色拉毛水泥，甚至那開在照料得很馬虎的花壇裡的蝴蝶花。「有的人即使又瘋又病，還是熱愛自然」，他寫信給西奧·梵谷說：「畫家就是這樣的人。」他一陣陣發作絕望和幻覺，這時他不能工作，而在不發病的清醒的幾個月中，他是可以工作的，而且確實做了工作，雖然不時被極度幻想的出神所打斷。

在這些時候，梵谷所見的一切東西都被一股活力的急流掃了起來，這情景記錄在〈星夜〉（1889年，圖見405頁）這類畫裡。視域轉化成濃厚的、有力的顏料漿，沿著他的畫筆的猛戳動作劃出的線路湧起漩渦，好像自然展開了它的脈絡。天空中央的星星的卷曲浪潮也許是無意中受了葛飾北齋的浮世繪〈大浪〉的影響——梵谷是日本浮世繪的熱愛者——但他的奔騰的壓力，在東方美術中卻沒有相等的例子。月亮從月蝕中走出來，星星閃耀、洶湧，柏樹隨著它們搖動，把天空的韻律轉化成自己的火焰狀側影的黑色扭曲。它們把天的激流傳給了他，完成了貫穿整個自然的活力的圈子。這些比過去一切畫出來的樹更有活力（而且比一切真的柏樹也更有活力）的南方的樹，這些在傳統上總是跟死亡和墓地聯繫起來的樹，對梵谷來說有著象徵的涵義。「那些絲柏樹總是占據著我的思緒——從來沒有人把它們畫得像我看到它們的樣子，這使我驚訝。柏樹的線條和比例正像一個埃及方尖塔那麼美麗——晴朗的風景中的黑的飛濺。」就連那教堂的尖頂也參加了這種「提高」。聖雷米附近並沒有一個頂部與〈星夜〉中那高高的哥德式尖頂大致相像的教堂。這似乎是一首北方的幻想曲，而不是一個普羅旺斯的現實。

在另一方面，你可以走進精神病院牆外的橄欖林裡，判斷他改變這小樹林的方式，他把乾枯的草和草上的搖曳的藍色陰影分解成油畫顏料筆觸的飛沫，把橄欖樹幹自身變成因結果實而長滿潰瘍和關節炎的身體，就像他在紐倫畫過的多疙瘩的荷蘭貧窮的身體一樣。又是那個連續不斷的能量場，自然是它的顯現；它通過光而傾瀉，它從地裡升起，凝固在樹上。因為橄欖生長得非常慢，梵谷在瘋人院附近中抓住的樹和地門、前景和後景之間的廣泛關係，在過去一百年中改變極小，因此他畫的離大門五百碼以內的許多主題今天仍很容易認出。你仍能以合理的準確度，找出他是從什麼地方越過小樹林眺望阿爾卑斯山痙攣的灰色地平線的。在那個半徑範圍內，至少有一個主題是任何其他到普羅旺斯來的畫家都會滿心歡喜地抓住的，你可以想像泰納能從瘋人院門外道路對面的格拉努姆羅馬廢墟創造出什麼東西來。但梵谷從未畫過這些。只有基督教建築引起他的注意——當然還有最簡單的村舍和咖啡館——大概因為殖民的羅馬的遺跡充滿了獨裁主義的聯想，所以他不願意讓它進入自己的象徵物的場地。

藝術影響自然，而梵谷對自然世界背後的固有力量的意識又是那麼強烈，所以人們一旦看過他的聖雷米油畫，就非用這些畫的方式去看那真實的地方不可了，雖然不一定看得見梵谷曾看到的東西。這樣，我們的眼睛找到自然中那些他能釐析出來作象徵物的面貌，從而推斷他想象徵什麼。這些面貌之一是一種複雜而有特殊目的的自然形狀中的韻律感：近物和遠物的相似，這使人聯想到造化的連續的指印，一種表示世界特徵的連續的同一性。面對構成聖雷米和萊博之間的低矮山脈的石灰石的奇妙彎曲，別的畫家可能會覺得它們不成形狀，不適於入畫；我們可以想像它們能吸引馬西斯‧格呂內瓦爾德（Mathias Grünewald）或達文西，但絕不會吸引普桑或柯勒。然而梵谷在它們身上發現了一首完美的韻律詩：一方面是遠眺時見到的它們那種強烈的可塑性，由天空襯托出來的巨大礫石像肌腱似地收緊和展開，聚集在大塊裡面的細節；河床、岩脈、石灰石中的空洞；另一方面，這一切又是多麼像同樣是銀灰色的老橄欖樹根的紋理，而這首韻律詩就存在於兩者之間；梵谷還發現：那極細微的東西如何在極細微的景色中找到了自己的回聲；兩者又是如何與他的畫筆的扭曲線條相一致。

梵谷偏愛的景點之一是在拉克羅平原對面，從萊博下面伸展開去的沖積盆地。那裡的由灌木籬和小路劃分成一塊塊的平坦田地，向他提出了一份費勁的筆法練習題；它們的單調要求對它們作仔細的觀察。他說這平原「像海一般無邊無際」，有些人住在那裡，這只是使它更有趣了。如果梵谷用了畫這種畫的常規的「表現的」方法，使所有細節服從於一般化的潦草筆跡，那麼他的拉克羅平原的鋼筆習作就會是平淡無奇的了。相反地，他像他欽佩的一位日本墨繪畫家那樣，能夠作出另外一種可畫風景中所有自然面貌的跡筆，既可畫近處，也可畫遠處，從而避免了淺薄的表現主義風景畫的那種像那喀索斯似的衰弱、消失。在風景畫歷史上，像梵谷的普羅旺斯速寫那樣畫面豐富的素描是極少的。風景的生命力似乎即將穿過布滿無數筆跡的紙張爆發出來，棕色墨水幾乎變得像他的油畫中的色彩那樣動人。

儘管梵谷的畫變得非常聚精會神，儘管他的某些自畫像──如藏於奧塞美術館的那幅〈自畫像〉（1889年，圖見370頁）從淡暗藍螺紋背景中向前凝視的憔悴的臉──把自我細察行為提到只有老年的林布蘭特才達到過的高度，他的畫仍不是一個瘋人的作品；它們是由一個易發精神恍惚的，同時又是偉大的形式畫家畫出來的。如果在今天，醫生會給他鋰和鎮靜劑，那麼我們大概就不會有這些畫了；要是那種迷念被消除了，那時美術的驅邪力很可能也漏掉了。梵谷抱著不牢靠的快樂面對世界。自然對他來說是優美的，又是可怕的。它安慰他，但又是他的審判官。它是上帝的指印，但這手指總是指向他。

有時候上帝的目光也會朝著他──那巨大的、洞察一切的日輪，那個狠心的阿波羅的象徵。他對感情真諦的探索集中在黃色上──這是一種特別難掌握的顏色，因為它的明暗層次很少。「太陽，光線，由於沒有更恰當的字眼，我只好稱它們為淡硫黃色加黃、淡檸檬色、金色。黃色多美啊！」梵谷稱為「偉大的陽光效果的重量」的東西充滿了他的作品，它使梵谷能自由地嘗試奇特的象徵性構圖，如〈播種者〉（1888年，彩圖見315頁）中那個人物，是一個變暗的剪影，被後面日輪的色彩的壓力壓得萎縮

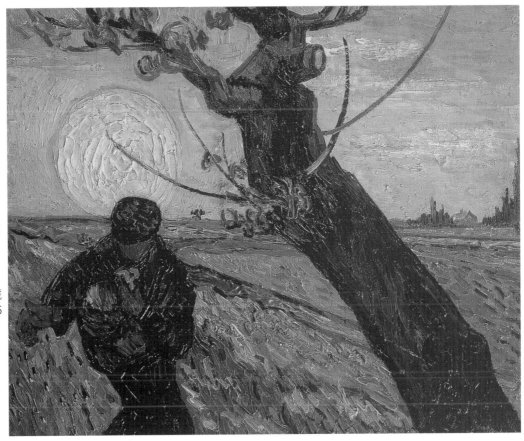

梵谷 播種者
約1888年11月
油彩畫布
32×40cm
阿姆斯特丹
梵谷美術館藏
（彩圖見315
頁）

了，他讓那穀粒的黃色線條（像一片片的陽光）撒落到地上。這樣的畫充滿了象徵意義，我們只能把它叫做宗教的象徵意義，雖然它與正統的基督教聖像畫法毫無關係。太陽統治一切的存在表達了這樣一個想法：生活是在一個巨大的外界意志的影響下度過的，像播種、收獲這些工作不是單純的工作，而是一個生與死的寓言。梵谷寫信給西奧，對〈播種者〉的姐妹作——畫的是一個拿鐮刀人走過一塊用花粉色顏料畫的蜿蜒的田地——作解釋說：「我在這個收割者——一個正在酷暑中掙扎著去完成自己的艱苦任務的模糊人影——身上看到死亡的形象，這是從人類將成為被收割的小麥這個意義上說的；所以，如果你願意，它就是我過去試畫的播種者的對立面。我發現我這樣從小室的鐵條間看出去很奇妙。」

　　所以，雖然梵谷的色彩很豐富而且異常抒情，要把它設想成只是一個快樂的表現是錯誤的。在他的普羅旺斯風景畫中，道德意義從來沒大遠離過，不包含道德意義的更是絕無僅有；這些畫是這顆虔誠的心的表達，它們的主要前提——大自然同時反映它的創造者的意志和它的觀察者的感情——是繪畫中的「感情誤置」的最打動人的例子之一。這對晚期的表現主義也是至關重要的。梵谷開槍打死自己時才三十七歲，但在1886年到1890這四年裡，他改變了美術史。現代主義色彩的自由運用，只用視覺手段就能打動感情的方法，是他的遺產之一，當然同時也是高更的遺產。但梵谷走得比高更更遠，他把現代主義色彩的和諧開闊得更寬廣，把憐憫、恐懼和形式的探索、形式的樂趣都容納進來。他能放到一瓶向日葵中去的淨化的激情，比高更能放進一打人像中的還要多，雖然高更有更微妙的比喻象徵意識。簡言之，梵谷是十九世紀浪漫主義最後跨入二十世紀表現主義的轉折點，當1890年他臨終躺在歐維的時候，遙遠的北方的一個比他年輕十歲的藝術家愛德華・孟克（Edvard Munch）正準備把這個過程再推進一步。在梵谷的作品中，自我正在爭取被釋放出來。但在愛德華・孟克的作品中，自我都顯露在外；它填補了浪漫主義本性中因上帝的撤退而留下的空白。（羅伯・修斯）

烈日光環：梵谷熱的掃瞄與省思

　　文生‧梵谷（Vincent van Gogh）不但是西方美術史上承先啟後的大師級畫家，更是一位狂熱的藝術殉道者。他出生於富有宗教與藝術氣息的家庭，滿懷宗教與人道的理想，在服務社會遭到一連串挫折與橫逆以後，慨然將宗教的熱忱，轉注於藝術的領域。經過十年焚膏繼晷式的創作奮鬥，終至心力交瘁，舉槍自殺，死時年僅三十七歲。

　　一個充滿愛心的天才之悲劇，總有其宿命的原因。綜觀梵谷的一生，存在著先天性格與後天境遇的極大矛盾與衝突。他懷著近乎絕對的道德理想，撞進了現實的社會，自會橫遭阻力及反彈，以致傷痕累累。我們可從他的經歷中，看出斑斑的事例。

　　他先後當過畫廊的店員、法文教師及礦區的傳教師。

　　他既然為畫商工作，欲不按商場的圓滑及因應之道，反而公然點出「商業是有組織的偷竊」，當然無法見容於雇主。

　　他到倫敦開班教法文，所收授的是一批面黃肌瘦、窮得無法交學費的兒童。

　　他志願往礦區傳教，有心為那些可憐的地下勞動者付出一切，將自己的所得及所有分給他們，造成自身幾乎衣不蔽體，打赤腳度日。另外還熱心參與傳染病院的工作，最後陷入了不堪負荷的困境。以血肉之軀行聖人之誼是極可敬的，但也免不了可悲。畢竟梵谷無基督的能耐，無法行神蹟以克現實之困。

　　當他於1880年捨傳教而就繪畫之後，終於找到了較能全然傾注熱情的天地。他亟思以畫會友，以尋得知己與友誼，但最後卻欲以剃刀對付高更，把這位唯一前來共聚的天才夥伴給嚇跑了。

　　總之，梵谷渴望愛人及被愛，但他情緒激動、行為唐突，使愛情、友誼及人際的關懷逐漸遠離了他，並數度把他逼入精神病院裡。也許孤寂的心靈更適合全神貫注的創作，造成了他短暫創作生涯驚人的多產，僅僅十年，即創下了數千件作品（包括素描、版畫、水彩、油彩）。他的活動空間從荷蘭開始，然後涉足巴黎，接著移到巴黎南方的阿爾，一年三個月以後，再搬至聖雷米，最後落腳到巴黎西北郊外的小鎮歐維。來到此流浪生涯的終站，已是歷盡滄桑，精疲力竭。貧窮、病痛、孤寂交加折磨著他，但他依然捨命做最後的一搏，在殘餘的七十天裡，創下了八十三件作品。可見其自焚式的創作狂熱。

　　從今天看來，儘管討論與研究梵谷的著作汗牛充棟，他的生平成為詩人及作家熱門描述的對象，最後並被拍成了電影。不過拂開這些道德及文學的面紗，仍可發現梵谷藝術成就之堅實與鼎立。

　　梵谷在美術史上的地位，毫無疑問是建立在他的質與量均甚可觀的作品之上。他到了二十七歲時纔正式研習繪畫，從素描、水彩、石版以至油畫，由揣摩林布蘭特、德拉克洛瓦、米勒、杜米埃等前輩大師的作品，再浸淫於印象派的風潮，並吸收日本浮世繪的線條，短短五年左右，即能消化而形成自己獨特的風格，當他來到阿爾投入陽光田野的世界寫生時，其創作生命已漸臻高峰，而產生大師水準的傑作，如果沒有過人的才具，絕不能達到這種成就。

　　他創立以蠕動線條為主的構形技巧，再配合極富主觀情緒機能的調色，把寫生的天地整個扭動起

來，造就了扣人心弦的耀眼畫面。這些數量驚人品質動人的作品，又從飽受現實折磨的痛苦生活中產生，更增添了一股道德的激動力。這是為什麼梵谷作品頗具群眾魅力的原因。

令人黯然神傷的是，如此一位滿懷人道熱忱兼具藝術才華的畫家，竟然步入了自殺的末路。當世人隨著傳記家筆下神遊梵谷的心路歷程，來到歐維小鎮的麥田時，悲憐的情緒已達到了高潮，槍聲一響，天才倒地，所有「目擊」的世人均為之心碎，感傷之餘，都深覺虧欠了梵谷，補償與自贖的心緒油然而生，醞釀了梵谷的人與藝術的龐大潛能。整個歐維小鎮願意奉獻出來，凍結在梵谷的時空裡，所有梵谷住過、走過及畫過的景與物都盡可能保持原貌，以資紀念。

梵谷向老弟西奧傾吐心聲的書簡及大量的畫作，均被蒐集、整理、研究、出版、展示、典藏，而向世界擴散，喚起了世界各地一波波惜才的心靈，共同塑造了一位頂著殉道光圈的偉大天才形象，感召了多少後進的學子，毅然追隨巨匠的足跡邁進。也使眾多懷才不遇的苦難畫家，得以來到先人的光環下尋求慰藉。更使評論家從中深受啟示以開展鼓舞世道人心的視野。美術史家亦滿懷信心地給予梵谷的人與藝術以崇高的定位，並試圖從天才的奉獻中提煉出繼往開來的優異質素。日月生息，梵谷留給了人間與日俱增的巨大文化資產，並揭示了一項真理，藝術就是一種至高的宗教，一種崇高的信仰，值得為它付出一切！

麥田群鴉

如與過去的一些懷才不遇的倒霉天才相較，世人對梵谷的發掘與賞識並不算太晚。事實上，在19世紀末葉的西歐美術前衛運動，到了20世紀初葉，已迅速匯成了主流，特別是經過第一次大戰的洗劫，摧毀了舊有的阻力，使印象派以後的新興藝術大領風騷。

梵谷在1890年3月賣出生平唯一售出的作品〈紅葡萄園〉（圖見307頁），只得區區四百法郎。經過二十四年的1914年，畢卡索的〈賣藝人一家〉已售得了一萬一千多法郎的高價。前後對照，除了機運的問題以外，最主要的差別是壽命。

非常遺憾的是，梵谷實在死得太早，與畢卡索相較，恰成強烈的對比。

梵谷的繪畫生涯起步太晚，而結束的又太早。

畢卡索則是童年就開始作畫，一直創作到九十三歲的高齡。

兩相對比，梵谷的藝術生命只及畢卡索的八分之一。

唏噓之餘，人們不免關注，梵谷為什麼在三十七歲的壯年自殺尋死？關注的焦點不約而同地集中到最後的遺作上尋求解答。

其一是梵谷給予他弟弟的最後幾封信。

其二是1890年7月中所作的油畫〈麥田群鴉〉（圖見466頁）。

梵谷臨死前的書信中，的確流露了苦不欲生的心聲，在自殺前一個月的信裡（1890年6月中旬），梵谷就向弟弟傾訴：「……前途愈來愈黯淡；我一點也看不出快樂的未來。我目前只能說，我想我們全都需要休息，我覺得疲倦極了。困逆重重──那是我的命運，不會改變的命運。」

在最後的一封信，更開頭就透露了厭世的歡息：「我收到高更一封頗為陰悒的信，他模糊地提及決定去非洲東南方的馬達加斯加島，可是其語氣如許模糊，令人看得出他只是想想而已。因為他實在不知還可想什麼別的。此刻喬安娜（梵谷的弟媳）的信剛到。它不啻是降臨我身的福音，把我從極端的痛苦中釋放出來。此痛苦乃由於我上次和你共度時光引起的，那段時光對我們而言都難挨。當我們均感到我們的每日麵包有危險，感到我們的生命何其脆弱之時，豈能視為一件輕微的小事。」

「回到歐維來，我覺得非常悲傷，而且不斷感覺威脅你的那場風景也在壓迫我，該怎麼辦呢？你瞧，我通常總設法使自己快活起來，可是我生命的根基飽受脅迫，我的腳步也搖擺不定。我害怕由於我是你的負擔，你會覺得我是一個令人畏懼的東西……」（以上錄自《梵谷書簡全集》，1990年3月藝術家出版社出版）

上述的字裡行間，反映了1890年夏天的境遇對梵谷帶來致命的打擊。他的弟弟西奧向來是梵谷唯一能傾吐心聲的精神支柱，更是唯一物質生活的支柱。遠從1880年開始，任職巴黎左伯畫廊的西奧，就一直每月匯錢（一百五十法郎）給梵谷，並不時供給顏料及畫具，支持梵谷的生活及創作，整整十年沒有間斷。但到了1890年的夏天，西奧本身的財務也出現了嚴重的危機，他所服務的畫廊營運不佳，使他面臨被解雇的命運，加上兒子重病急需花費治療，使家庭經濟更形危急。這些逆境在該年5月梵谷到巴黎與西奧相聚三天時，就了解清楚。因此，他回歐維後耿耿於懷，沮喪地說出：「我害怕由於我是你的負擔，你會覺得我是一個令人畏懼的東西。」長期在理想與現實的夾縫中掙扎的神經，一旦面臨唯一的支柱動搖，就可能趨於崩潰。

只有置身赤貧困境的人，纔會體驗出：「當我們均感到我們每日麵包有危險，感到我們的生命何其脆弱……。」根據傳記的陳述及最後書信的傾述，大致可以推斷，面臨經濟絕境的恐慌壓力，逼死了梵谷。因為經濟的面臨絕望，會使梵谷的精神病、憂鬱症、孤寂感及長期承受現實壓力的疲憊，集中惡化，只有自救以求解脫。

但是心儀梵谷的人並不甘於在冷酷的現實邏輯下就範。他們深信天才的神經是不會被窮困擊倒，因此，梵谷的自殺，應該基於更高層次的理由，於是他們著眼於創作的層面，集注於象徵最後遺作的〈麥田群鴉〉。因為這幅畫充滿著不祥的徵兆及不安的氣息。梵谷的麥田寫生一向炎陽熾烈，氣色熱血沸騰。但麥田群鴉的天空卻是由藍中帶黑的不規則線條交織成一片莫名的壓抑，加上烏鴉翻飛而過，使被野徑分割的麥田更蒙上了一層令人感到淒厲的聯想。

試看詩人余光中的感性詮釋：「藍得發黑的駭人天穹下，洶湧者黃滾滾的麥浪。天壓將下來，地翻露過來，一群烏鴉飛撲在中間，正向觀者迎面湧來。在故上透視中，從麥浪激動裡三條荒徑向觀者，向

站在畫面，不，畫外的梵谷聚集而來，已經無所逃於天地之間了。畫面波動著痛苦與焦慮，提示死亡正苦苦相逼，氣氛咄咄迫人。」

他並引用西方評論家的觀點，認為畫中充滿絕望，那是一種基督式的絕望，基督釘上十字架而解脫了痛苦，以基督自任的梵谷，也上了十字架。那兩條橫徑就是十字架的橫木，而中間的斜徑正是十字架縱木的下端。基督之頭即畫家之頭，卻在畫外仰望著天國。（以上參錄自余光中的〈破畫欲出的淋漓元氣─梵谷逝世百周年祭〉）

〈麥田群鴉〉並不是梵谷最後的一幅畫，但梵谷卻是來到這幅畫的現場自殺，〈麥田群鴉〉也許是最能點出梵谷臨死心境的遺作，頗能令人想像〈麥田群鴉〉正是苦難的天才自殺前對土地的最後一瞥。因此，有人從這幅畫的暗示中，推測是梵谷的創作才具可能到此時已經走到了盡頭。理由是〈麥田群鴉〉雖然畫面劇力萬鈞，但線條與色彩的火候已呈入暮途窮的跡象。可不是嗎？從創作歷程做比較考察，梵谷到歐維小鎮時，油畫作品已不如往昔之亢奮有力，技巧亦呈鬆弛。顯然梵谷的創作到此已遇到了瓶頸。

再試看我們的作家廖仁義的精采詮釋：「與其說他是因為生活上找不到生路而自盡，不如說他是因為發現了生命的意義而回歸大地。事實上，在他自殺前這段時間，他最感痛苦的並不是生活的困境，而是創作的瓶頸，他覺得他已經畫不出更好的作品了，而他又不願意抄襲自己。他會有這種無法突破的感覺，只是因為他的生命已經在自己的作品中找到了歸宿，而他的作品已經是意識和世界的統一。因此死亡，既是他創作生命的終點，也是他歷史生命的起點。」（錄自廖仁義〈尋訪梵谷臨終前的足跡〉）

這一段詮釋提升了梵谷之死的境界。然而，回到現實，梵谷到底為何要自殺呢？真確的理由，大概只有上帝與梵谷本人最清楚。梵谷舉槍自殺，射入了自己的腰部，但沒有當場死亡，還一路忍痛掙扎的回到了拉露酒店，弟弟西奧聞訊趕來看護，梵谷臨終之際並不對自殺感到後悔，反而平靜地抽著煙斗，向弟弟訴說了最後一句話：「但願我現在就死去！」語氣平淡，但已飽含了辛酸的淚水。

梵谷嚥下了最後的一口氣，西奧痛不欲生，這位支撐梵谷藝術生命的兄弟，也承擔了梵谷之死的最深遠的悲痛，他寫信給母親的信中流露出難以言喻的悽滄：「一個不能找到安慰的人也不能寫出自己有多悲痛。……這悲痛還會延伸；只要活著，我就不能忘記；……哦！母親，他是我最最心愛的哥哥啊！」

陷入悲痛深淵的西奧，也在半年後死了，最後兄弟倆合葬在歐維小鎮的麥田邊的小墓場裡。

梵谷的故事，不只顯示一個偉大而悲愴的藝術心靈，也流露了最真摯的手足之愛。長埋世人心底，永誌不忘！他的自殺，猶如一塊重石，投入曠蕩人文大海，溢出浪花與漪漣，陣陣的向四方擴延，他那富有傳奇性的悲劇生涯，令人著迷而感染力無遠弗屆，感動了千千萬萬的人群，帶著憐惜與思慕之心前來擁抱短命天才的藝術。

梵谷死後大約五十年，他在美術史上的地位即告確立。他的生平及作品的魅力，經由歷史定位，很快地突破專業的圍牆，播散到大眾文化的領域，造成了驚人的周邊效益。經過了一個世紀，梵谷已成世界性的梵谷，其人其畫的傳播感染累聚成壯觀無比的文化資產。（林惺嶽）

梵谷的心中風景

　　對近代的藝術家來說，要藉由作品呈現其「發掘自我意識」的過程，展現自己的自畫像是不可或缺的途徑之一。固然從〈蒙娜麗莎〉那謎一般的微笑中，我們也讀到了達文西蘊含著神祕氣息的靈魂；從17世紀靜物畫家黑姆（Heem）通透清明的〈靜物〉畫作，看到了帶著潔癖的荷蘭人性格。此外，在莫內（Monet）〈睡蓮〉搖曳生動的光影裡，也可感受到畫家內心的歡喜。不過，能夠真誠的面對鏡子，持續畫下自己樣貌變化的畫家卻沒那麼多。自15世紀翡冷翠的巨匠馬薩丘（Masaccio）至今，雖然自畫像在這五百多年來持續推展，但奇妙地是，竟只有兩位荷蘭畫家留下數量最多的自畫像，那就是林布蘭特和梵谷。林布蘭特在他六十三年的人生中，畫了約一百幅自畫像；梵谷雖然只活了三十七歲，但也畫了約四十幅自畫像。梵谷的畫家志業起步雖晚，卻在僅十年的作畫生涯中，完成如此令人驚嘆的數量，其執著而認真的態度與他敬重的老前輩林布蘭特相較之下，毫不遜色！

　　畫家用他們敏銳的雙眼，透過自畫像觀照自身幽暗而不可解的內在蘊底，不過，相較於生長在阿爾卑斯山以南，得以將情感放任於明朗風土的藝術家，北方的藝術家們卻僅能朝夕從微明的氛氳中看著如幻影的景物，在漫漫長夜時，靜靜地透過深不可測的黑暗簾幕看向那如同反映著靈魂的「心的容姿」，這似乎是他們無以抗拒的命運。尤其是低地國荷蘭，土地一片平坦，天空總是陰霾而低沉，在單調的地平線上，一棵棵樹木和一棟棟房舍成為僅有的垂直線，也構成畫家們命定的框架。海洋畫家們從波浪的流轉和雲的千變萬化中，看到了充滿戲劇性的大自然，羅伊斯達爾（Van Ruysdael）和霍巴瑪（Meindert Hobbema）藉由單純的風景畫，成功地傳達一種心象的表現。薩恩勒丹（Pieter Jansz Saenredam）和黑姆則分別在室內畫和靜物畫方面，開展出荷蘭風的獨特境地。此外，從古老的風俗畫到哈爾斯（Frans Hals）的人物畫，還有林布蘭特的自畫像所推展的人物表現，都促使荷蘭的藝術別具特色。在此傳統中成長的梵谷，也從單調而沉靜的風景裡感悟到戲劇性，同時在室內空間裡品味著親密的氛圍。與鄰居、友人的交誼，更每每造成心靈上的衝擊，這些都成為他萌發新的藝術的養分。

從畫廊見習店員到牧師

　　梵谷的全名是文生‧威廉‧梵‧谷（Vincent Willem van Gogh），1853年3月30日生於荷蘭南部的北布拉班特省（Noord-Brabant）桑德特村（Groot-Zundert）。在他的一生中，最了解他、也一直以金錢資助他作畫志業的弟弟西奧（Theo），則比他小4歲。父親西奧特魯斯（Theodorus）是新教喀爾文教派的牧師，也是這個村莊的教會裡穩重而沉靜的人物，而母親安娜‧柯妮莉亞‧卡本特斯是來自於為宮廷從事裝幀工作的家庭，據說個性很活潑開朗。梵谷家族自17世紀以來，便以從事聖職及藝術家輩出而聞名，雖然梵谷出生時已家道中落，但他的叔叔仍在海牙市區經營畫廊生意。梵谷的家世中最主要的兩項職業，對他也猶如不可推責的命運般襲向他的生涯。或許是由於擔任牧師的父親對他採行個人式的教育，所以據說梵谷年少時代就是個內向、性格古怪，「老是垂著頭」的模樣。家人對他的情況十分擔憂，於是在他

十六歲那年的1869年7月，透過引介幫他謀到一個在海牙的谷披（Goupil）連鎖畫商當見習店員的差事。梵谷一開始似乎對這個工作滿感興趣，為了學做一個成功的生意人，還特意去買了一頂大禮帽。兩年後，他的弟弟西奧也進入谷披的布魯塞爾分店工作。他在寄給弟弟的信上寫著，「恭喜你，我從父親的信中得知了你的好消息。你一定會喜歡這個工作的，這也確實是個很體面的工作。」

　　不過，這項工作在某種層面來看，對梵谷似是太早的體驗。畫廊的工作讓他養成逛美術館、讀書的習慣，但也引發他原本的內省性格再度萌芽。年輕人的內省性，往往促成心底深處某個鬱積的意念發露的機會。20歲的梵谷為了學英文，調到谷披的倫敦分店工作，而這趟初次的異國生活，卻導致了悲劇性的事件。他愛上了房東的女兒尤金妮（Eugénie Loyer），甚至唐突而熱切地向尤金妮求婚，不料竟遭到女方冷淡回應。對他這麼內向的年輕人來說，恐怕是人生中第一次鼓起勇氣向外表達請求，但遭到如此冷漠的拒絕後，讓他備受打擊，於是終日意氣消沉，又回復到原本安靜寡言的性格。這時候的梵谷已經不是個少年郎了，他深深感到自己的人生非常需要有個伴侶。然而，人只要愈往內在探求，愈想回歸自己的真心，就會愈發感到空虛和不滿足。這時的他對愛情有著強烈的渴求，所以他一感知身邊些許飄緲的情意，便不顧一切地付出全心全意。「可憐的孩子，他的人生恐怕會過得比較辛苦！」梵谷的母親曾嘆著氣說。

　　梵谷因著失戀的打擊，而搞砸了工作，也被谷披畫廊解雇了。在雙親的呼喚下，他回到家鄉療傷止痛。「父親的職業是最神聖的工作」，他開始有這個想法。「我感到自己被宗教吸引，我想去安慰貧苦的人們。」他寄給西奧的信上寫著。梵谷那無法得到滿足的心，渴望著尋到一個方向，讓他能夠付出些什麼。1876年，他到倫敦去做一個類似候補牧師的工作、去阿姆斯特丹準備報考神學院，也到布魯塞爾的佈道學校上課。不久，梵谷獲得了非正式許可的傳道職務，於那年冬天前往比利時的瓦斯美礦區，見到當地生活極為悲慘的人們。他非常同情這些可憐人，用盡全副心力去幫助他們，也讓他空虛的心靈獲得了滿足。然而，正是他這樣狂熱般的奉獻自己，所以導致教會解除他的傳教工作。傳道委員會認為梵谷的所作所為已脫離傳教士的範圍，像他這樣被人懇求愈多，就想給予愈多的做法，離宗教那抽象而崇高的境地差遠了。不過，對梵谷而言，浮遊在人海情感的世界中，他必須藉由不斷的摸索，來填補乾涸的心靈。

前往畫家之路

　　對自己的內心有足夠了解的人，便能夠深刻了解他人的內心感受。了解他人的人，想必也期望被他人了解，而作畫正是一種手段。梵谷被解除傳教士的職務後，自1879年起，他開始遊蕩在貧苦的人們之間，藉由為他們作畫來提振自己的精神。當時在巴黎已成為一名成功畫商的西奧，也表達對哥哥的支持。

1881年4月，梵谷回到父親被派任的艾登（Etten）住所時，已確立了當畫家的決心。他臨摹米勒（Millet）〈播種者〉的複製畫，當他畫著農民的時候，他的內心依然像從事傳教工作時一樣，對這些貧困的人們充滿關愛。在那年夏天，他愛上新寡的表姐凱伊（Kee Vos-Stricker），但熱烈追求後遭到拒絕。受到打擊的梵谷，連忙遠離艾登，同年12月，他拜託住在海牙且有親戚關係的畫家莫佛（Antoine Mauve）為他安排正式的繪畫訓練。不過，他在當地遇到一位生病又懷孕的妓女席恩（Sien），因出於同情而和對方住在一起。他為裸體的席恩所畫的素描〈悲哀〉（圖見39頁），彷彿也像是他自己的身影。他和席恩雖然生活清苦，但他卻寫著「在寂靜中產生了純粹的調和與音樂」這樣的描述。然而，他終究沒法使席恩重新回到正常的生活軌道。1883年9月，筋疲力竭的梵谷遠走德倫特（Drenthe）；同年12月隨著雙親搬到紐倫（Nuenen），一邊忍受著內心的孤獨，一邊將全副心力投注在作畫上。自1883年起的兩年間，他畫了約200幅油畫，以及數量相當多的素描。他的代表作〈食薯者〉（圖見95頁）完成前，他反反覆覆地畫著一個個農人的臉部，以及他們正要進食的目光。他也畫了一雙破舊鞋子的作品，宛如象徵著一個孤獨而悲苦的生命。他的畫沒有明亮的色彩，他的心彷彿也沉入那濃暗厚實的色調裡。

巴黎與印象派

　　梵谷在紐倫時期不斷埋頭作畫，他關注的重點也漸漸從描繪的對象轉到作畫本身，他最早有此自覺的作品，大概就是在這時期畫的〈自畫像〉。1885年11月，成為畫家的梵谷，為了尋求可以一同作畫的同伴而進入安特衛普（Antwerpen）的美術學校。1886年3月，他突然來到巴黎。他已三十二歲了，巴黎這座繁華而亮麗的大都市，讓他的畫風重新受到洗禮。同時，他在蒙馬特區柯爾蒙（Cormon）的畫室裡，結識了一起學習的羅特列克（Henri de Toulouse-Lautrec）、安克談（Louis Anquetin）、貝納（Émile Bernard），也透過弟弟西奧的介紹，得以與莫內（Monet）、席斯里（Sisley）、畢沙羅（Pissarro）、寶加（Degas）、秀拉（Seurat）和席涅克（Signac）等印象派的巨匠相互交流。尤其是畢沙羅的知遇，讓他學著把印象主義的原理運用在自己的作品上。這種運用明快的純色、層層筆觸的描繪法，使他將北方人抑制的情感及基督新教式人文主義的拘謹中解放出來，並獲得新的開展的契機。梵谷鬱積的心靈，藉著印象派繪畫所著重的純粹視覺性表現而奔放。他在巴黎時期的主要作品有從蒙馬特的窗戶眺望的風景，以及令人驚嘆的自畫像。他那自畫像中灼灼的目光不知在看著什麼，而從眼部往外一層層漩渦般生動的筆觸，又是在訴說著什麼呢？

法國南部阿爾的太陽

　　梵谷不論在安特衛普或是巴黎，都有機會接觸到當時正流行、從日本來的浮世繪版畫。從浮世繪上獨特而果敢的表現，以及未曾見過的異國風景，在在都挑動著梵谷的神經，對他來說，那個遙遠的國度

猶如一個「藝術家的理想國」。從紐倫時期以來，以及在都市的這兩年時間，他一直不斷地創作大量的作品，1888年2月，他拖著勞累的身軀，走向「很像日本」的阿爾（Arles）。

他滿懷信心地認為，「如果能在更晴朗的天空下眺望大自然，不就能像日本人一般畫出內心的感受，一直抱持著正確的理念了嗎？」雖然此時的阿爾尚是早春，但是早開的杏花已經綻放雪白的花朵。時入3月，望向那座很像日本橋的朗格瓦吊橋時，是一片湛藍的天空。阿爾的太陽！百花爭妍的果樹園、連綿不絕的綠色田野、向日葵盛開得像是一朵朵熱情的太陽。梵谷感到心滿意足，他歡喜極了，忍不住打從心底大叫「好美啊！」最讓梵谷著迷的是，周遭的景物形象分明，所有的東西都呈現扎扎實實的存在感，並散發著自然的色彩光輝。他狂熱地畫著，他用筆畫出亮晃晃的陽光，延伸的色彩波長是充滿歡喜的生命旋律，他在此地已捨棄了印象派精妙的點描法，他用遒勁的筆力、粗獷而生動的色彩塗滿整個畫面。他寫著，「我把巴黎所學的一切都拋開，我覺得自己又回到認識印象主義之前，在田野裡作畫的感覺。我不要只把眼前所看的景象準確地重現在畫布上，而是恣意地揮灑色彩，讓真正的自己強烈地表現出來。」在描繪「比白天還美」的星空，或是「全是金黃色」的向日葵時，他都運用了色彩強烈的黃色來表現。他在寄給西奧的信上寫著，「大自然是如此地美，我常覺得自己頭腦清明，幾乎已忘了自己的存在。」阿爾的風光把梵谷內在的熾熱情感，徹底地點燃起來了。

夏天剛過，他又再度想起「藝術家村」的夢想。同年10月，他在巴黎認識的朋友，亦是他很尊敬的畫家高更（Gauguin）終於應邀來到阿爾了。然而寫實派的梵谷與浪漫派的高更之間，終究難以維持良好的交情。梵谷看到高更為他畫的肖像畫後，曾憤怒地說：「這真的是我，是發了狂的我。」他們兩人個性不同、生長環境不同，甚至也無法接受對方與自己不同的藝術表現形式，終日口角不斷。在聖誕夜的前夕，兩人爆發激烈的衝突後，梵谷舉起剃刀要刺向高更，但最後竟是割下自己的耳朵。梵谷被送到醫院，高更則逃回巴黎。

梵谷在阿爾時曾寫下，「走向藝術家的生活中，一方面追求著理想，一方面又嚮往著始終無法實現的生活，兩者持續交戰著，有時覺得滿腹希望，有時又被拉回現實。一次次地拉扯回到藝術世界的欲望，最後終於使得自己身心俱疲。」在他的〈割耳後的自畫像〉中，那綠色的雙眼看到的是什麼呢？

聖雷米的絲柏樹

此後，梵谷時而因情緒激動而精神錯亂，時而又回復心情平靜的狀態。1889年5月，梵谷被送到聖雷米（Saint-Remy）的精神病院。雖然他已生病了，但他這段住院的時期反而比過去在巴黎時的狀況要更好些，至少他有時能夠心情平靜地作畫，而他也不會奢求更多了。從他畫中的聖雷米風景，已不見阿爾的耀眼色彩，他運用藍、綠的穩定色調，再以白色繪上重點，呈現安詳的畫面。畫作流露一股不可思議的靜謐氣氛，同時他也開始以波動的筆觸，作出如東方的書法藝術般的表現力。他隨心所欲地揮動

畫筆。他在畫絲柏樹的時候寫著，「我一想到還沒有人曾像我這樣看著絲柏樹作畫，就覺得很不可思議。」對梵谷來說，聖雷米使他在作畫意義上，終於達到了一個精神內涵中巴洛克的結晶化（註：「巴洛克」一詞源自西班牙文的barueco，原指形狀不規則的珍珠，或有「怪異的」、「格調變差」等輕蔑意味）。面對著明亮耀眼的太陽，渴望著領受更多的梵谷，在這片南方的土地上，或許就如同他在北方陰暗的煤礦區傳教時，有著投注滿腔熱情的安樂感。但「對北國的鄉愁」卻奇妙地在此時萌生了。

搬到歐維畫出最後的風景

1890年5月，期望搬到北方的梵谷，前往巴黎北方的歐維（Auvers-sur-Oise），並接受嘉塞（Paul Gachet）醫生的治療。但是，他除了畫畫之外，幾乎什麼事也沒法做。他並非因為疾病感到不安，而是被「死亡的預感」所籠罩。在不安中，他時而欣喜，時而悲傷。原本在聖雷米的風景中出現的銀綠色波動筆觸，在此變調了，畫作〈歐維的教堂〉（圖見458頁）裡黑色歪曲的輪廓線、恐怖陰冷的青色，大地和人物都像是預告著一個不存在的世界。他繼續畫著最後的風景，他給住在荷蘭的母親的信上寫著，「此時在作畫的我，處在一個極為平靜的狀態。」從他畫的兩幅風景畫〈荒涼的天空和田野〉（圖見464頁）與〈麥田群鴉〉（圖見466頁），都是具有故事性的寂靜之作，在一片冷澈中，傳達懾人的壓迫感。

1890年7月27日，梵谷恐怕就是在他作畫的「風景」中，試圖舉槍自殺。29日，他在住所的床上抽了煙斗，於當夜嚥下了最後一口氣。一生凝視自己的畫家梵谷，留下賣不掉的作品及可觀的書簡後，結束了三十七歲的人生。然而，他的生命雖短，送給世人的果實卻是豐碩而飽滿。

具有啟示意義的救贖之路

人絕對無法憑自己的力量與自然對抗。人類是上帝的僕人，當人要發出自己的獨立宣言時，就會失去內心與自然的互動。

如何透過個人的感性與技巧，將粗暴、混亂而失序的自然賦予一種秩序感，這是近代藝術最大的苦惱。

梵谷在生活方面，甚至在他以狂熱的神職人員身分都遭到挫敗後，決定前往巴黎。他在巴黎首次面對赤裸裸的人與自然的交戰。對梵谷來說，他雖能理解目前所要戰鬥的對象是什麼，卻因為他已離開了上帝而倍感孤獨。

處在那樣境地的梵谷，所獲得的一條具有啟示意義的救贖之路，是投入純粹的感性之中，就像那些如同捨棄自我般來作畫的印象主義畫家們。此外，放下宗教的信念後，透過色彩的調配，自然地創作出平穩、和諧，類似日本版畫的東洋風。想必當時的他，也見識了色彩所展現的魔力。

發現自然的光，應會使梵谷感到惶恐、失序與孤獨的恐怖，這是不可不深切注意之處。他會逐漸發

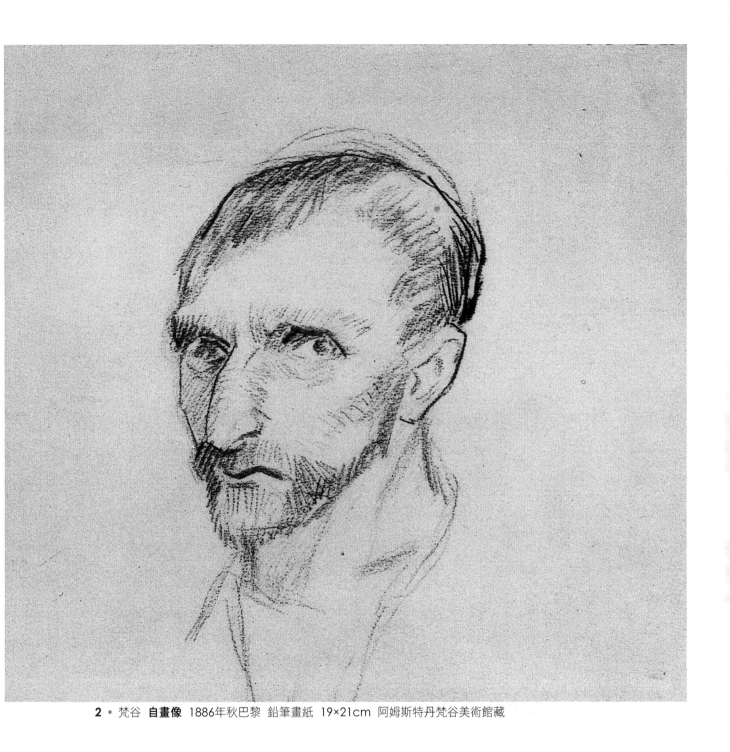

2 • 梵谷 **自畫像** 1886年秋巴黎 鉛筆畫紙 19×21cm 阿姆斯特丹梵谷美術館藏

狂，並不是因為被情勢逼向孤獨與恐懼，相反地，是深感於作為人的孤獨與恐懼，讓他在無法承受之下，遁逃於狂亂之境。

梵谷與印象派繪畫

梵谷前往巴黎的時候（1886），蒙馬特區的畫材商老唐基（Julien Tanguy）的店是他唯一能夠看到塞尚（Cézanne）作品的地方。梵谷很快就和唐基老爹十分親近，也得以將他的畫擺在店面。但是，像他這樣從外地來的無名畫家，而且用色充滿土氣、形體的描繪又不細膩，應該沒法讓喝醉的客人看上眼吧。所以沒過多久，他的畫便連同賣不掉的塞尚、高更的畫作一起堆在店裡的角落了。後人常把這三位統稱為「後期印象派畫家」。不過，所謂的「後期印象派」（post-impressionism），並非指印象派的後期，而

是指「出現在印象派之後的畫派」，同時也意指這些畫家的藝術是植根於印象主義而發展的。但在他們之間，除了梵谷與高更曾有一段時期在阿爾共同生活外，彼此之間並沒有持續密切的往來，他們的理念也不一致。可以說，他們各自朝著不同的目標邁進。由於他們都對自己的信念非常堅持，所以都深感孤獨。他們一方面要力抗世人的不理解以及種種逆境，同時又致力於對藝術的探究。他們雖然偶爾會因著共同對作畫的情感而相吸引，但因三位都是個性強烈、對自己的藝術觀十分執著的創作者，所以交情也無法持續。

心中的風景

梵谷在內心見著裸裎的光之後，對於現實的巴黎，他再也無法感到美的感性了。

梵谷在某方面頗像東方人，期望在毫不矯飾的自然中，獲得真正的安詳。

他也很幸運地，在法國南部的阿爾，看到他所嚮往的風光。這片被他心內的光輝所照耀的風景，是廣袤而有序的景象。他剛到阿爾後，畫下了〈朗格瓦橋〉（圖見218、219頁）、〈盛開的巴旦杏樹〉、〈播種者〉、〈向日葵〉（圖見282、283頁）等著名畫作，畫面洋溢平穩的幸福感，也反映了他內心的喜悅。

在阿爾這個小鎮，即使在沒有光的夜色中，他也可看到自然的光，夜晚的星辰、夜晚的明月，都清晰可見。

阿爾的真實風景與梵谷心內的風景完全契合，他愈深入描繪阿爾，愈真確地畫出實際的風光，就愈使他心內的風景更加純化。

在他心中，赤裸的自然風景開闊了，狂暴而混亂的太陽、星辰，以及毫無人煙的田園開闊了，在無垠的廣袤中，這位放棄上帝的人，在用僅餘的最後力氣掙扎著。

梵谷的風景畫，愈來愈令人覺得毛骨悚然，且充滿深深的孤獨感。而他的恐怖陰沉，並不是一種靜止。那是不斷地奔逃又奔逃後，依然躲不掉的追緝；那是不斷地埋藏又埋藏後，依然揮不去的空虛。他的孤獨也不是一種靜謐，而是讓應存在於現實的自己，拉向遠離塵世，投入浩瀚無垠的恐懼中。梵谷的後期畫作，運用如波浪洶湧、漩渦翻滾，像是害了熱病的描繪手法，但是不能就此認定那是他的心象如實表現的風景。

不過，任何人見了梵谷的風景畫，總不由得被糾住了心，身不由己地受之牽引。那被稱為無限的「真實」的景象，很難說是帶著歡欣，反而較像接近恐怖的現實感，雖然對他看到的風景，我們沒法了解實情，但用心去凝睇它，應也能夠理解。

梵谷繪畫名作

荷蘭時期（1880年7月～1886年2月）

3 • 梵谷　播種者（摹仿米勒作品）　1881年　鉛筆、墨水、水彩、紙　48×36.8cm　阿姆斯特丹梵谷美術館藏

4 • 梵谷　**老舊的穀倉**　1881年春　鉛筆、墨水、畫紙　47.3×62cm　凡波寧根美術館藏

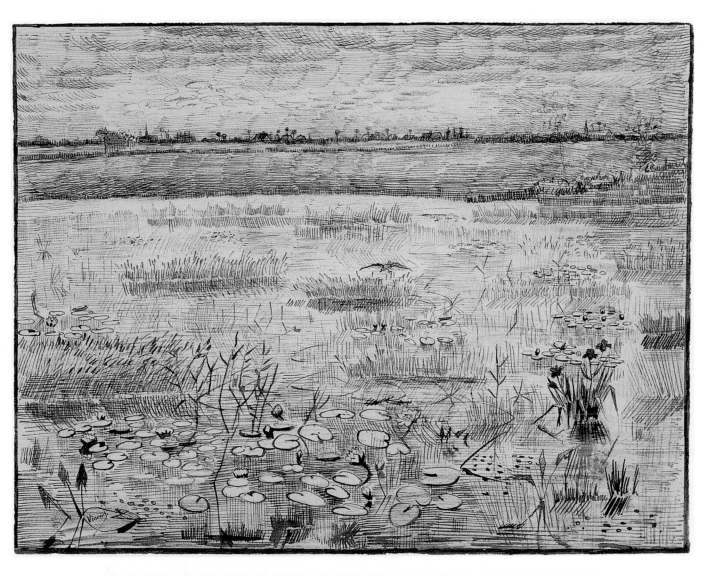

5 • 梵谷 **有水蓮的沼澤** 1881年6月 鋼筆、墨、石墨、紙 23.5×31.4cm 維吉尼亞美術館藏（上圖）
6 • 梵谷 **有蔬菜和木靴的靜物** 1881年2月艾登 油彩畫布 34.5×55cm 阿姆斯特丹梵谷美術館藏（下圖）

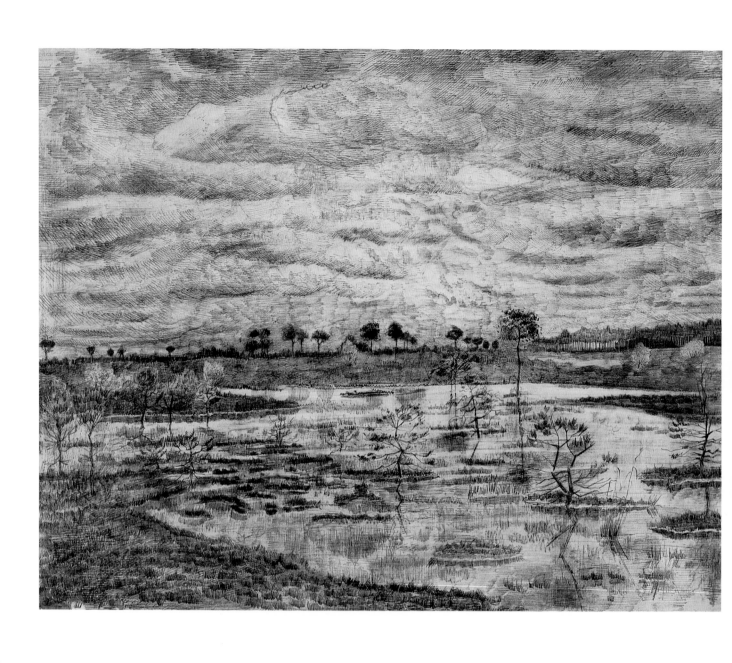

7 • 梵谷 **沼澤地** 1881年6月 鉛筆、鋼筆和紙 47×59cm 渥太華加拿大國立畫廊藏

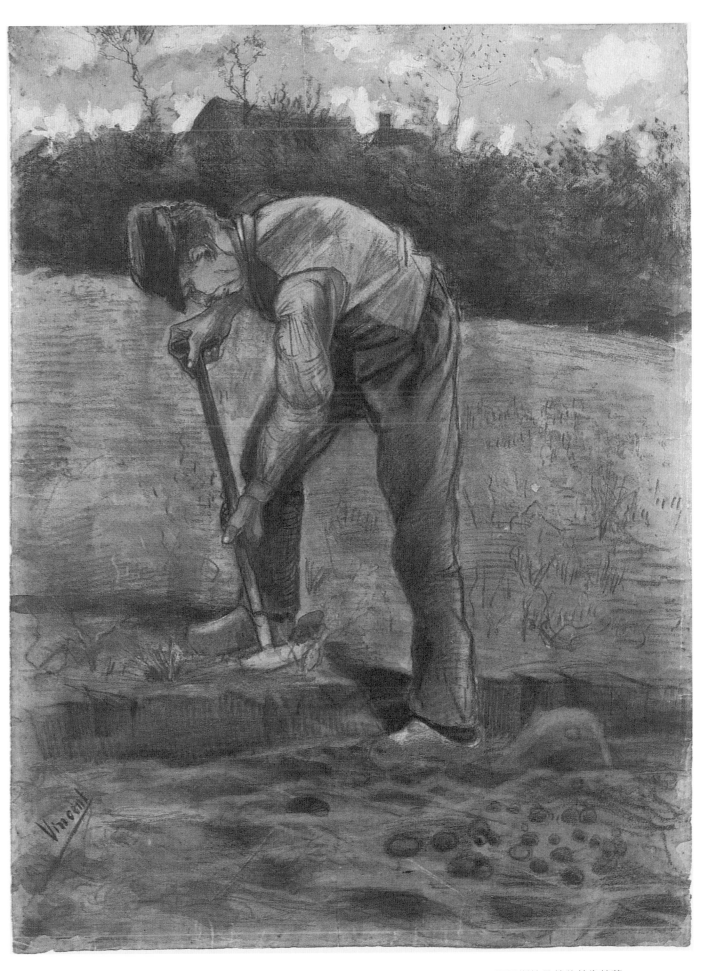

8 • 梵谷　**挖土者**　1881年秋　鉛筆、粉彩筆、水彩畫、條紋紙　62.1×47.1cm　阿姆斯特丹梵谷美術館藏

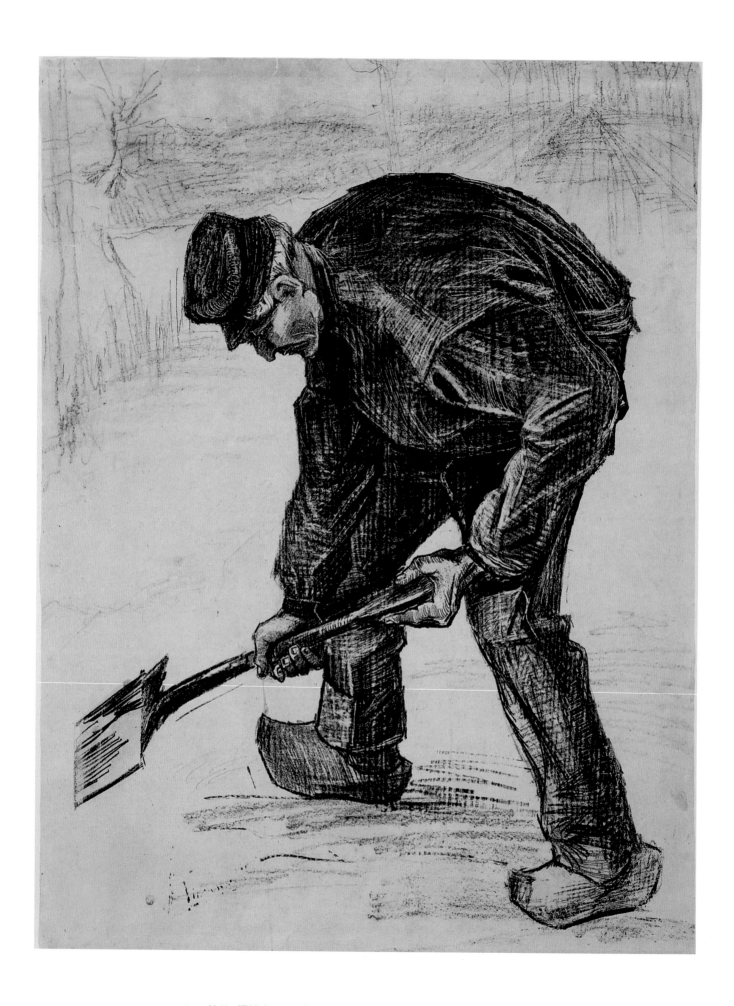

9 • 梵谷 **掘地者** 1882年11月20日 版畫 43×35cm 斯圖加特美術館藏

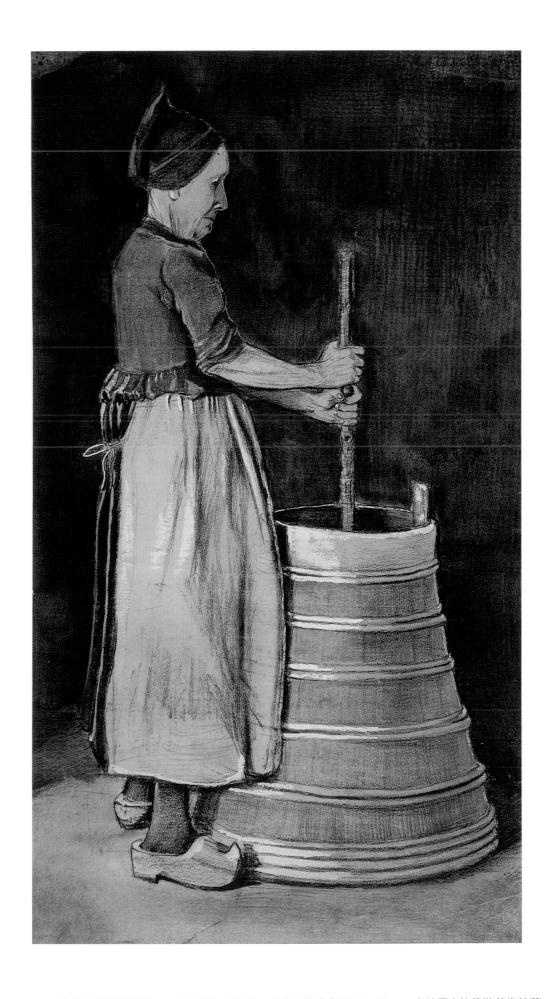

10 • 梵谷 **攪乳的農婦** 1881年艾登 黑炭筆、水彩、油彩畫紙 55×32cm 奧特羅庫拉穆勒美術館藏

11 • 梵谷 風中的女孩 1882年8月 油彩畫布 39×59cm 奧特羅庫拉穆勒美術館藏（上圖）
12 • 梵谷 有水果的靜物 1881年12月艾登 油彩畫布 44.5×57.5cm 凡霍德美術館藏（下圖）

13 • 梵谷 **精疲力盡** 1881年夏 鉛筆、墨水、條紋紙 23.4×31.2cm 阿姆斯特丹P.N.波爾基金會藏

14 • 梵谷 **鄉間道路** 1882年3月到4月 筆、畫刷、墨、石墨、白色水彩、簧目紙 24.6×34.4cm 阿姆斯特丹梵谷美術館藏

15 • 梵谷 **海牙風光** 1882-83年 水彩、墨水 24.5×35.5cm

16 • 梵谷 **沙丘上的樹枝** 1882年4月海牙 鉛筆、粉彩筆、墨水、水彩、布紋紙 50×69cm 奧特羅庫拉穆勒美術館藏

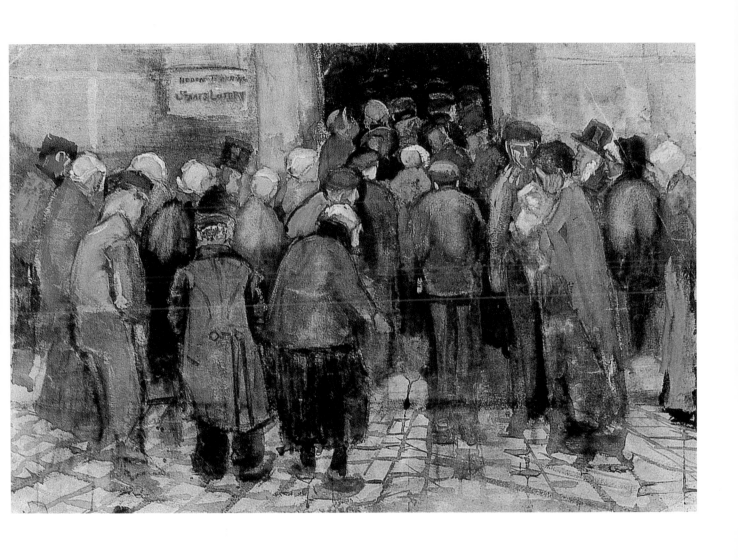

17 • 梵谷　**國營賣場**　1882年9月海牙　水彩畫紙　38×57cm　阿姆斯特丹梵谷美術館藏

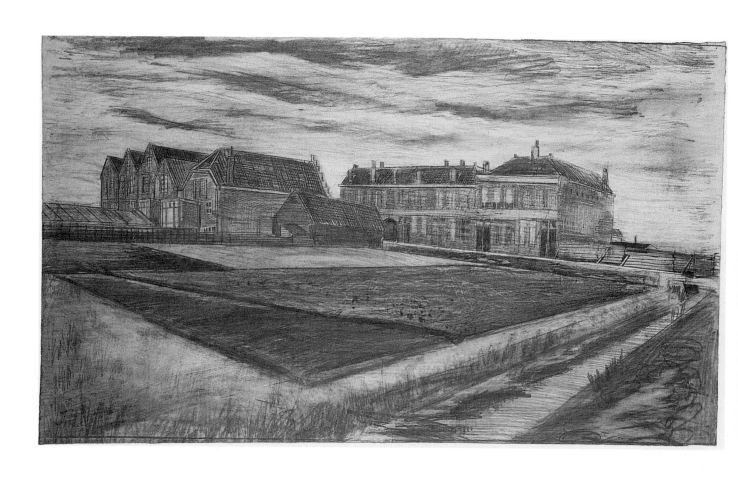

18 • 梵谷　**近希恩維格的苗圃和房舍**　1882年初　鉛筆、墨水、畫紙　40×69cm　海牙西格夫人收藏

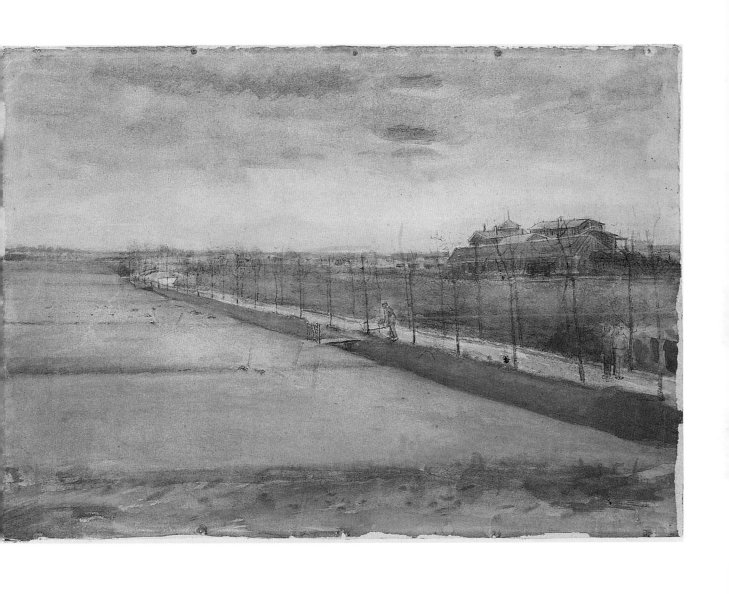

19 • 梵谷　**希恩維格調車場一景**　1882年　水彩、墨水　38×56cm　日內瓦私人收藏

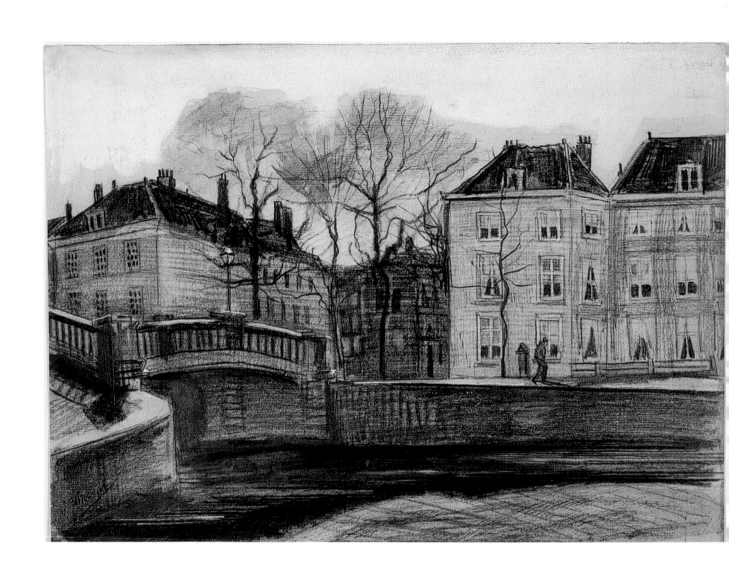

20 • 梵谷 位於海牙紳士及王子運河交會處的橋與房　1882年3月　鉛筆、鋼筆、墨水、水彩、畫紙　24×34cm　阿姆斯特丹梵谷美術館藏

21 • 梵谷 **當舖門口** 1882年3月 筆、墨水、水彩、畫紙 24×34cm 阿姆斯特丹梵谷美術館藏

22 • 梵谷　**希恩維格的苗圃**　1882年4月　鉛筆、水彩、畫紙　30×58cm　紐約大都會博物館藏

23 • 梵谷 **木匠家的後院** 1882年4月 鉛筆、墨水、油彩、畫紙 28×47cm 奧特羅庫拉穆勒美術館藏

24 • 梵谷 屋頂 1882年7月海牙 鉛筆、水彩、畫紙 39×56cm 私人收藏（上圖）
25 • 梵谷 悲哀 1882年4月 44×27cm 鉛筆、黑色粉彩筆、條紋紙 波蘭華沙美術館畫廊藏（右頁圖）

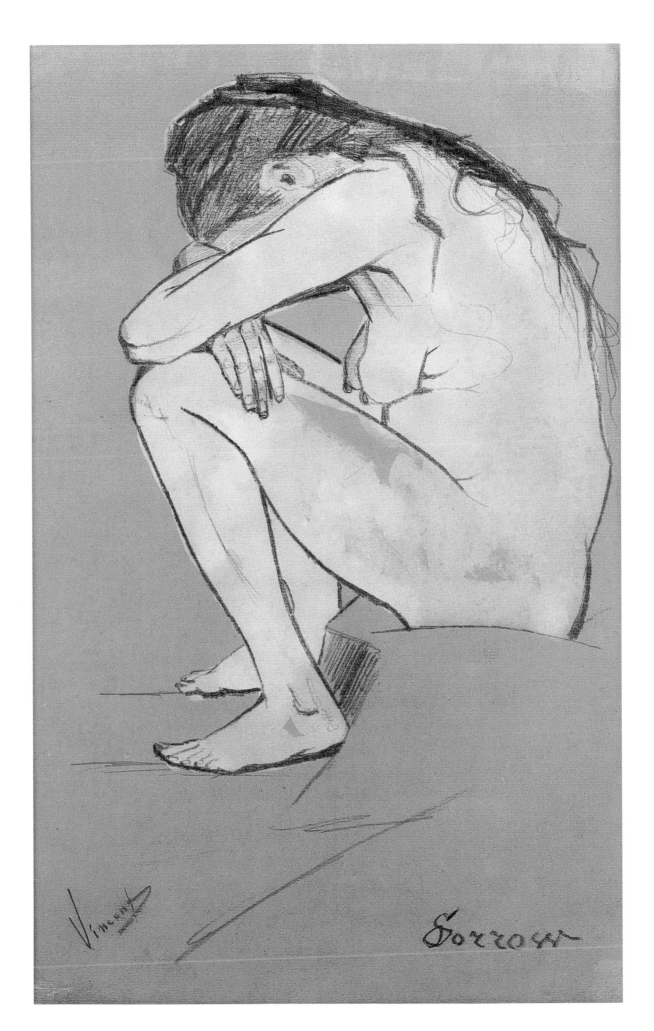

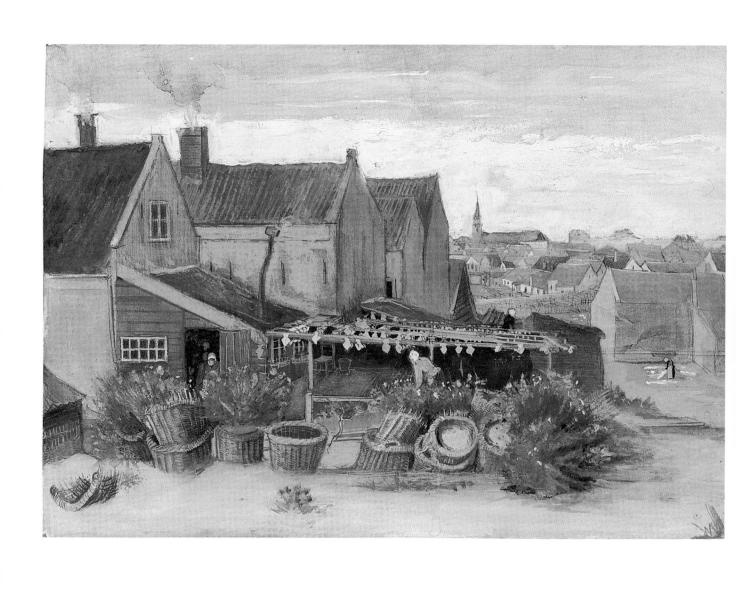

26 • 梵谷　**席凡寧根的曬魚棚**　1882年7月海牙　鉛筆、水彩、畫紙　36×52cm　私人收藏

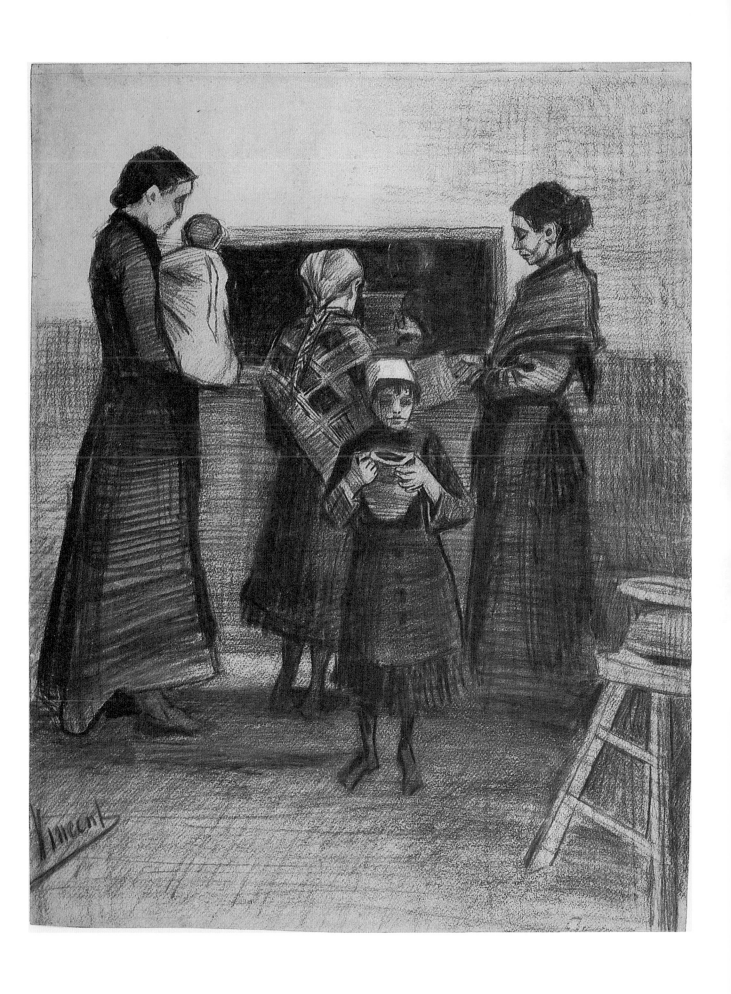

27 • 梵谷　分湯而食的公共食堂　1883年初　粉彩畫、水彩紙　57×44.5cm　阿姆斯特丹梵谷美術館藏

41

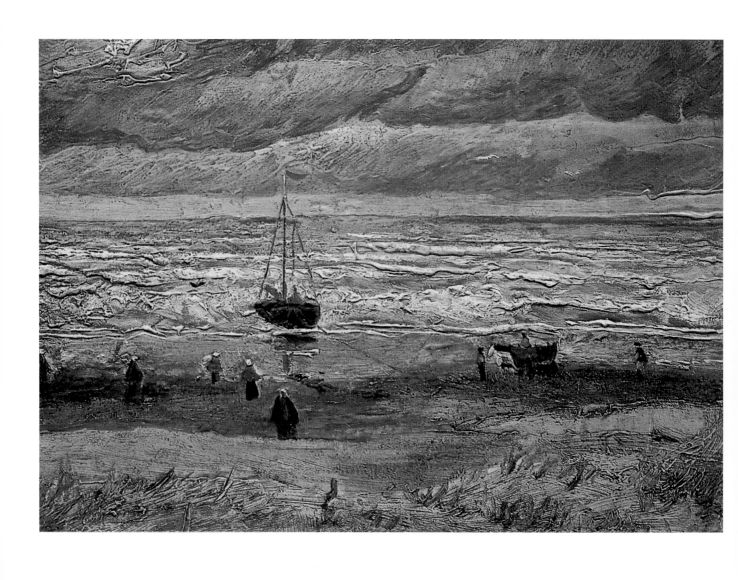

28 • 梵谷　**暴風雨下的席凡寧根海岸**　1882年8月海牙　油彩、厚紙貼於畫布　34.5×51cm　阿姆斯特丹梵谷美術館藏

29 • 梵谷　**戴防風帽的漁夫頭像**　1882-1883年冬　鉛筆、粉筆、墨水、水彩紙　50.5×31.5cm　阿姆斯特丹梵谷美術館藏

30 · 梵谷 **挖掘者** 1882年秋 鉛筆、墨水、水彩紙 48.5×29.2cm 阿姆斯特丹梵谷美術館藏（上圖）
31 · 梵谷 **精疲力盡（永生之門）** 1882年秋 鉛筆、水彩、紙（有浮水印） 50.3×30.8cm 阿姆斯特丹梵谷美術館藏（右頁圖）

32 •
梵谷 穿著圍兜的女孩
1882年12月至1883年1月
48.5×25.5cm 波士頓美術館
藏（左圖）

33 •
梵谷 鬱金香花園
1883年4月海牙 油彩木板
48×65cm 華盛頓國立美術館
藏（右頁上圖）

34 •
梵谷 海牙近郊洛斯丹寧農家
1883年8月海牙 油彩畫布
33×50cm Utrecht中心美術
館藏（右頁下圖）

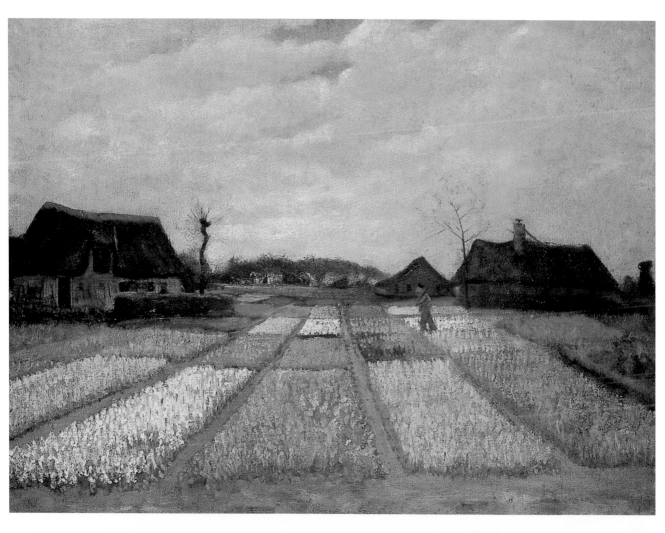

35 • 梵谷　**多列倫特風光**　1883年9月下半至10月初　鉛筆、鋼筆、墨水、水彩無塵紙　31×42cm　阿姆斯特丹梵谷美術館藏

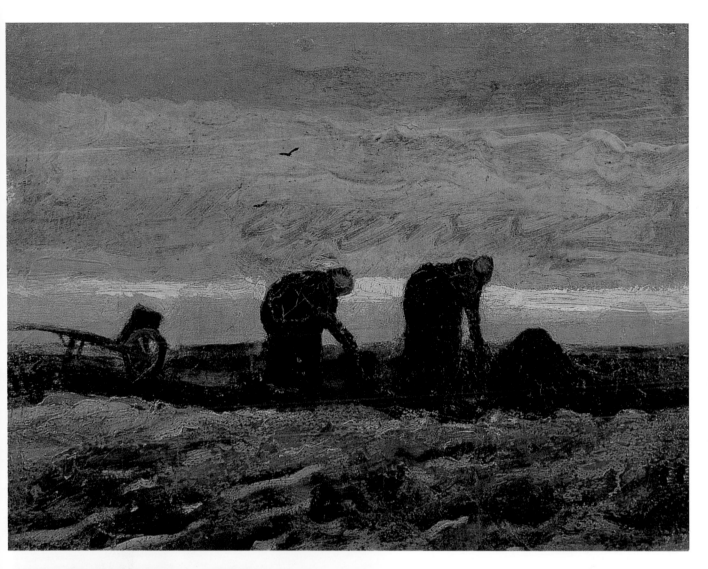

36 • 梵谷 **掘泥炭的二農婦** 1883年10月多德列特
　　油彩畫布　27.5×36.5cm　阿姆斯特丹梵谷美術館
　　藏（上圖）

37 • 梵谷 **掘地農夫** 1882年8月海牙　油彩畫紙
　　30×29cm　私人收藏（下圖）

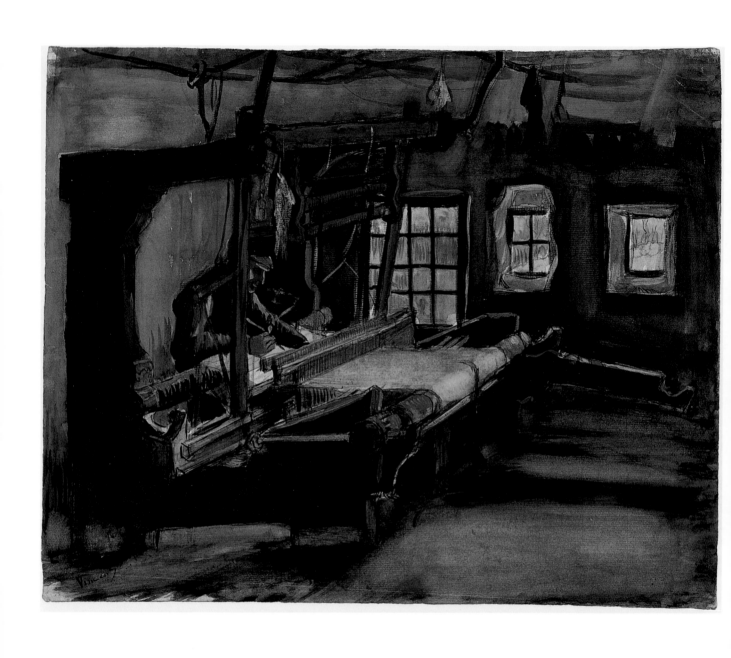

38 • 梵谷 **紡織工** 1883年12月至1884年8月 鉛筆、水彩、墨水、紙 35.5×44.6cm 阿姆斯特丹梵谷美術館藏

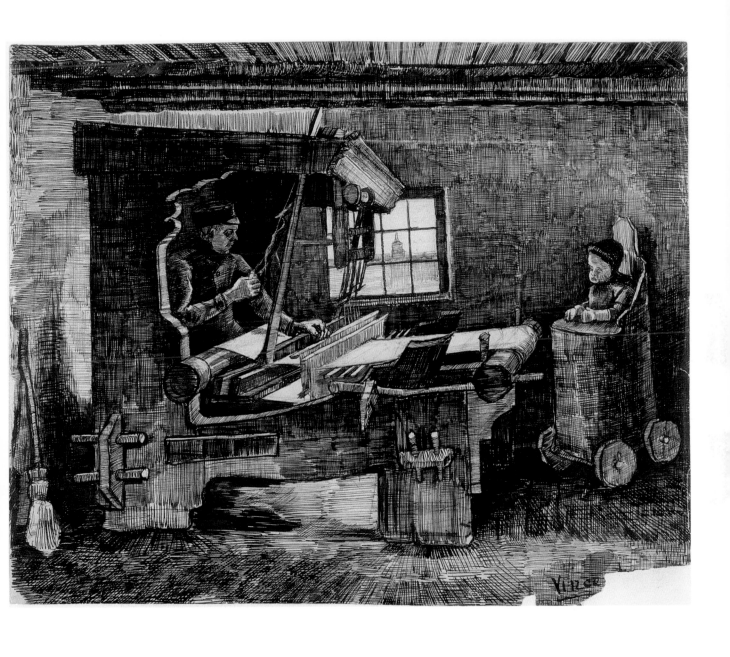

39 • 梵谷 **紡織工與高椅上的嬰孩** 1884年1月底至2月初 墨水、水彩、紙 32×40cm 阿姆斯特丹梵谷美術館藏

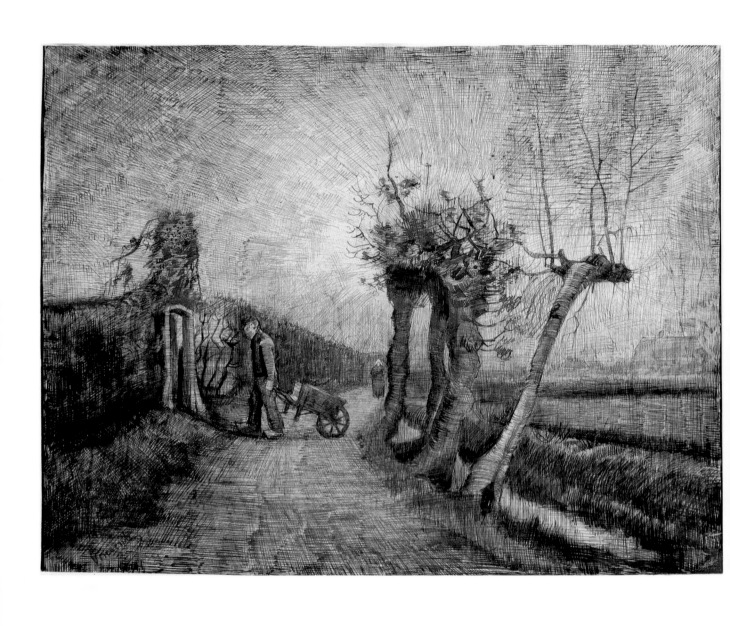

40 • 梵谷　**灌木叢後**　1884年3月　鉛筆、墨水、紙　40×53cm　阿姆斯特丹梵谷美術館藏

41 • 梵谷　冬日花園　1884年3月　鉛筆、墨水、紙　40×55cm　阿姆斯特丹梵谷美術館館藏

42 • 梵谷　**冬日花園**　1884年3月　鉛筆、墨水、紙　51×38cm　布達佩斯匈牙利國立美術館藏（左頁圖）
43 • 梵谷　**裁過的樺樹**　1884年3月　鉛筆、銅筆、墨水、畫紙　39×54cm　阿姆斯特丹梵谷美術館藏（上圖）

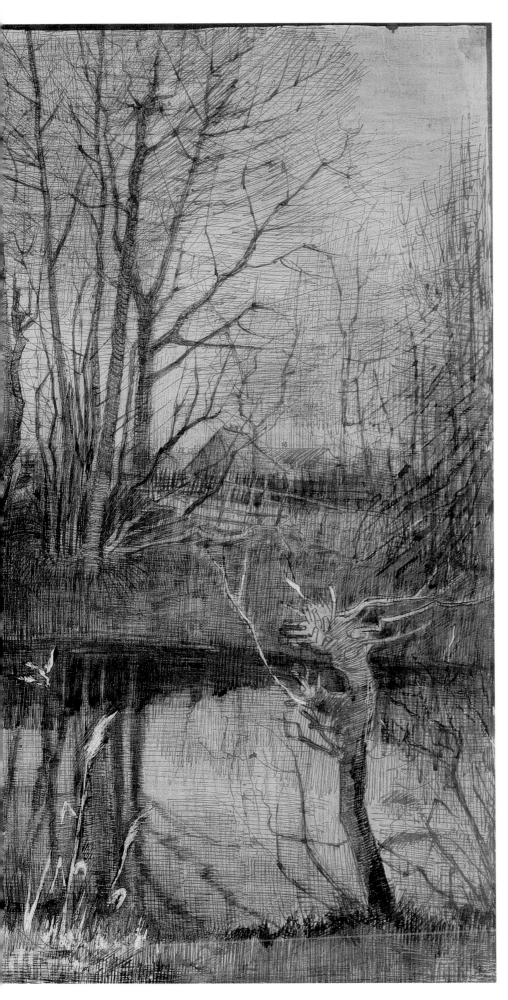

44 • 梵谷 翠鳥 1884年3月
鉛筆、墨水、油彩、紙
40×54cm
阿姆斯特丹梵谷美術館藏

45 • 梵谷 **水道** 1884年4月 42×34cm 阿姆斯特丹梵谷美術館藏

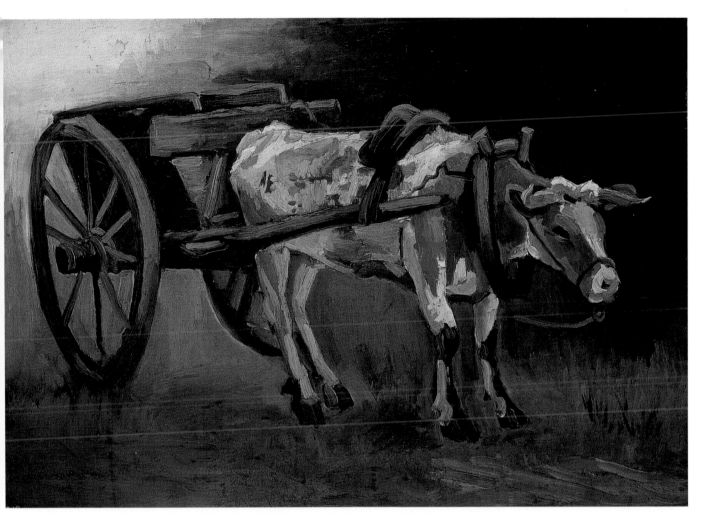

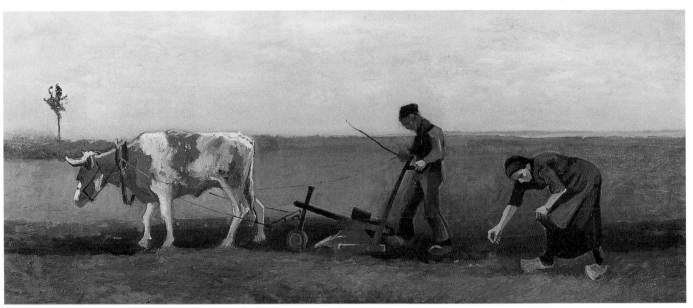

46 · 梵谷 牛車 1884年7月紐倫 油彩畫布 57×82.5cm 奧特羅庫拉穆勒美術館藏（上圖）
47 · 梵谷 把犁者和種馬鈴薯的婦人 1884年9月 油彩畫布 70.5×170cm 烏珀塔爾海德博物館藏（下圖）

59

48 ‧ 梵谷 **紐倫教會的會眾** 1884年10月紐倫 油彩畫布 41.5×32cm 阿姆斯特丹梵谷美術館藏

60

49 • 梵谷　**白楊木**　1884年10月下旬　油彩畫布　99×66cm　阿姆斯特丹梵谷美術館藏

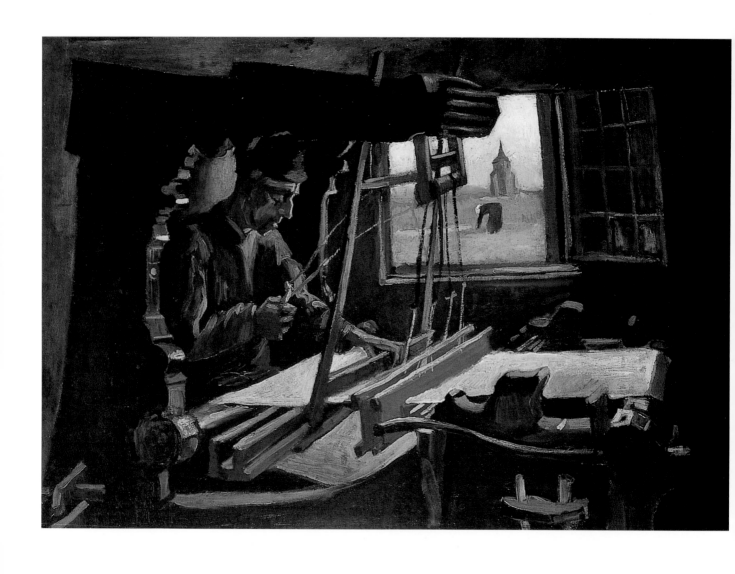

50・梵谷　**窗戶旁的紡織工**　1884年　油彩畫布　68×93cm　慕尼黑新美術館藏（上圖）
51・梵谷　**織工：有窗的房間**　1884年紐倫　油彩畫布　61×93cm　奧特羅庫拉穆勒美術館藏（右頁上圖）
52・梵谷　**有陶器和木靴的靜物**　1884年11月紐倫　油彩畫布　42×54cm　烏特勒支中央美術館藏（右頁下圖）

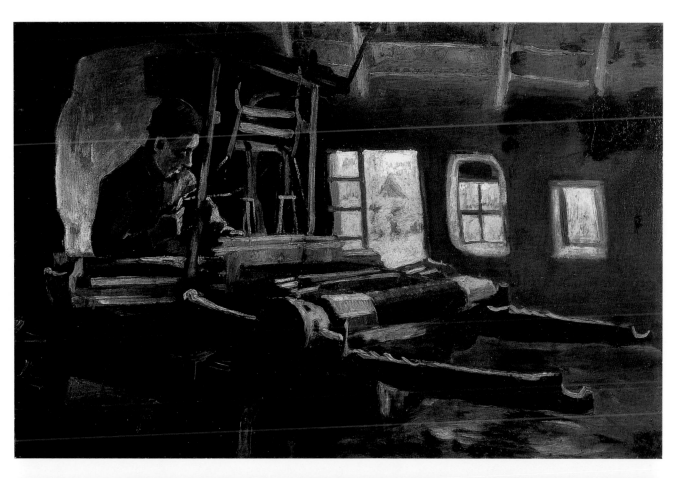

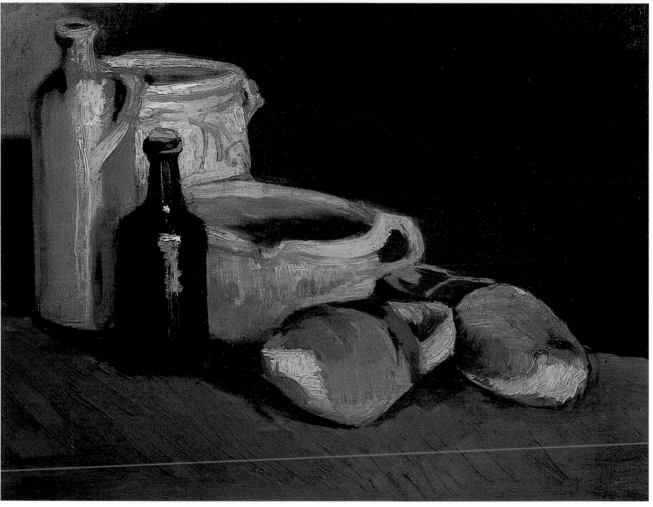

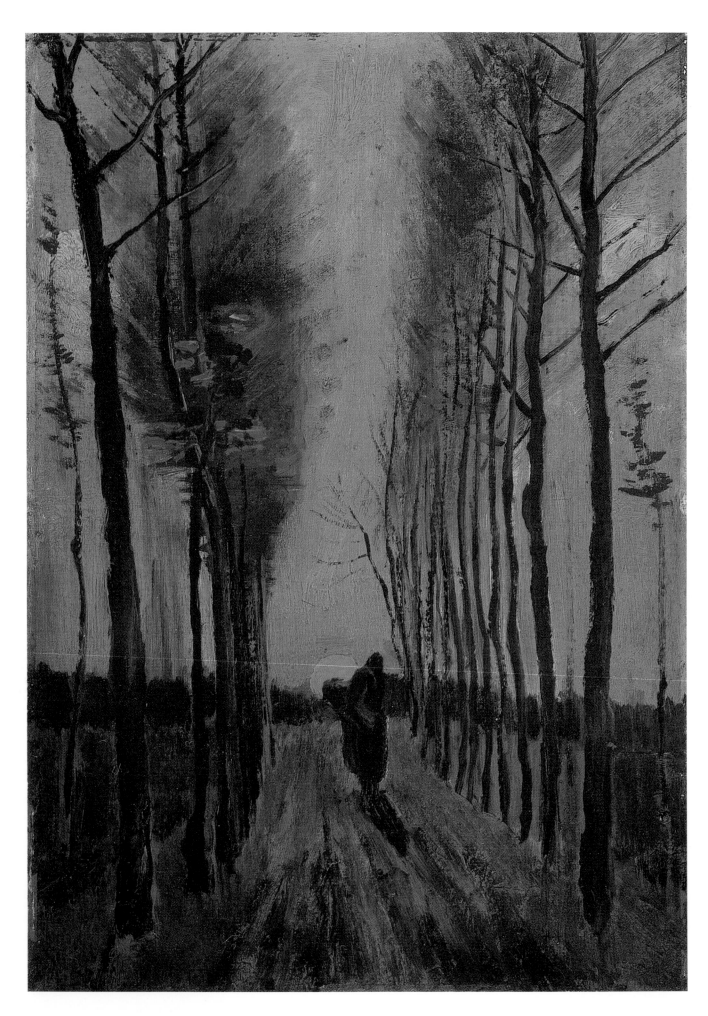

53 • 梵谷 **日落** 1884年紐倫 油彩畫布 45.5×32.5cm 奧特羅庫拉穆勒美術館藏（左頁圖）
54 • 梵谷 **茅草屋** 1884年紐倫 鉛筆、墨水、紙 30×45cm 倫敦泰德現代美術館藏（上圖）

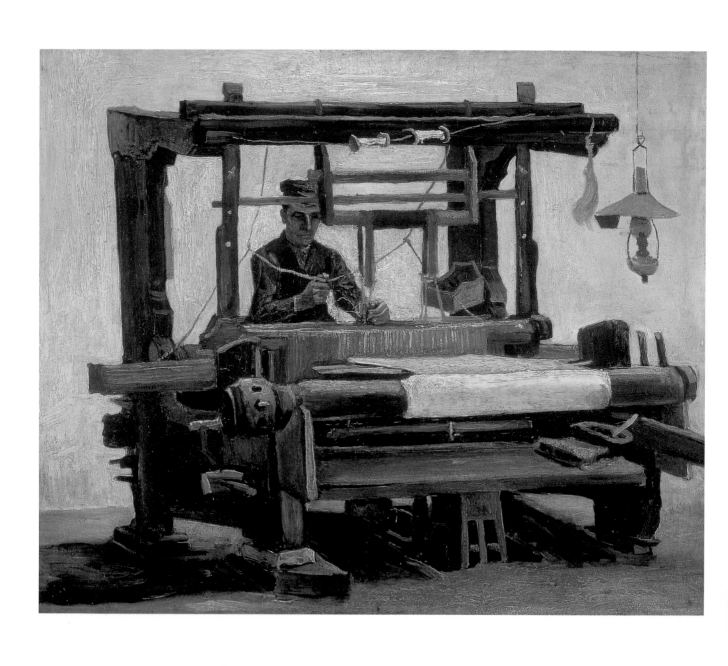

55 • 梵谷 **紡織機與織工** 1884年紐倫 油彩畫布 68.3×84.2cm 奧特羅庫拉穆勒美術館藏

56 •
梵谷 **女人頭像** 1884年12月至1885年1月 鉛筆、鋼筆、墨水、畫紙 14×10cm 阿姆斯特丹梵谷美術館藏（左上圖）

57 •
梵谷 **男人頭像** 1884年12月至1885年1月 鉛筆、鋼筆、墨水、畫紙 14×10cm 阿姆斯特丹梵谷美術館藏（右上圖）

58 •
梵谷 **女人頭像** 1885年 油彩畫布 43.5×35.5cm
阿姆斯特丹梵谷美術館藏（下圖）

59 • 梵谷　女人頭像　1884年12月至1885年1月紐倫　炭筆、畫紙　40×33cm　阿姆斯特丹梵谷美術館藏（上圖）

60 • 梵谷　帶茶色帽子的老農婦顏面　1884年12月至1885年1月紐倫　油彩畫布　40×30cm　奧特羅庫拉穆勒美術館藏（右頁圖）

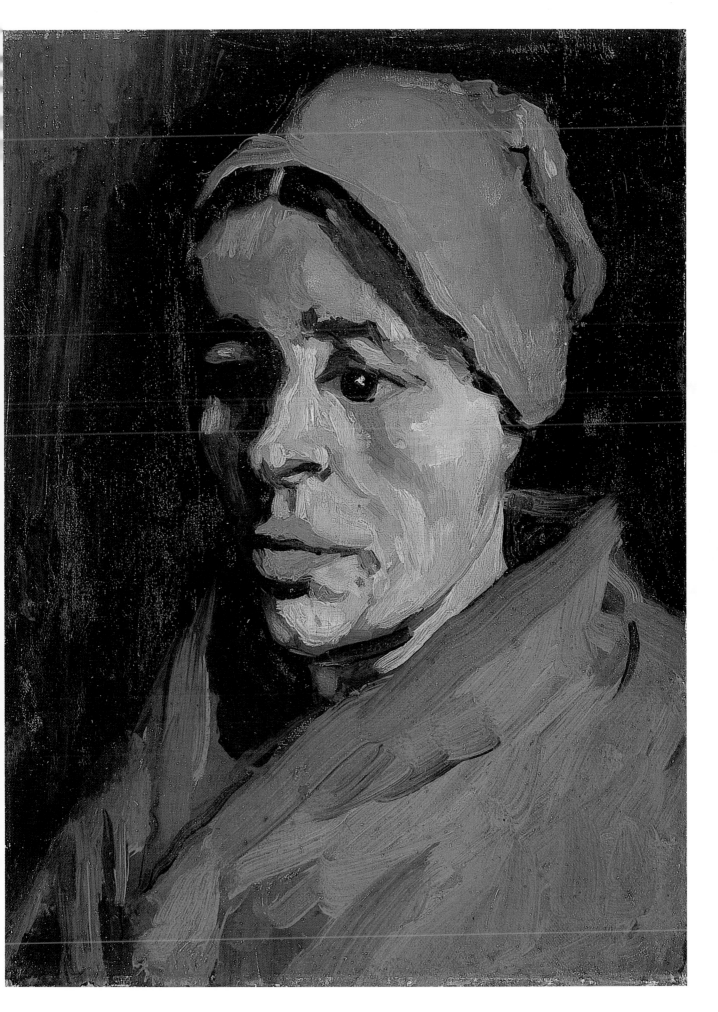

69

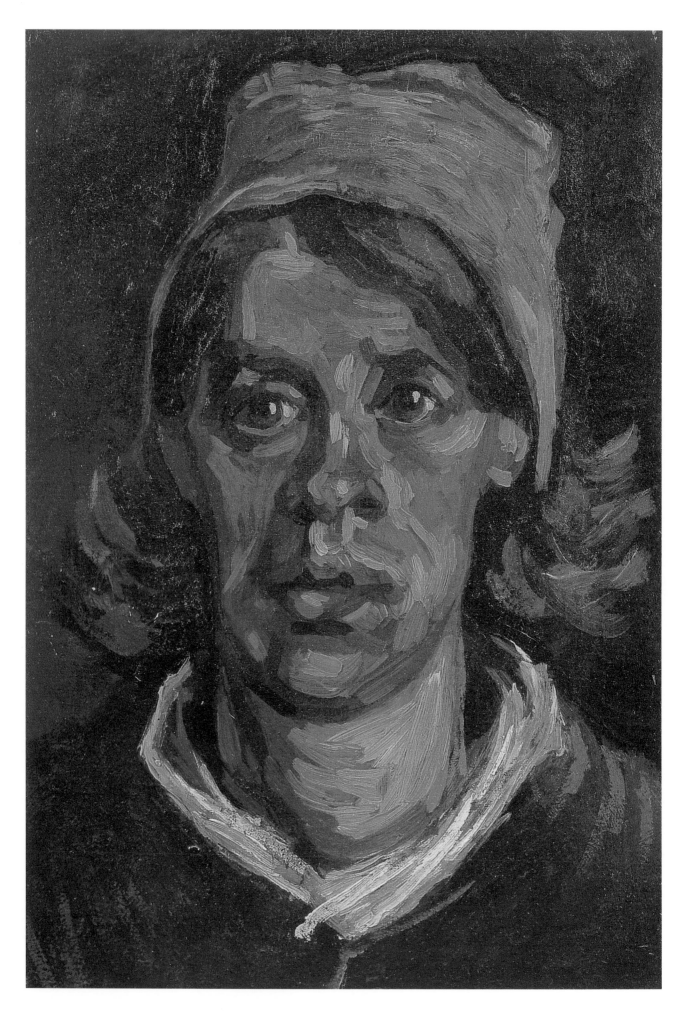

61 · 梵谷　**女子頭像**　1885年3月至4月紐倫　油彩畫布　43×30cm　阿姆斯特丹梵谷美術館藏（左頁圖）
62 · 梵谷　**有教堂和家屋的風景**　1885年4月紐倫　油彩畫布　22×37cm　洛杉磯州立美術館藏（上圖）
63 · 梵谷　**紐倫牧師館庭院雪景**　1885年1月紐倫　油彩畫布　53×78cm　洛杉磯漢默Armand Hammer美術館藏（下圖）

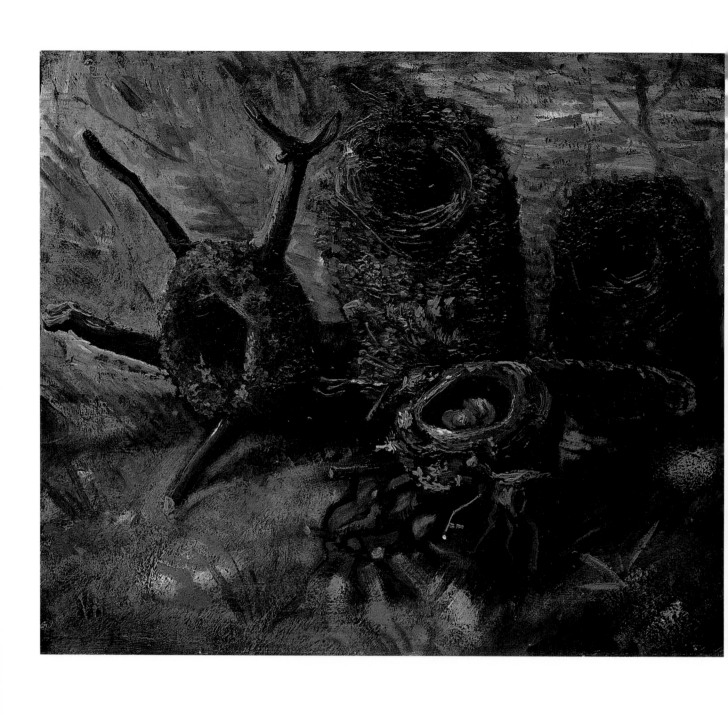

64・ 梵谷　**五個鳥巢**　1885年　油彩畫布　39×46cm　阿姆斯特丹梵谷美術館藏

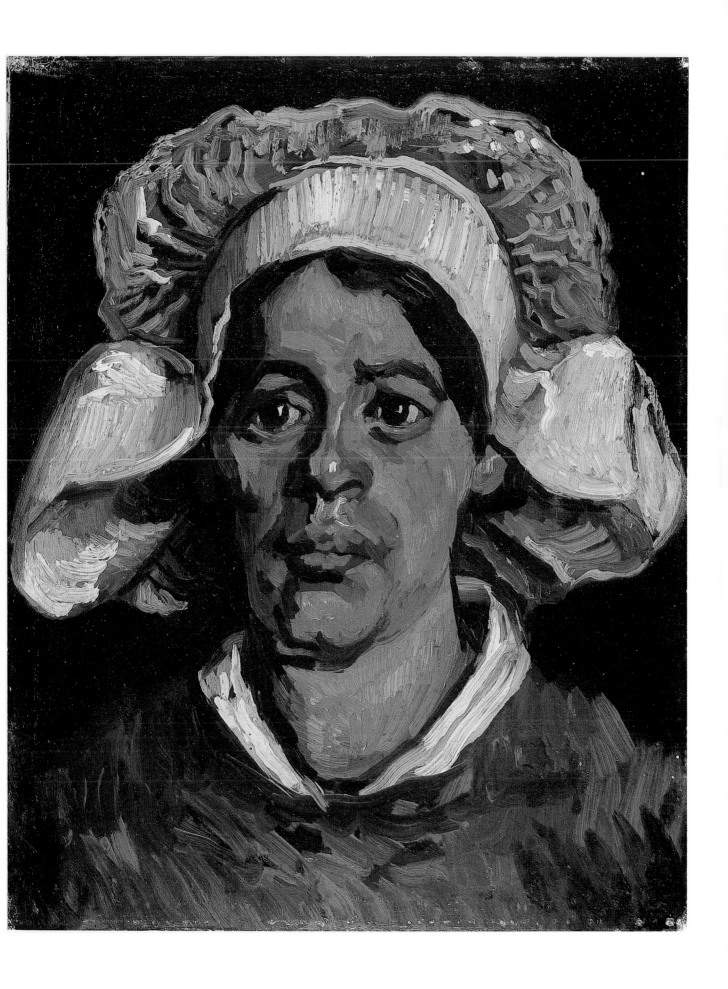

65 · 梵谷　**戴白帽的葛狄娜·芙洛特**　1885年4月紐倫　油彩畫布　44×36cm　奧特羅庫拉穆勒美術館藏

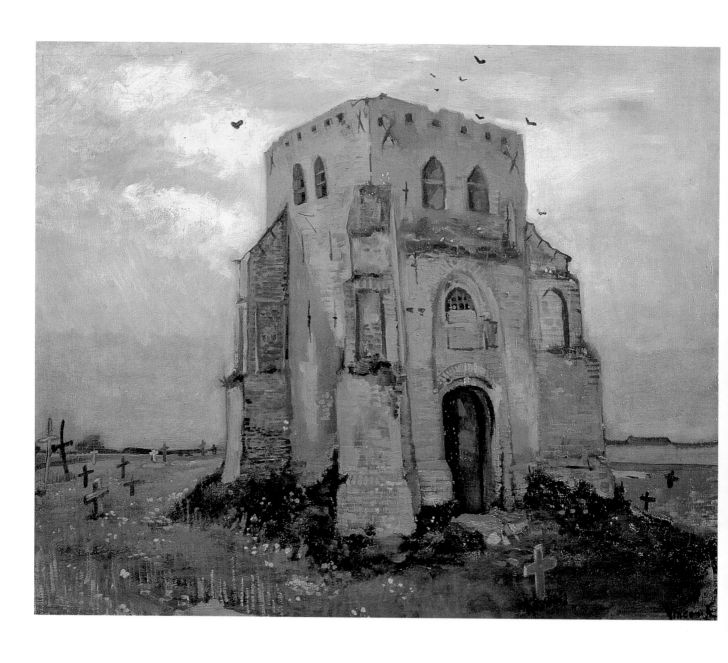

66 • 梵谷　有古老教會塔的農民墓地　1885年5月紐倫　油彩畫布　65×88cm　阿姆斯特丹梵谷美術館藏（上圖）
67 • 梵谷　農家　1885年5月紐倫　油彩畫布　64×78cm　阿姆斯特丹梵谷美術館藏（右頁上圖）
68 • 梵谷　有農婦與山羊的農家　1885年6月紐倫　油彩畫布　60×85cm　法蘭克福市美術館藏（右頁下圖）

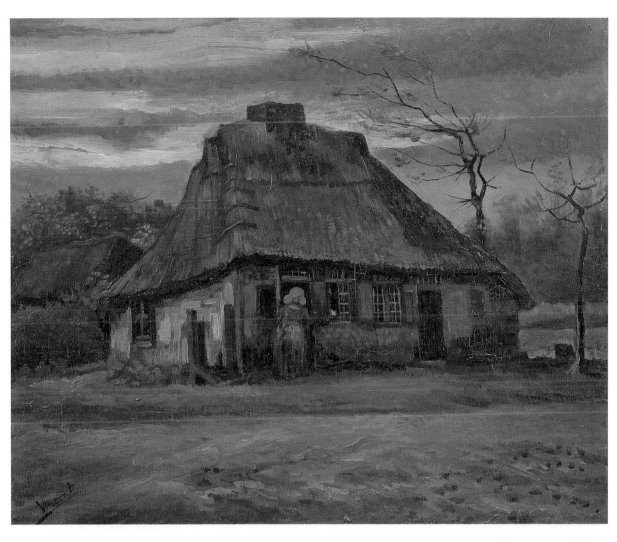

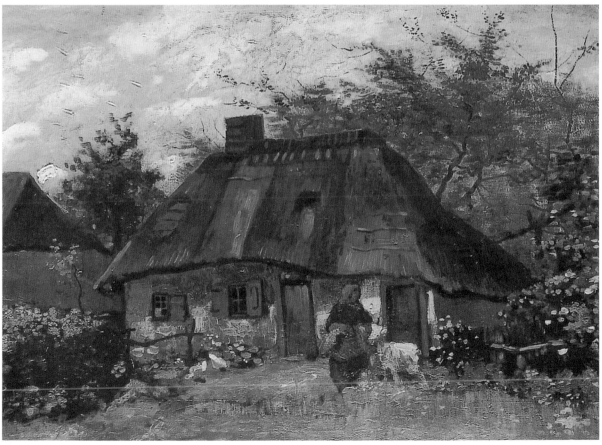

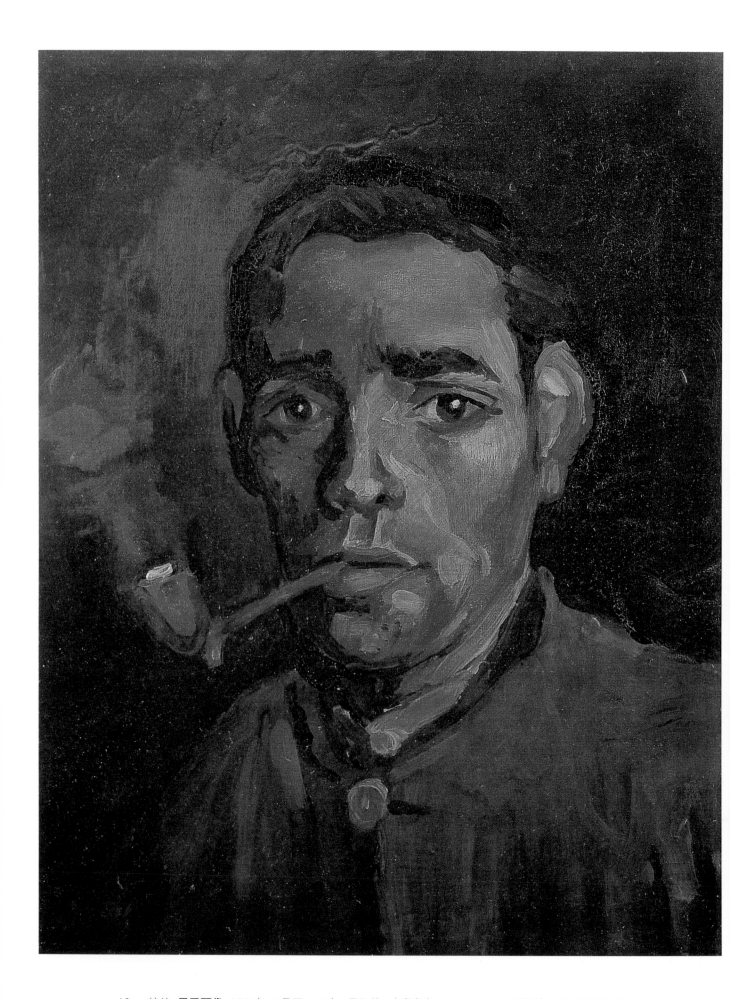

69 • 梵谷 **男子頭像** 1884年12月至1885年5月紐倫 油彩畫布 38×30cm 阿姆斯特丹梵谷美術館藏

70 •
梵谷 **掘地的農婦與農家**
1885年6月紐倫 油彩厚紙貼於畫布
31.3×42cm 芝加哥藝術學院藏
（上圖）

71 •
梵谷 **跪著的農婦（背影）** 1885
年夏 墨色粉彩筆、布紋紙
43×52cm 奧斯陸國家畫廊藏
（下圖）

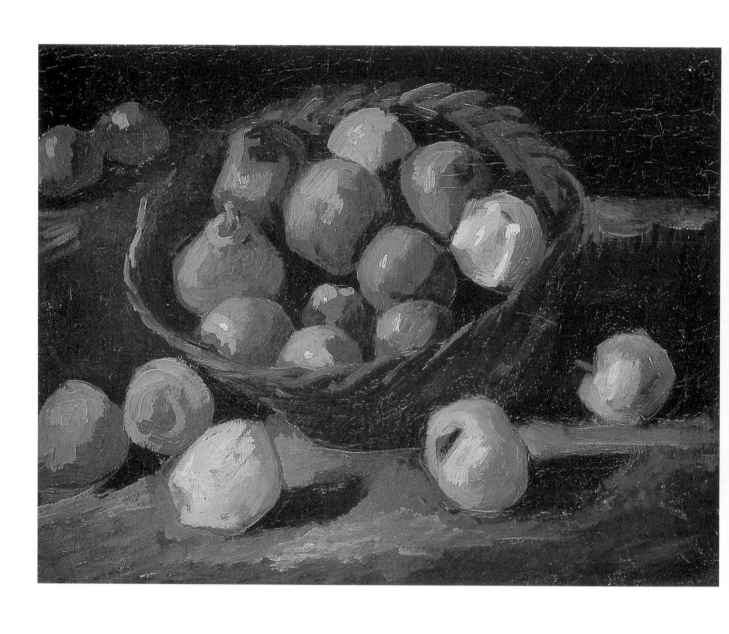

72 • 梵谷　**有蘋果放在籃中的靜物**　1885年9月紐倫　油彩畫布　33×43.5cm　阿姆斯特丹梵谷美術館藏

73 ‧ 梵谷 **拾穗農婦** 1885年7月至9月紐倫 51.5×41.5cm 埃森福克旺美術館藏

74 • 梵谷 **麥堆與風車** 1885年8月紐倫
粉筆、水彩、畫紙 44×56cm 阿姆斯特
丹梵谷美術館藏（上圖）

75 • 梵谷 **挖馬鈴薯的婦人** 1885年 炭筆素描
41.7×45.2cm 法蘭克福市立美術館藏
（下圖）

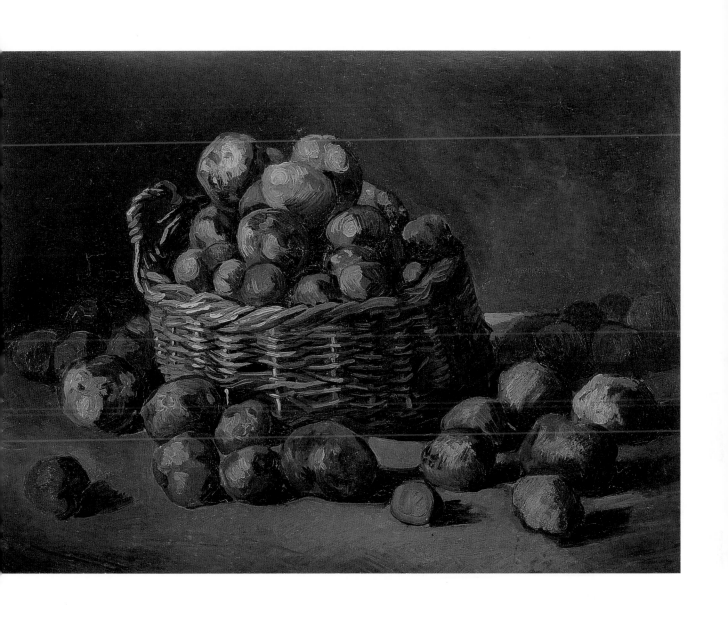

76 ‧ 梵谷 **裝馬鈴薯的籃子** 1885年9月紐倫 油彩畫布 44.5×60cm 阿姆斯特丹梵谷美術館藏

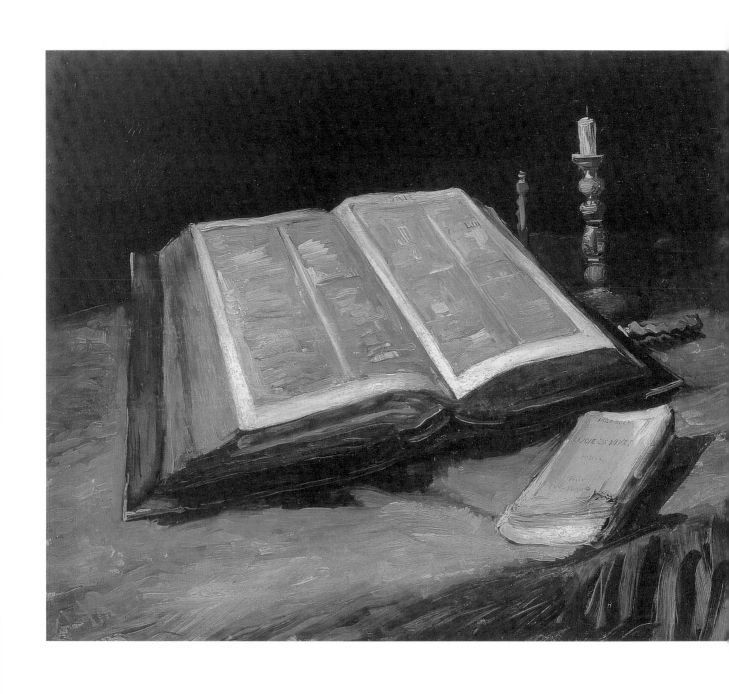

77 · 梵谷 《聖經》與左拉著作《生的快樂》靜物寫生 1885年10月 油彩畫布 65×78cm 阿姆斯特丹梵谷美術館藏

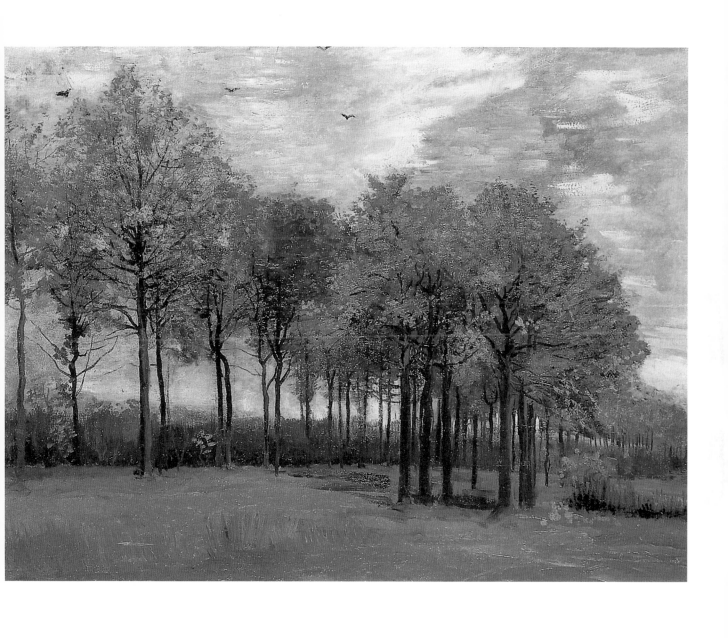

78 • 梵谷 **秋天風景** 1885年10月紐倫 油彩畫布 64.8×86.4cm 英國劍橋費茲威廉美術館藏

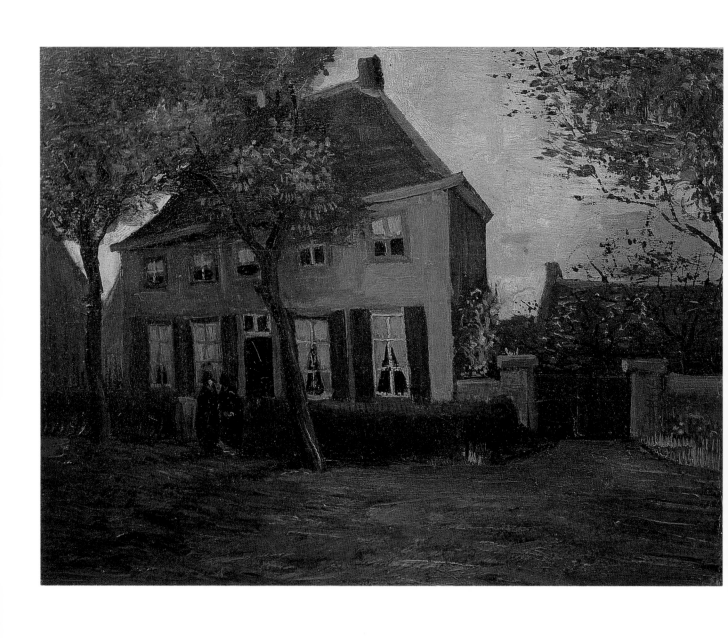

79 • 梵谷 **在紐倫的牧師房子** 1885年10月至11月紐倫 油彩畫布 33×43cm 阿姆斯特丹梵谷美術館藏

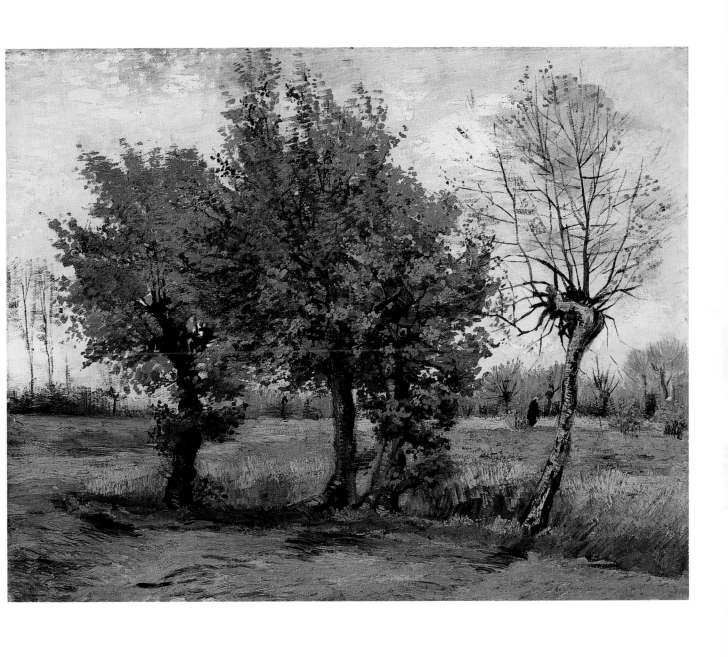

80 • 梵谷 **有四顆樹的秋景** 1885年11月紐倫 油彩畫布 69×88.5cm 奧特羅庫拉穆勒美術館藏

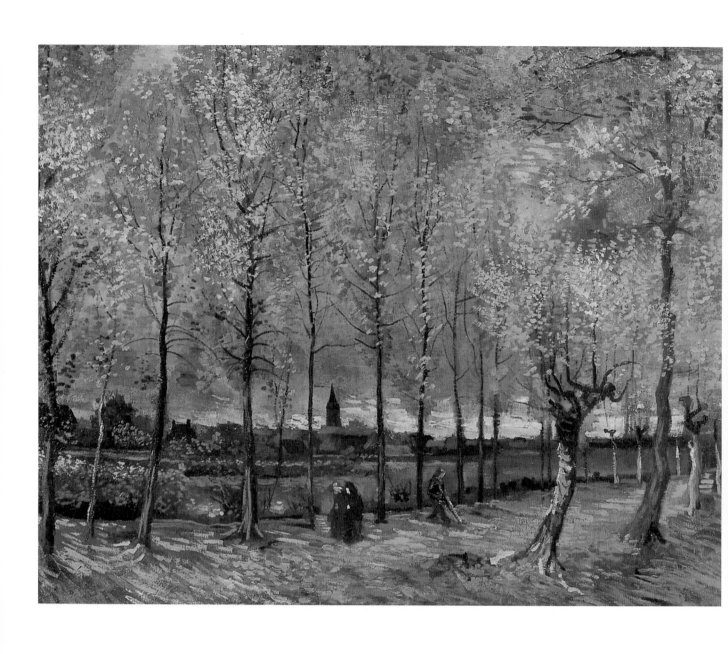

81 • 梵谷 紐倫近郊的白楊木並木道 1885年11月紐倫 油彩畫布 78×98cm 鹿特丹凡波寧根美術館藏（上圖）
82 • 梵谷 女子頭像 1885年12月 油彩畫布 35×24cm 阿姆斯特丹梵谷美術館藏（右頁圖）

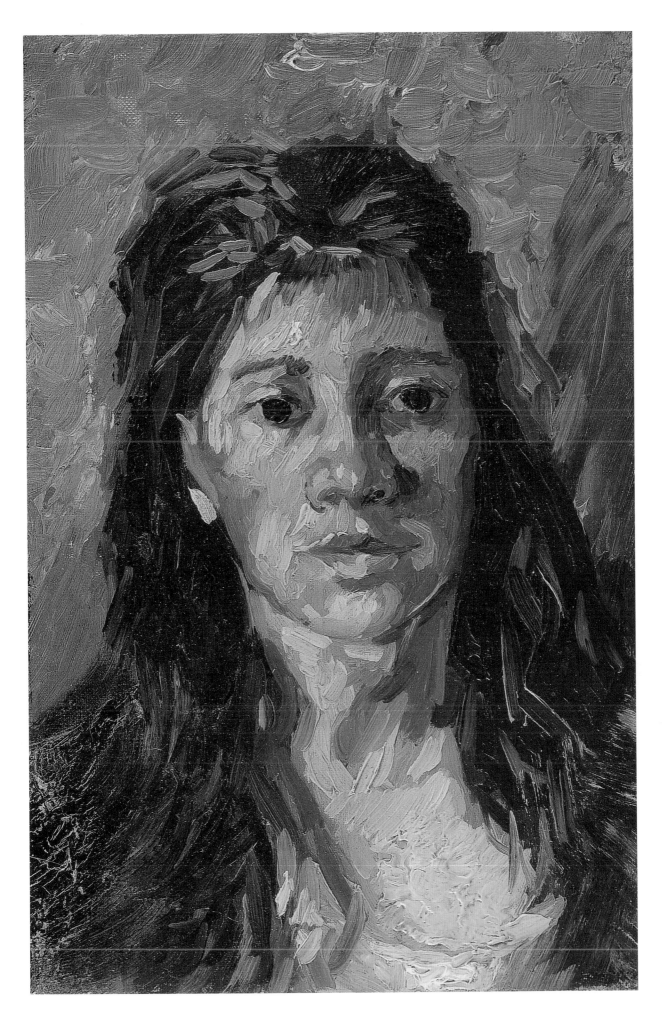

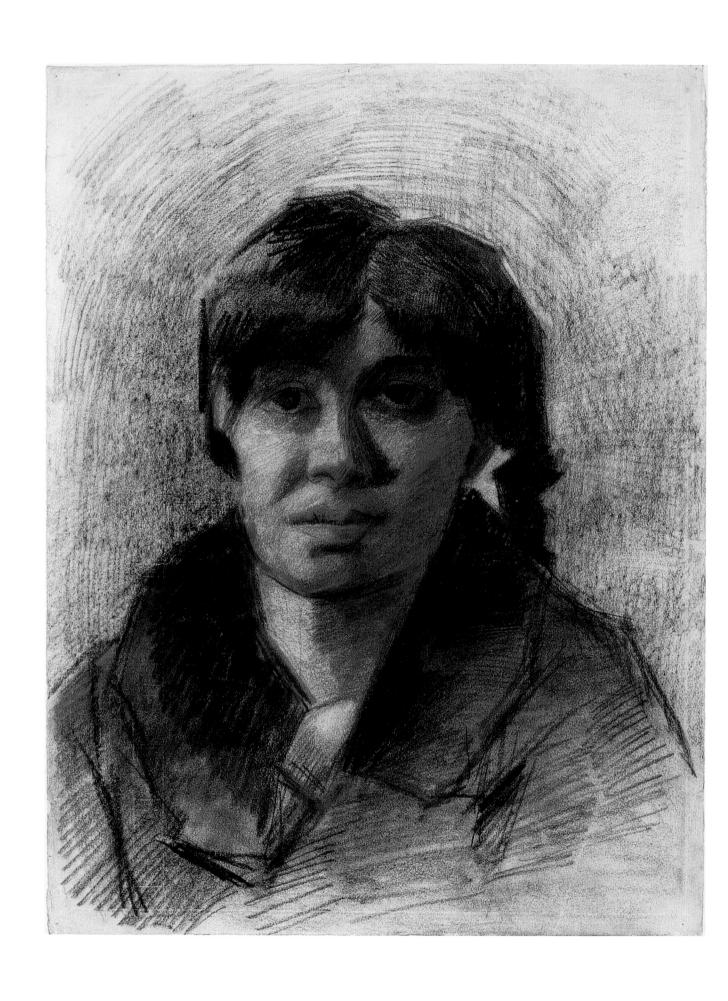

83 • 梵谷　**女子肖像**　1885年12月　木炭、粉筆、紙　51×39cm　阿姆斯特丹梵谷美術館藏

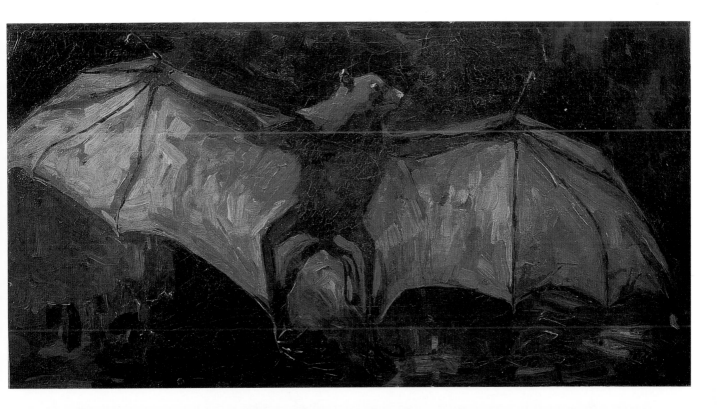

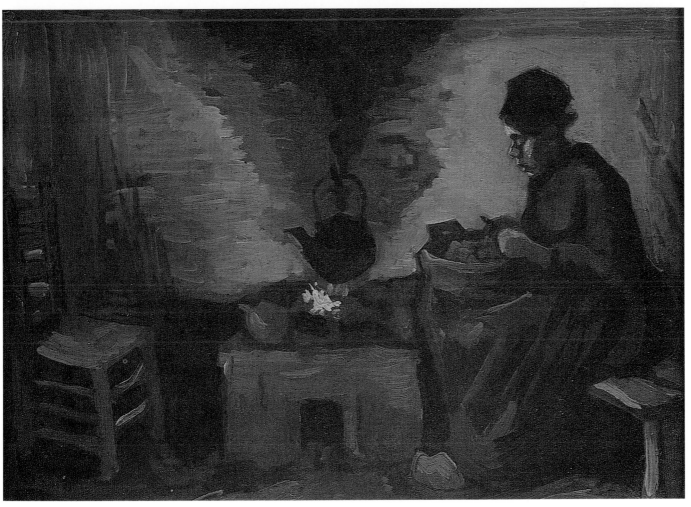

84 • 梵谷 **蝙蝠** 1885年 油彩畫布 41×79cm 阿姆斯特丹梵谷美術館藏（上圖）
85 • 梵谷 **爐前的村婦** 1885年 油彩畫布 22×40cm 巴黎奧塞美術館藏（下圖）

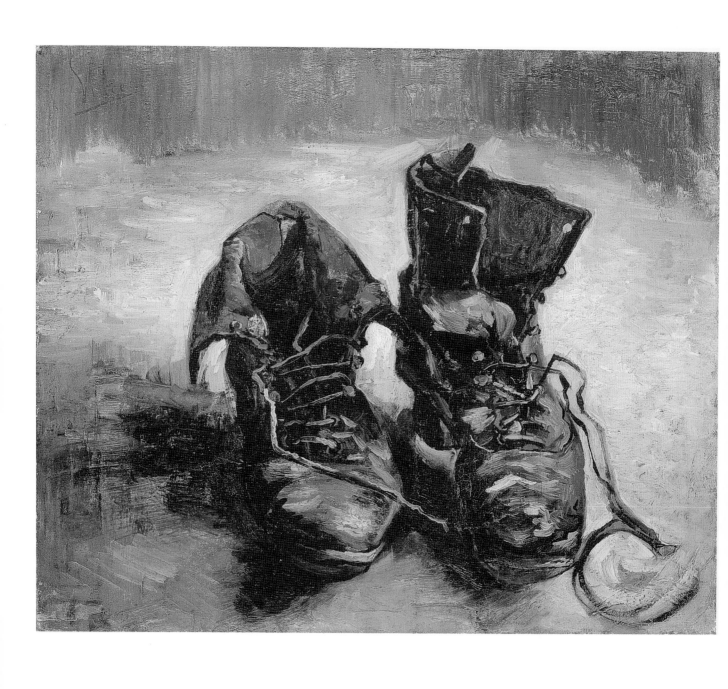

86 • 梵谷 **一雙鞋** 1885年紐倫 油彩畫布 37.5×45cm 阿姆斯特丹梵谷美術館藏（上圖）
87 • 梵谷 **荷蘭農婦頭像** 1884-85年 油彩畫布 38.5×26.5cm 巴黎奧塞美術館藏（右頁圖）

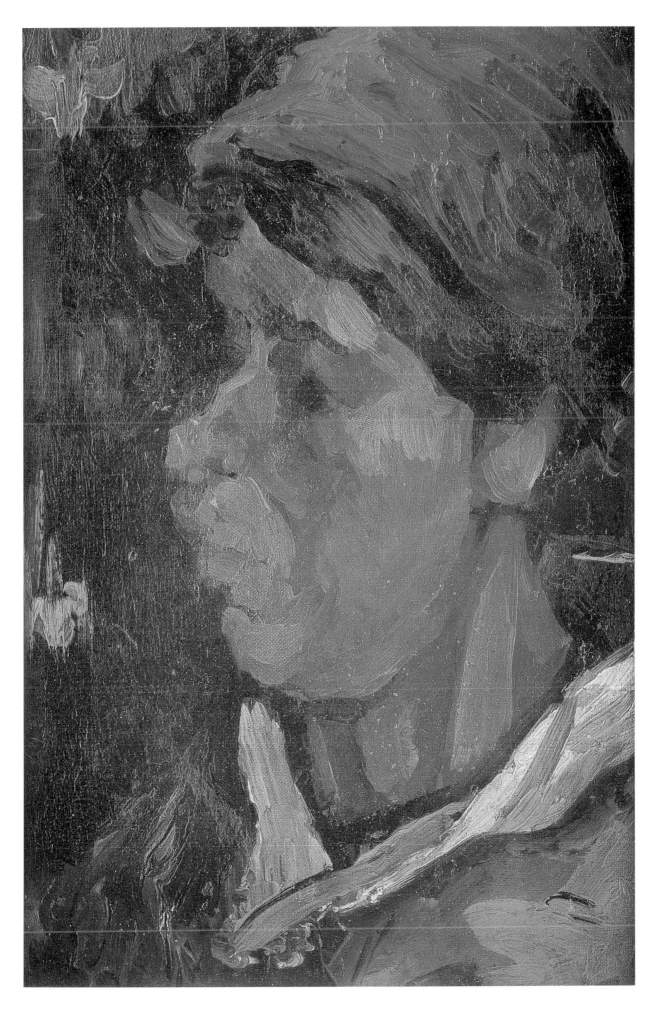

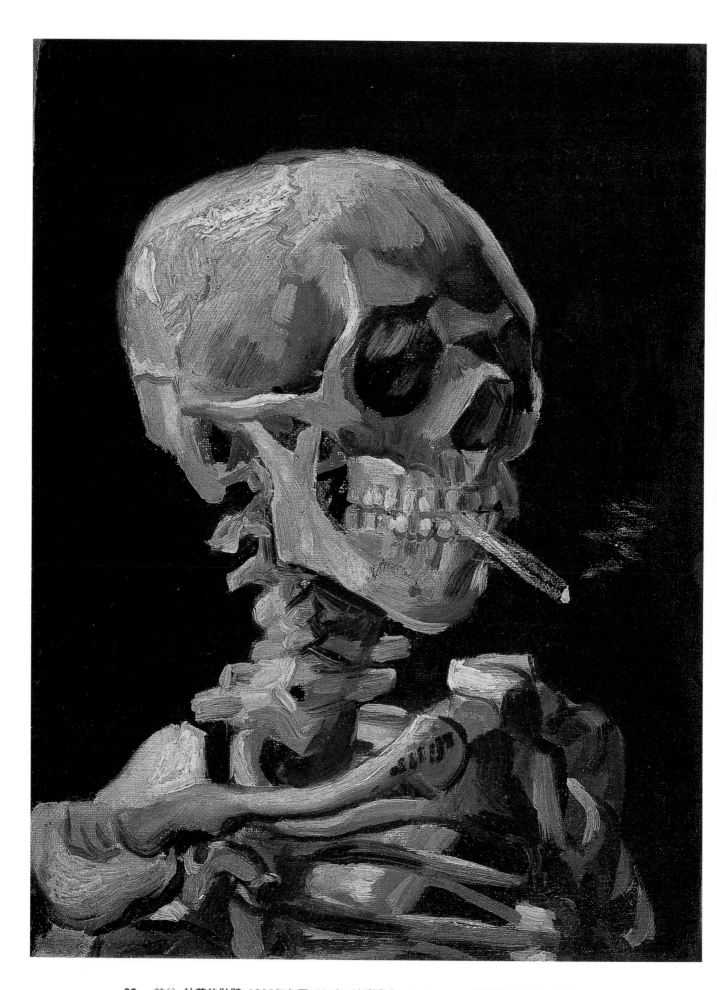

88 • 梵谷 **抽菸的骷髏** 1885年冬至1886年 油彩畫布 32×24.5cm 阿姆斯特丹梵谷美術館藏

89 · 梵谷　**三個瓶子和陶器**　1885年　油彩畫布　39.5×56cm　阿姆斯特丹梵谷美術館藏

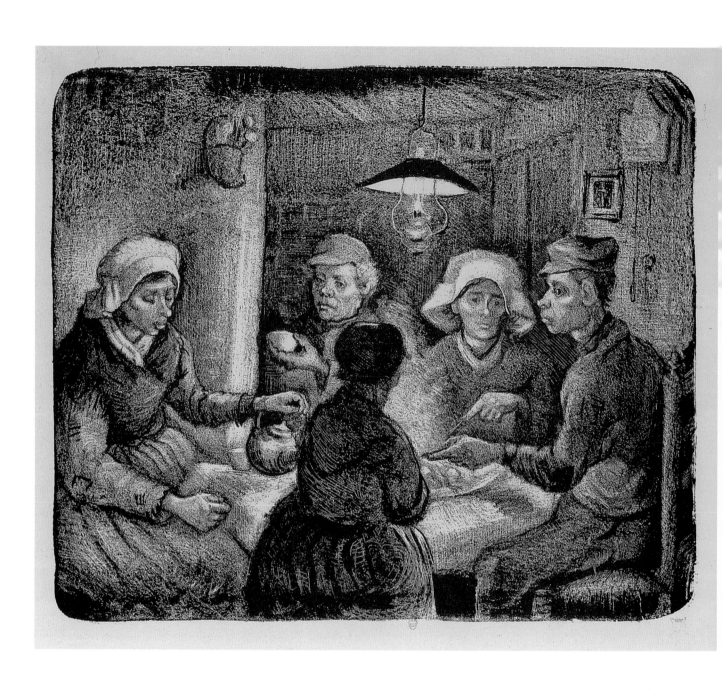

90 • 梵谷 **食薯者** 1885年4月紐倫 石版畫 26.5×30.5cm 巴黎國立圖書館藏

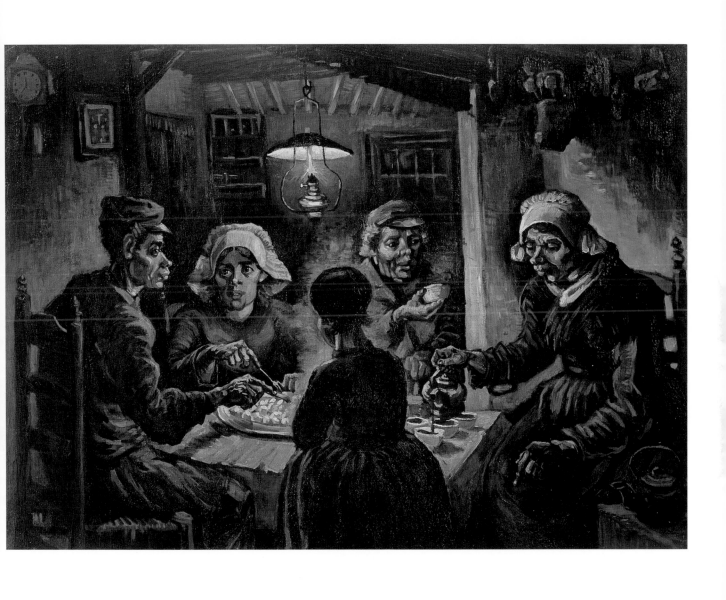

91 • 梵谷　**食薯者**　1885年　油彩畫布　81.5×114.5cm　阿姆斯特丹梵谷美術館藏

梵谷繪畫名作
巴黎時期（1886年3月～1888年2月）

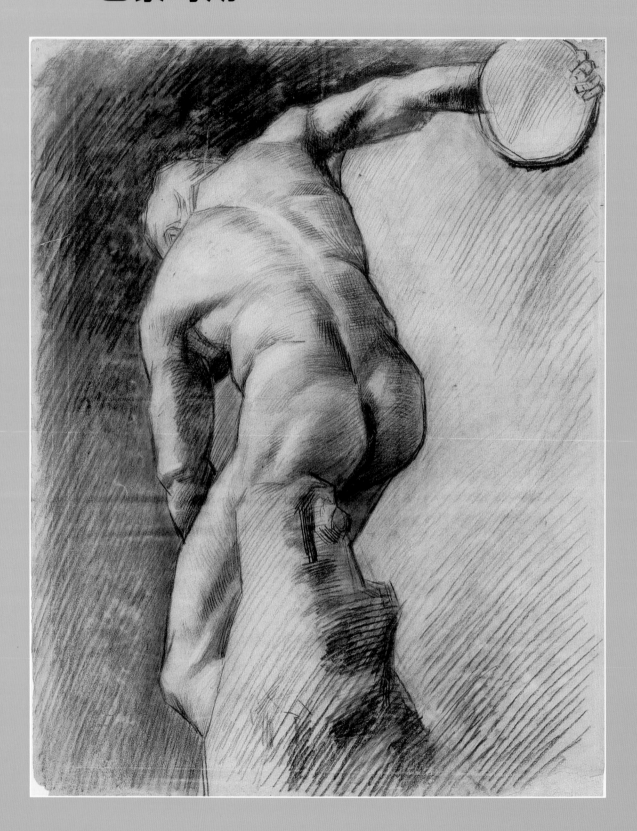

92 · 梵谷 擲鐵餅的的人 1886年2月上半 粉筆畫紙 56×44cm 阿姆斯特丹梵谷美術館藏

梵谷在巴黎

1988年，巴黎的2月寒意仍濃，天空灰濛濛的。然而早上9點多鐘，鄰近塞納河的奧塞美術館門口即已延展開一條守秩序的長隊伍，大家不畏寒風熱切地等候，盼能盡早入館一睹天才畫家梵谷居留巴黎時期的傑作，並緬懷百年前的巴黎。

「梵谷在巴黎」是奧塞美術館為向一代大師短暫的生命致敬而籌辦之特展。梵谷晚年住在阿爾（Arles）、聖雷米（Saint-Remy）、歐維（Auvers-sur-oise）等地的事蹟早已成為他一生的傳奇。然而，是從1886年3月到1888年2月居住在巴黎期間，使他真正發現法國的陽光及色彩，並能將其藝術生命推展開來。在梵谷短暫的一生中，這是一段轉型期，使他能從一個一心學習繪畫的荷蘭風景畫家轉變成後來的「天才梵谷」。展覽是以編年體方式展出，除有六十四幅梵谷的作品外，並有曾與他過往甚密、對他有決定性影響的當代藝術家們的五十三件作品穿插其間，互為對比。其中包括印象派大師莫內（Monet）、雷諾瓦（Renoir）、席斯里（Sisley）、與他一起在柯爾蒙畫室（Cormon）習藝的夥伴貝納（Émile Bernard）與羅特列克（Toulouse de Lautrec）或曾為他引為範本的席涅克（Signac）及秀拉（Seurat）等人之作品。梵谷處於這個熱鬧喧騰、百家爭鳴的時代，不停地吸收所有的新事物，如顏色的運用、分光派技法及日本版畫技巧等，並而能從其中提煉、蛻變成另一個嶄新的自我，而成為真正的「畫家梵谷」。

梵谷命運多舛，一生為生活所苦，到處飄泊。在去巴黎之前，他做過畫廊職員、書店店員、小學教師及傳道士。儘管處於生活的困境，他仍然狂熱地作畫並嘗試各種媒材及技法。1885年底，他為了瞻仰魯本斯而前往安特衛普，並在此上過短期之藝術學校，從人體素描及臨摹石膏像學起。在正式畫油畫之前，他已做過各式風景、街道、農人、漁夫等素描練習。他日復一日埋頭作畫，顏色的運用從棕色漸至黃色，主題則大都為農家物品、書及被燭光照亮的聖經。

1886年3月初，名義上為梵谷之弟，實則肩負兄長及保護人之責的西奧（Theo）突接其兄來信，約他在羅浮宮的方形廳見面。信上寫道：「不要怪我臨時通知，我考慮良久，這樣我們都能節省時間。」從此梵谷定居在座落於拉瓦爾街（Rue de Laval）的西奧家中，同時亦到附近的柯爾蒙畫室學畫。這個選擇在其一生的傳奇中，最令人困惑。在這裡，梵谷隨著與前衛藝術毫無關係的老師孜孜不倦地練習基本的人體素描，對他而言，他甘心情願接受教導，因為這正是導引他走向繪畫大師的必經之路。他有如發展遲緩的學生努力作畫，一點也沒有如後世所傳說的天才樣，更無暇顧及當時已帶領潮流的印象派大師莫內及雷諾瓦等人。

在巴黎初期，由於地緣關係，他畫了很多風景畫。蒙馬特山的起伏有致，帶給他新的視野，教導他以畫家的眼光來重新審視他所接觸的巴黎。他開始在住處附近寫生，臨摹塞納河邊、公園、磨坊酒店等地的景致，更從家中的窗口畫巴黎的天空及街景。漸漸地，梵谷和好友貝納亦開始出入當時畫家的集會場所——咖啡店及磨坊酒店。到處寫生的結果，取景亦會與印象派大師如馬奈、竇加雷同。在這個時期的作品中，絕對無法從中發現其日後所表現之悲劇性格；即使在他1886年10月的作品〈蒙馬特區的露天

咖啡館〉中幾筆散亂的黑色筆觸，也只不過呈現出一抹神祕的色彩罷了。另外，在他幾幅風景畫中，我們可以發現顏色較偏於淡黃、灰色、粉紅、淡紫及棕色，或許巴黎的天空使這位初來乍到的畫家的視覺變得較為柔和。

　　與風景畫同時，靜物也是梵谷常表現的主題。從他開始學畫起，農家用品一直是他素描的對象，他也一直沒有放棄成為「農人畫家」的職志。在巴黎初期，舊時的記憶仍不停縈繞於心，因此鯡魚、洋蔥、馬鈴薯，甚至破鞋常常會出現在畫面上。然自1886年夏天起，無可計數的花朵進駐他的構圖，各式各樣的玫瑰、石竹、小黃花、鳶尾花甚至向日葵均開始出現，這或許也是畫家開始感受到快樂生活的明證。同時，顏色的運用亦有更深一層的變化，金黃、朱紅等鮮亮的顏色一起使用，令人訝異非常，使人不禁懷疑他的用色是取自自然，抑或是深受其他在巴黎接觸的藝術家的影響。

　　其實，總括來說，直到1886年冬天為止，梵谷並未實際與當時的藝術家來往，更遑論受影響。對他而言，印象主義只是一個字罷了，他幾乎與當時巴黎的「前衛藝術」有一至二代的隔離。雖然西奧是畫廊的負責人，介紹及展出當代藝術家的作品，但是卻很難看出梵谷與其他畫家有較密切的來往。根據當時文獻的記載，及西奧寫給母親的信，梵谷只心儀寫實派畫家蒙提切利（Monticelli）。他將當時在美術館、畫廊展出之藝術家如莫內、雷諾瓦等人稱為「大道畫家」，其他如他自己、羅特列克、貝納、高更等在董布罕（Tambourin）咖啡店展出的則歸之為「小道畫家」。他們之間友誼深厚，這可從貝納的回憶錄及羅特列克替他倆畫的肖像得到證明。至於「影響」一詞，則無法適用於梵谷的身上。我們實在很難將他的作品與其他藝術家的作品來比較。梵谷在巴黎發掘了顏色及表達方法，從前深感窒礙難行之處，均被法國的陽光紓解了。他的花束靜物絕對與莫內的不同。強而有力的筆觸，隨著光線任意揮灑的線條也只有出自他的手來表達。其中唯一的特例僅有他在1887年春、夏之季學習秀拉及席納克等點描派藝術表現手法時所留下來的作品可茲對證。

　　梵谷在巴黎的另一活動是收藏及展覽作品。1887年春天起，經由藝術商人賓格（Samuel Bing）的介紹，以很低的價錢搜購近四百幅的日本浮世繪版畫，並將其在董布罕咖啡店展出。他非常珍愛這些作品，曾有兩次臨摹、複製的經驗。如1887年夏天所繪之〈日本趣味：雨中的木橋〉則是臨摹自安藤廣重的作品。這些浮世繪亦常出現在其他的作品中。

　　「自畫像」亦是梵谷在巴黎時期常畫的主題。在1886年3月之前，他僅在安特衛普畫過一幅素描自畫像。而在巴黎，他則重複地以自己為圖像，並變換各種不同的造型：戴各式帽子、不戴帽子、抽煙斗、手拿畫盤等等不一而足，共有二十幅。幾乎都是半身像。梵谷自從於1885年觀賞了林布蘭特的作品深受感動之後，亦效法繪成這許多自畫像，讓人們不得不想起林布蘭特，而有跨越歷史、一脈相承的感覺。然而從這一系列的自畫像，正可看出梵谷畫風的演進；其背景、構圖及詮釋手法的轉變均可使人一目了然。早期的作品，臉形周圍均以深暗的顏色來勾勒，臉本身的結構有如砌水泥般平整，臉頰兩邊則

93 •
梵谷 **巴黎郊外**
1886年秋巴黎
油彩厚紙
45.7×54.6cm
私人收藏

以明、暗對比色調處理；後來的作品其背景部分呈現透明狀，頭部周圍以短而重疊的筆觸來構圖，臉部由短而緊密、有力的彩色線條構成，至於光線的明暗及圖形則藉助強烈的對比色調來表現，譬如鮮綠與紅色相交或橘紅色配藍色等。梵谷早在荷蘭時期即已潛心研究對比色彩的運用，至於他那棒形或逗點狀的筆法，我們亦不須將其與秀拉的色點聯想在一起。梵谷也僅將此創新的筆法應用於這一系列的自畫像上，其他再無任何作品有相似的筆法出現。看他這一系列的自畫像，我們不禁要問：藝術家怎麼可能用如此繁複的筆法將自己畫出來？他凝視著鏡中的自己，仔細地觀察自己，後世的人們又怎能體會在那慌亂不安的眼神後面的思緒呢？

梵谷在巴黎約停留兩年。他於1886年7月離開柯爾蒙畫室後自己創作。1887年5月份，西奧在寫給他母親的信上報告梵谷的進步及天才：「他的作品愈來愈明朗，同時他更運用各種技巧佈上陽光……」除了創作，梵谷在巴黎期間沒有任何軼聞，也沒有轟轟烈烈的感情故事，就好像他沒到過巴黎一樣。但對他而言，在他流浪的一生中，是在這個時候他的作品達到成熟的階段。「畫家梵谷」誕生在巴黎。沒有巴黎，他前幾年在荷蘭的努力將會白費，他也會成為一個沒有明天的藝術家。從印象派到點描派，他只學習、保留其他藝術家教給他的「隨心所欲，自由的態度」。面對一個人、一件作品、一種方法，他只取能為他解決疑難的那一樣。像梵谷這樣的人不會隨便付出，他抓住在他身邊所有有用的元素，來餵養他內在創作的慾望。巴黎並沒有給他供他模仿的範本，而只是一些自由的範例。

1887年年底及1888年年初，梵谷的疲累與不安加深，他與西奧的嫌隙惡化，一切狀況都指向另一個解決的方法：一走了之。他要去法國南部，因為那裡有更多的陽光及更多的色彩，同時南方也是他最欣賞的兩位畫家蒙提切利及塞尚的故鄉。1888年2月底，他啟程赴阿爾，西奧陪伴他至火車站。另一段新的、短暫的、悲劇性的生活在前方等著他。

94 · 梵谷　立姿裸女　1886年　50.9×39.2cm　阿姆斯特丹梵谷美術館藏

95 • 梵谷　**馬的石膏像**　1886年春巴黎　油彩厚紙多層合板　33×41cm　阿姆斯特丹梵谷美術館藏

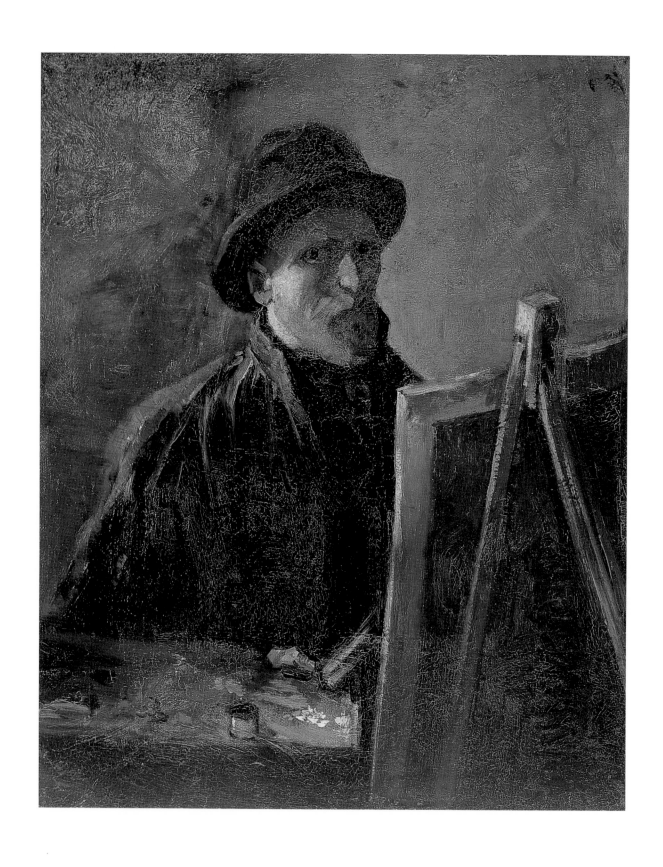

96 • 梵谷　**戴黑氈帽的自畫像**　1886年春巴黎　油彩畫布　46.5×38.5cm　阿姆斯特丹梵谷美術館藏

97 • 梵谷 **盧森堡公園露天座** 1886年夏初巴黎 油彩畫布 27.5×46cm 麻州史特林與法蘭契尼克拉克協會藏

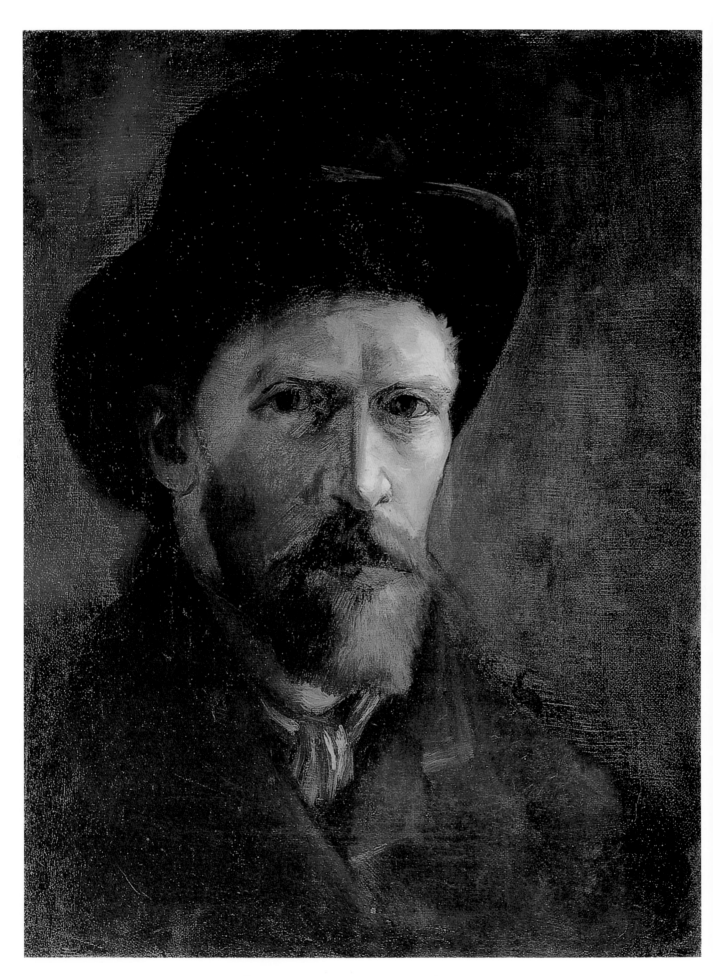

98 • 梵谷　戴絨帽的自畫像　1886年春巴黎　油彩畫布　41.5×32.5cm

99 • 梵谷 仿《巴黎畫報》日本專題封面溪齋英泉的浮世繪花魁 1886年5月4日 阿姆斯特丹梵谷美術館藏

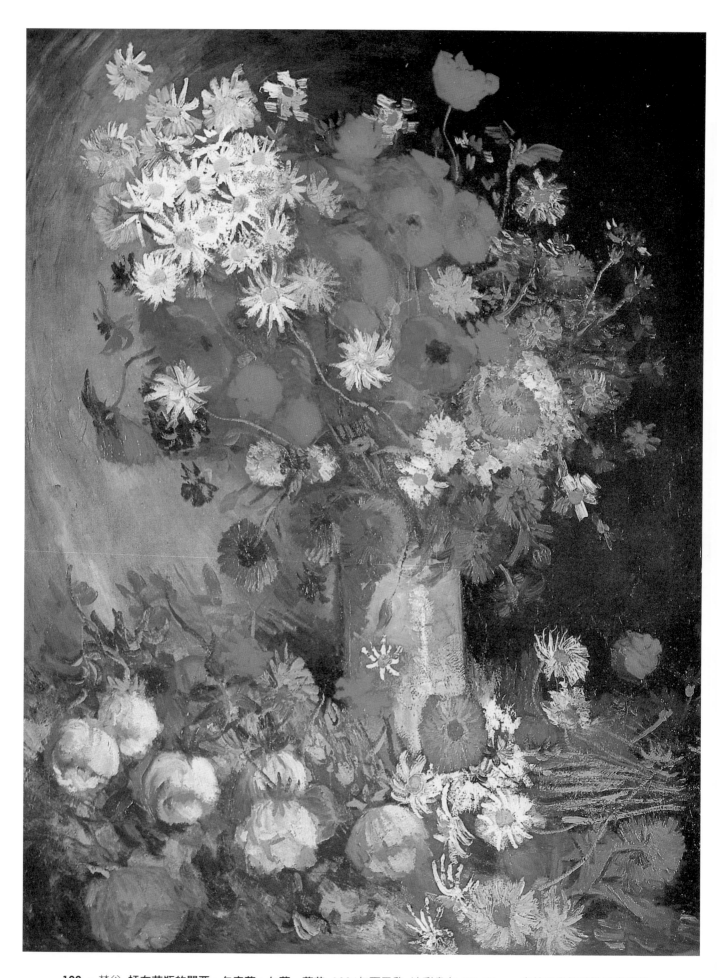

100 ‧ 梵谷 **插在花瓶的罌粟、矢車菊、勺藥、菊花** 1886年夏巴黎 油彩畫布 99×79cm 奧特羅庫拉穆勒美術館藏

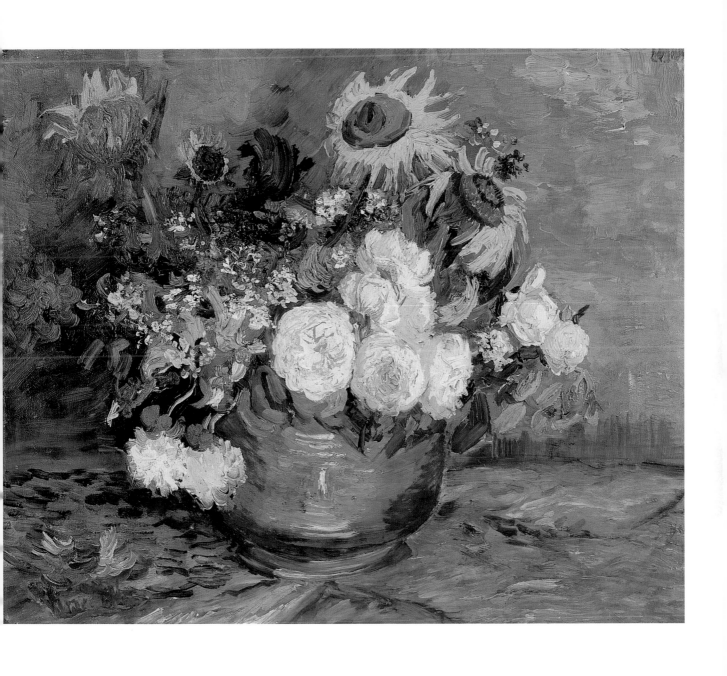

101 • 梵谷 **插著向日葵、玫瑰與其他花朵的花盆** 1886年夏 油彩畫布 50×61cm 曼海姆市立藝術館藏

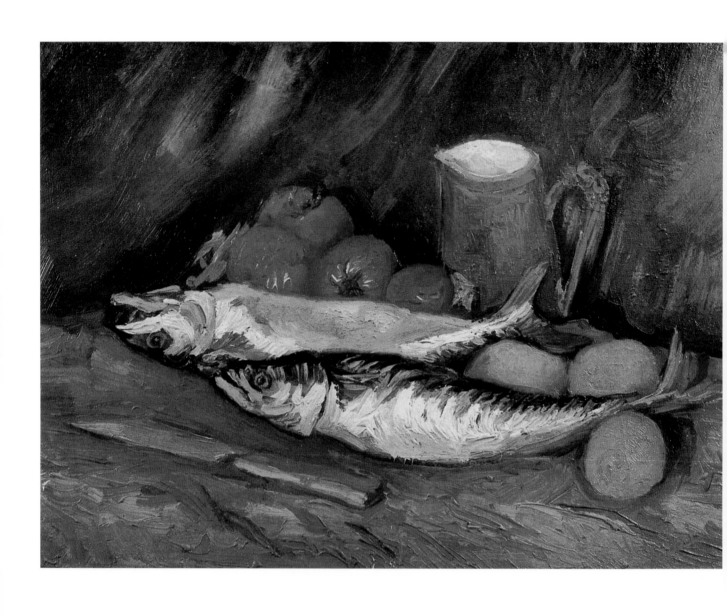

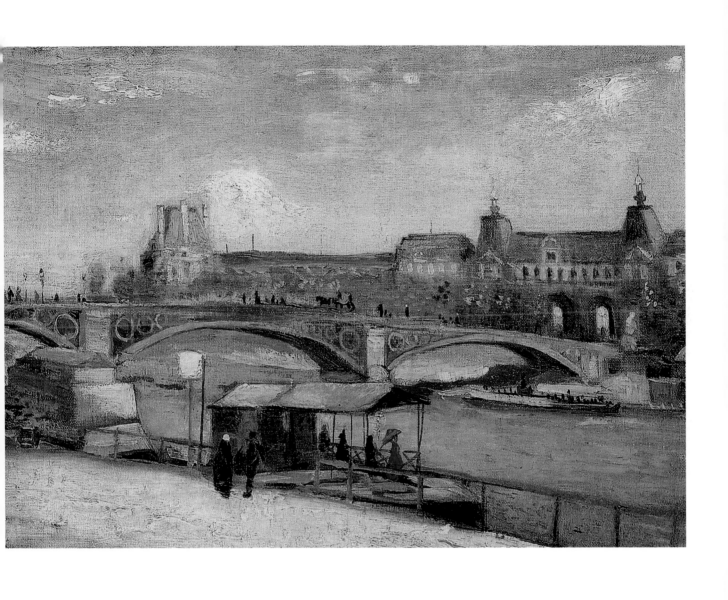

103 • 梵谷　**卡胡塞橋與羅浮宮**　1886年6月巴黎　油彩畫布　31×44cm　巴黎奧塞美術館藏

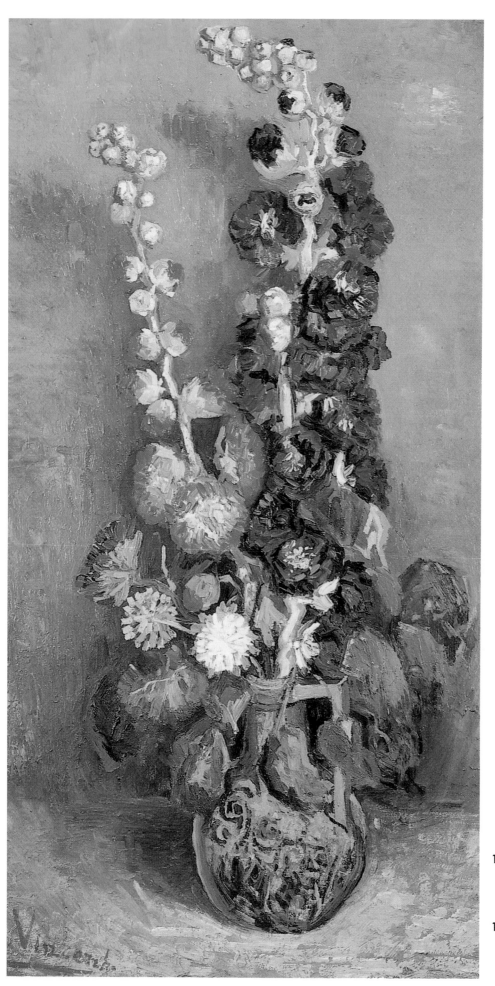

104 • 梵谷 **瓶中蜀葵** 1886年8月
至9月巴黎 油彩畫布
94×51cm 蘇黎世市立美術
館藏（左圖）

105 • 梵谷 **秋菊與瓶花** 1886年夏
油彩畫布 61×46cm
阿姆斯特丹梵谷美術館藏
（右頁圖）

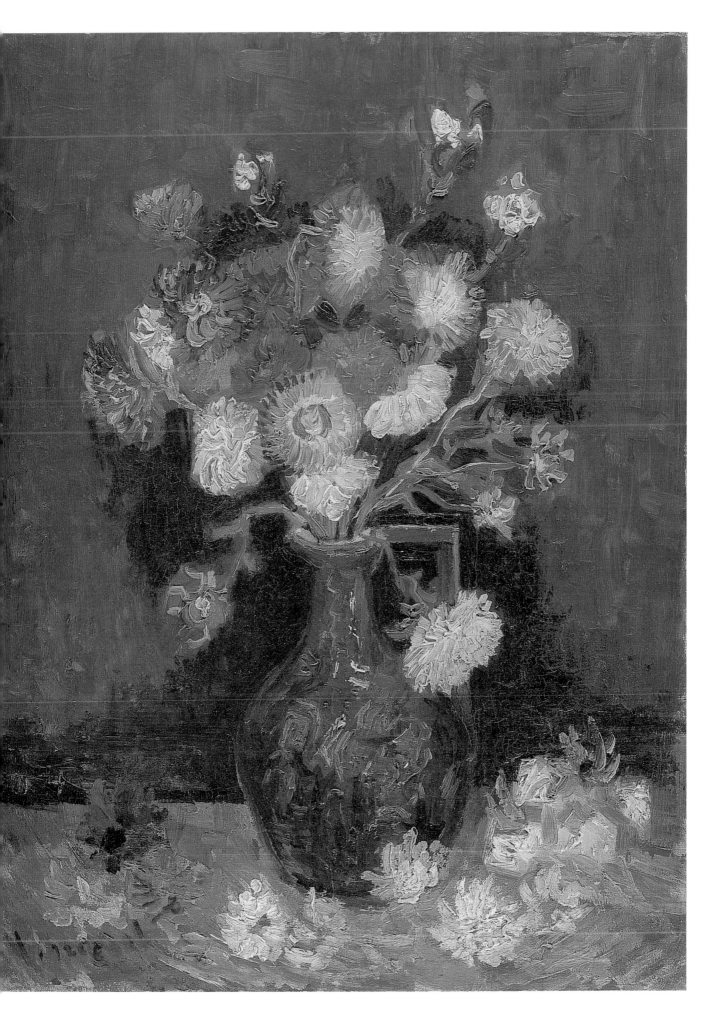

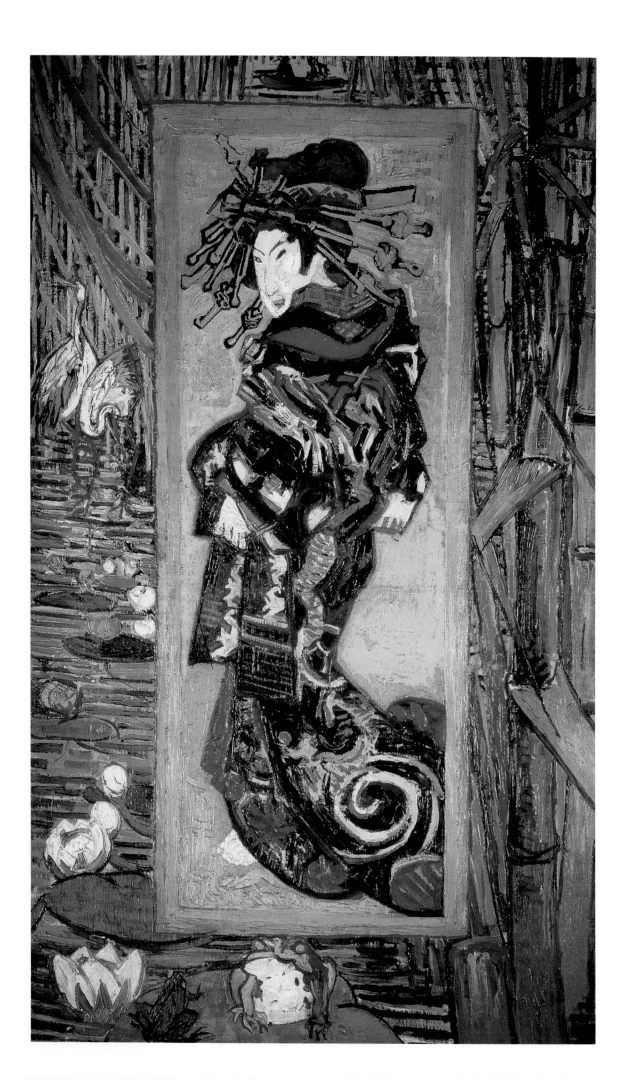

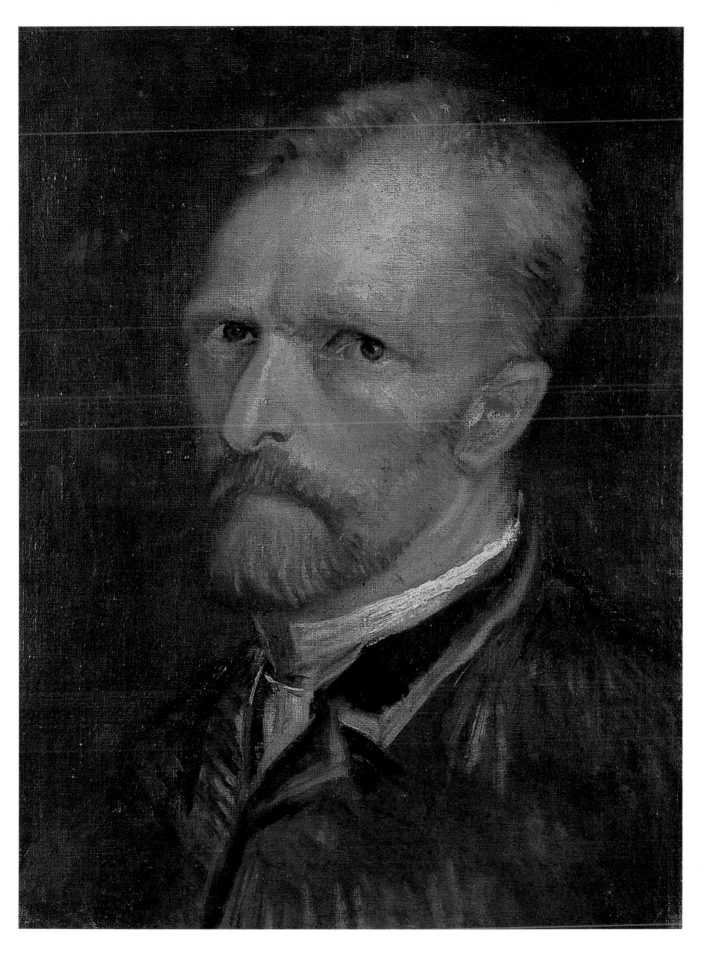

106 • 梵谷 日本趣味・花魁（仿溪齋英泉的浮世繪） 1887年巴黎 油彩畫布 105.5×60.5cm 巴黎羅丹美術館藏（左頁圖）
107 • 梵谷 自畫像 1886年秋巴黎 油彩畫布 39.5×29.5cm 海牙蓋梅恩杜美術館藏（上圖）

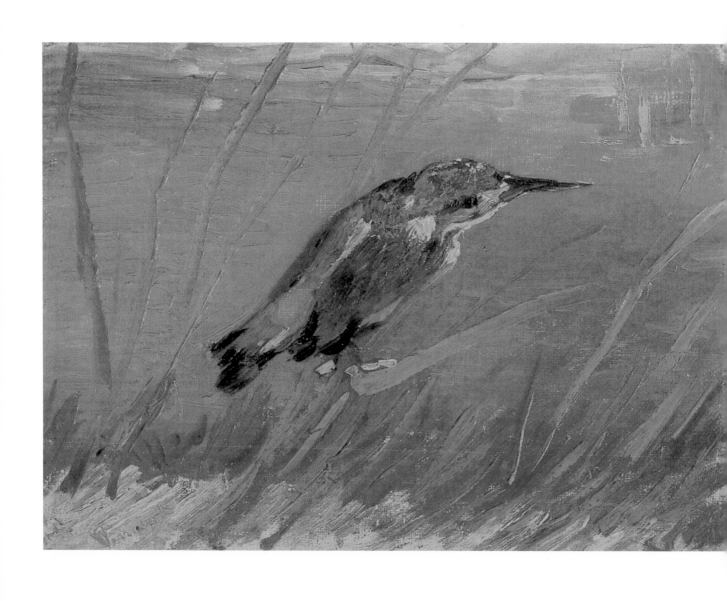

108 • 梵谷　**翠鳥**　1886年後半巴黎　油彩畫布　19×26.5cm　阿姆斯特丹梵谷美術館藏

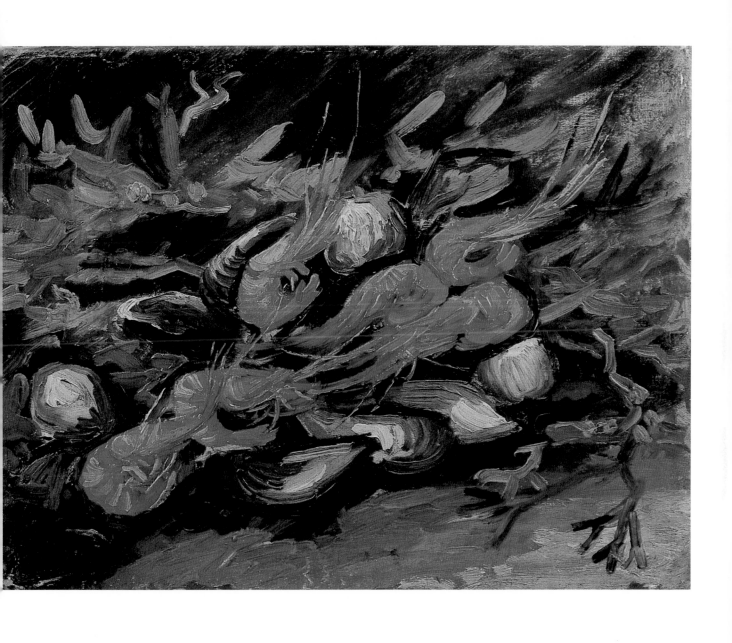

109 • 梵谷 **有紫貽貝與蝦的靜物** 1886年秋巴黎 油彩畫布 26.5×34.5cm 阿姆斯特丹梵谷美術館藏

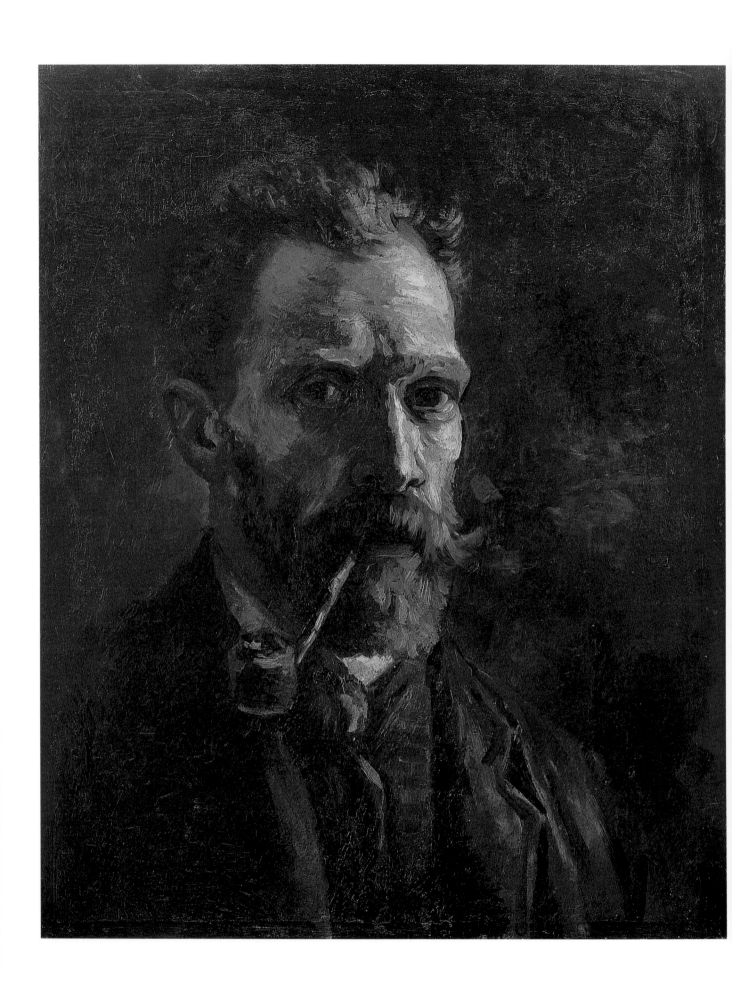

110 • 梵谷 **自畫像** 1886年 油彩畫布 46×38cm 阿姆斯特丹梵谷美術館藏

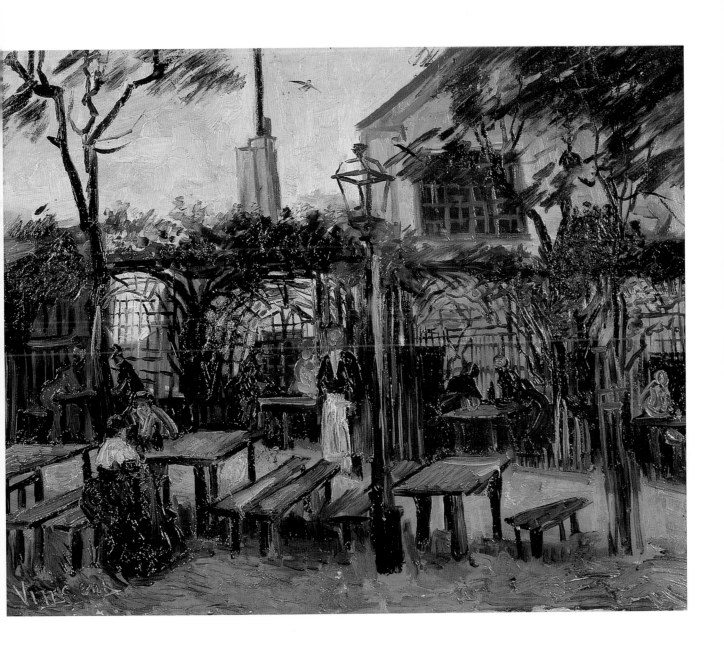

111 • 梵谷　蒙馬特的戶外酒店　1886年巴黎　油彩畫布　49.5×64cm　巴黎奧塞美術館藏

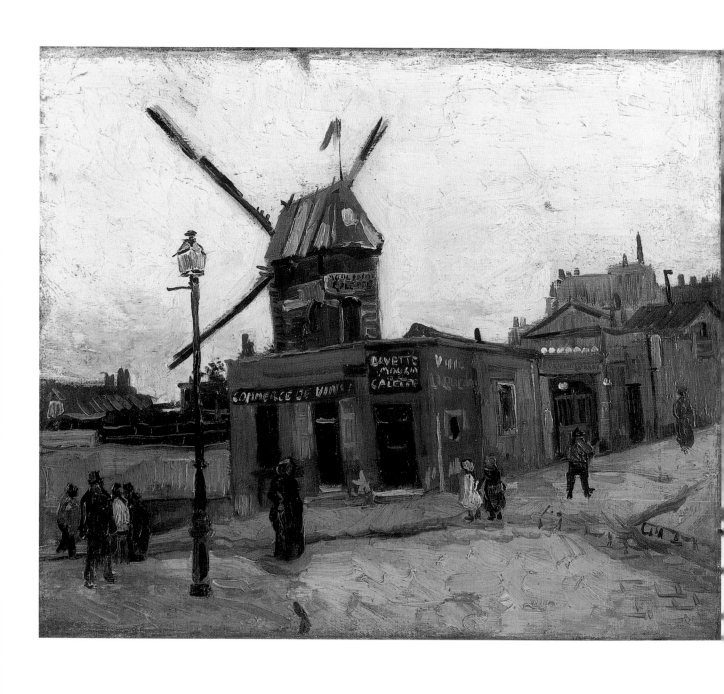

112 • 梵谷　**煎餅磨坊**　1886年巴黎　油彩畫布　38.5×46cm　奧特羅庫拉穆勒美術館藏

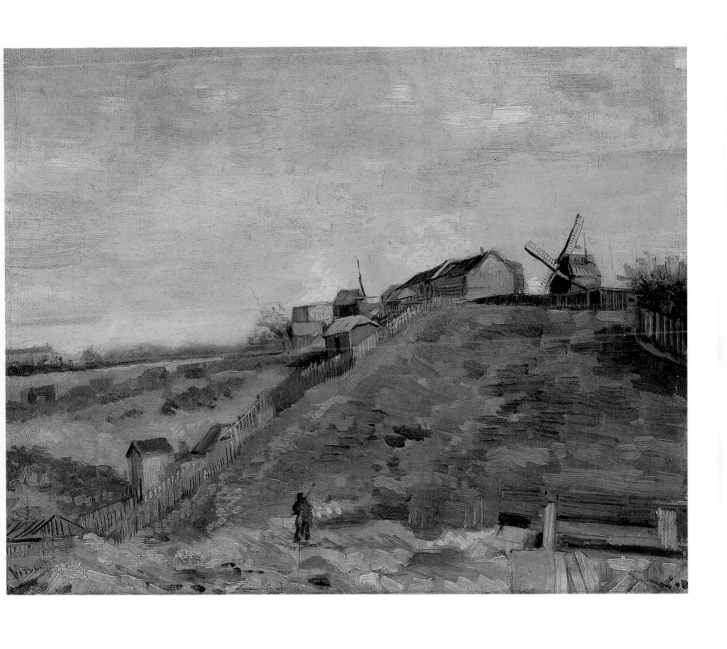

113 • 梵谷　**蒙馬特山丘與採礦場**　1886年巴黎　油彩畫布　32×41cm　阿姆斯特丹梵谷美術館藏

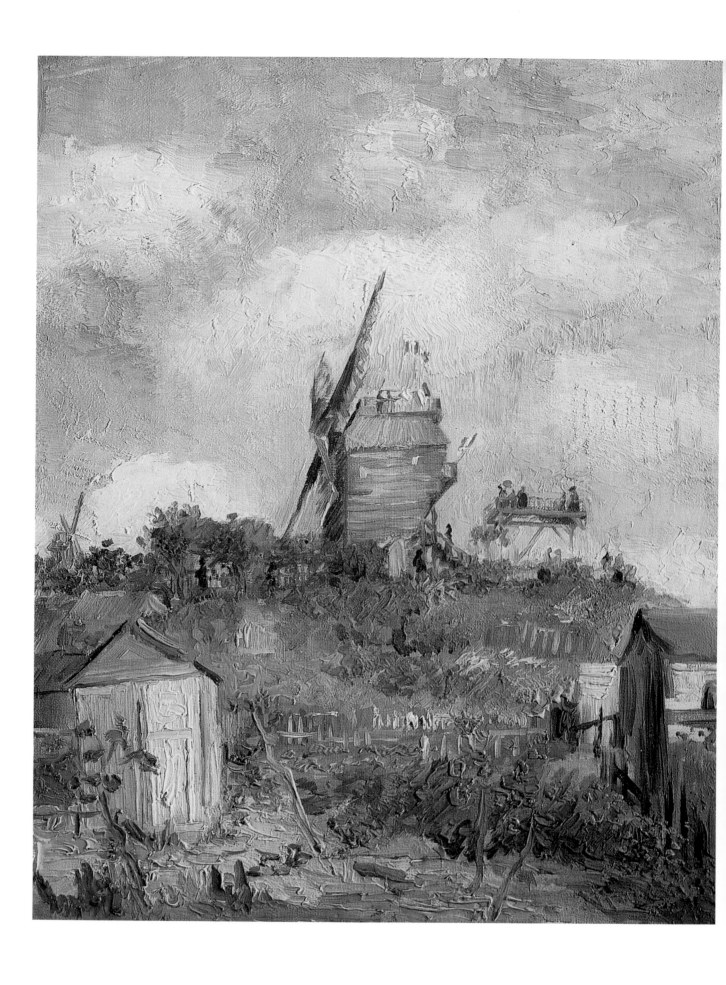

114 • 梵谷　**蒙馬特的風車**　1886年巴黎　油彩畫布　45.4×37.5cm　法國格拉斯柯美術館藏

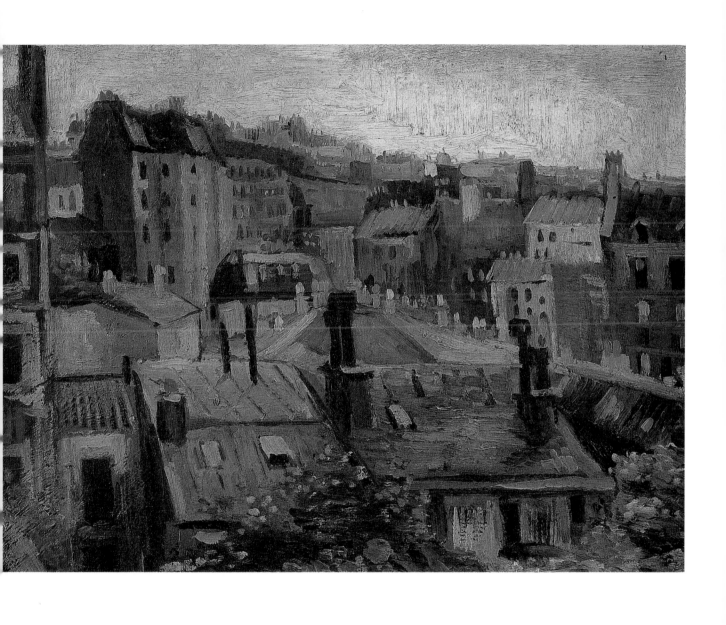

115 • 梵谷　**巴黎的頂樓**　1886年巴黎　油彩紙板　30×41cm　阿姆斯特丹梵谷美術館藏

116 • 梵谷　**巴黎景觀，忙碌的蒙馬特區**　1886年巴黎　油彩畫布　38.5×61.5cm　阿姆斯特丹梵谷美術館藏

117 • 梵谷　**瓶中的唐菖蒲**　1886年巴黎　油彩畫布　48.5×40cm　阿姆斯特丹梵谷美術館藏

118・梵谷　**三雙鞋**　1886年底巴黎　油彩畫布　49×72cm　哈佛大學佛格美術館藏

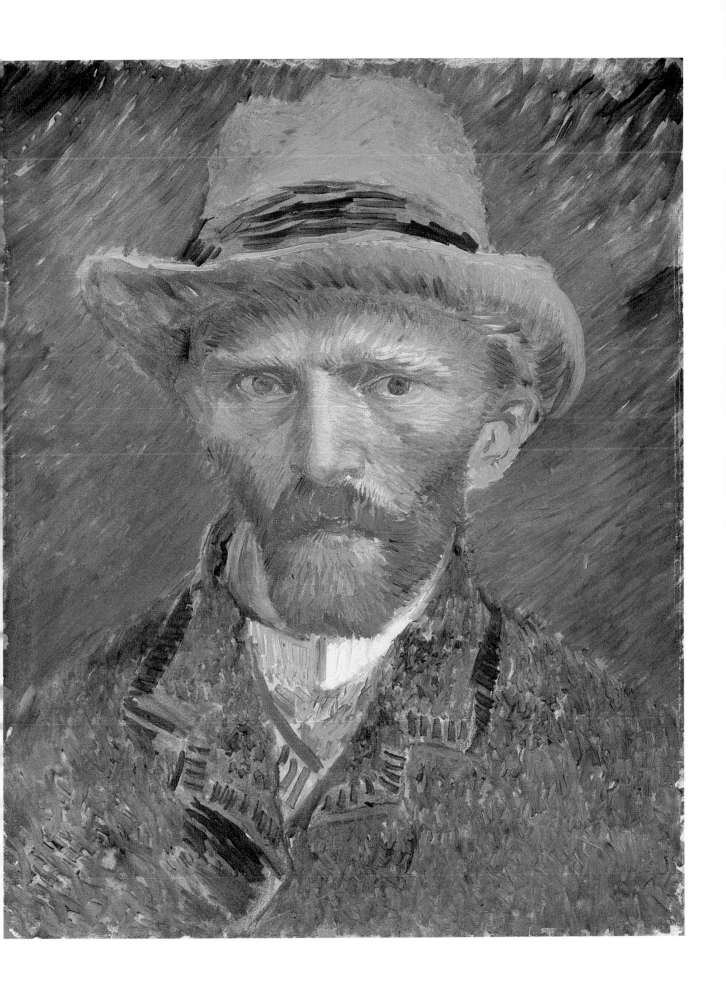

119 • 梵谷　**自畫像** 1886年至1887年冬巴黎　油彩厚紙　41×32cm　阿姆斯特丹梵谷美術館藏

120 • 梵谷　**石膏像習作：女人體態**　1886年至1887年巴黎　油彩畫布　40.5×27cm　阿姆斯特丹梵谷美術館藏

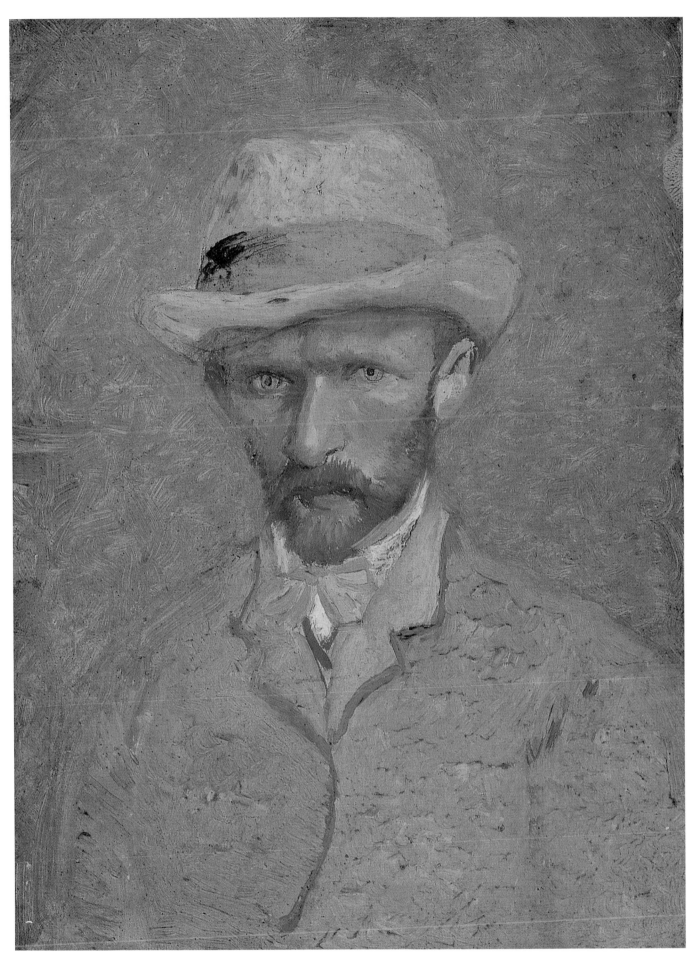

121 • 梵谷　自畫像　1886年至1887年冬巴黎　油彩厚紙　19×14cm　阿姆斯特丹梵谷美術館藏

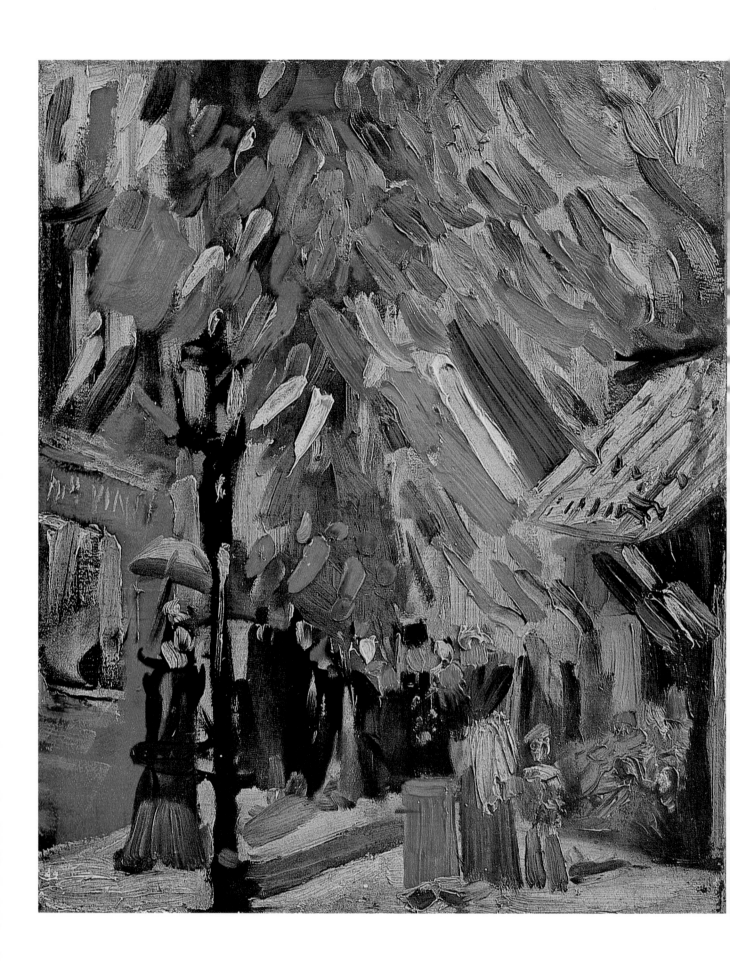

122 • 梵谷 巴黎的7月14日 1886年至1887年 油彩畫布 巴黎奧塞美術館藏

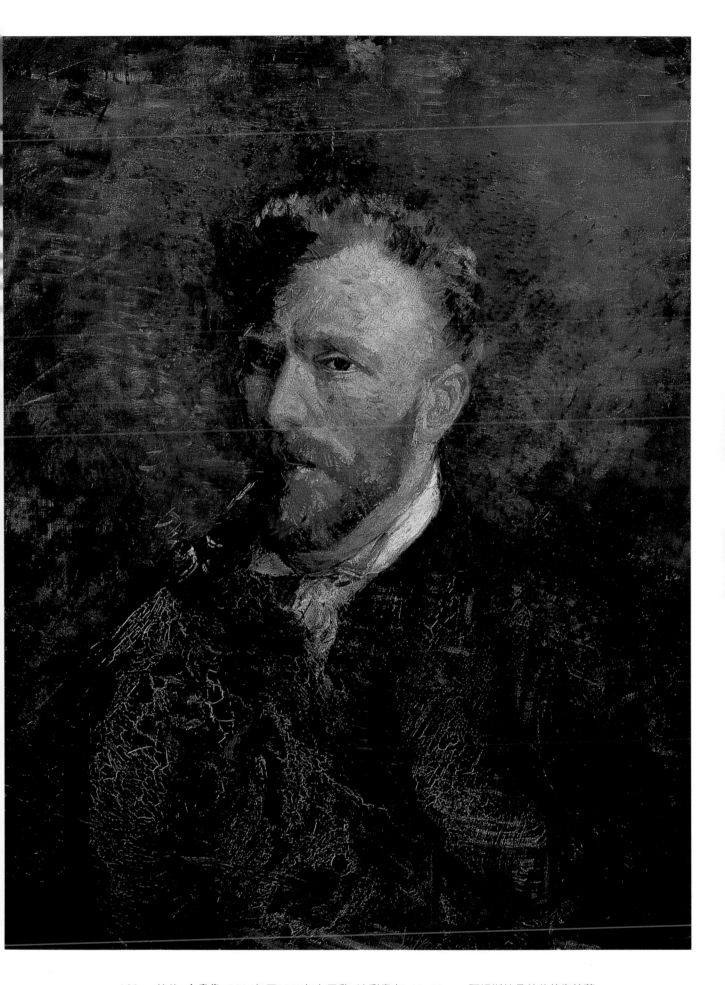

123 • 梵谷　**自畫像**　1886年至1887年冬巴黎　油彩畫布　61×50cm　阿姆斯特丹梵谷美術館藏

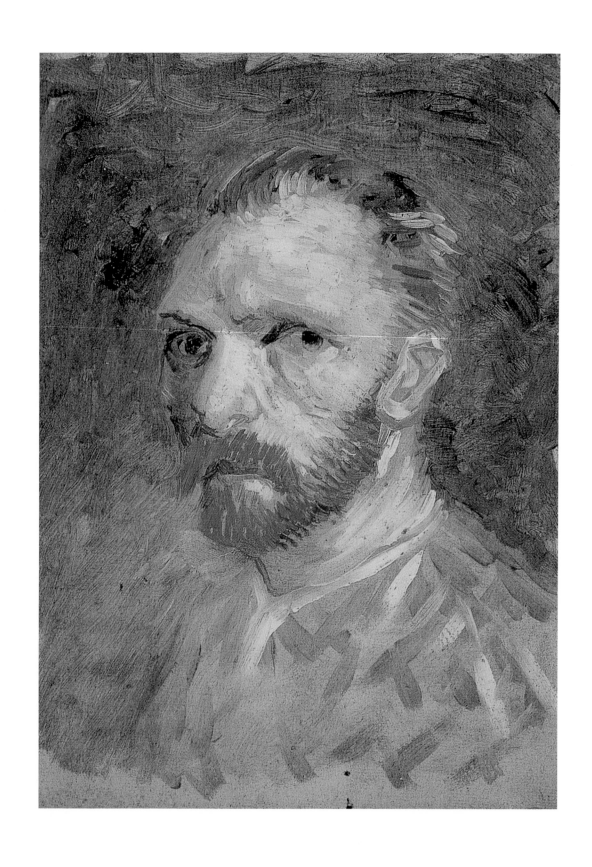

124 ‧ 梵谷 **自畫像** 1887年1月至3月巴黎 油彩畫布 19×14cm 阿姆斯特丹梵谷美術館藏（上圖）
125 ‧ 梵谷 **蒙馬特的小徑** 1886年春巴黎 油彩厚紙多層合板 32×16cm 阿姆斯特丹梵谷美術館藏（右頁圖）

126 • 梵谷　蒙馬特的露天咖啡館　1887年2月至3月　39×52cm　阿姆斯特丹梵谷美術館藏（上圖）
127 • 梵谷　風車磨坊　1887年2月至3月　42.5×56.5cm　華盛頓特區菲力普收藏館藏（右頁圖）

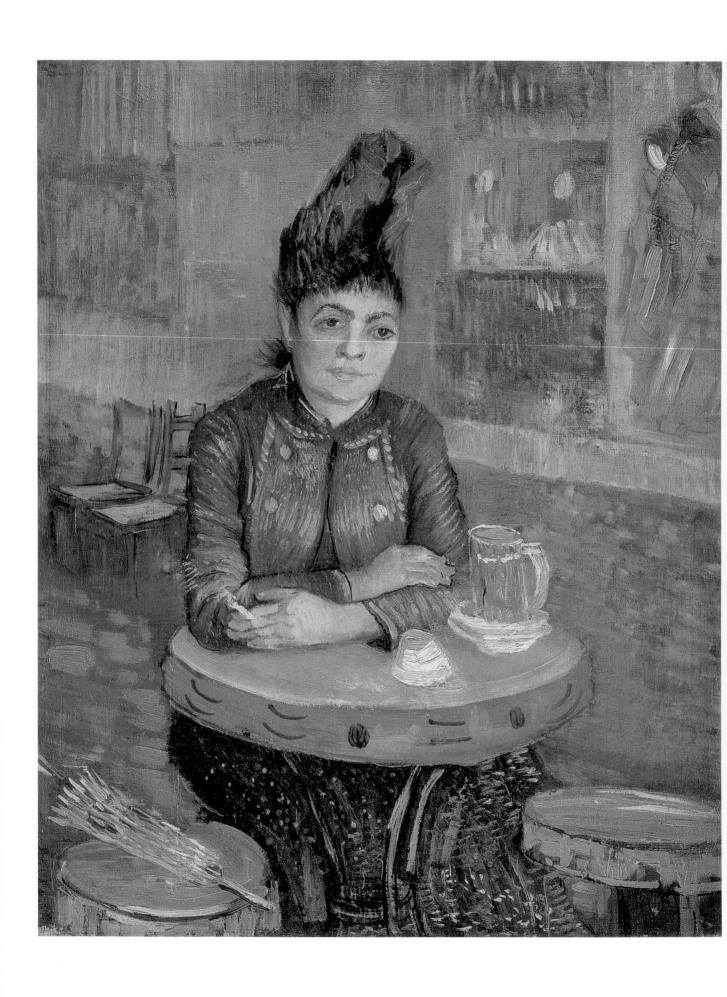

128 • 梵谷 董布罕咖啡座的女子 1887年2月至3月 油彩畫布 55.5×46.5cm 阿姆斯特丹梵谷美術館藏

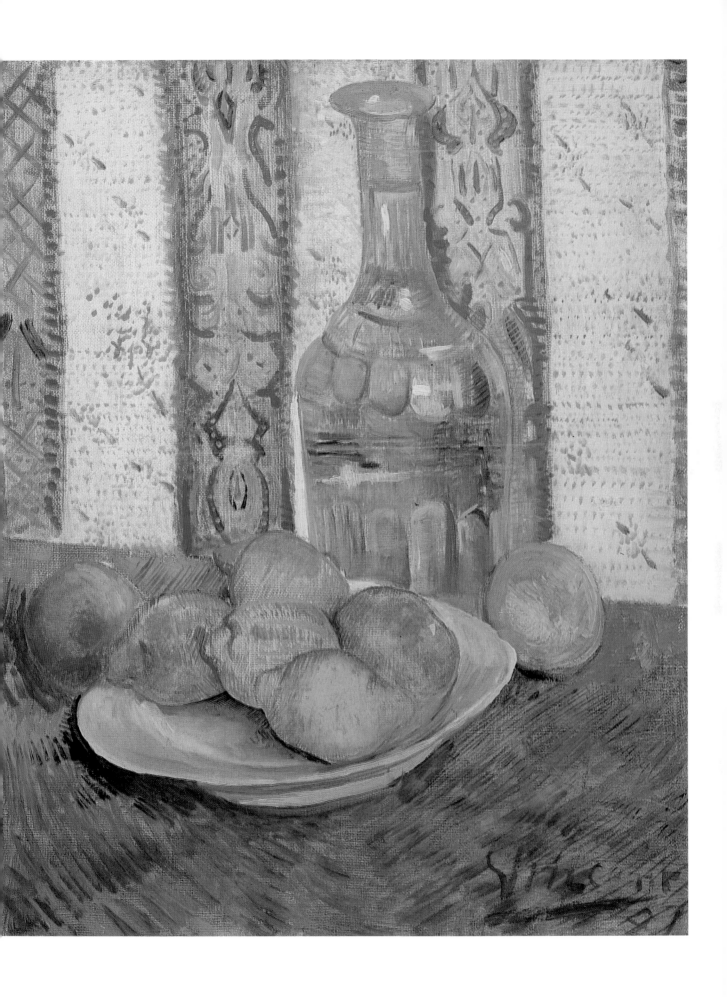

129 • 梵谷　**盤子上的檸檬和水瓶**　1887年春　油彩畫布　46.5×38.5cm　阿姆斯特丹梵谷美術館藏

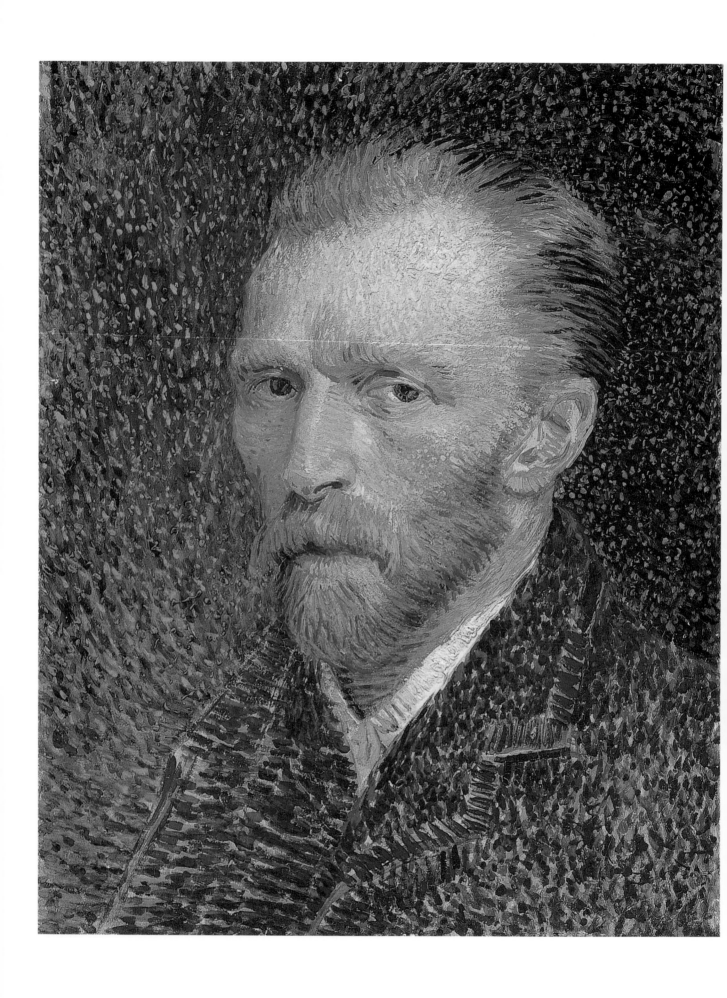

130 • 梵谷 **自畫像** 1887年春 油彩畫板 41×32.5cm 芝加哥藝術學院藏

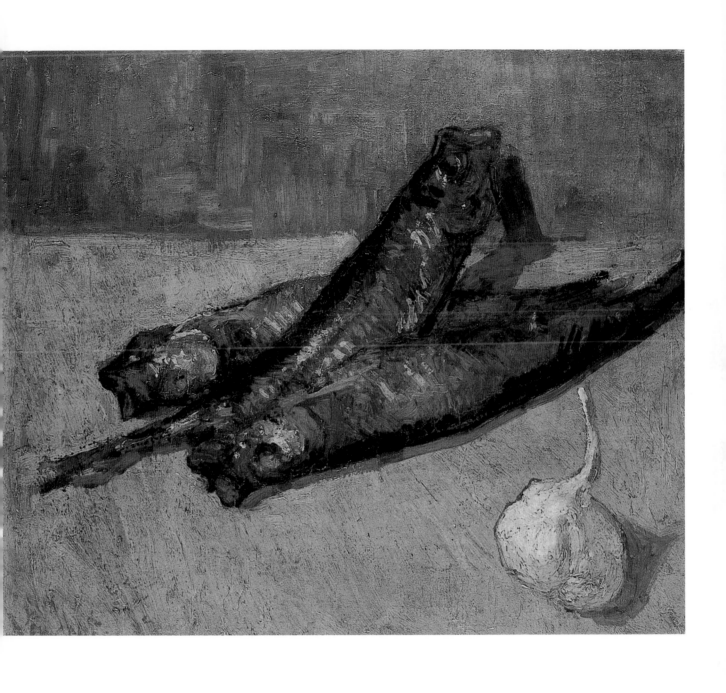

131 • 梵谷 **燻鯡與洋蔥的靜物** 1887年春巴黎 油彩畫布 37×44.5cm 東京石橋美術館藏

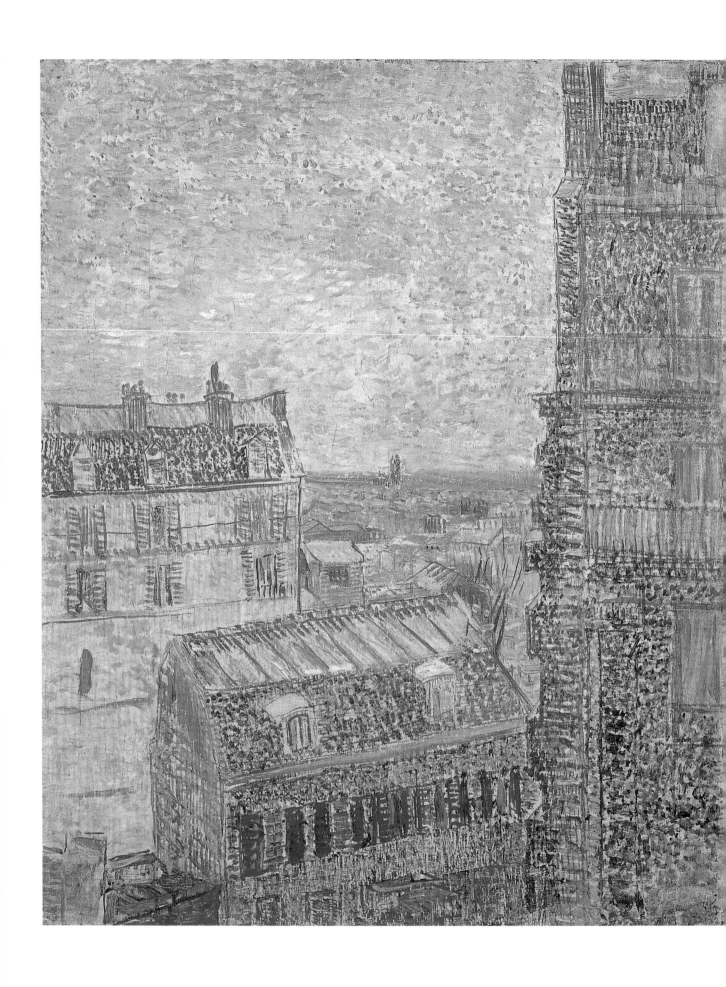

132 · 梵谷 巴黎景觀：自梵谷房間窗口眺望雷匹克街 1887年春 油彩畫布 46×38cm 阿姆斯特丹梵谷美術館藏

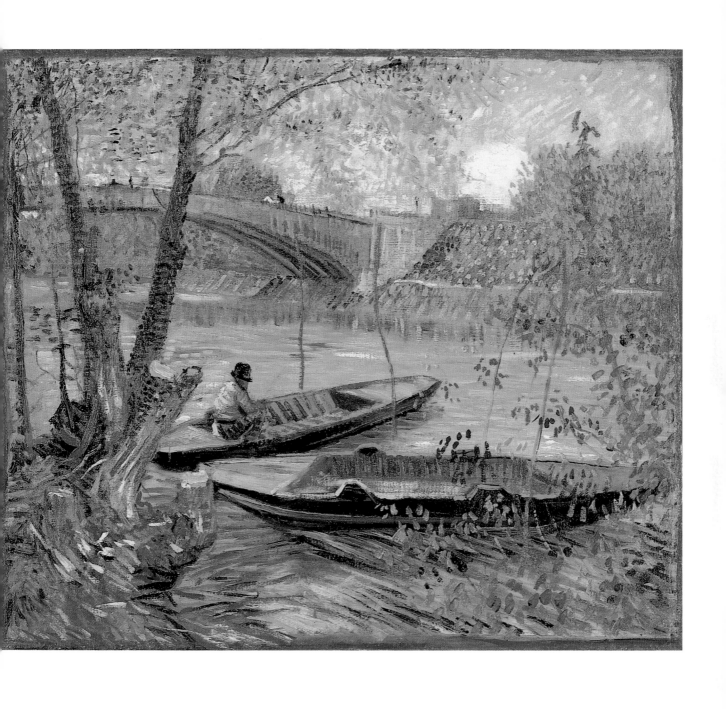

133 • 梵谷　**春釣：克利希橋**　1887年春巴黎　油彩畫布　49×58cm

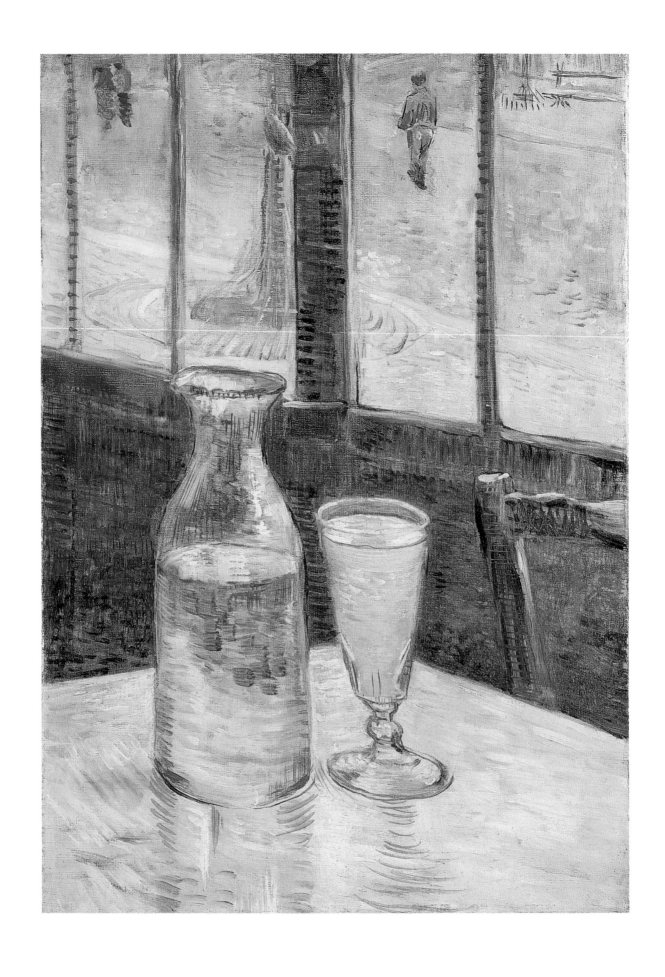

134 • 梵谷　**苦艾酒與玻璃水瓶**　1887年春巴黎　油彩畫布　46.5×33cm　阿姆斯特丹梵谷美術館藏

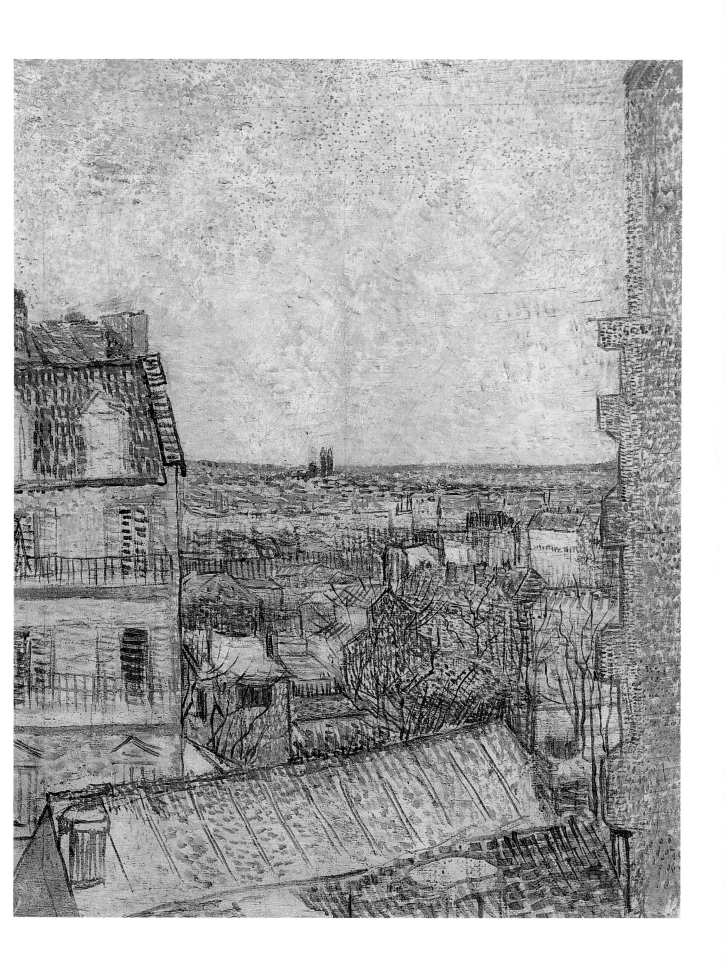

135 • 梵谷　**巴黎景觀：自梵谷房間窗口眺望雷匹克街**　1887年春巴黎　油彩畫布　46×38cm　阿姆斯特丹梵谷美術館藏

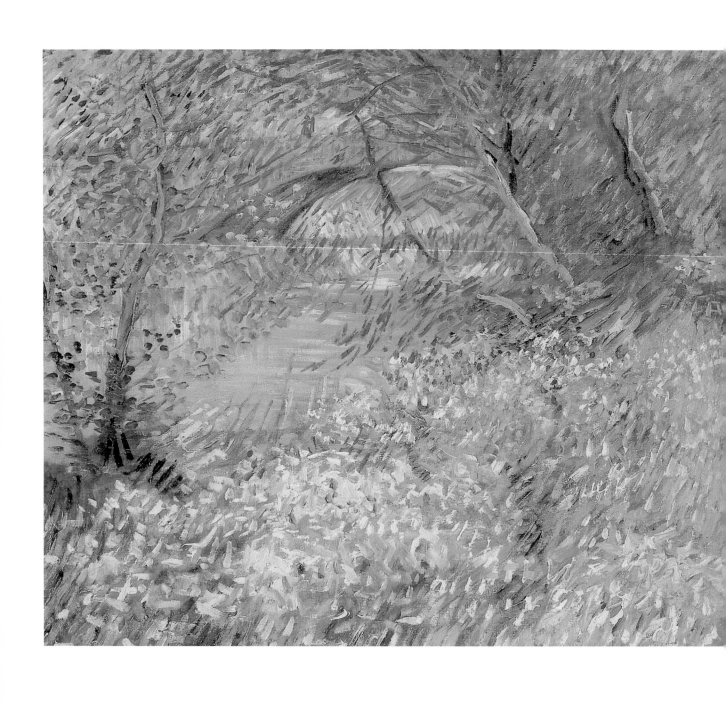

136 • 梵谷　**春天的河邊：克利希橋**　1887年春末巴黎　油彩畫布　50×60cm　美國達拉斯美術館藏

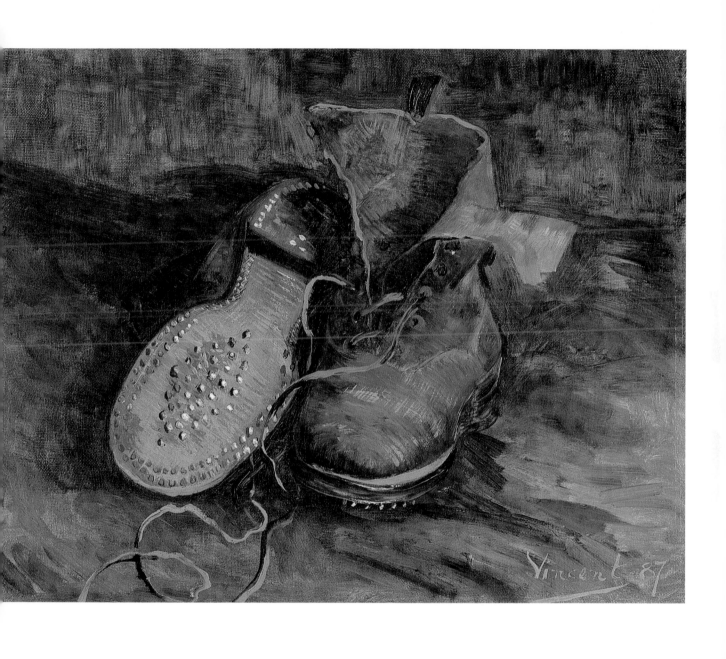

137 • 梵谷　**一雙鞋子**　1887年4至6月　油彩畫布　34×41cm　美國巴爾的摩美術館藏

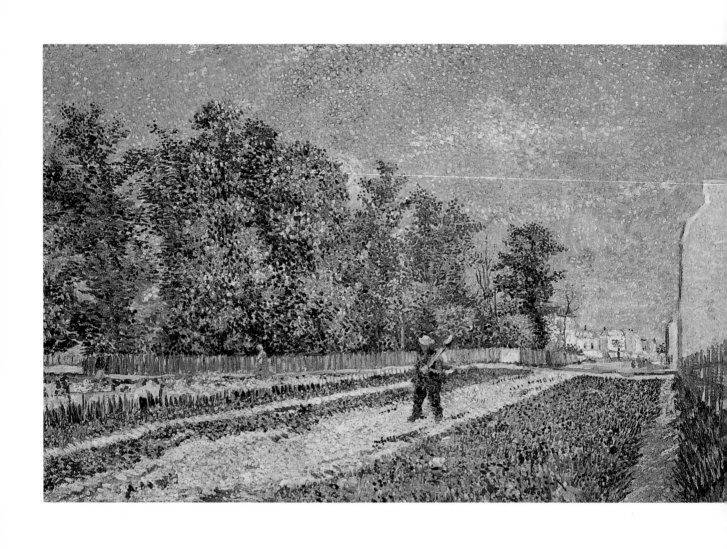

138 • 梵谷 **巴黎市郊肩負物體的男人** 1887年4至6月巴黎 油彩畫布 48×73cm 東京私人收藏

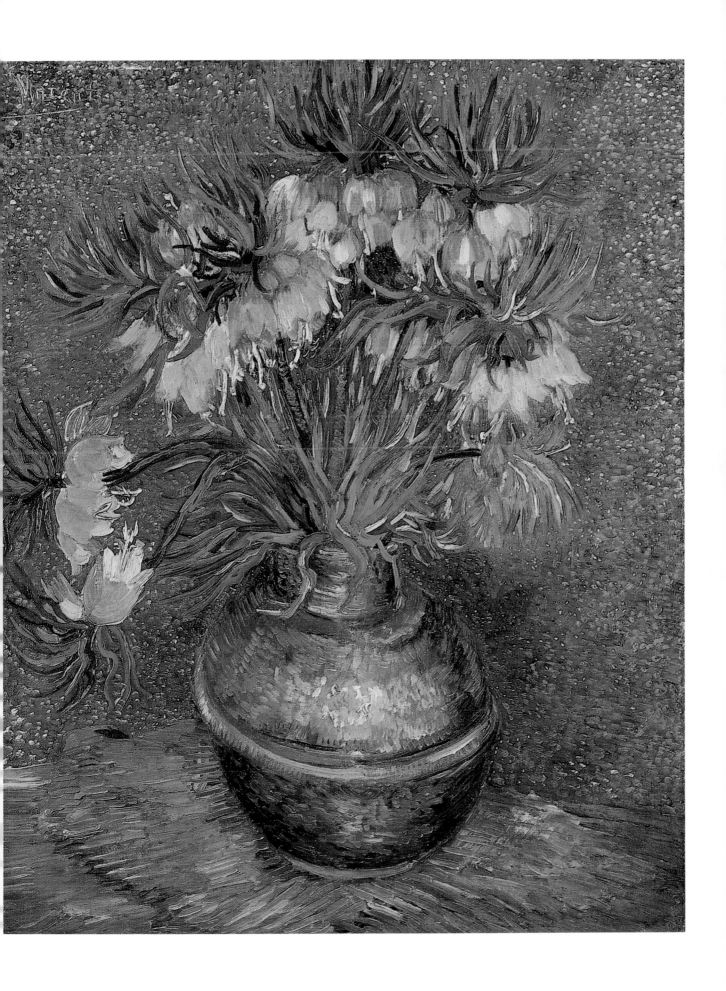

139 • 梵谷　銅壺的貝母花　1887年4-5月巴黎　油彩畫布　73.5×60.5cm　巴黎奧塞美術館藏

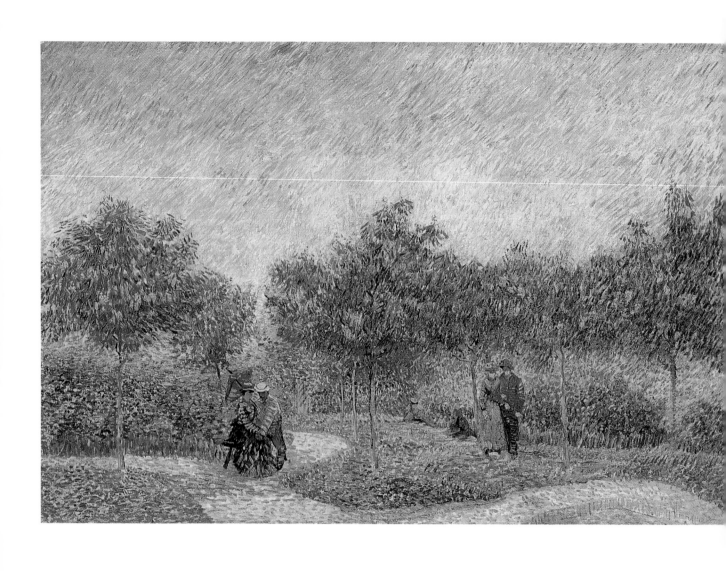

140 • 梵谷　**阿涅爾公園中的情侶**　1887年春夏巴黎　油彩畫布　75×112.5cm　阿姆斯特丹梵谷美術館藏

141 • 梵谷 **牧草地** 1887年夏巴黎 油彩畫布 31.5×40.5cm 奧特羅庫拉穆勒美術館藏

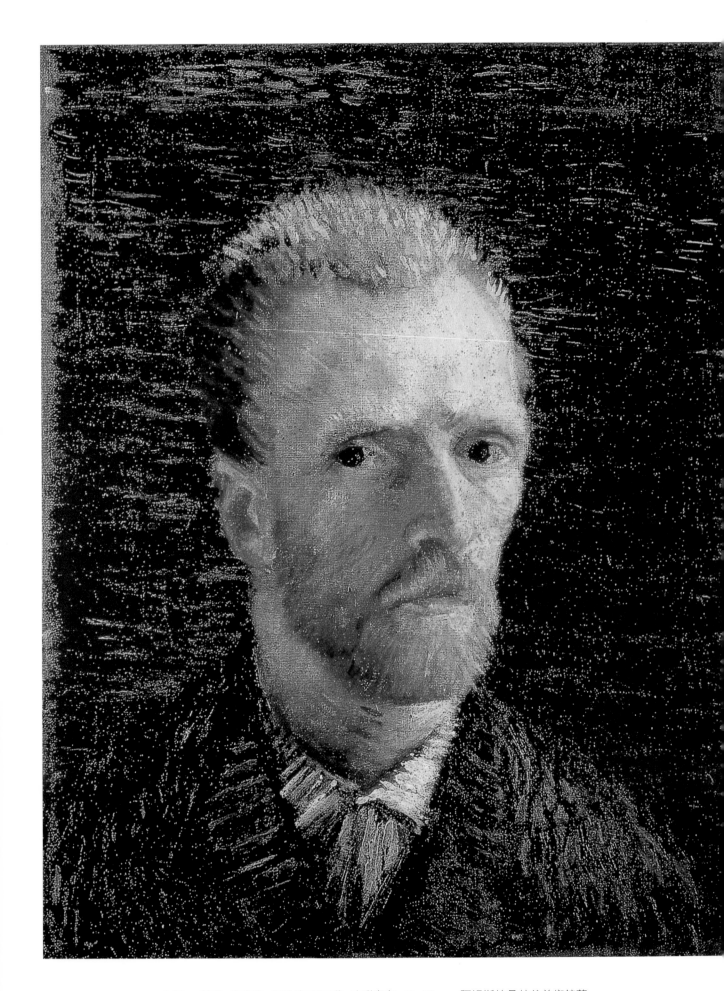

142 • 梵谷 **自畫像** 1887年夏巴黎 油彩畫布 41×33cm 阿姆斯特丹梵谷美術館藏

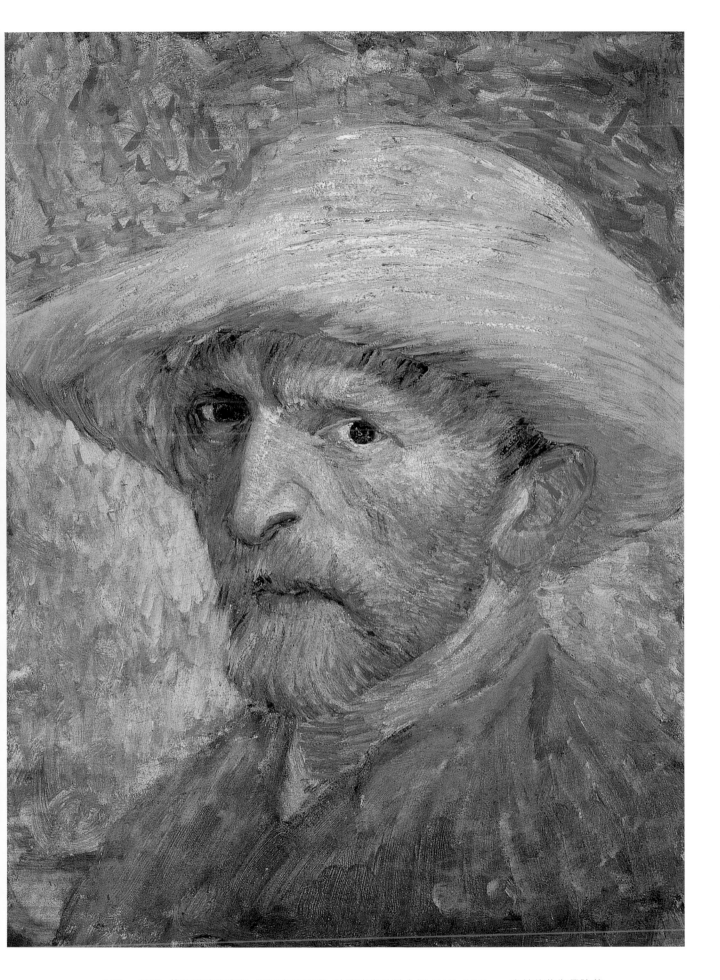

143 • 梵谷　**戴草帽的自畫像**　1887年夏巴黎　油彩畫布貼於木板　34.9×26.7cm　底特律藝術學院藏

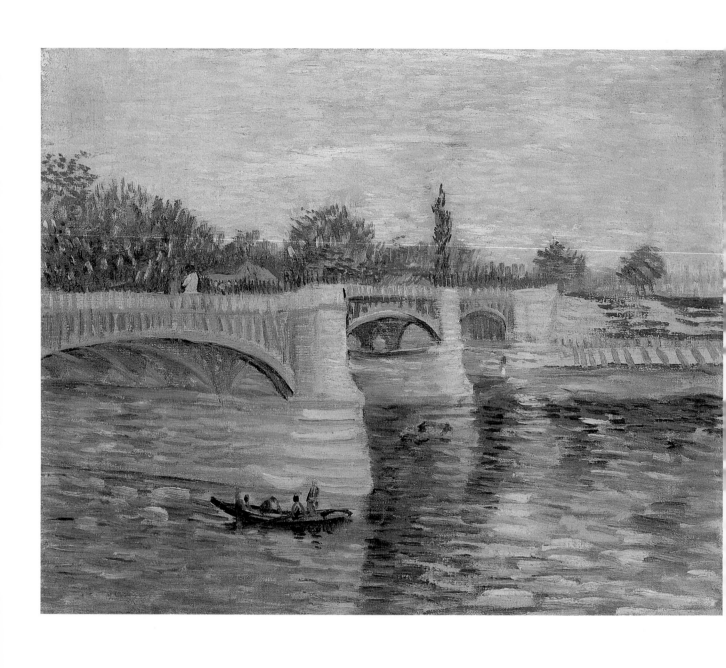

144 · 梵谷　**塞納河上的大傑特橋**　1887年夏巴黎　油彩畫布　32×46cm　阿姆斯特丹梵谷美術館藏（上圖）
145 · 梵谷　**藍花瓶的花束**　1887年夏巴黎　油彩畫布　61×37.5cm　奧特羅庫拉穆勒美術館藏（右頁圖）

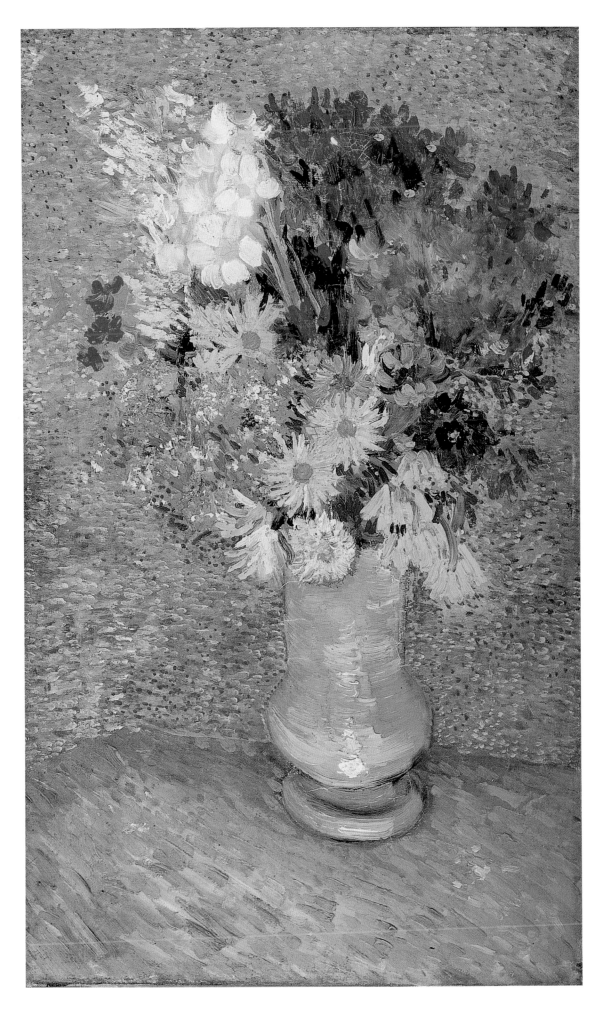

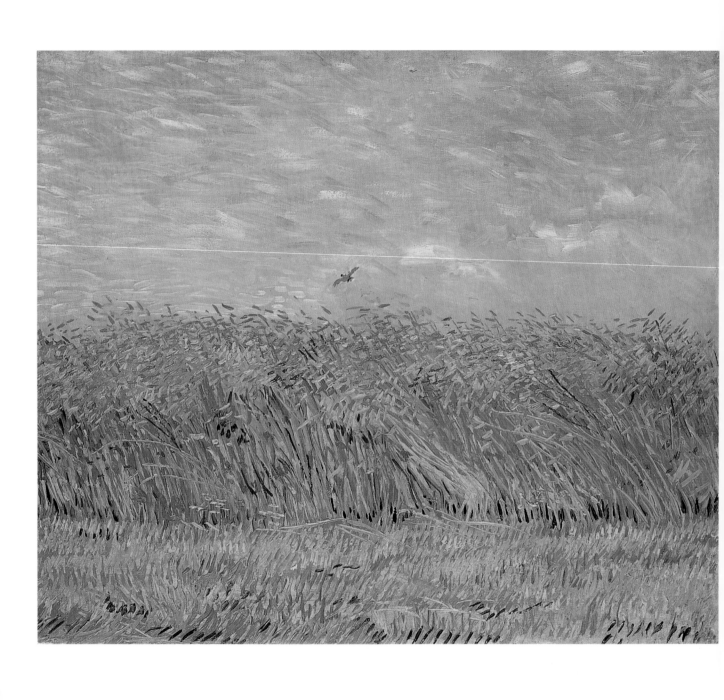

146 • 梵谷 **有雲雀飛翔的麥田** 1887年夏巴黎 油彩畫布 54×65.5cm 阿姆斯特丹梵谷美術館藏

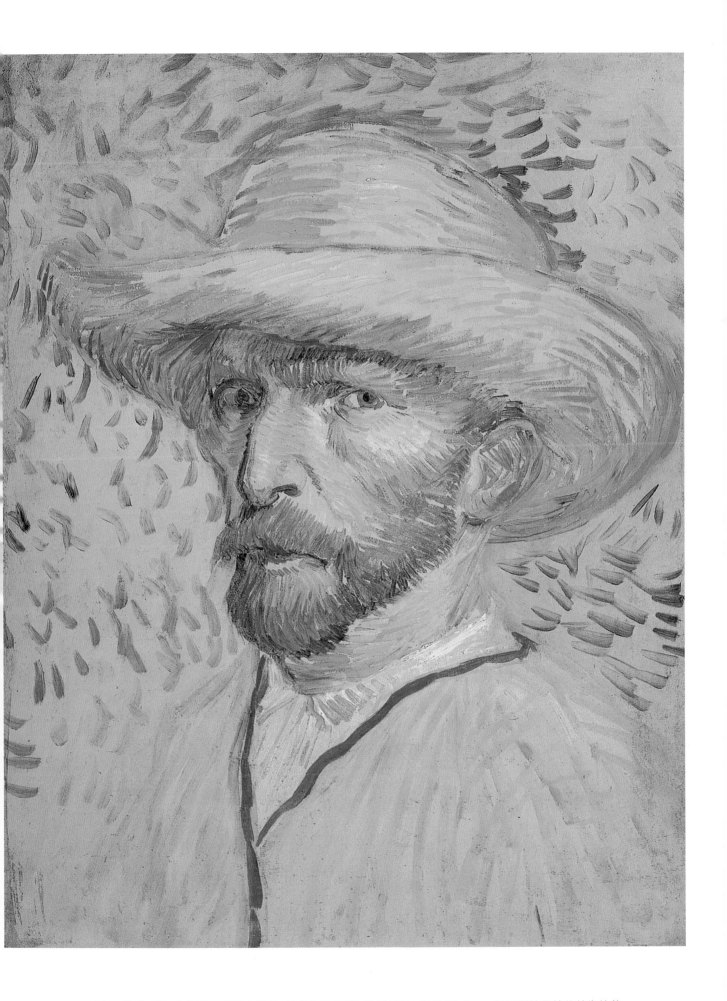

147 • 梵谷 **穿工作服戴草帽的自畫像** 1887年夏巴黎 油彩畫布 40.5×32.5cm 阿姆斯特丹梵谷美術館藏

148 • 梵谷 **阿涅爾餐廳** 1887年夏 油彩畫布 18.5×27cm 阿姆斯特丹梵谷美術館藏（上圖）
149 • 梵谷 **自畫像** 1887年夏巴黎 油彩畫布貼於厚紙 42×31cm 阿姆斯特丹梵谷美術館藏（右頁圖）

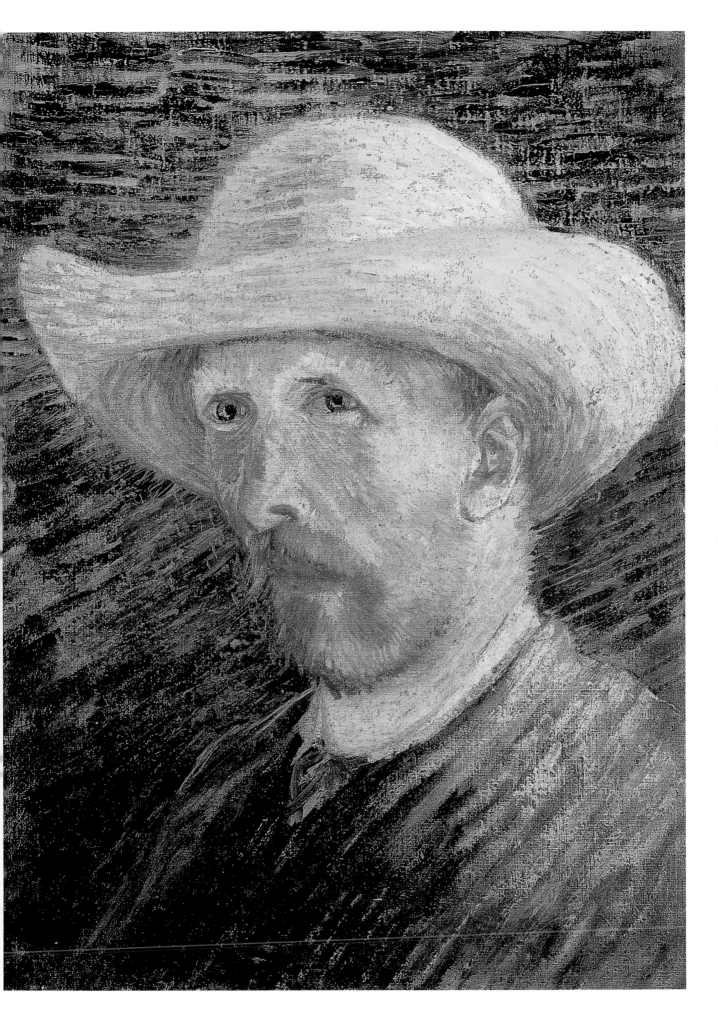

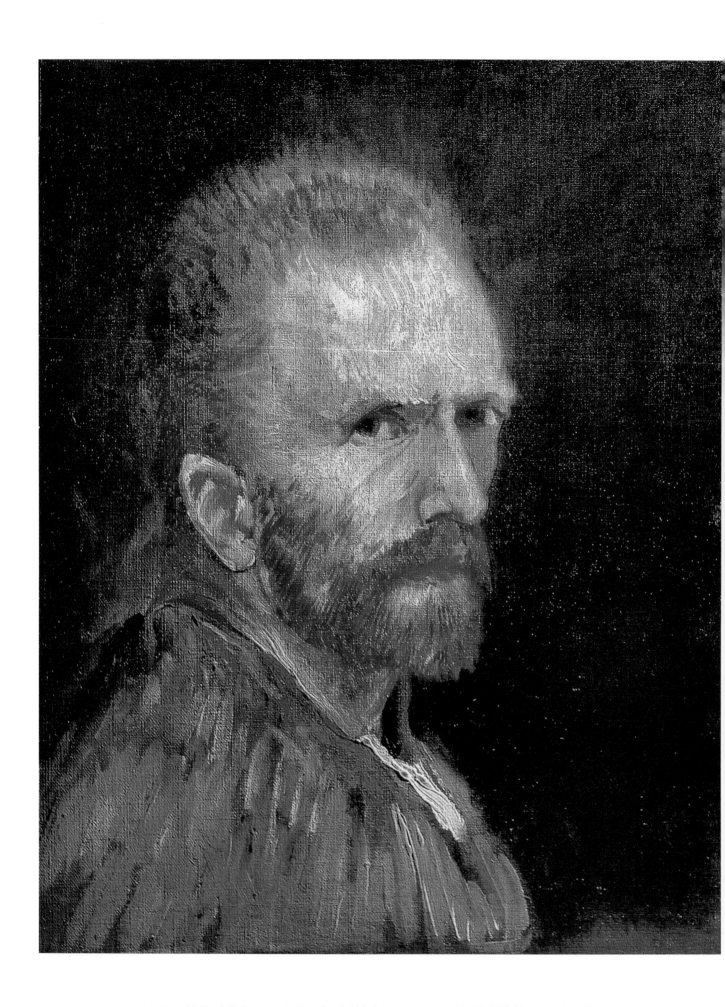

150 • 梵谷　**自畫像**　1887年夏巴黎　油彩畫布　41×33.5cm　美國康州華茨瓦斯美術館藏

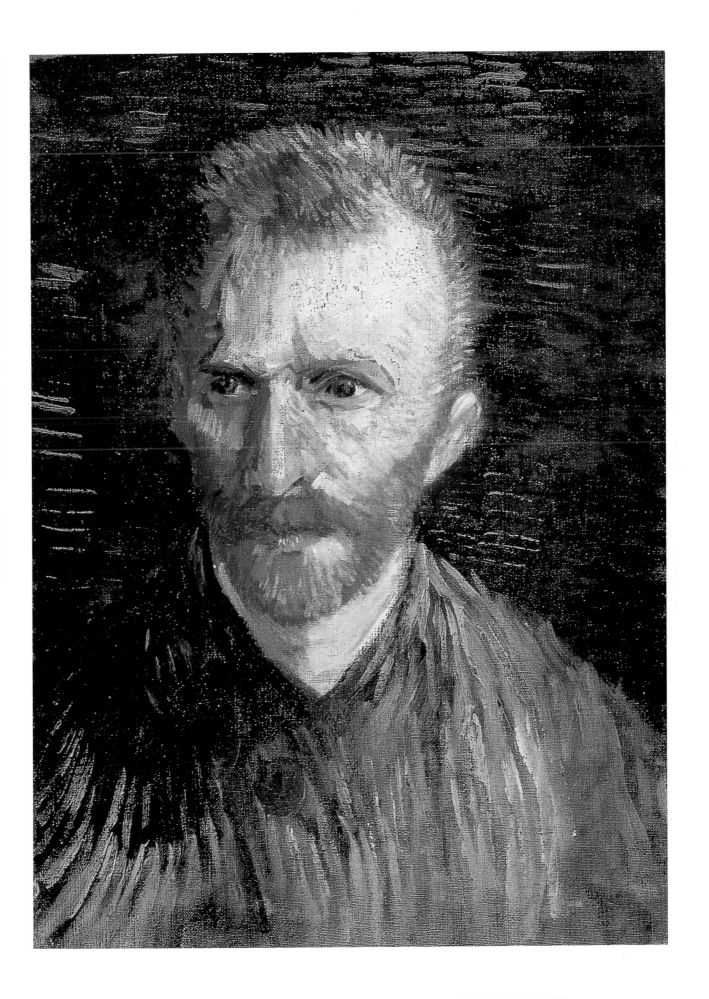

151 • 梵谷 **自畫像** 1887年夏巴黎 油彩畫布 41×33cm 阿姆斯特丹梵谷美術館藏

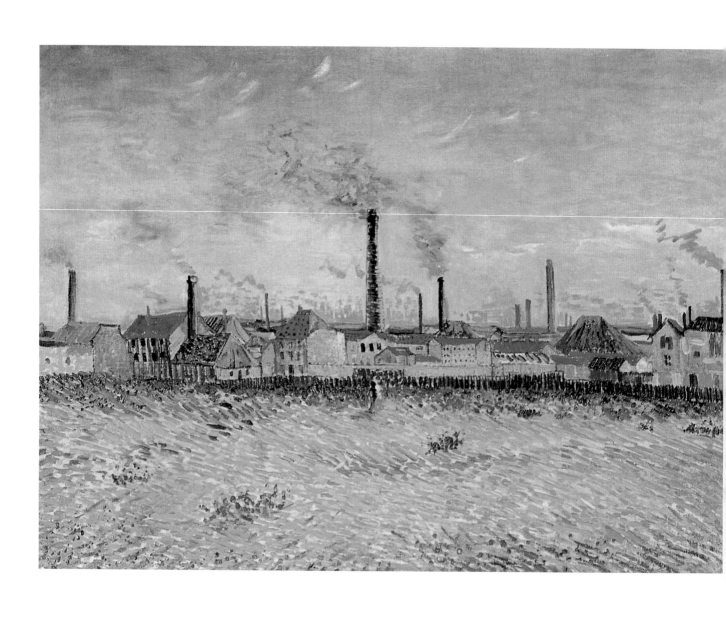

152 • 梵谷 從克利希所見到的阿涅爾工廠風景 1887年夏巴黎 油彩畫布 54×72cm 美國聖路易美術館藏

153 • 梵谷　**矮草叢**　1887年夏巴黎　油彩畫布　32×46cm　荷蘭烏德勒支省立美術館藏

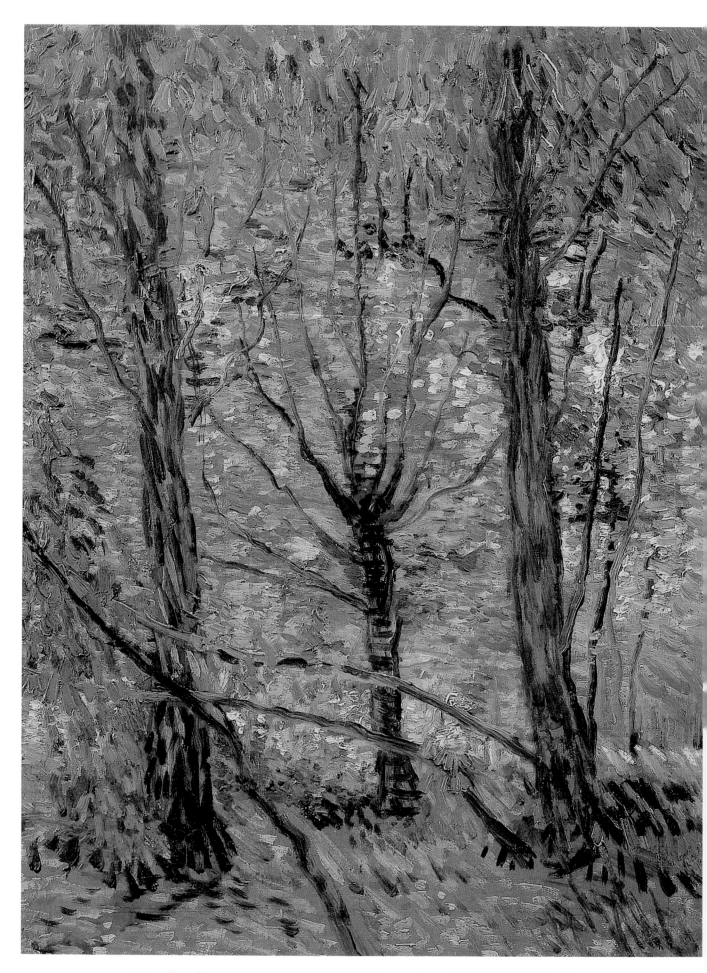

154 ‧ 梵谷　**樹木與草叢**　1887年夏巴黎　油彩畫布　46×36cm　阿姆斯特丹梵谷美術館藏

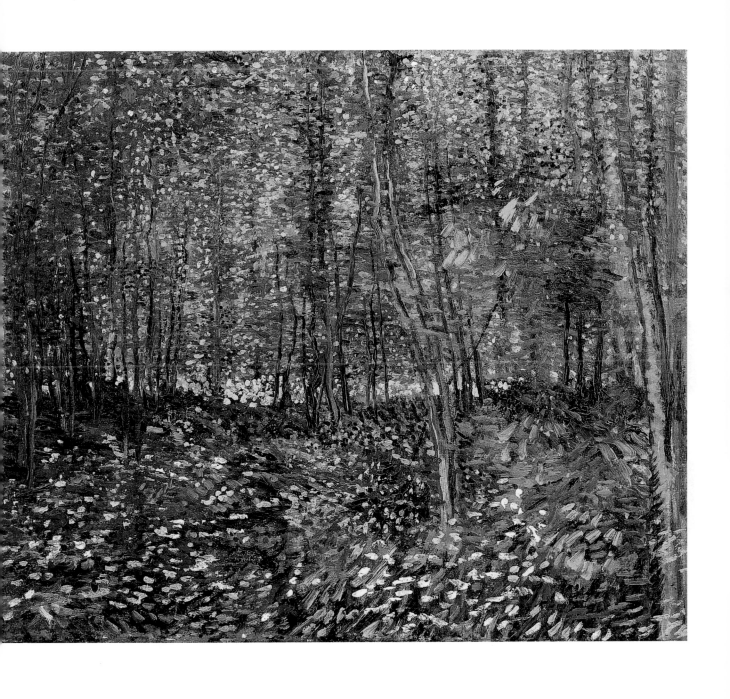

155 ‧ 梵谷　**樹林與草叢**　1887年夏　油彩畫布　46.5×55.5cm　阿姆斯特丹梵谷美術館藏

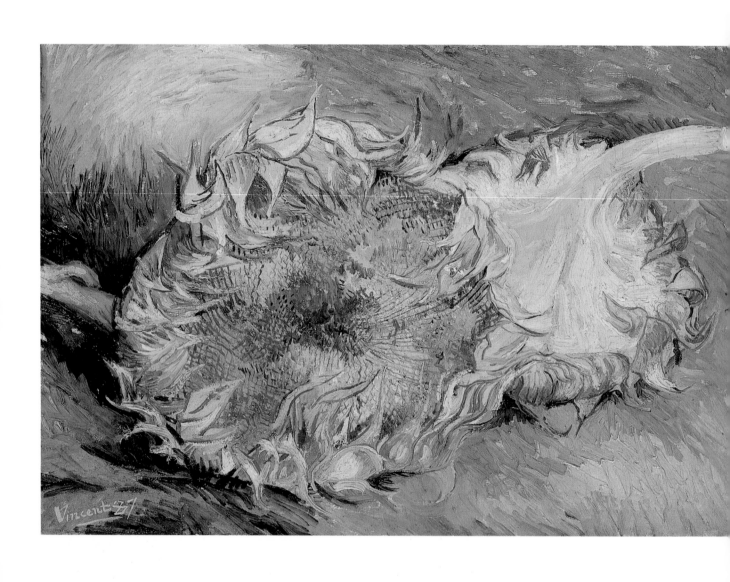

156 • 梵谷　**兩朵向日葵**　1887年夏　油彩畫布　43.2×61cm　紐約大都會美術館藏

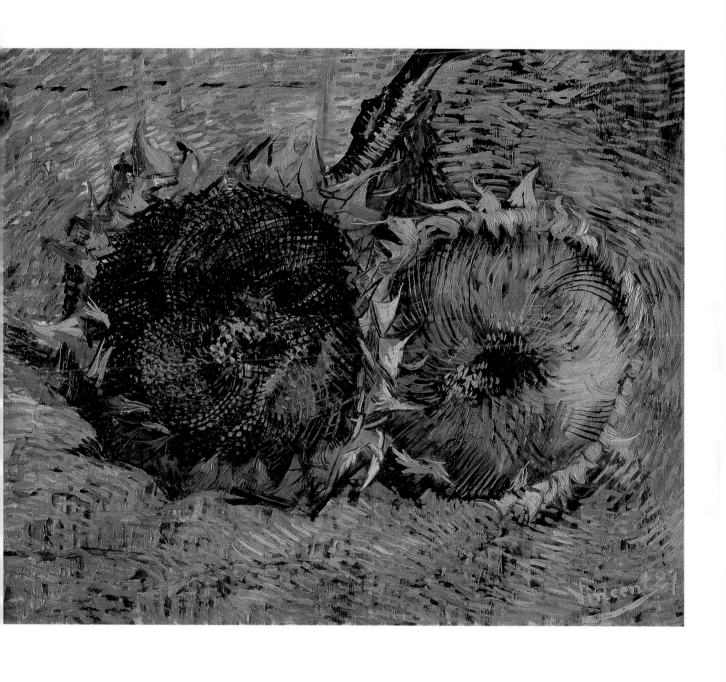

157 ‧ 梵谷　**兩朵向日葵**　1887年夏　油彩畫布　50×60cm　瑞士伯恩美術館藏

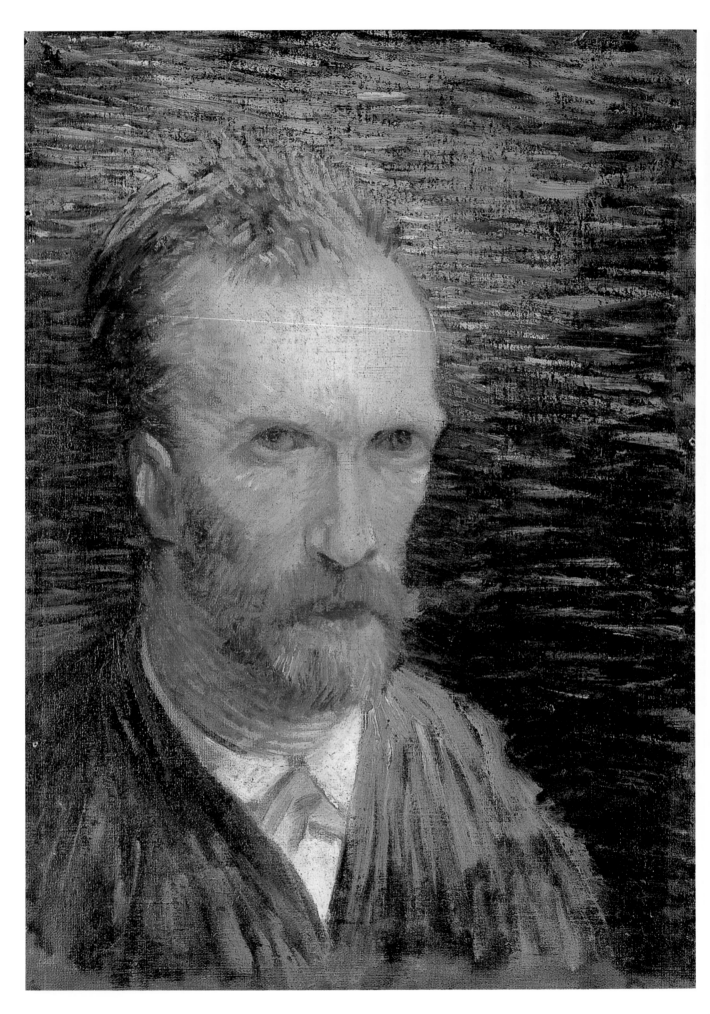

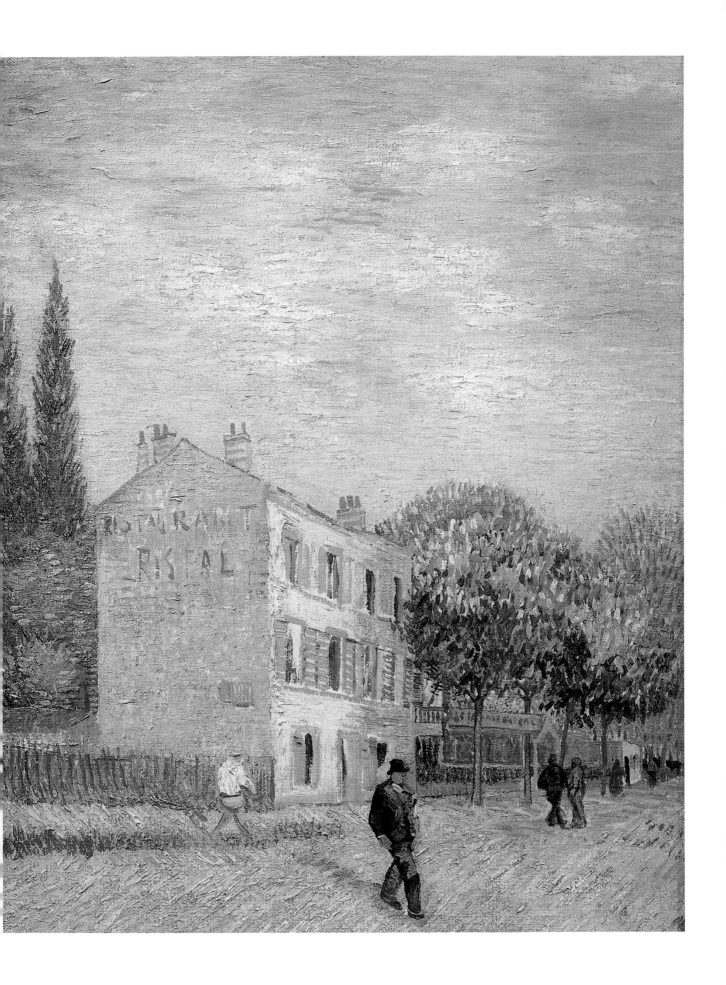

158 • 梵谷　**自畫像**　1887年夏巴黎　油彩畫布貼於厚紙　43.5×31.5cm　阿姆斯特丹梵谷美術館藏（左頁圖）
159 • 梵谷　**里斯巴爾餐廳**　1887年夏巴黎　油彩畫布　72×60cm　美國坎薩斯亨利‧布洛克收藏（上圖）

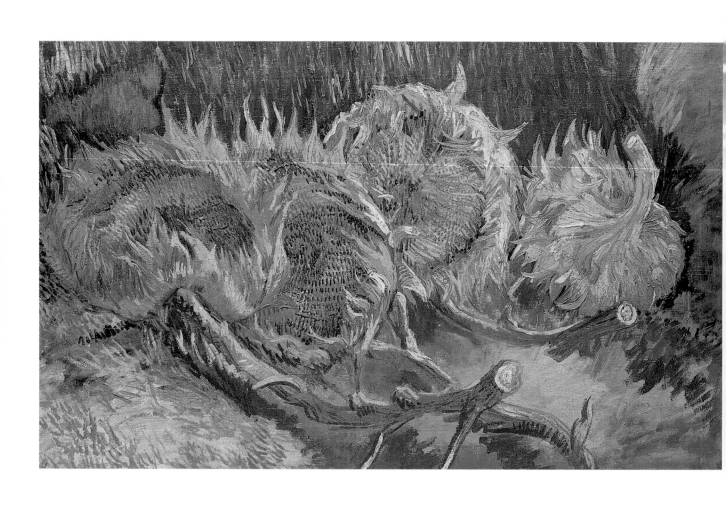

160 • 梵谷　**四朵向日葵**　1887年7月至9月巴黎　油彩畫布　60×100cm　奧特羅庫拉穆勒美術館藏

161 • 梵谷　**煎餅磨坊入口**　1887年7月至9月　水彩畫紙　31.6×24cm　阿姆斯特丹梵谷美術館藏

162 • 梵谷　**塞納河邊**　1887年夏末巴黎　油彩畫布　32×45.5cm　阿姆斯特丹梵谷美術館藏

163 • 梵谷 **從蒙馬特眺望的景色** 1887年7月至9月 水彩、鉛筆、墨水、粉蠟筆、水粉顏料、畫紙 39.5×53.5cm 阿姆斯特丹市立博物館藏

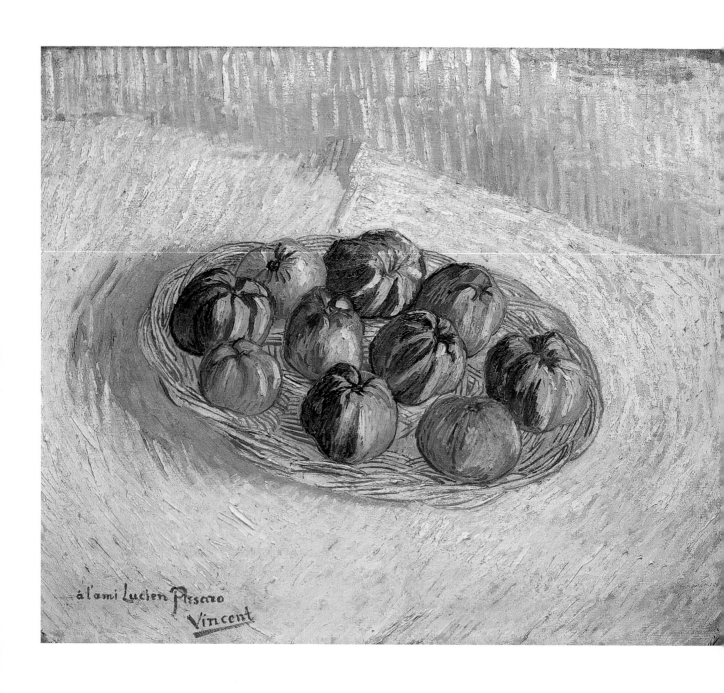

á l'ami Lucien Pisaro
Vincent

164 • 梵谷　**靜物，滿裝蘋果的果籃**（向畢沙羅致敬）　1887年初秋巴黎　油彩畫布　50×61cm　奧特羅庫拉穆勒美術館藏（上圖）
165 • 梵谷　**日本趣味：雨中的木橋**（摹繪歌川廣重浮世繪）　1887年　油彩畫布　73×54cm　阿姆斯特丹梵谷美術館藏（右頁圖）

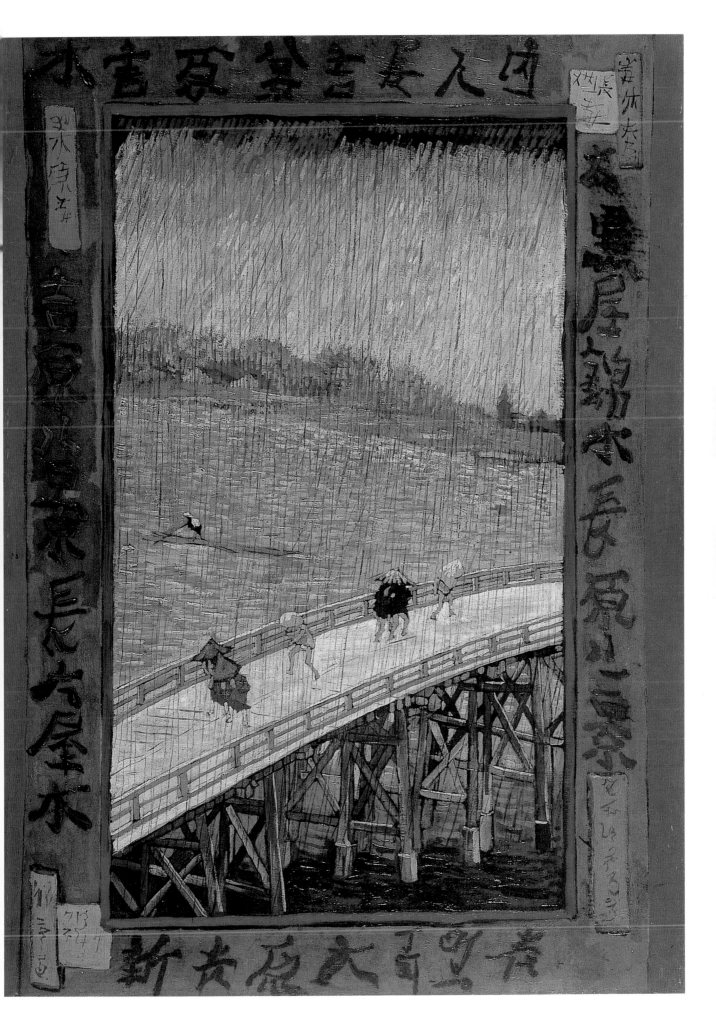

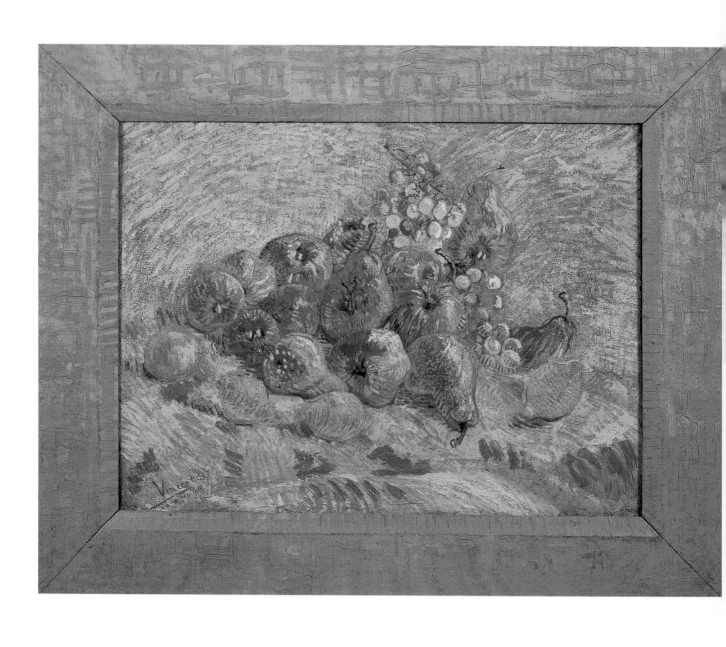

166 • 梵谷　葡萄、梨、檸檬等水果靜物　1887年秋　油彩畫布　48.5×65cm　阿姆斯特丹梵谷美術館藏

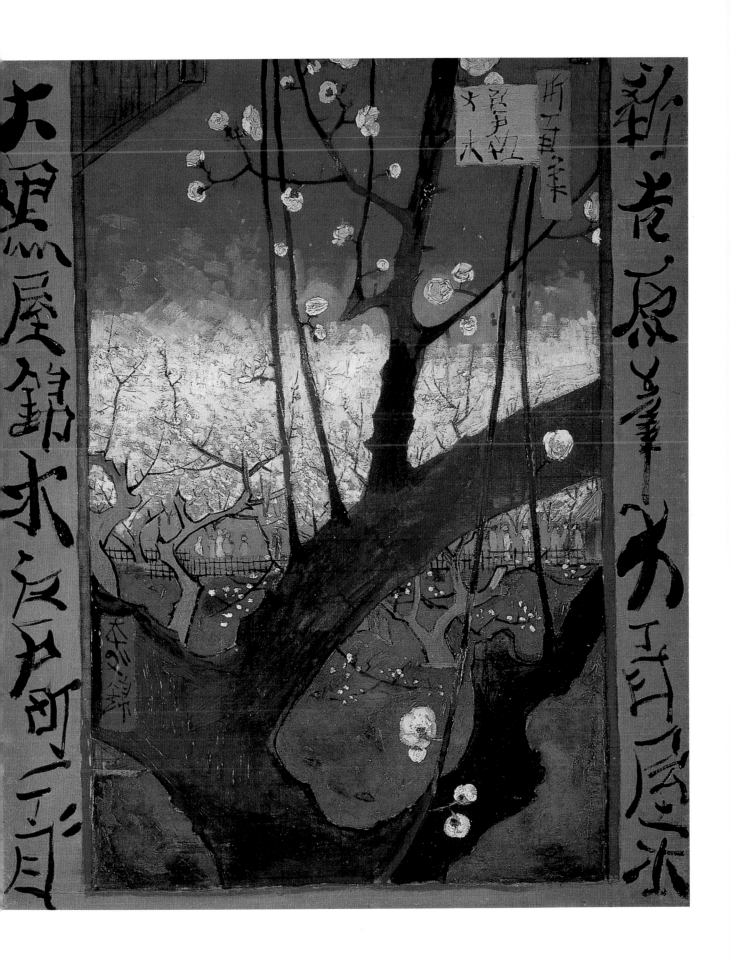

167 • 梵谷　**日本趣味：梅花（仿廣重浮世繪）**　1887年巴黎　油彩畫布　55×46cm　阿姆斯特丹梵谷美術館藏

168 • 梵谷　**巴黎城牆內的通道**　1887年　水彩、鉛筆、鋼筆　24.1×31.6cm　阿姆斯特丹梵谷美術館藏

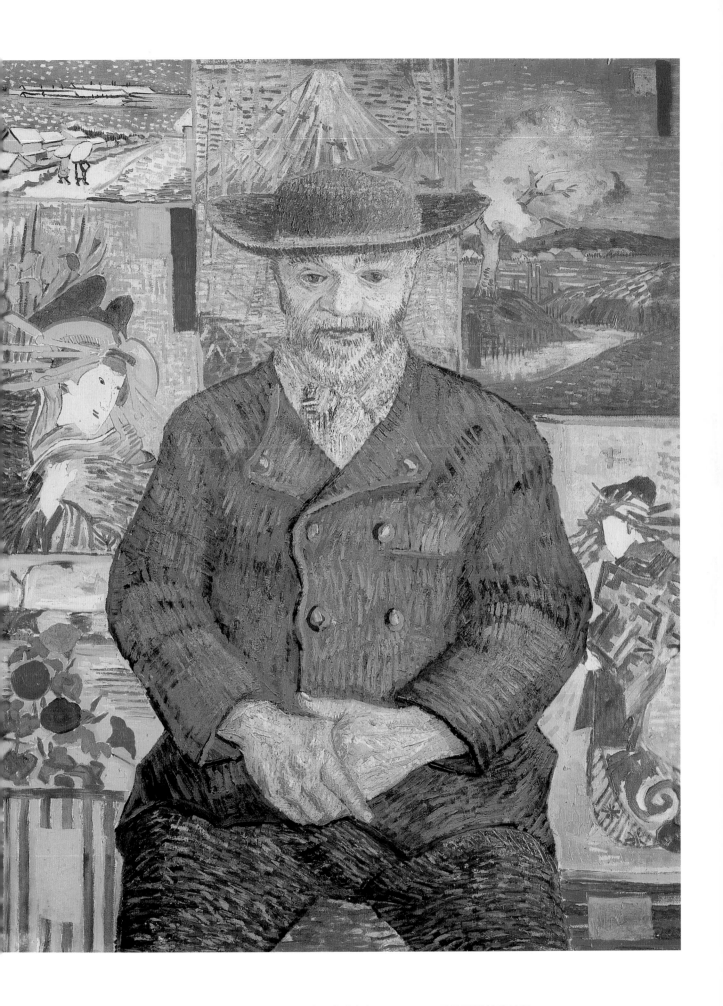

169 • 梵谷 **唐基老爹** 1887年 油彩畫布 92×75cm 巴黎羅丹美術館藏

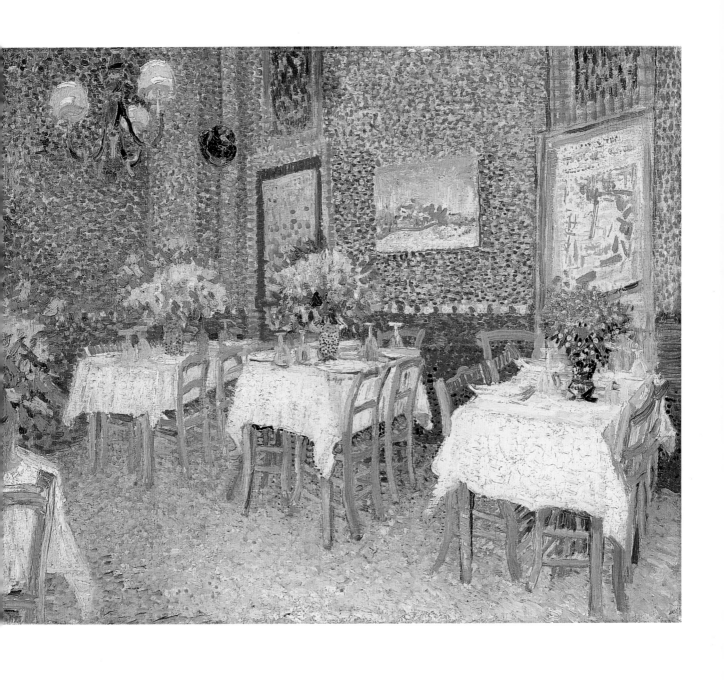

170 • 梵谷 **戴草帽抽菸斗的自畫像** 1887年巴黎 油彩厚紙 42×30cm 阿姆斯特丹梵谷美術館藏（左頁圖）

171 • 梵谷 **餐廳內** 1887年巴黎 油彩畫布 45.5×56cm 奧特羅庫拉穆勒美術館藏（上圖）

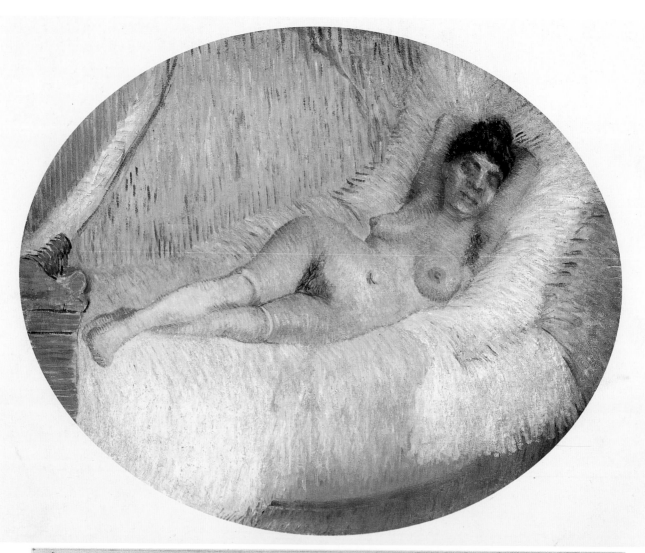

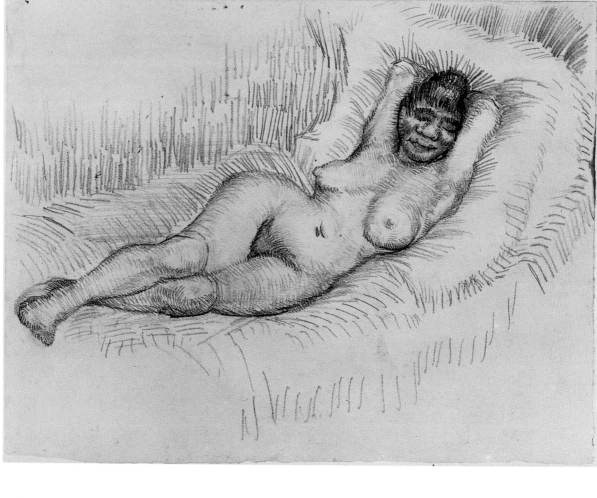

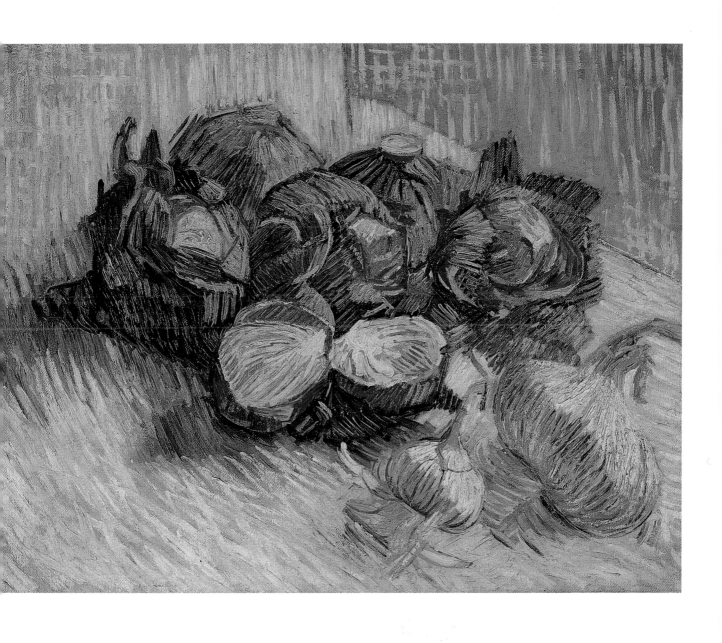

172 • 梵谷　床上的裸女　1887年巴黎　油彩畫布　60×73.8cm　美國賓州巴恩斯基金會藏（左頁上圖）

173 • 梵谷　床上的裸女習作　1887年巴黎　鉛筆素描　23.5×31.5cm　阿姆斯特丹梵谷美術館藏（左頁下圖）

174 • 梵谷　紅甘藍和洋蔥　1887年巴黎　油彩畫布　50×64.5cm　阿姆斯特丹梵谷美術館藏（上圖）

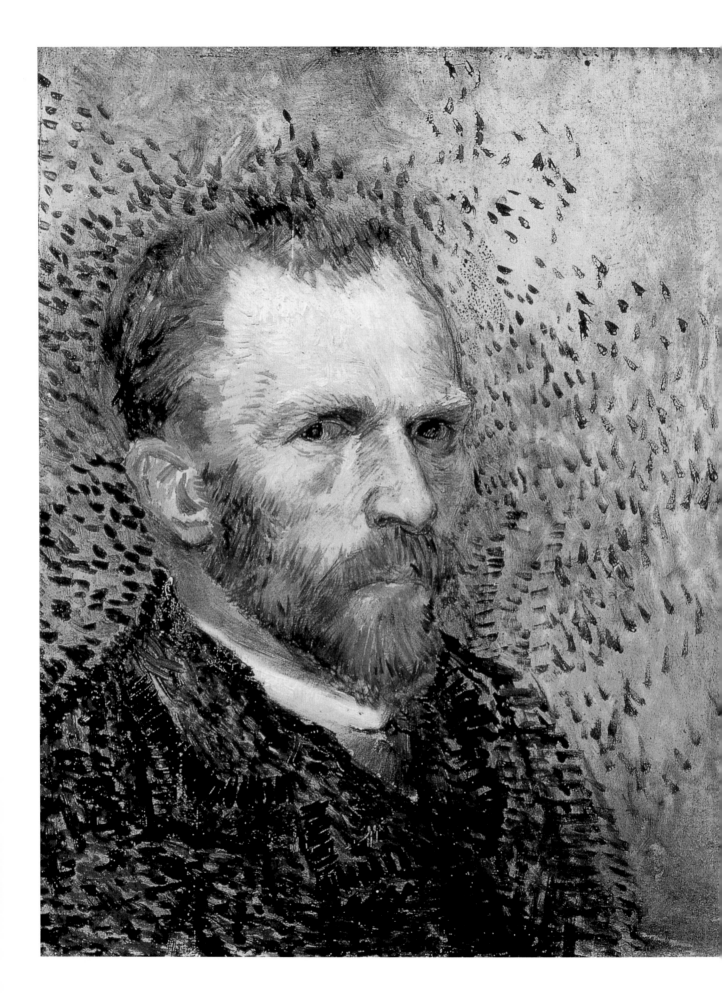

175 • 梵谷　**自畫像**　1887年巴黎　油彩畫布　41×33cm　阿姆斯特丹梵谷美術館藏

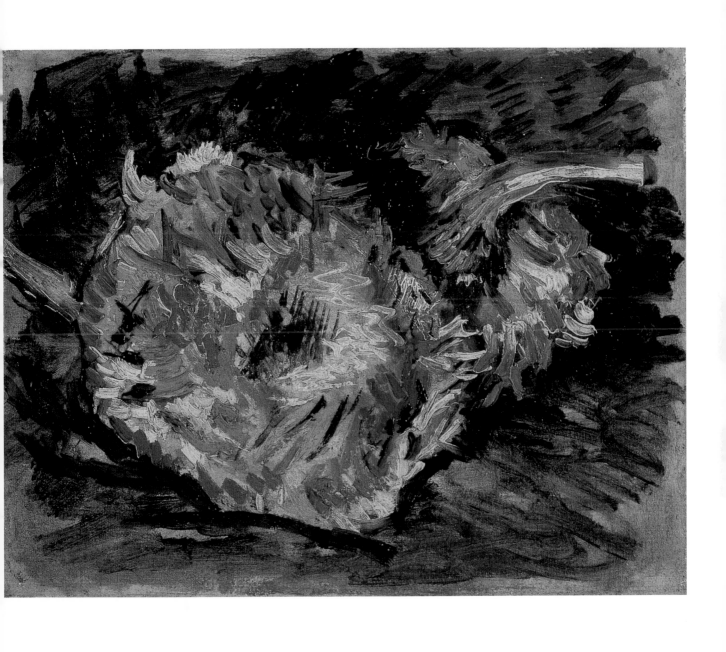

176 • 梵谷 **向日葵** 1887年巴黎 油彩畫布裱於木板 21×27cm 阿姆斯特丹梵谷美術館藏

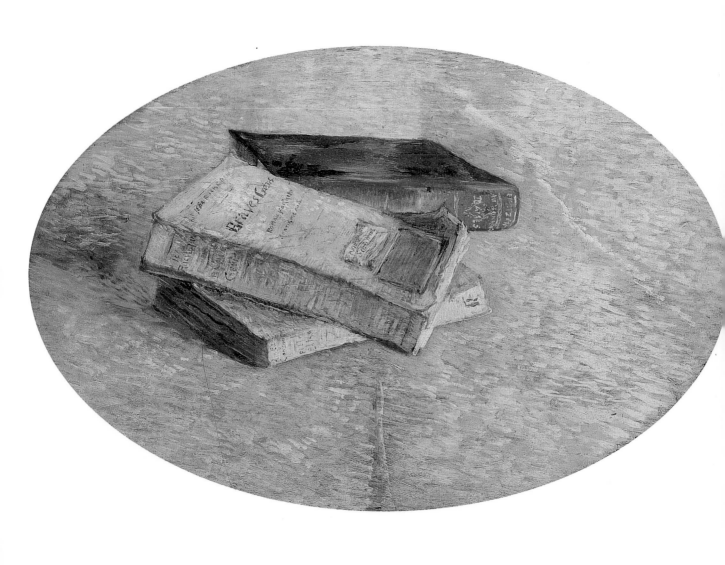

177 • 梵谷　**三本小說**　1887年　油彩畫板　31×48.5cm　阿姆斯特丹梵谷美術館藏

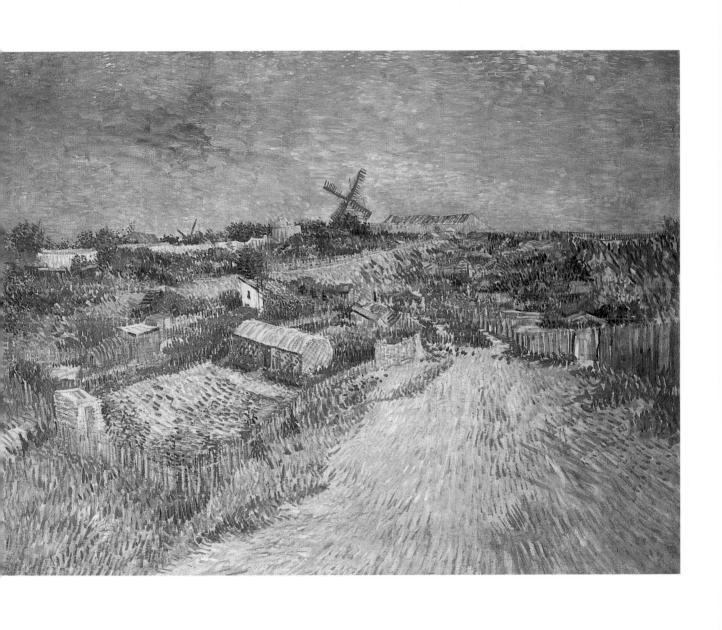

178 • 梵谷 **蒙馬特的菜園** 1887年 油彩畫布 96×120cm 阿姆斯特丹梵谷美術館藏

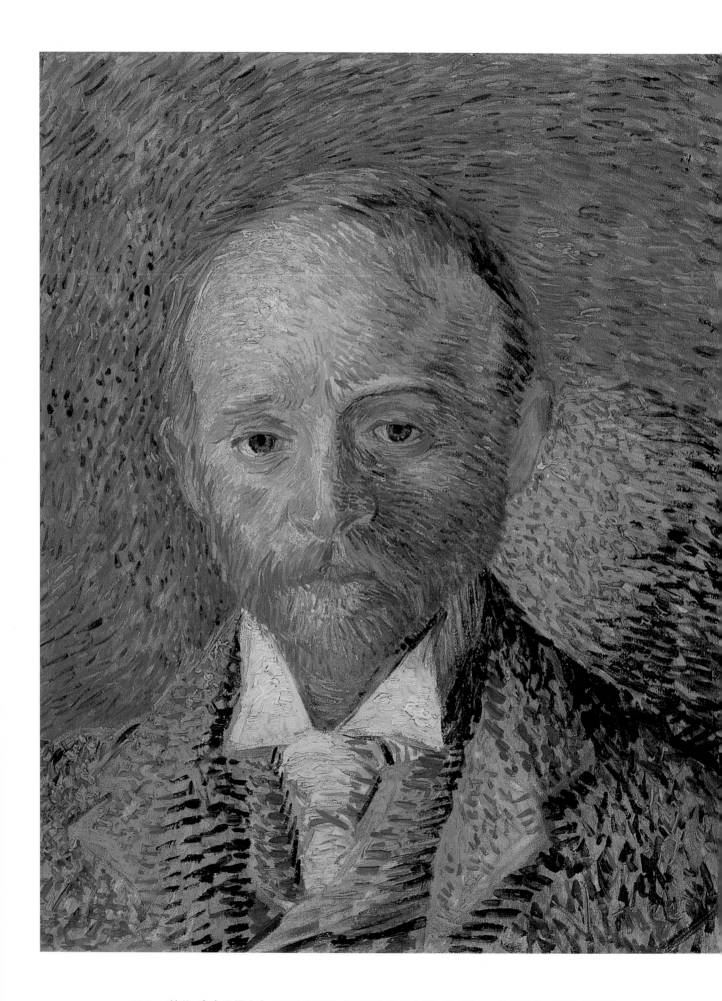

179 • 梵谷　**畫商亞歷山大‧里德的肖像**　1887年　油彩木板　42×33cm　法國格拉斯柯美術館藏

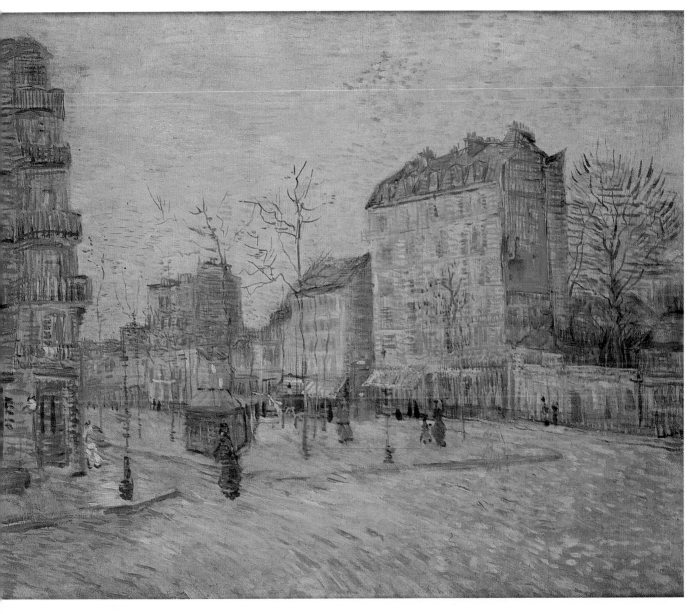

梵谷　**克利希大道**　1887年　油彩畫布
46.5×55cm　阿姆斯特丹梵谷美術館藏
（上圖）

梵谷　**巴黎克利希大道**　1887年
鉛筆、墨水粉彩畫　40×54cm
阿姆斯特丹梵谷美術館藏（下圖）

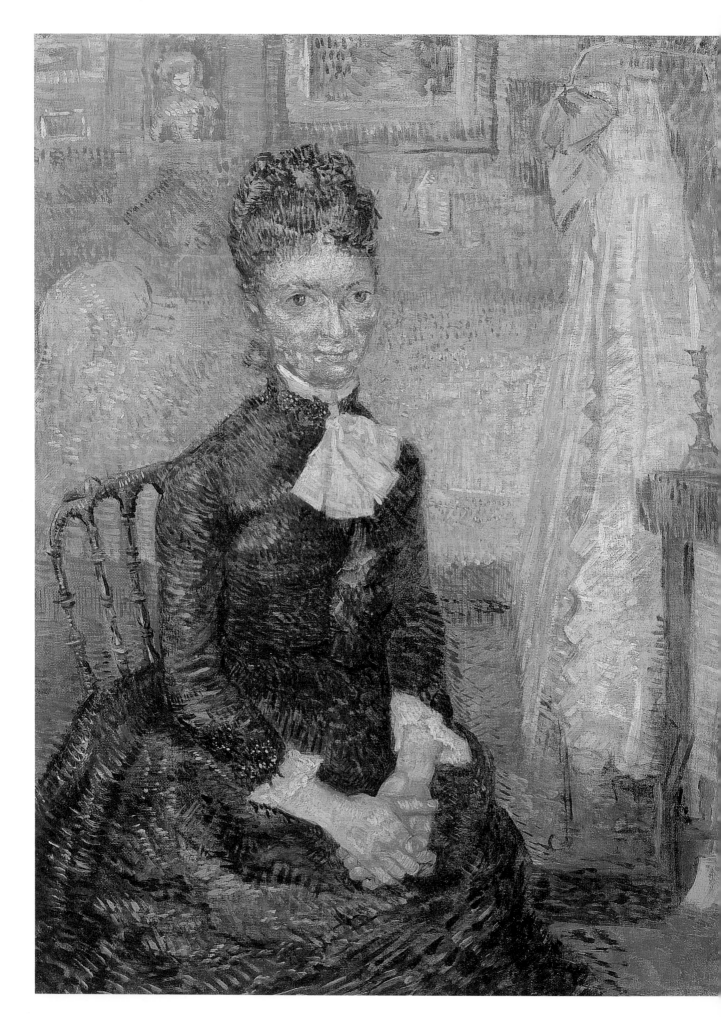

182 • 梵谷　**搖籃旁的母親**　1887年巴黎　油彩畫布　61×45.5cm　阿姆斯特丹梵谷美術館藏（左頁圖）

183 • 梵谷　**散步在阿涅爾的塞納河畔**　1887年　油彩畫布　49×66cm　阿姆斯特丹梵谷美術館藏（上圖）

184 • 梵谷 **栽有蝦夷蔥的花盆** 1887年巴黎 油彩畫布 31.5×22cm 阿姆斯特丹梵谷美術館藏

185 ‧ 梵谷 **有玻璃水瓶及檸檬的靜物** 1887年巴黎 油彩畫布 46.5×38.5cm 阿姆斯特丹梵谷美術館藏

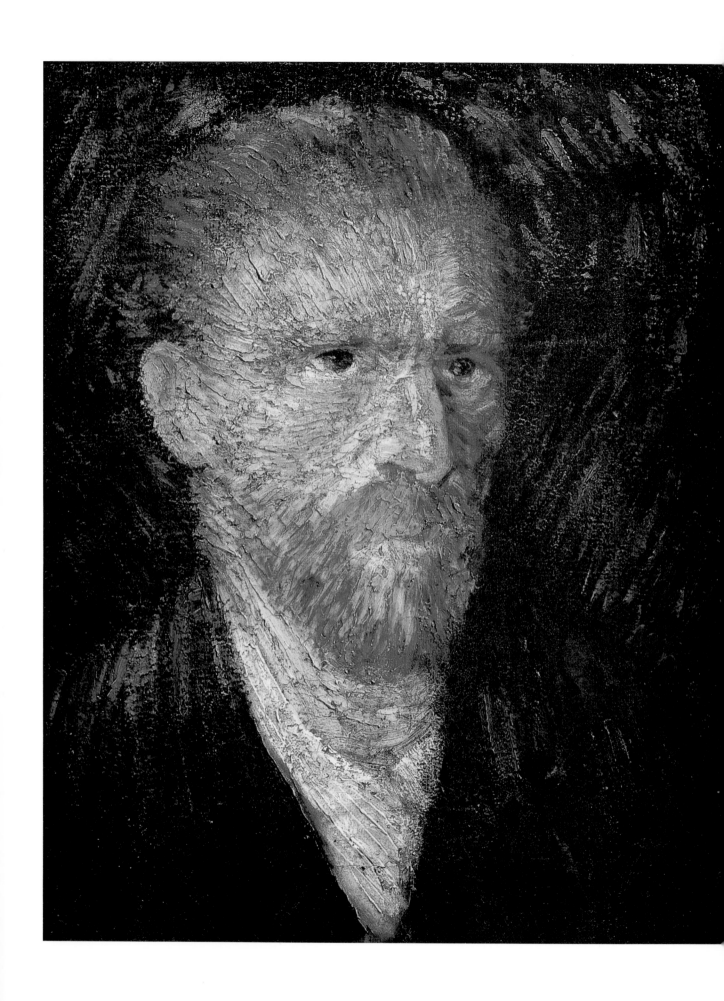

186 • 梵谷　**自畫像**　1887年巴黎　油彩畫布　46×38cm　維也納美術史美術館藏

187 • 梵谷 餐廳老闆呂西安的肖像畫 1887年巴黎 油彩畫布 65.5×54.5cm 阿姆斯特丹梵谷美術館藏

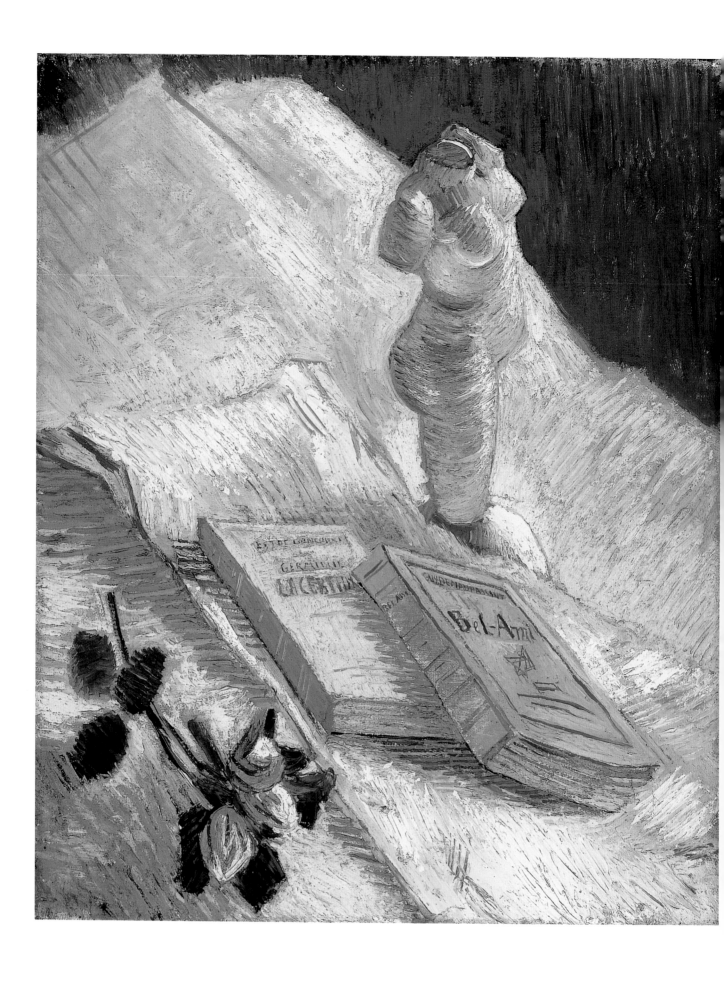

188 • 梵谷　**有石膏像和書籍的靜物**　1887年巴黎　油彩畫布　55×46.5cm　奧特羅庫拉穆勒美術館藏

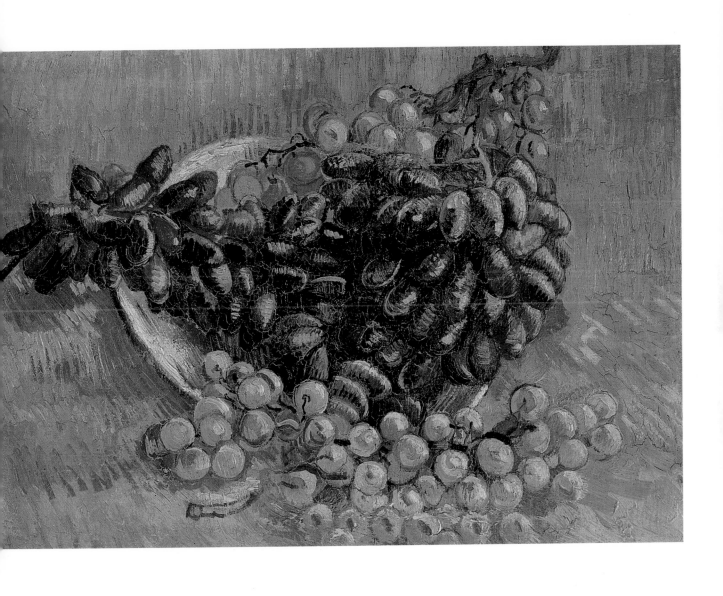

189 • 梵谷 **靜物：葡萄** 1887年巴黎 油彩畫布 34×47.5cm 阿姆斯特丹梵谷美術館藏

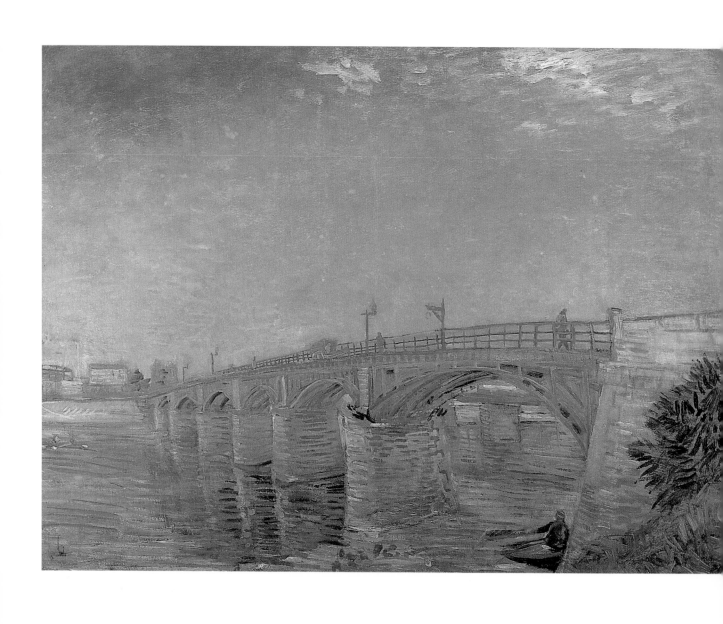

190 • 梵谷 **阿涅爾橋** 1887年巴黎 油彩畫布 53×73cm 休士頓梅尼爾收藏

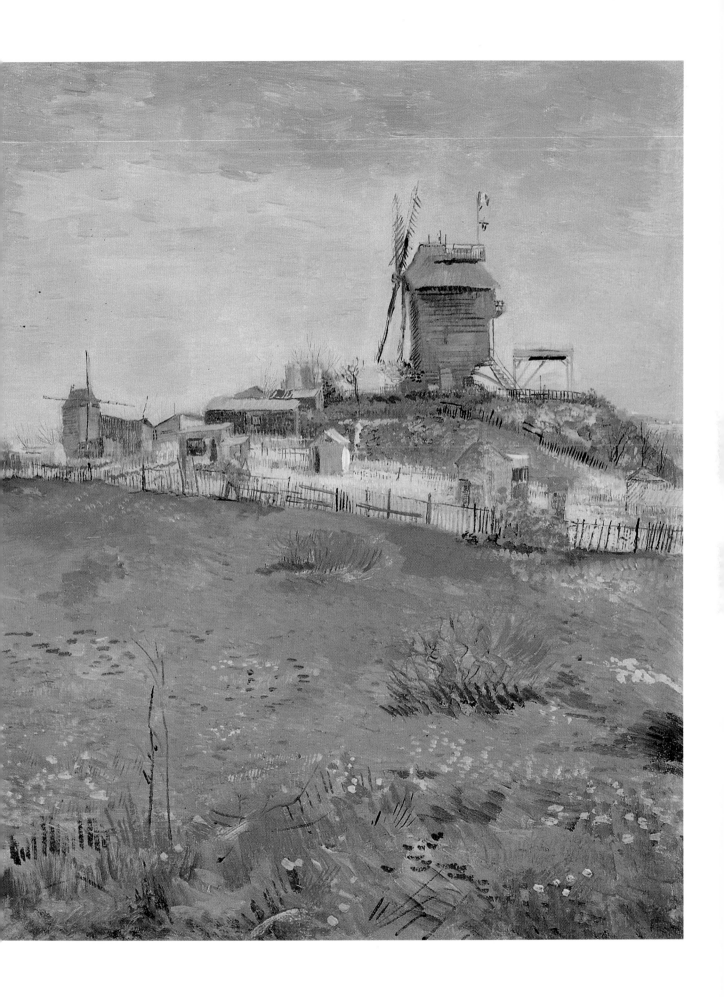

191 • 梵谷　**煎餅磨坊**　1887年巴黎　油彩畫布　46×38cm　匹茲堡卡內基美術館藏

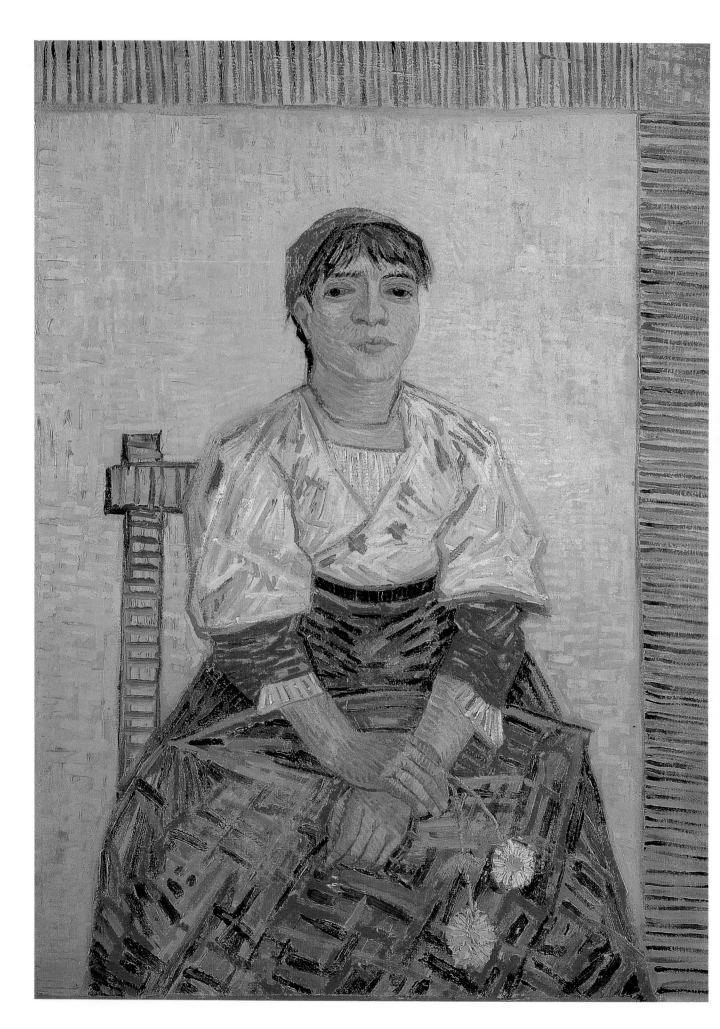

192 • 梵谷 義大利女人 1887年 油彩畫布 81×60cm 巴黎奧塞美術館（左頁圖）
193 • 梵谷 蒙馬特風車 1887年巴黎 油彩畫布 35×64.5cm 阿姆斯特丹梵谷美術館藏（上圖）
194 • 梵谷 花園女人 1887年巴黎 油彩畫布 48×60cm 私人收藏（下圖）

195 • 梵谷 **蒙馬特山鳥瞰，煎餅磨坊後面** 1887年7月巴黎 油彩畫布 81×100cm 阿姆斯特丹梵谷美術館藏

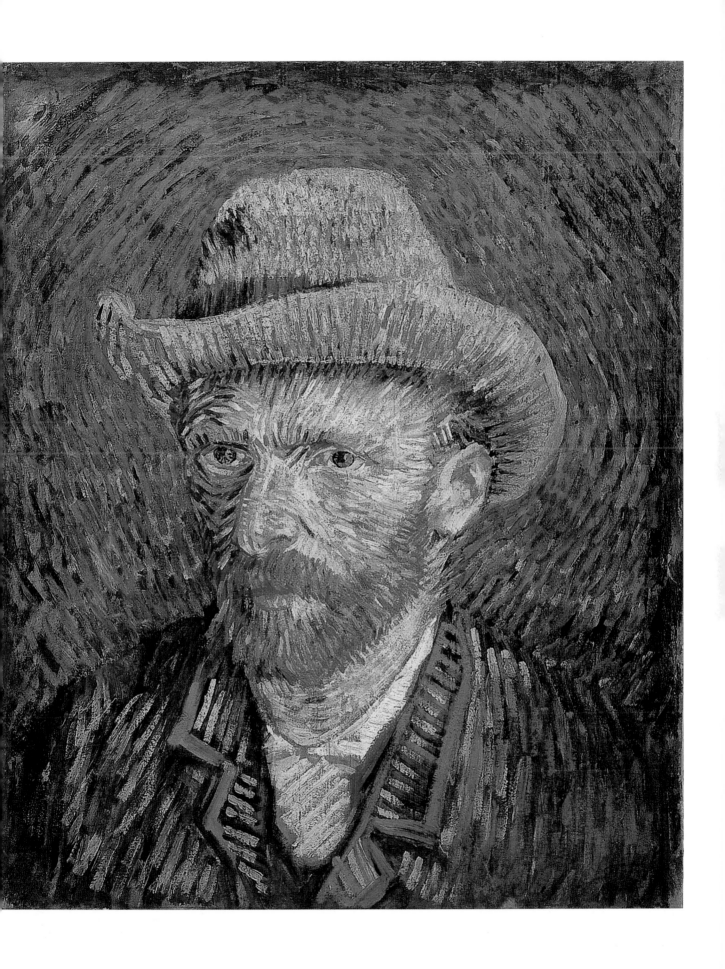

196 • 梵谷　**戴氈帽的自畫像**　1887年冬至1888年　油彩畫布　44×37.5cm　阿姆斯特丹梵谷美術館藏

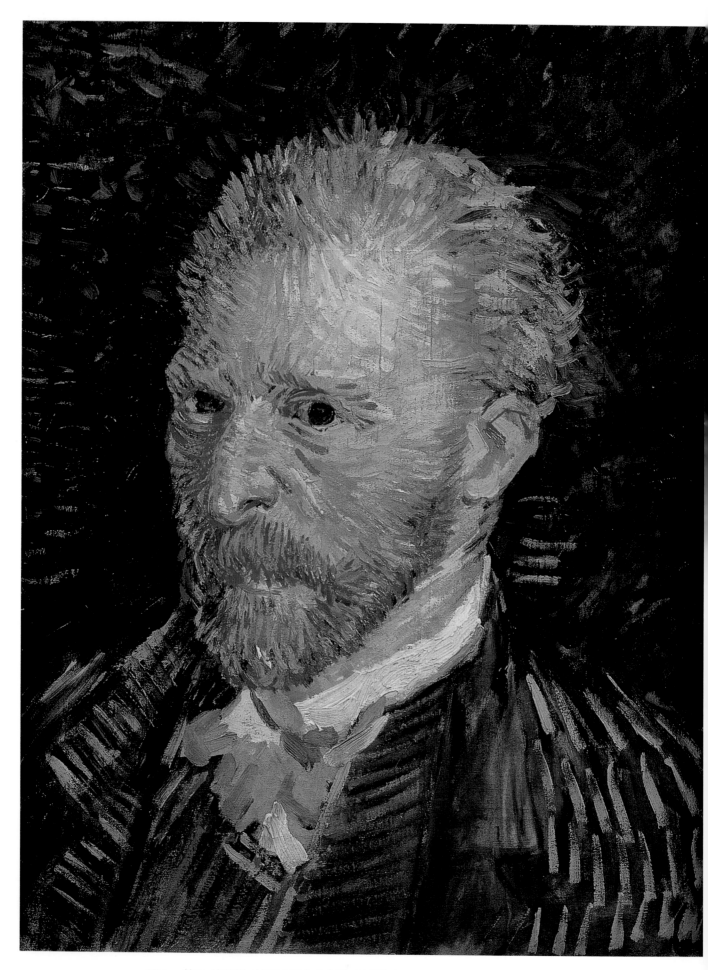

197 • 梵谷　**自畫像**　1887至88年冬巴黎　油彩畫布　47×35cm　巴黎奧塞美術館藏

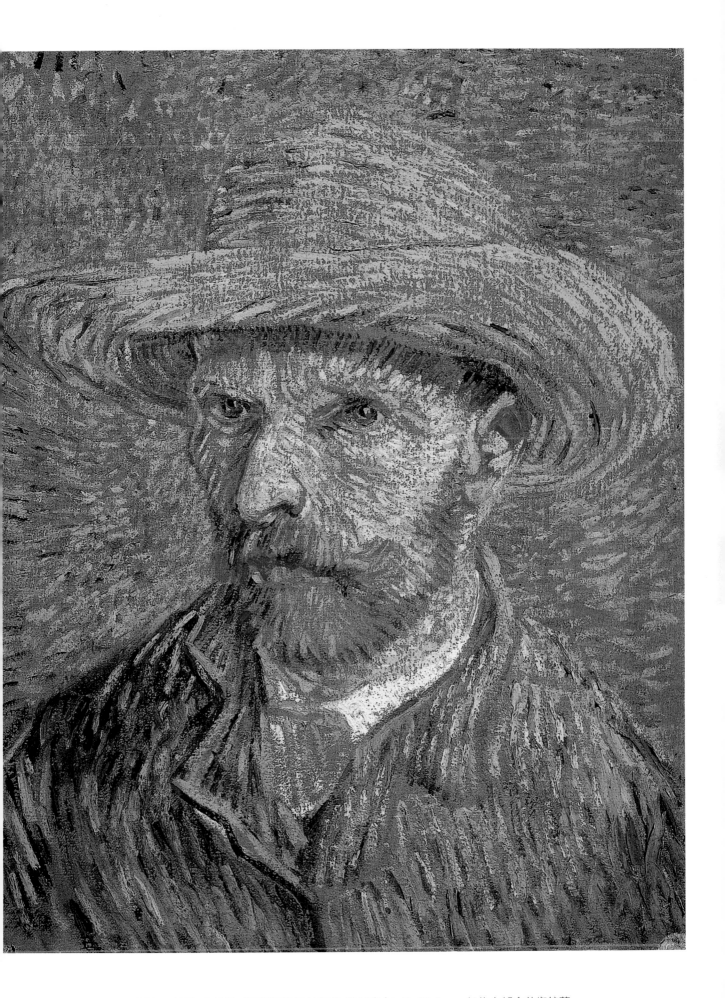

198 • 梵谷　**自畫像**　1887至88年冬巴黎　油彩畫布　41×31.5cm　紐約大都會美術館藏

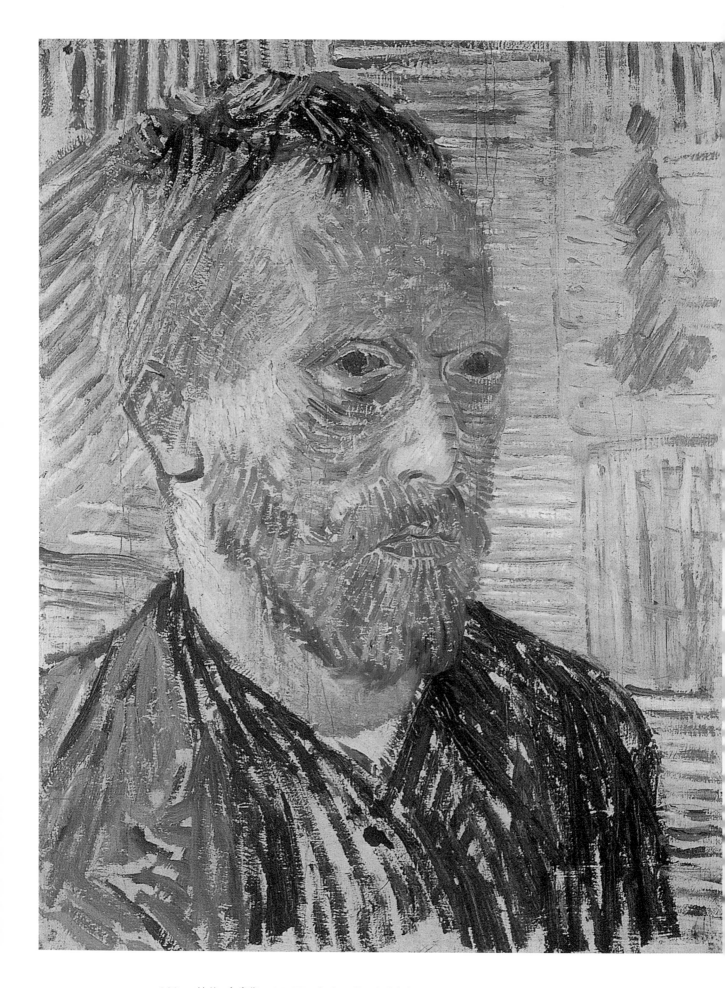

199 • 梵谷 **自畫像** 1887至88年冬巴黎 油彩畫布 44×35cm 瑞士巴塞爾美術館藏

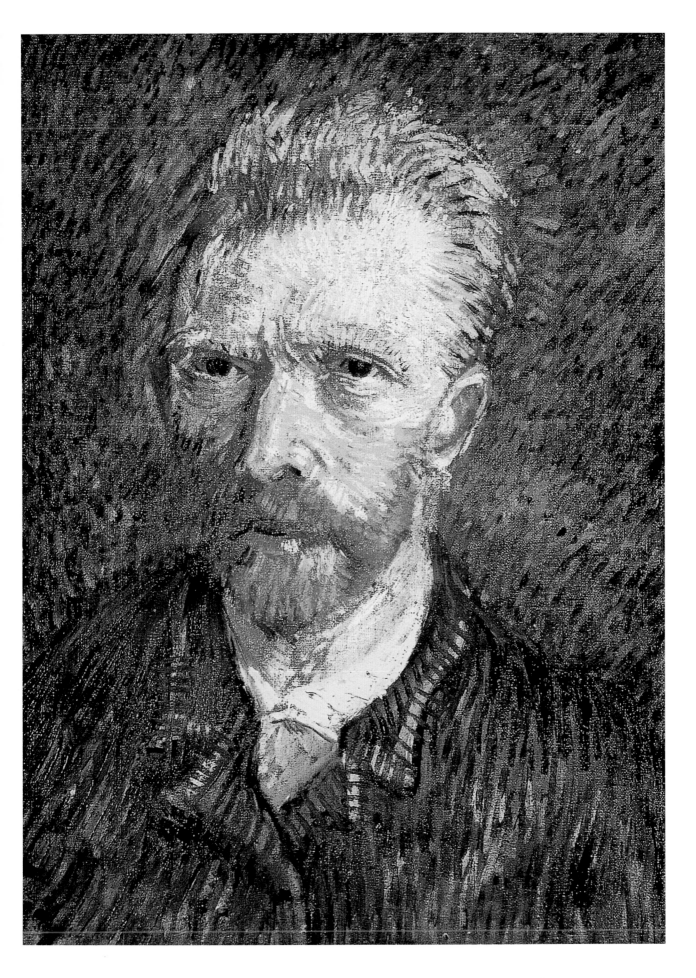

200 • 梵谷　**自畫像**　1887至88年冬巴黎　油彩畫布　44×35cm　蘇黎世畢勒收藏

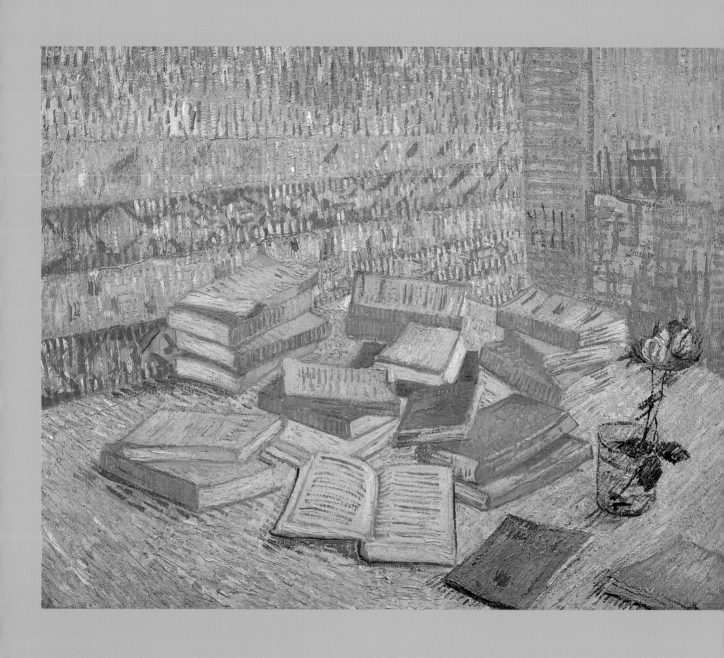

201 · 梵谷 **巴黎人的小說：書及靜物** 1887年末 油彩畫布 73×93cm 英國佩思羅勃漢默斯董事會收藏（上圖）
202 · 梵谷 **畫架前的自畫像** 1888年2月 油彩畫布 65×50.5cm 阿姆斯特丹梵谷美術館藏（右頁圖）

梵谷繪畫名作

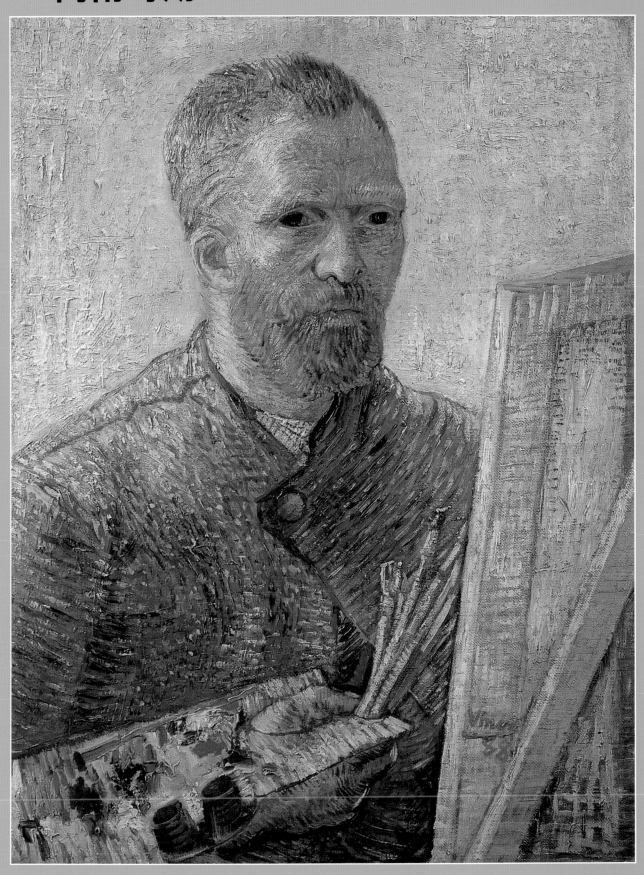

人生是黑白，藝術卻璀璨
——梵谷在阿爾的歲月

在生活與繪畫中，我並不需要神；但受苦的我，卻不得不需要一個超越於我的事物，那就是我的生命——創造的能力。

——梵谷

　　出生於1853年3月30日的梵谷，生前雖然只賣出一張畫，但2003年這一年，也就是梵谷出生一百五十周年，不僅在他的荷蘭老家有持續一整年的慶生展覽與活動，同時，被視為其第二故鄉、促使他創作最豐富作品的法國南部阿爾城，也在這一年舉辦了一項「梵谷在阿爾，1883至2003年」展覽。

　　這項展覽是由成立於1983年的梵谷—阿爾基金會（Fondation Vincent Van Gogh-Arles）所舉辦。該基金會為了慶祝梵谷一百五十歲生日以及基金會成立二十週年，千辛萬苦地從世界各地美術館（包括以色列美術館、紐約古根漢美術館、費城美術館、斯圖加特國立畫廊、倫敦大學柯朵美術館等等）集結了許多難得一見的梵谷作品，使它們在一百一十多年之後首次回到「出生地」展出。

　　這些難得的展品包括十多件素描（大部分是在阿爾期間所作）、四件版畫、梵谷取景之地及其活動之處的攝影照片、梵谷寫給高更的原始信件、阿爾居民簽署的請願書、梵谷在阿爾活動的地點標示等等。由於這些作品與文件保存不易，因此只在該基金會展出，但短短三個月的展期，就有超過三萬名的觀眾。正如阿爾梵谷基金會會長安妮‧克萊葛（Anne Clergue）所言：「消逝的色彩、細緻的筆觸、純粹的瞬間賦予這些素描獨一無二的深度，今天我們藉個這個機會，得以進入藝術家在阿爾居留期間的心靈世界。」

素描是一切的基本

　　梵谷於1888年2月至1889年5月在阿爾度過了一段相當艱苦的歲月，但藝術史者咸認為，梵谷在阿爾的這段期間，是他創作力最旺盛的時期，他畫了兩百多件油畫、一百多件素描，同時寫了約兩百封信，有些信件甚至附有精彩的草圖作品。特別的是，這段期間的素描通常與其油畫習作或油畫畫作有關，而且尺寸大小也視油畫作品的重要性而有所不同。不過，這些素描其實是獨立的作品，就算它們與其油畫作品有相同的主題，相近之處仍有其相異之點，只有極少數的素描全然是為了油畫所作的事先練習。事實上，這些素描通常比油畫作品更精煉、更活潑，彷彿湧現在他畫作中的焦慮感已經減輕。

　　梵谷在開始他的繪畫生涯之前，即已蒐集許多圖畫作品，尤其是英國素描畫家海寇曼（Herkomer）的作品被他視為傑作。當他開始從事素描創作時，則是透過一些雜誌素描畫家的作品吸收了他們的技巧。後來，梵谷於海牙期間解決了明暗對比與構圖上的問題，開始進行工具、技巧（手稿複製、沒食子墨、中國墨、印刷……）的嘗試與研究，以了解這些不同媒材所能達致的寫實效果。

　　於海牙期間，梵谷還發明了所謂的「透視框」，是在杜勒的書中所發現，它就像風景畫中的一扇「窗」，可以分辨近處之物與遠景之物的比例。透過這個「框」（窗），梵谷得以正確無誤地形構出他的

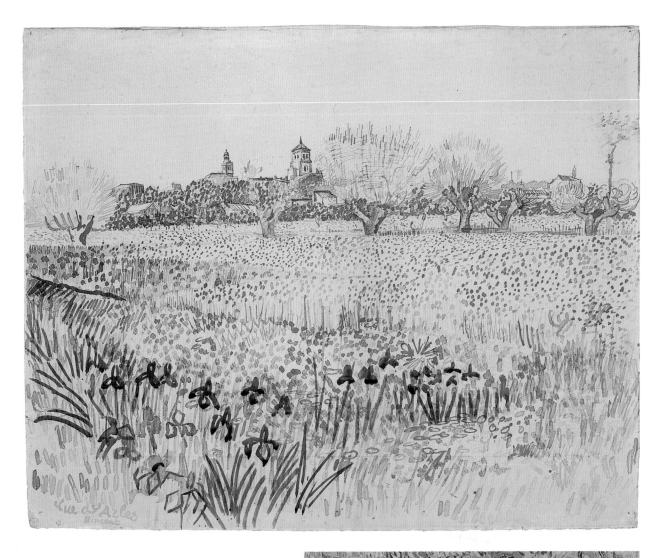

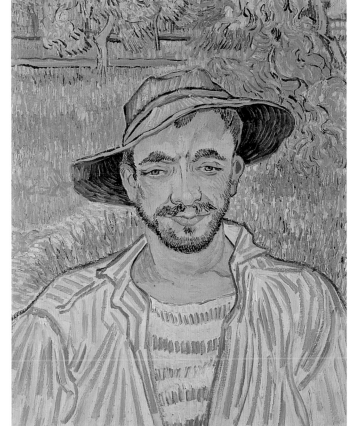

203 • 梵谷 **有鳶尾花前景的阿爾景致** 1888年首週
蘆葦筆、筆、墨、石墨、網紋紙
43.5×55.5cm 羅德島設計學院美術館藏
（上圖）

204 • 梵谷 **農夫的肖像** 1888年 油彩畫布
64×54cm 加州巴沙迪納西蒙藝術基金會藏
（下圖）

風景，尤其當他描繪達拉斯康之路時，這項工具即是他不可或缺的配備。

　　來到阿爾之時，梵谷對自己的技巧非常有自信：「我畫素描時，就像寫字一樣流利。」同時，他也非常清楚自己所欲表達的：「我企圖在素描中抓住它的主要部分，之後以外形呈現有限的空間，不論表現出來與否，重要的是感覺到的東西。」

　　除了因為經濟因素，一段短暫時間（1888年4月底至5月中旬）沒有作油畫之外，梵谷在阿爾的頭一個月，幾乎是油畫與素描混合著創作，因此他得以嘗試不同的技巧。例如他為了體驗一件實物，會從已經進行許久的油畫中再回來從事素描，或者在進行油畫之前，先對主題進行素描習作。當進行素描時，梵谷通常「任憑羽毛筆一路而去」；進行油畫時，則是「厚塗、部分未塗、角落全然不完成、重畫、粗暴地畫……」。不過，在梵谷的作品中絕沒有意外之筆：「筆觸總是一筆一筆地、一致性地畫下來，就像一段談話或一封信裡的字句一樣。」

張狂而靈巧的蘆葦筆

　　梵谷之所以能夠超脫一切線條與色彩的限制，他在阿爾期間所進行的油畫與素描革新實是一大關鍵。當他向西奧談及〈播種者〉時如此說道：「我不怎麼在乎實際的色彩感。」而促成這段成熟時期的主要原因來自於使用工具，也就是他在艾登（Etten）短暫使用過、到了阿爾則毅然持續使用的蘆葦筆。「這是我在荷蘭期間即已使用一段時間的方式，不過那時我所使用的筆沒有這裡的好，……我打算用這種方式作一系列作品。」

　　梵谷最初使用鉛筆、石墨、鵝毛筆來形構素描，或是用在描繪外形的某些細線條上，但從1888年4月開始，蘆葦筆很快地成為他日後所有素描與水彩畫的工具。這項工具使他比較容易在紙張上「刻畫」，加強外形與反差對比，之後再塗上逐漸稀釋的墨水；此外，蘆葦筆也幫助他得以採取日本畫中的大筆勢以及快速的運筆。

　　因著對這項工具的不斷嘗試與應用——點畫法、暈線法、波動的線條，以及從羽毛筆的細線條到毛刷筆非常淡的流動感等等不同層次的厚度，梵谷的作品達到了一種令人印象深刻的靈活性。

　　梵谷首批使用安格爾紙與蘆葦筆的作品，表現的是原野、農場與花園。〈走在達拉斯康路上的人〉（圖見226頁）顯示梵谷已能精確使用這項工具，之後的〈朗格瓦橋〉、〈農地與工廠〉，尤其是聖瑪莉的海景畫（圖見265頁），則是他熟練應用這項工具的最佳明證。

　　〈達拉斯康之路〉描繪的是阿爾近郊的一條道路，它的開端就是「黃屋」的所在地，過去曾有兩座鐵路橋經過。這條沿著果園旁種滿法國梧桐樹的道路通往蒙馬如（Montmajour）——一個有寬廣平坦視野的傾頹舊修道院，梵谷曾在給弟弟西奧的信中說：「對我而言，這個遼闊的郊野何其迷人，這也是為什麼我到蒙馬如耳的次數恐怕都有五十次了。」（1888年7月10日）梵谷曾在某個有風的日子在這條路上寫生，可能回到畫室之後又再進行，行走男子看起來像是再加上去的，因為人物上有修改的痕跡。

　　這件素描也另一幅著名且令人震撼的〈走在達拉斯康路上的畫家〉油畫很相近，培根還曾以它畫了一件作品。梵谷對這件畫作則有如下的描述：「我作了一件個人的速寫，背著箱子、畫布，拿著杖，走在

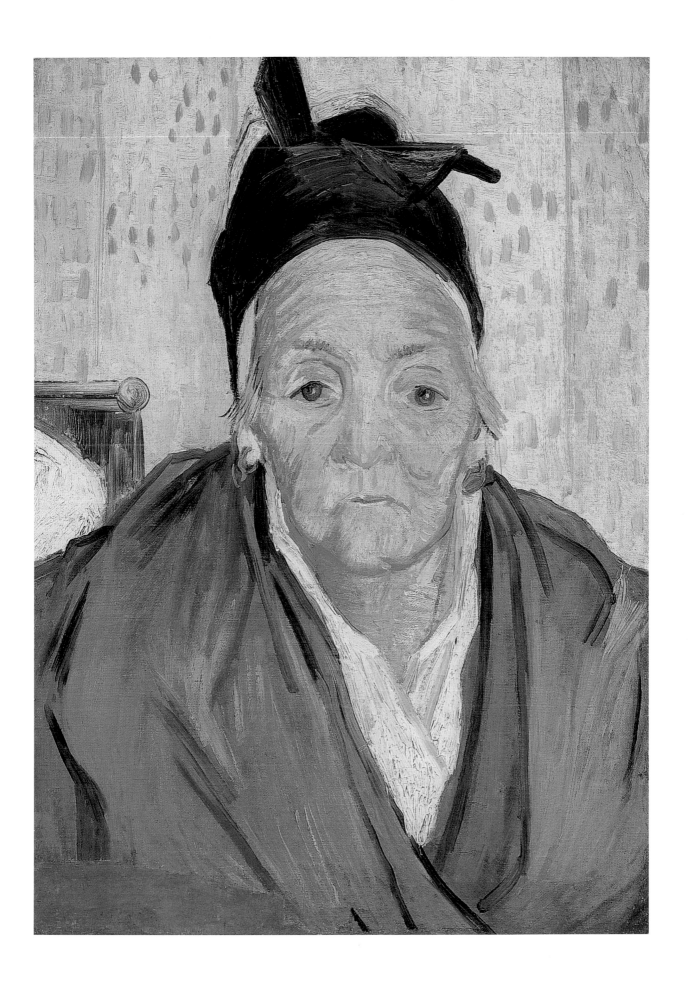

205 • 梵谷　**阿爾的老嫗**　1888年2至3月阿爾　油彩畫布　58×42.5cm　阿姆斯特丹梵谷美術館藏

陽光普照、通往達拉斯康的路上……，全身總是佈滿灰塵，像隻野豬，帶著棍棒、畫架、畫布與其他工具。」（給西奧的信，1888年8月底）

梵谷的阿爾歲月

〈農地與工廠〉是梵谷可能使用了他從海牙時期就一直帶在身邊的「透視框」的作品。梵谷認為「將來會有很多畫家使用它，甚至過去的德國、義大利畫家也必然使用過它。」

這幅素描很可能是梵谷在阿爾的早期作品之一。第一景呈現出一大片農地，簡單卻非常具有暗示意味地用一些線條表現出耕地與野草；第二景則非常仔細地描繪，包括建築物、柵欄、小推車，以及右邊具有日本風味的狂亂樹木。在背景處，看似有幾間屋舍，使得開展於空闊天際間的風景增加了深度。

用蘆葦筆畫成的〈海洋聖─瑪莉航行的小船〉是另一件梵谷阿爾時期的代表作。1888年，梵谷「為了想看看藍海與藍天，並且想畫些人物」，因而決定前往海洋聖─瑪莉（Saintes-Maries-de-la-Mer）。他只帶回三幅快速完成的畫作：「兩幅海景及一幅鄉村景致……」，海景畫中的白色因為含有鋅元素，必須長時間風乾，因而被掛在他的牆上。回到阿爾之後，梵谷進行了五件「小型海景」速寫，蘆葦筆讓梵谷有很大的自由度來呈現海浪與海水的波動。

1890年春末，梵谷才剛於聖─保羅─德─莫索勒（Saint-Paul-de-Mausole）療養院度過相當悲慘的一年，他表示很想前往巴黎，因為覺得自己無法一個人過生活，所以他想住在畢沙羅的家。梵谷認為畢沙羅是一位智者，同時也是他精神上的父親，於是他請求西奧代為詢問。不幸的是，畢沙羅並不願招待他，而是建議他到嘉塞醫生所住的歐維城去，因為嘉塞醫生是畢沙羅的朋友，同時也是一位畫家，他能夠照顧梵谷。另一方面，嘉塞醫生有一份版畫藝術的雜誌，梵谷也可以借來參考。

在奧維短期居留期間，梵谷在嘉塞醫生家裡完成了幾幅畫作，油畫〈歐維的嘉塞醫師庭院〉、〈坐在桌前的嘉塞醫師〉、石版畫〈嘉塞醫師〉都是於此時完成。

影響梵谷的畫家當中（林布蘭特、米勒、德拉克洛瓦……），蒙提切利應是最不知名的一位。不過，梵谷自到巴黎之後就非常欣賞他，他買了五件蒙提切利的作品給西奧。而梵谷前往阿爾，也正是因為蒙提切利的關係。

梵谷不斷地臨摹他的花束作品，因而1886年夏天在巴黎時，梵谷一掃過去他在荷蘭期間太過深沉的用色，轉為活潑的色調。

梵谷將這個「悲慘地死於馬賽，甚至可能確實遭遇災難的人」與自己相比：「我呢，我確定會跟隨他，彷彿我是他的兒子或兄弟一般。我們一同前往馬賽，我會要求到拉‧卡奈比爾（la Canebiere）散步，而且穿得與他相同。我見過他一幅有著特大的黃色帽子、黑色天鵝絨外套、白色長褲、黃色手套與蘆葦杖的畫像，再加上法國南部的氣氛。」同樣在這封給他小妹葳勒敏的信（1888年10月）中，梵谷提到蒙提切利「是個以黃色、橙色、淡黃描繪法國南部的畫家」，這段話似乎也可應用在梵谷自己的作品上，他在阿爾時期的作品尤是如此。

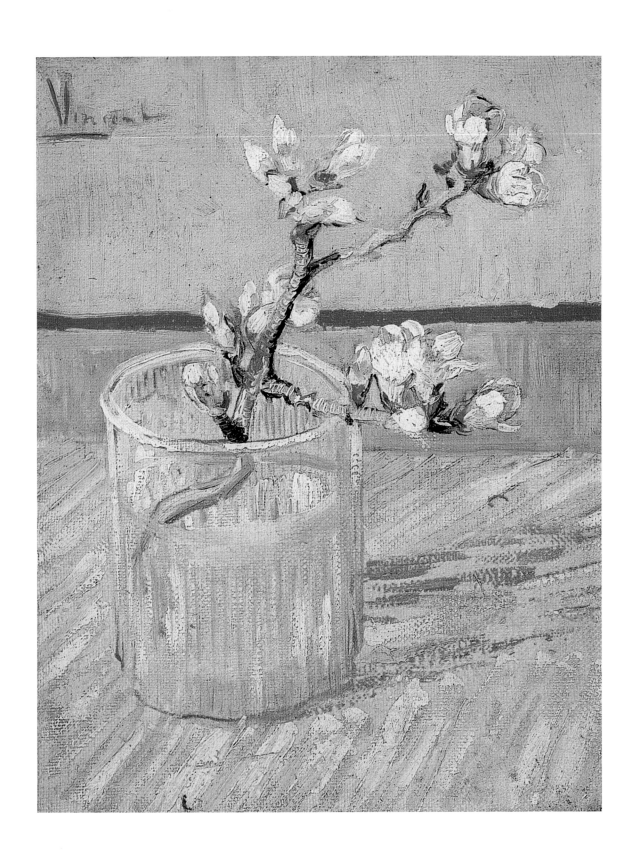

206 • 梵谷 **玻璃杯中盛開的杏花** 1888年3月阿爾 油彩畫布 24×19cm 阿姆斯特丹梵谷美術館藏

207 · 梵谷　**拉馬丁廣場的公園**　1888年3月下旬　蘆葦筆、筆、墨、石墨、網紋紙　25.8×34.6cm　阿姆斯特丹梵谷美術館藏

208 • 梵谷　**普羅旺斯的果園**　1888年3月30日至4月17日　蘆葦筆、墨、石墨、網紋紙　39×54cm　阿姆斯特丹梵谷美術館藏

209 • 梵谷 **農地與工廠** 1888年3月 筆墨、石墨、畫紙 25.5×35cm 倫敦柯朵美術館藏

210 • 梵谷 **阿爾的墜道（藍色列車）** 1888年3月阿爾 油彩畫布 46×49.5cm 巴黎羅丹美術館藏

211 • 梵谷　**朗格瓦橋（吊橋）**　1888年3月　鉛筆、羽毛筆、蘆葦筆、墨、紙　30.5×47.5cm　斯圖加爾國立美術館藏（上圖）
212 • 梵谷　**阿爾的果園**　1888年3月下旬　蘆葦筆、筆、墨、石墨、簧目紙　53.2×38.8cm　紐約海德收藏（右頁圖）

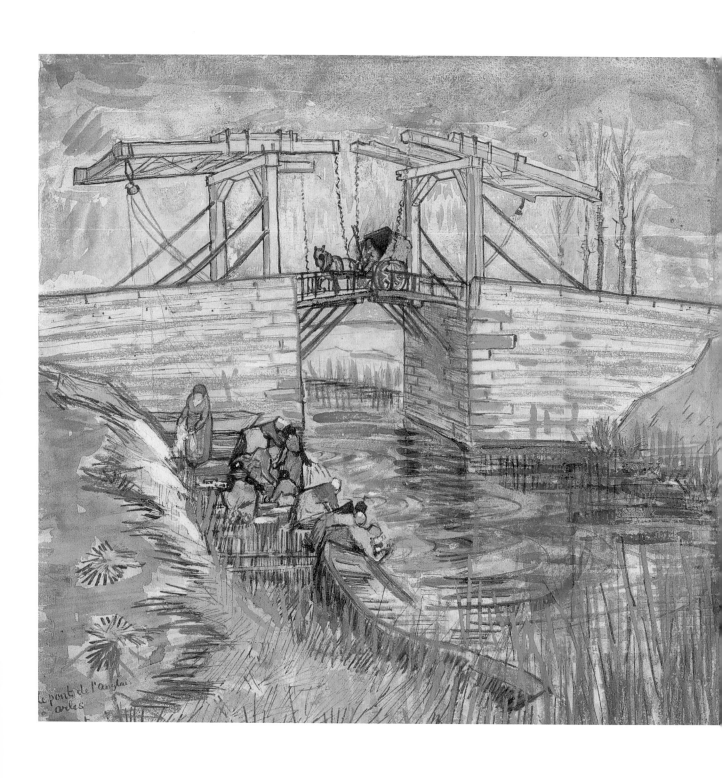

213 • 梵谷　吊橋（朗格瓦橋）　1888年4月　油彩畫布　30×30cm　私人收藏

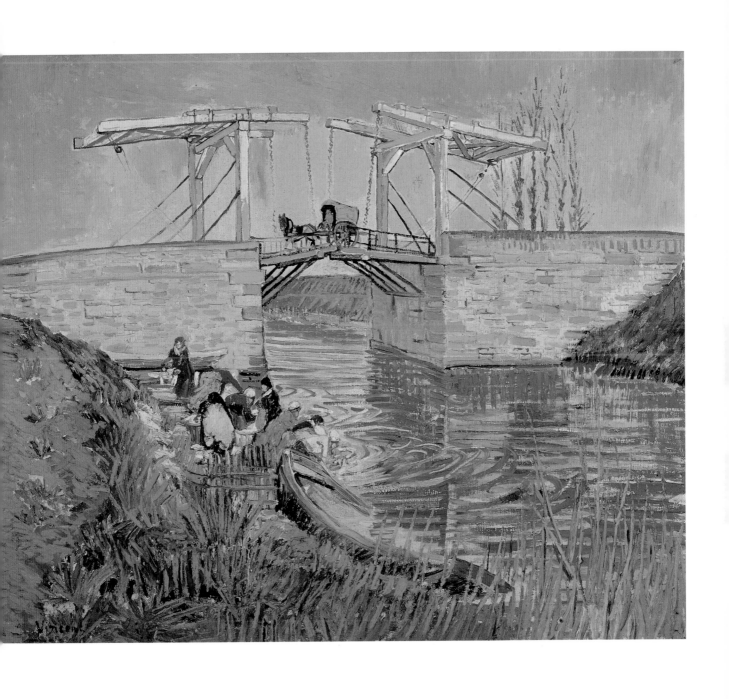

214 • 梵谷 吊橋（朗格瓦橋） 1888年春 油彩畫布 54×65cm 奧特羅庫拉穆勒美術館藏

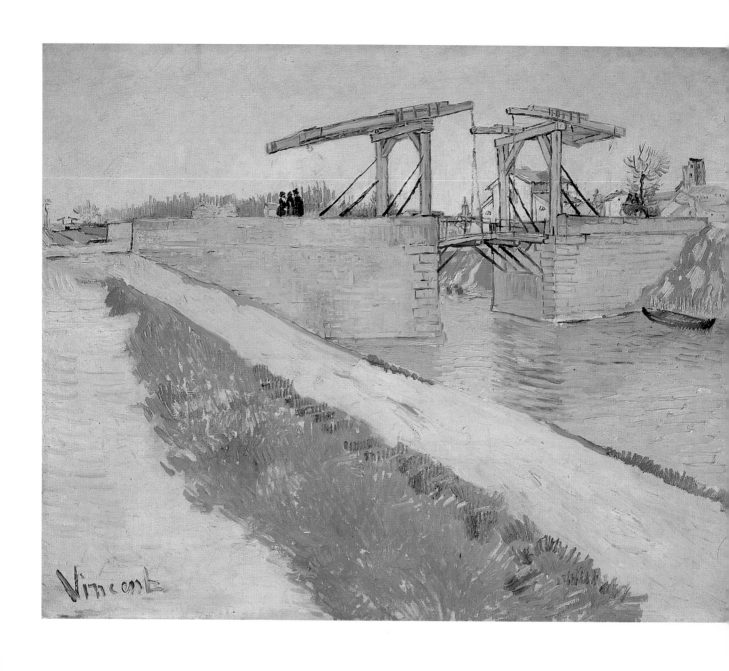

215 • 梵谷　吊橋（朗格瓦橋）　1888年3月　油彩畫布　59.5×74cm　阿姆斯特丹梵谷美術館藏（上圖）
216 • 梵谷　盛開的巴旦杏樹　1888年4月　油彩畫布　48.5×36cm　阿姆斯特丹梵谷美術館藏（右頁圖）

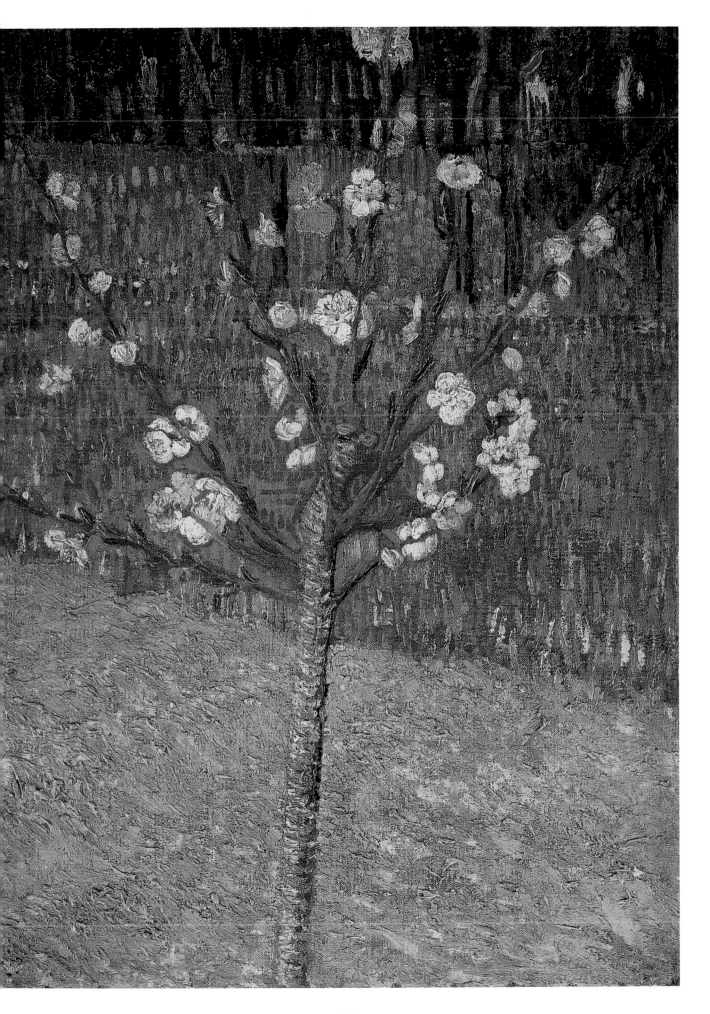

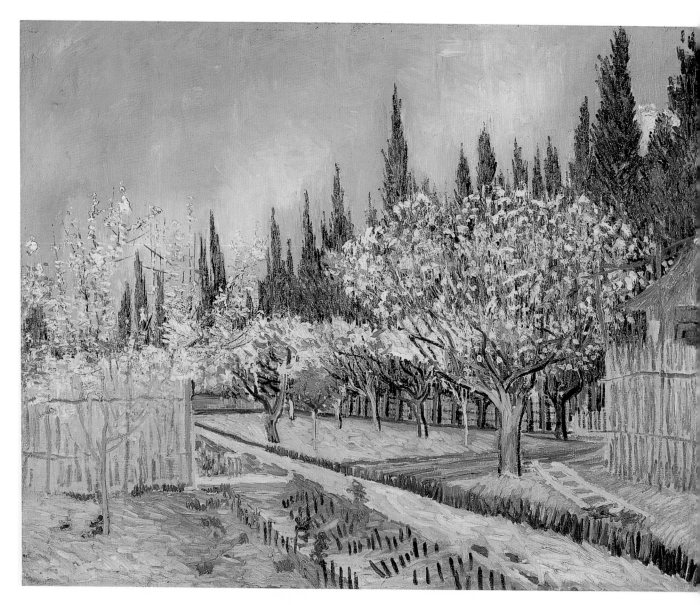

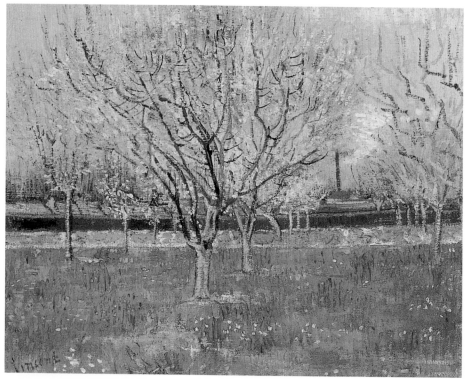

217 •
梵谷 被絲柏樹圍繞的果園
1888年4月 油彩畫布 65×81cm
奧特羅庫拉穆勒美術館藏（上圖）

218 •
梵谷 開花的桃樹 1888年4月阿爾
油彩畫布 55×65cm 愛丁堡國立美術
館藏（下圖）

219 •
梵谷 盛開的梨樹 1888年4月阿爾
油彩畫布 73×46cm 阿姆斯特丹梵谷
美術館藏（右頁圖）

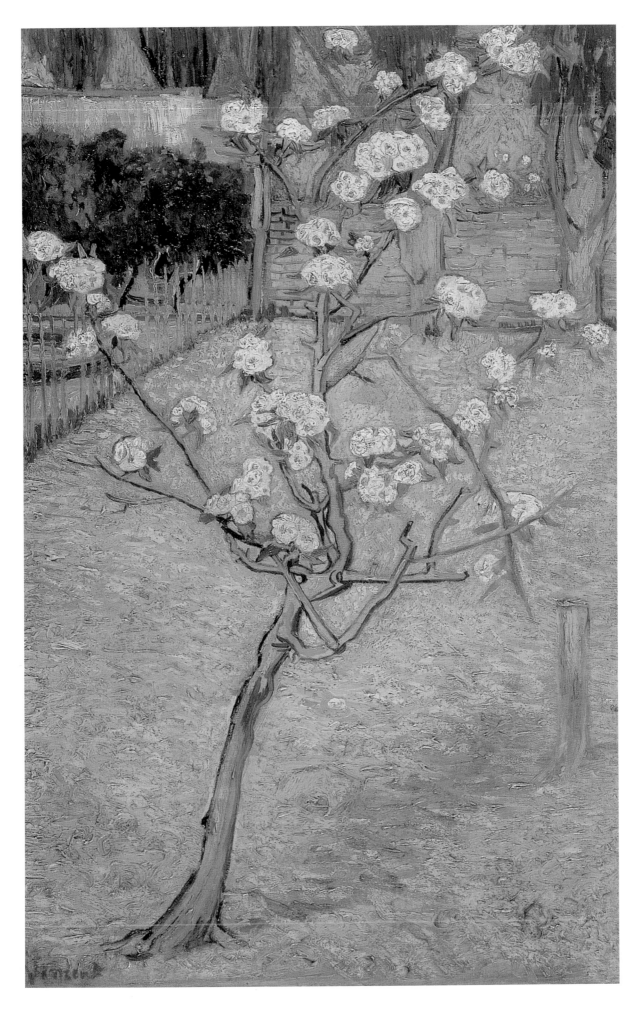

220 • 梵谷　**有圍籬的公園**　1888年4月　蘆葦筆、筆、墨、石墨、網紋紙　阿姆斯特丹梵谷美術館藏

221 ·
梵谷　小徑與截柳之景
1888年3月　筆、墨、
石墨、蘆葦筆、網紋紙
26×35cm　阿姆斯特丹
梵谷美術館藏（上圖）

222 ·
梵谷　麥田中的農舍
1888年4月　鉛筆、羽毛
蘆薈筆、棕色墨水、布
紋紙　25.5×34.5cm
阿姆斯特丹梵谷美術館
藏（下圖）

223 · 梵谷　**走在達拉斯康路上的人**　1888年春／夏阿爾　25.6×34.9cm　蘆葦筆、墨、石墨、牛皮紙　蘇黎世藝術之家藏

224 ·
梵谷　**拉克羅平原**
1888年5月阿爾
蘆葦筆、黑粉筆、紙
31×48cm
埃森福克旺美術館藏
（上圖）

225 ·
梵谷　**有麥叢的田地**
1888年6月阿爾
油彩畫布　28.5×37cm
私人收藏（下圖）

226 • 梵谷 **麥田上的農家** 1888年5月阿爾 油彩畫布 45×50cm 阿姆斯特丹梵谷美術館藏

227 • 梵谷 **有果藍嶼酒瓶的靜物** 1888年5月阿爾 油彩畫布 53×64cm 奧特羅庫拉穆勒美術館藏

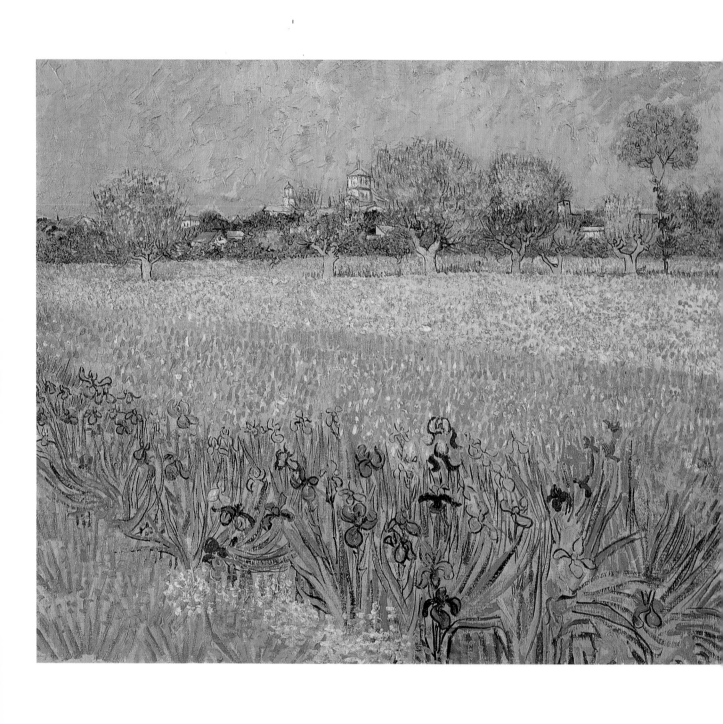

228 • 梵谷 **有鳶尾花前景的阿爾風景** 1888年5月阿爾 油彩畫布 54×65cm 阿姆斯特丹梵谷美術館藏

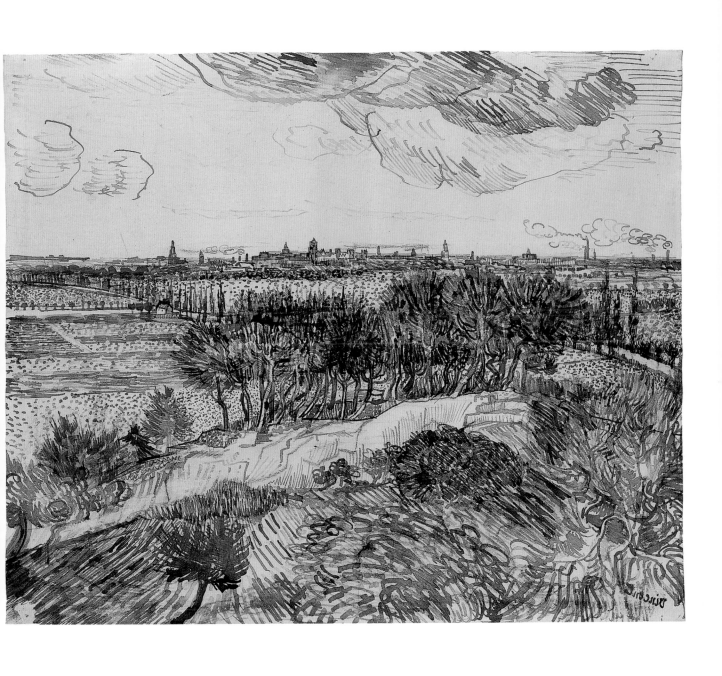

229 · 梵谷 **從蒙特如爾眺望阿爾** 約1888年5月27至29日 蘆葦筆、羽毛筆、墨、石墨、畫紙 48.6×60cm 奧斯陸國立博物館藏

230 • 梵谷 **聖馬瑪莉的兩間農舍** 約1888年5月30日至6月5日 蘆葦筆、墨、石墨、簧目紙 31.5×47.4cm 紐約皮爾龐特·摩根圖書館藏

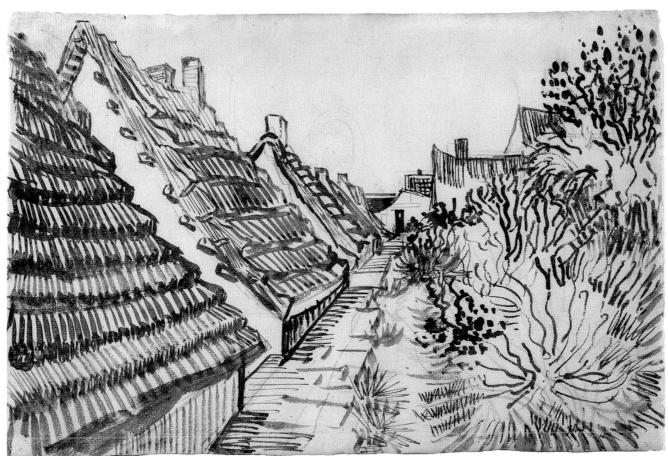

231 • 梵谷 **聖瑪莉的三間農舍** 1888年5月30日至6月5日 蘆葦筆、畫刷、筆、石墨、簀目紙 30×47cm 阿姆斯特丹梵谷美術館藏（上圖）
232 • 梵谷 **聖瑪莉的道路** 1888年5月30日至6月5日 蘆葦筆、墨、石墨、簀目紙 30×47cm 紐約皮爾龐特・摩根圖書館藏（下圖）

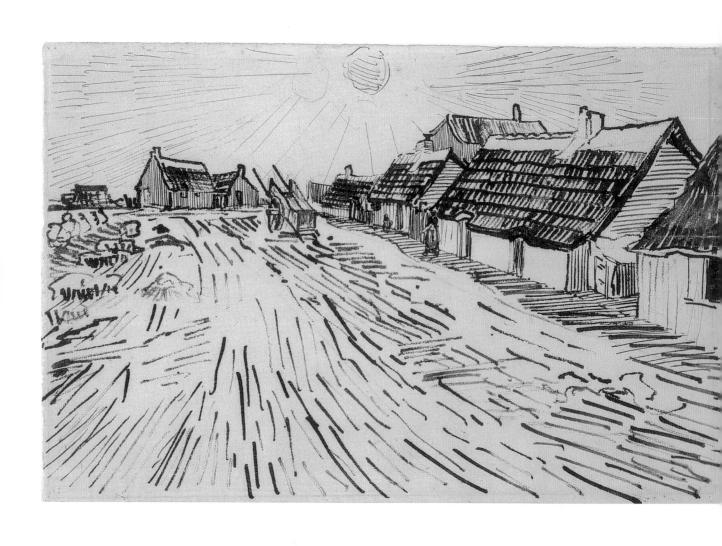

233 • 梵谷　**聖瑪莉的農舍**　1888年5月30日至6月5日　蘆葦筆、羽毛筆、墨、石墨、簧目紙　30×47cm　阿姆斯特丹梵谷美術館藏

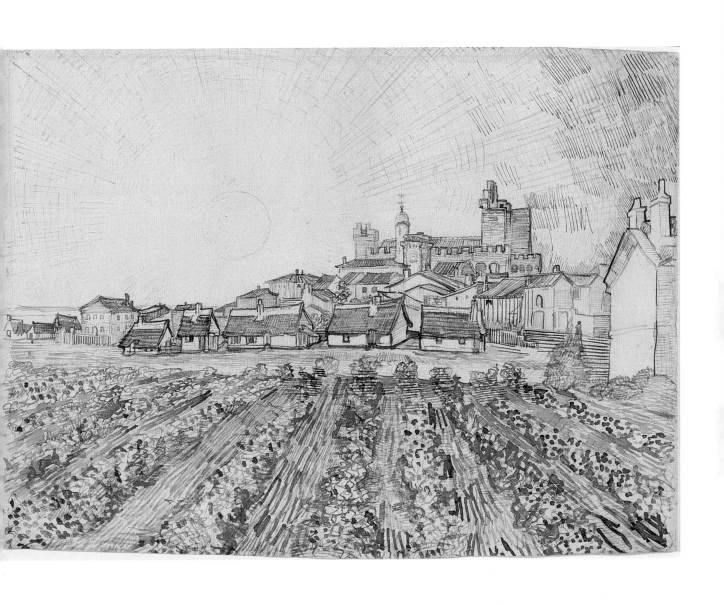

234 • 梵谷　**聖瑪莉的遠眺**　1888年5月底至6月初　筆、墨、紙　43×60cm　瑞士溫特圖爾市奧斯卡・萊茵哈特收藏館之隆梅赫茲館藏

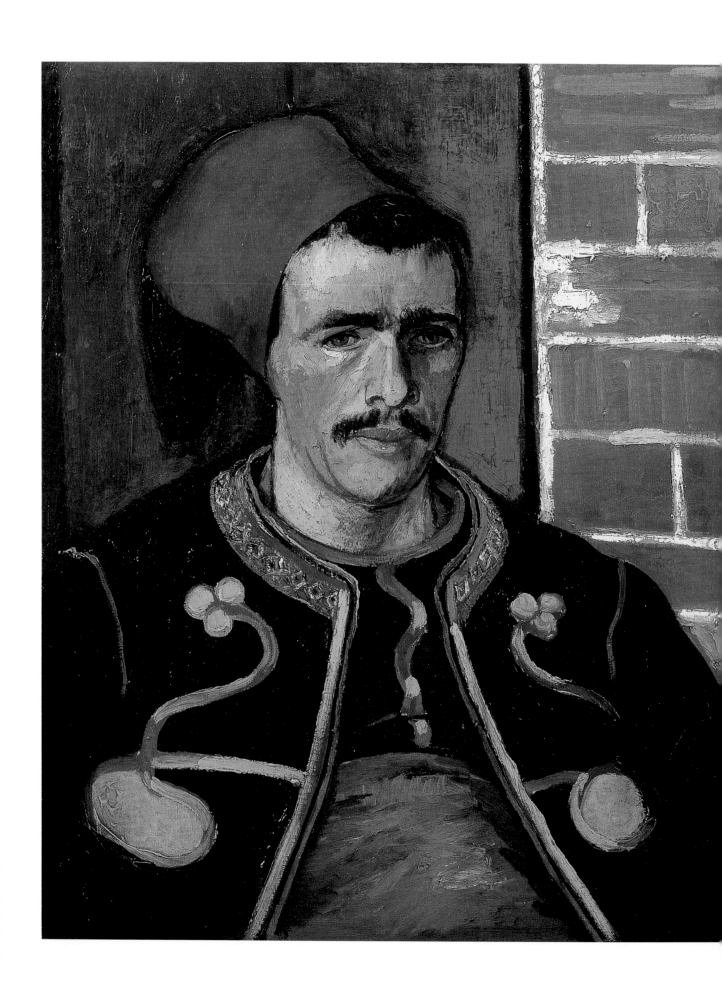

235 • 梵谷 **朱阿夫兵** 1888年6月 油彩畫布 65×54cm 阿姆斯特丹梵谷美術館藏

236

236 ‧ 梵谷 **女孩頭像** 1888年6月 筆、墨、牛皮紙 18×19.5cm 紐約古根漢美術館藏

237 • 梵谷　**麥田**　1888年6月　油彩畫布　54×65cm

238 • 梵谷 **在聖瑪莉海邊的漁船** 1888年6月 蘆葦筆、墨、石墨、網紋紙 39.5×53.3cm 蘇黎世彼得・納撒收藏（上圖）
239 • 梵谷 **聖瑪莉海岸的船** 1888年6月 墨水畫紙 9×17.8cm 紐約摩根圖書館藏（下圖）

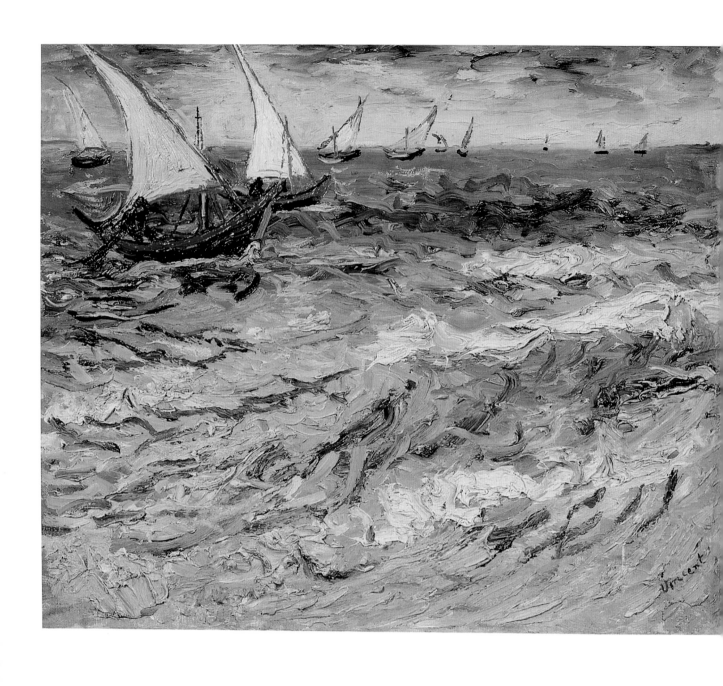

240 • 梵谷 **聖瑪莉海上的船隻** 1888年5月30日至6月5日 油彩畫布 44×53cm 莫斯科普希金美術館藏

241 • 梵谷 **聖瑪莉海景** 1888年6月阿爾 油彩畫布 51×64cm 阿姆斯特丹梵谷美術館藏

242 • 梵谷 **聖瑪莉海邊的漁船** 1888年6月阿爾 油彩畫布 65×81.5cm 阿姆斯特丹梵谷美術館藏

243 • 梵谷 **風景與農場的牆** 1888年6月 蘆葦筆、羽毛筆、紙 23.3×32.7cm 以色列美術館藏

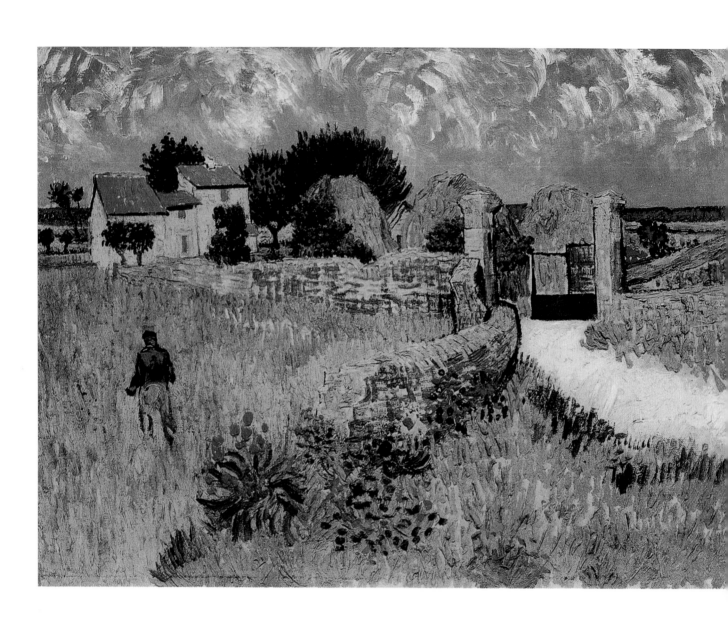

244 • 梵谷　**普羅旺斯的農家**　1888年6月阿爾　油彩畫布　46.1×60.9cm　華盛頓國家畫廊藏

245 • 梵谷　**普羅旺斯的農家**　1888年6月阿爾　蘆葦筆、墨、石墨、簧目紙　39×53.3cm　阿姆斯特丹梵谷美術館藏

246 • 梵谷　普羅旺斯收成景觀（拉克羅平原）1888年6月　蘆葦筆、羽毛筆、墨、水彩、蠟筆、膠彩、炭筆、網紋紙　48×60cm　私人收藏

247 • 梵谷　**普羅旺斯收成景觀（拉克羅平原）**　1888年6月　水彩、筆　39.5×52.5cm　美國劍橋哈佛大學佛格美術館藏

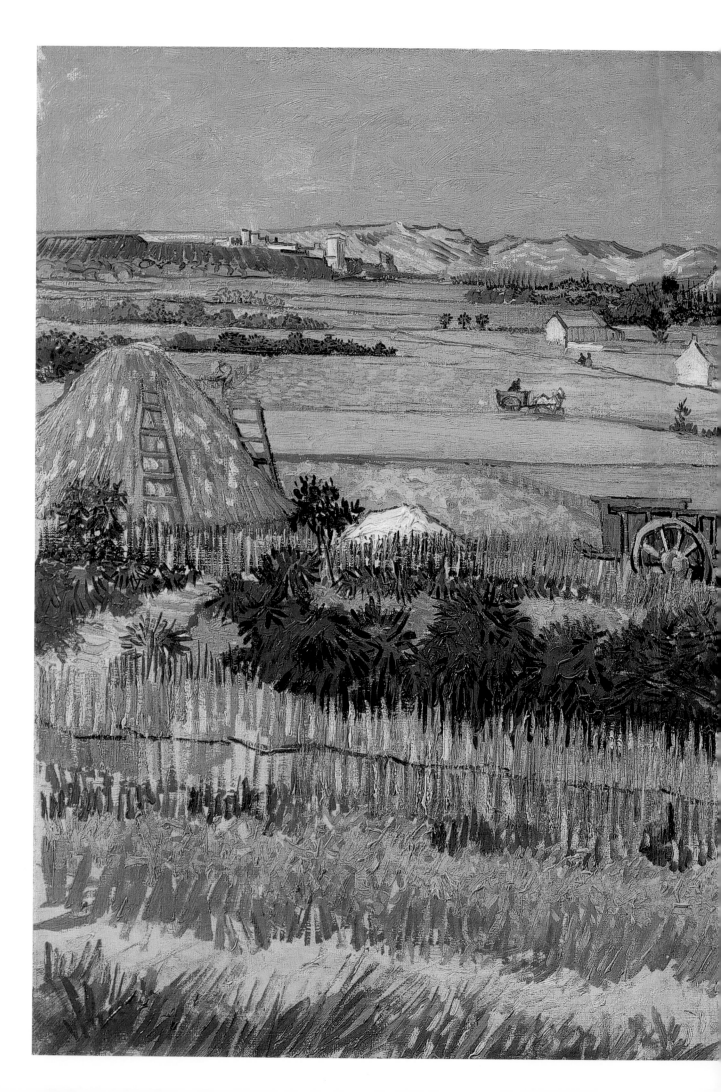

248 • 梵谷　**普羅旺斯收成景觀**
1888年6月阿爾　油彩畫布
73×92cm
阿姆斯特丹梵谷美術館藏

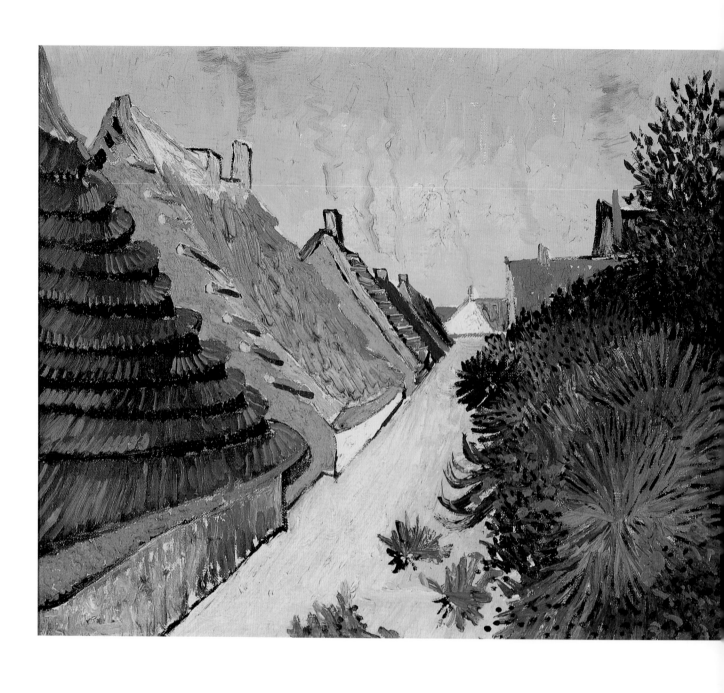

249 • 梵谷 **聖瑪莉的街道** 約1888年6月6日 油彩畫布 38×46cm 紐約私人收藏

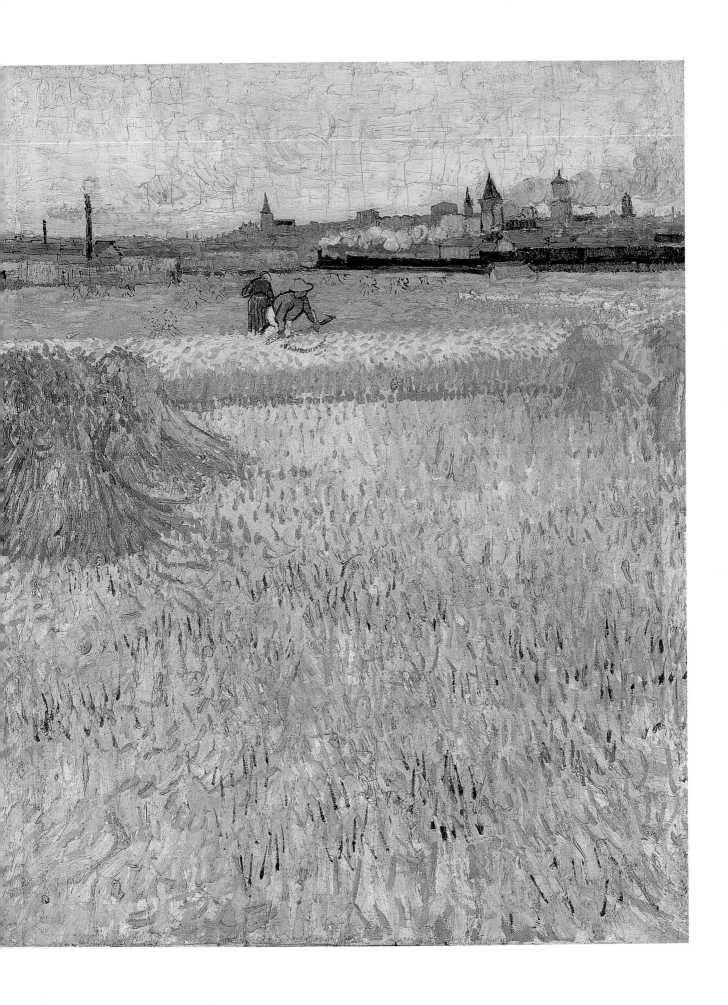

250 · 梵谷 從麥田眺望阿爾 1888年6月10至21日 油彩畫布 73×54cm 巴黎羅丹美術館藏

I heard Rodin had a beautiful
head at the Salon.
I have been to the seaside for a
week and very likely am going thither
again soon. - Flat shore ~~~~~
Sands - fine figures there
like Cimabue - straight stylish
Am working at a Sower. -

the great field all violet. the sky & sun very
yellow. It is a hard subject to treat.
Please remember me very kindly to
mrs Russell. and in thought I heartily
shake hands.
 Yours very truly
 Vincent

My dear ~~~~~~ for ever so long I have
been wanting to write to you - but then
the work has so taken me up. We have
harvest time here at present and I am
always in the fields.

And when I sit down to write I
am so abstracted by recollections of
what I have seen that I leave the
letter. For instance at the present
occasion I was writing to you and
going to say something about Arles.
as it is _ and as it was in the
old days of Boccaccio. -
Well instead of continuing the letter
I began to draw on the very paper
the head of a dirty little girl I saw
this afternoon whilst I was painting
a view of the river with a yellow greenish
sky.
This dirty „mudlark‟ I thought
yet had a vague florentine sort of figure
like the heads in the monticelli‟
pictures. and reasoning and drawing
this wise I worked on the letter

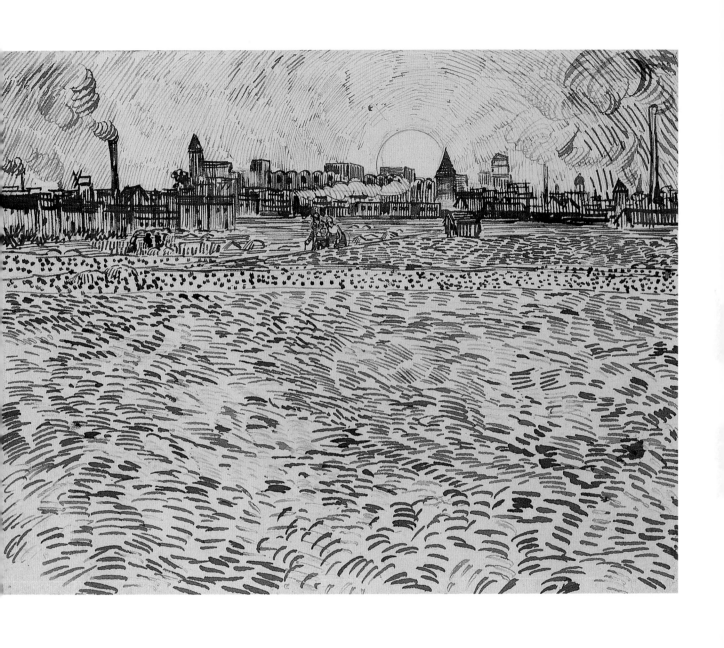

252 • 梵谷　夕陽下的麥田　約1888年6月　蘆葦筆、羽毛筆、墨、石墨、網紋紙　24×31.5cm　瑞士溫特圖爾美術館藏

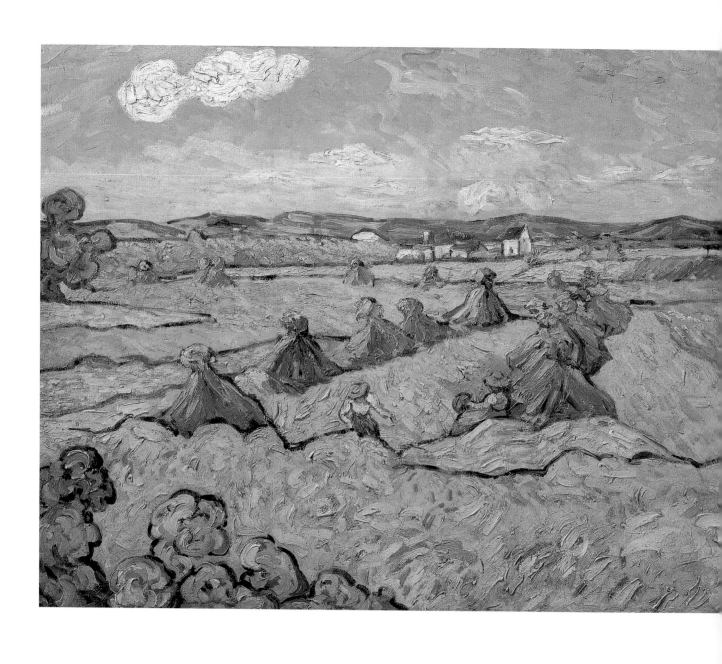

253 • 梵谷 **綁麥束的人** 1888年6月阿爾 油彩畫布 53×66cm 瑞典斯德哥爾摩國立美術館藏

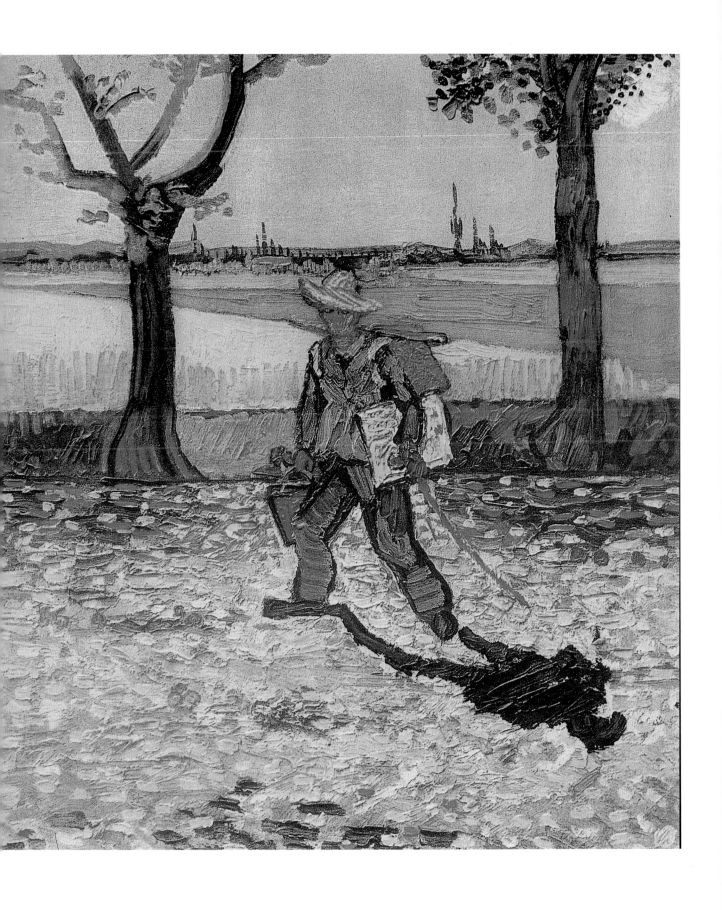

254 • 梵谷　**走在達拉斯康路上的畫家**　1888年7月　油彩畫布　48×44cm　馬格杜堡凱撒・腓特烈美術館舊藏（二次大戰中燒毀）

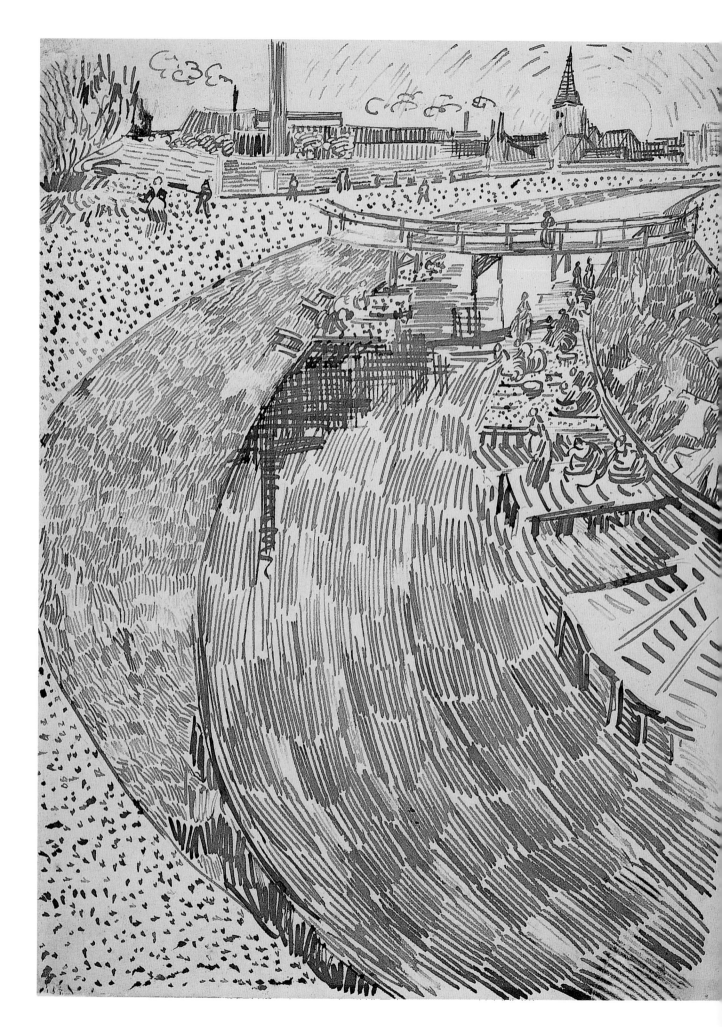

255 • 梵谷 **運河邊的洗衣婦** 1888年7月 筆、墨、紙 31.5×24cm 奧特羅庫拉穆勒美術館藏（左頁圖）
256 • 梵谷 **阿爾的競技場** 1888年 油彩畫布 73×92cm 聖彼得堡冬宮博物館藏（上圖）

257 · 梵古　**麥草堆**　1888年7月　蘆葦筆、墨、石墨、網紋紙　24×32cm　柏林國立博物館藏

258 • 梵谷　**火車行經蒙馬如一帶的風光**　1888年7月　蘆葦筆、羽毛筆、墨、黑粉筆、石墨、網紋紙　48.7×60.7cm　倫敦大英博物館藏

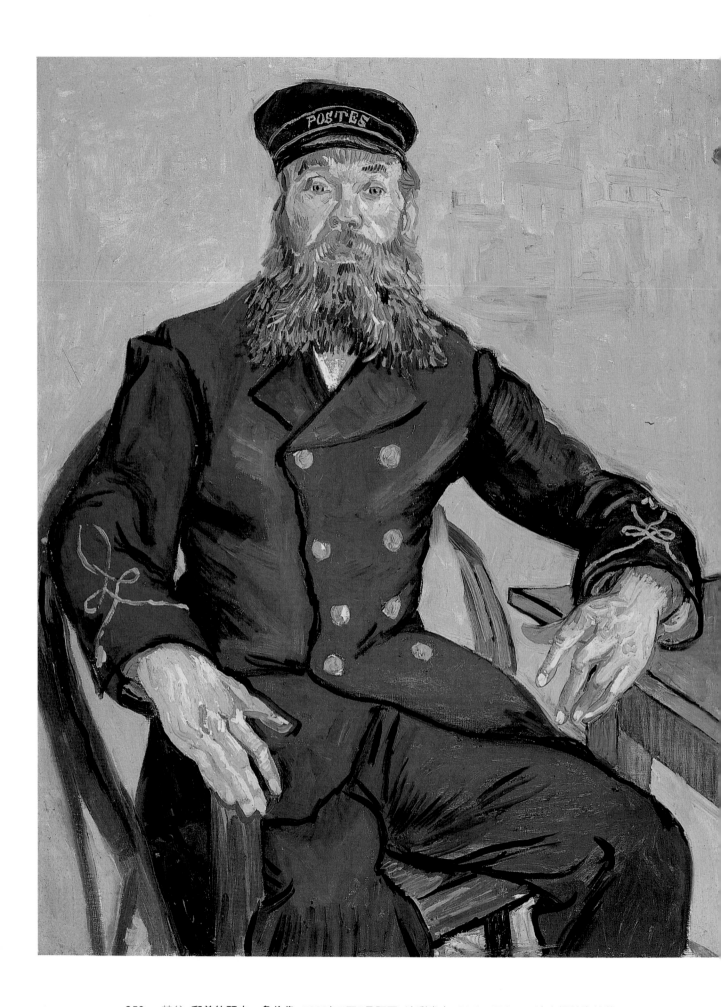

259 • 梵谷　郵差約瑟夫‧魯倫像　1888年7至8月阿爾　油彩畫布　81.2×65.3cm　波士頓美術館藏

260 • 梵谷　**蒙馬如的橄欖樹**　1888年7月阿爾　蘆葦筆、墨、網紋紙　48×60cm　比利時圖爾奈美術館藏

261 ‧ 梵谷 **蒙馬如修道院遺跡** 1888年7月 蘆葦筆、羽毛筆、墨、石墨、網紋紙 48×59cm 阿姆斯特丹國立博物館藏

262 • 梵谷　**從蒙馬如遠眺拉克羅平原**　1888年7月上半月　蘆葦筆、筆、墨、石墨、網紋紙　49×61cm　阿姆斯特丹梵谷美術館藏

263 • 梵谷 **聖瑪莉海上船隻** 1888年7月底至8月初 蘆葦筆、墨、紙 24×32cm 紐約古根漢美術館藏

264 • 梵谷 **聖瑪莉海上船隻** 1888年7月中 蘆葦筆、墨、石墨、網紋紙 24×32cm 柏林國立博物館藏

265 • 梵谷 **聖瑪莉的街道** 1888年7月中 蘆葦筆、墨、網紋紙 24.3×31.7cm 紐約大都會美術館藏（左頁上圖）
266 • 梵谷 **聖瑪莉的二間村舍** 1888年5月底至6月初 鉛筆、蘆薈筆、棕色墨水、安格爾紙（有浮水印）29×46cm 尤金·蕭先生夫人藏（左頁下圖）
267 • 梵谷 **普羅旺斯收成景觀（拉克羅平原）** 1888年7月中 蘆葦筆、羽毛筆、墨、石墨、網紋紙 24×32cm 柏林國立美術館藏（上圖）

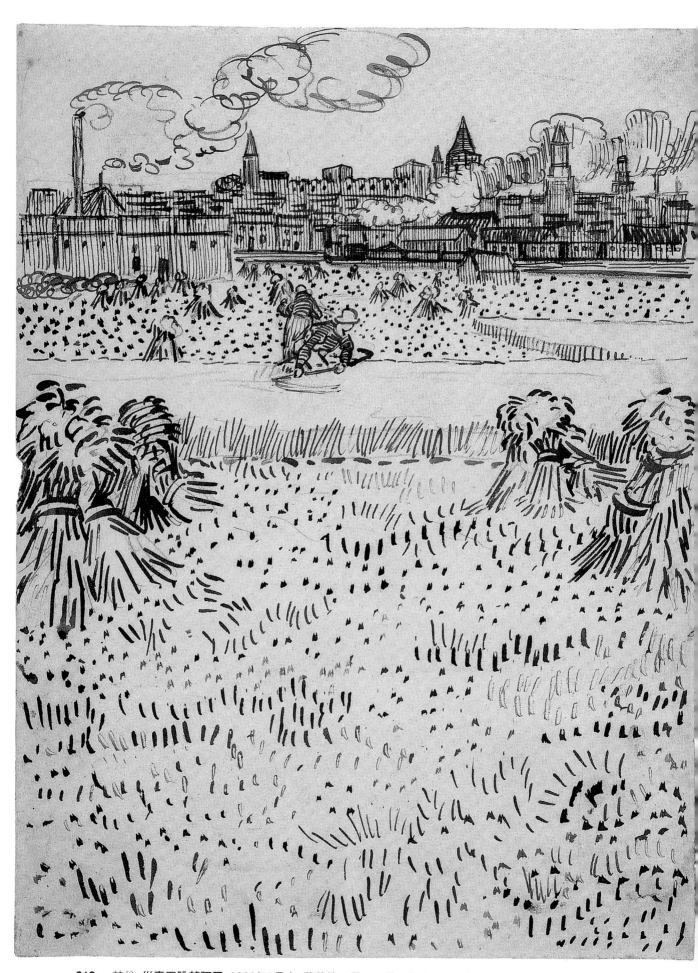

268 • 梵谷 **從麥田眺望阿爾** 1888年7月中 蘆葦筆、墨、石墨、網紋紙 31.9×24.2cm 華盛頓國家畫廊藏

269 ● 梵谷 **通往達拉斯康的路** 約1888年7月31日至8月3日 蘆葦筆、筆、墨、石墨、網紋紙 23.2×31.9cm 紐約古根漢美術館藏

270 · 梵谷　**麥田與麥捆**　約1888年7月31日至8月3日　蘆葦筆、墨、石墨、網紋紙　24.2×31.7cm　私人收藏

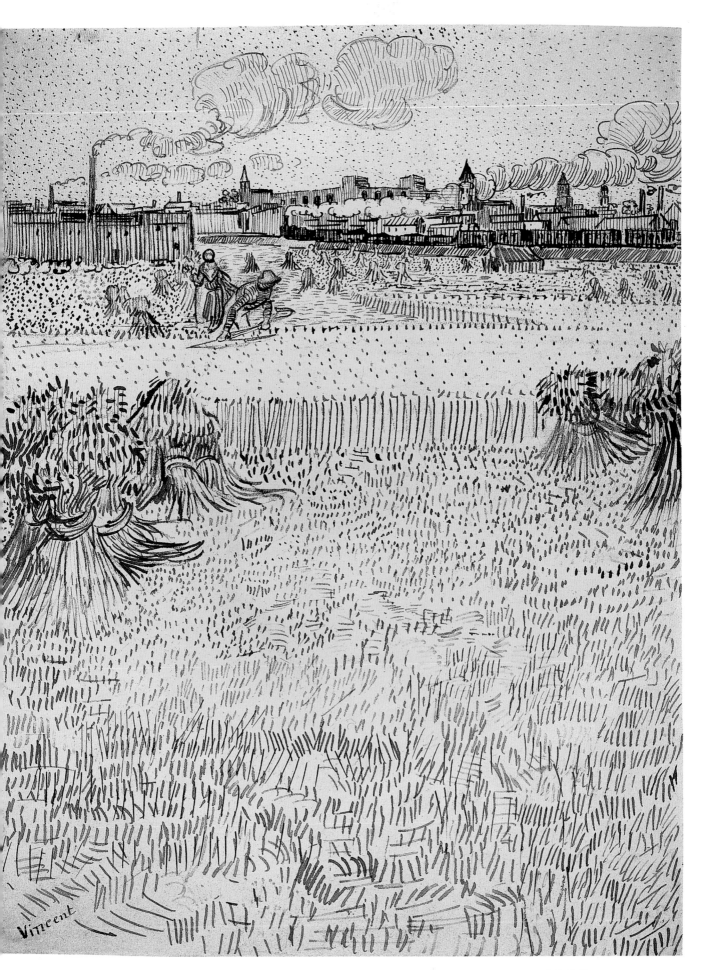

271 • 梵谷　從麥田眺望阿爾　蘆葦筆、羽毛筆、墨、石墨、網紋紙　31.5×23.5cm　私人收藏

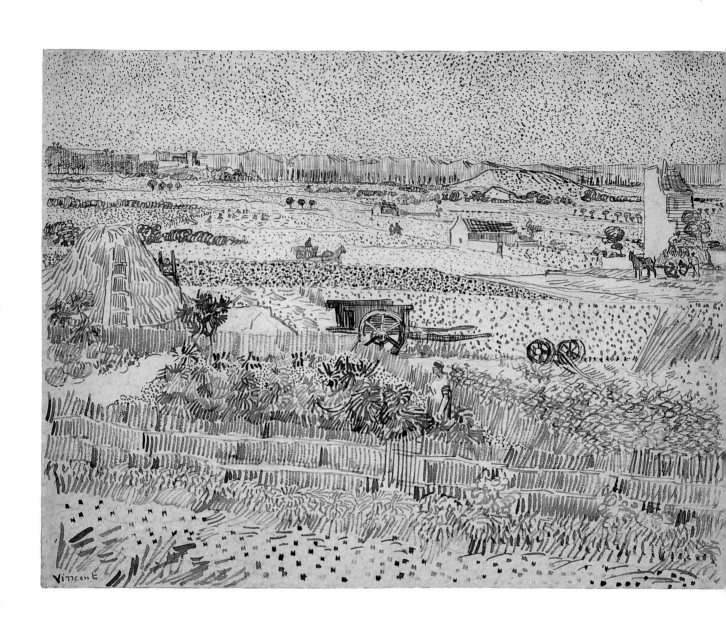

272 • 梵谷 **普羅旺斯收成景觀** 蘆葦筆、羽毛筆、墨、石墨、網紋紙 24×32cm 華盛頓國家畫廊藏

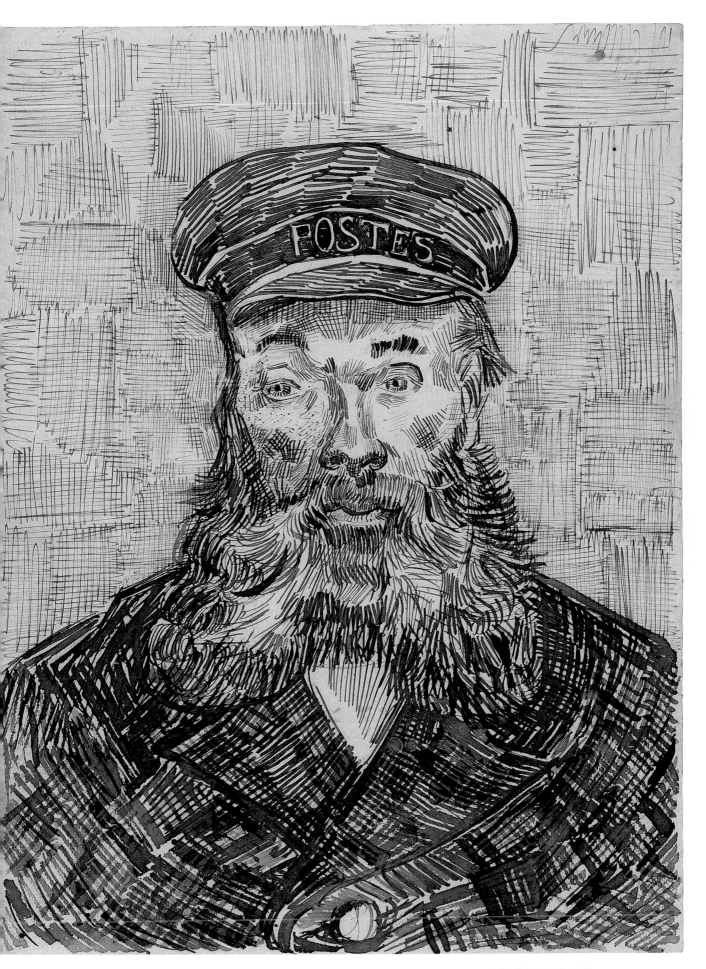

273 ‧ 梵谷　郵差約瑟夫‧魯倫像　筆、墨、紙　1888年7月31日至8月3日　洛杉磯蓋提美術館藏

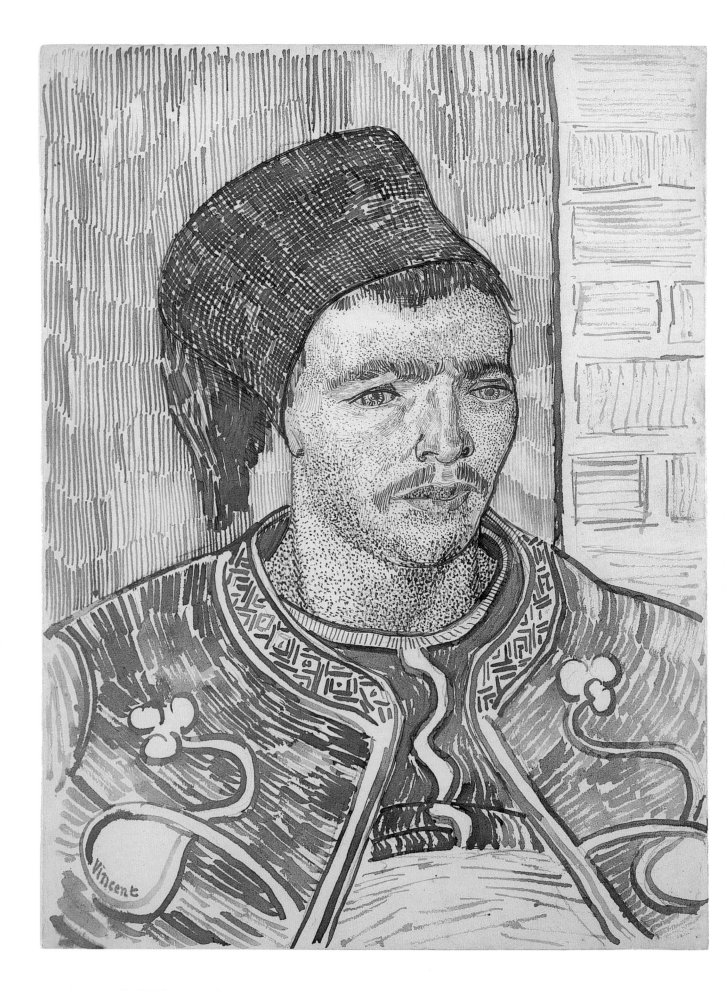

274 • 梵谷　朱阿夫兵　1888年7月底至8月初　蘆葦筆、羽毛筆、墨、石墨、網紋紙　31.9×24.3cm　紐約古根漢美術館藏

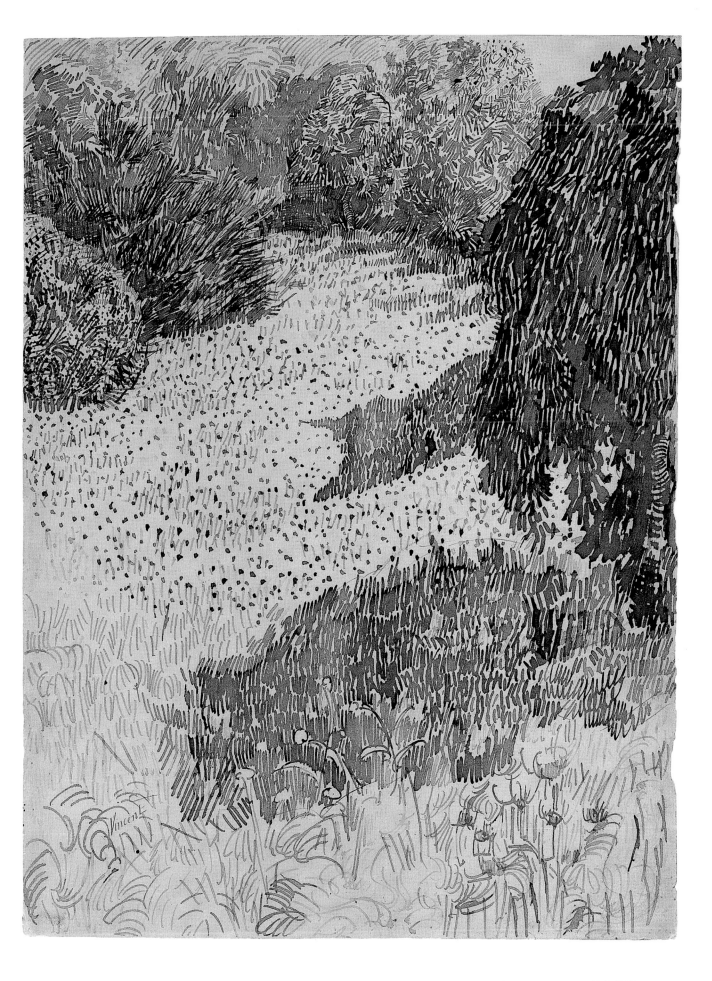

275 • 梵谷　**拉馬丁廣場的公園一隅**　1888年7月至8月30日　蘆葦筆、墨、石墨、網紋紙　31.5×24.5cm　私人收藏

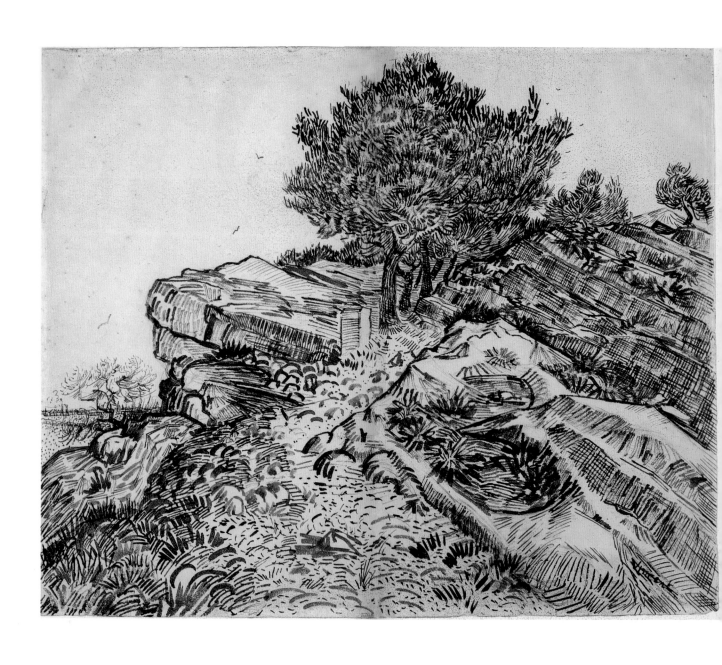

276 • 梵谷 **蒙馬如的岩石與松** 1888年7月上半 蘆葦筆、墨、石墨、網紋紙 49×61cm 阿姆斯特丹梵谷美術館藏

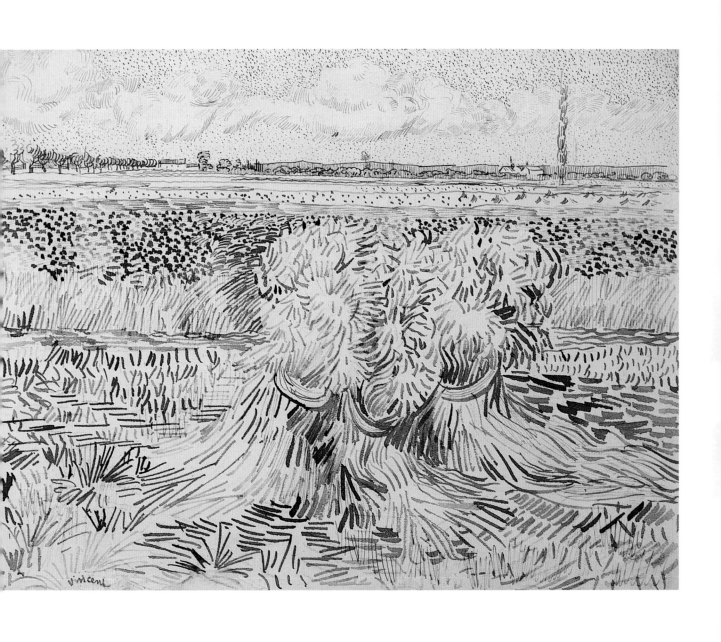

277 • 梵谷 **麥田與麥捆** 1888年7至8月 蘆葦筆、羽毛筆、墨、石墨、網紋紙 24.2×31.7cm 私人收藏

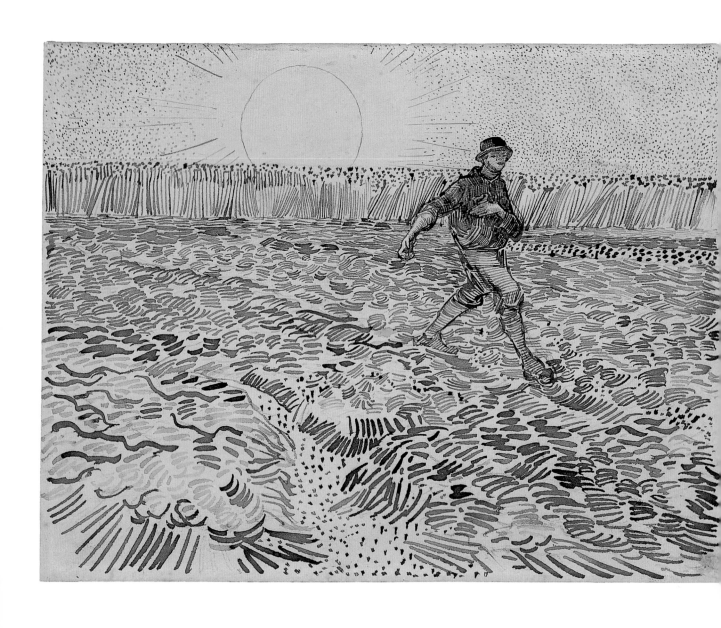

278 • 梵谷 **播種者** 1888年8月5至8日 蘆葦筆、羽毛筆、墨、石墨、網紋紙 24.4×32cm 阿姆斯特丹梵谷美術館藏

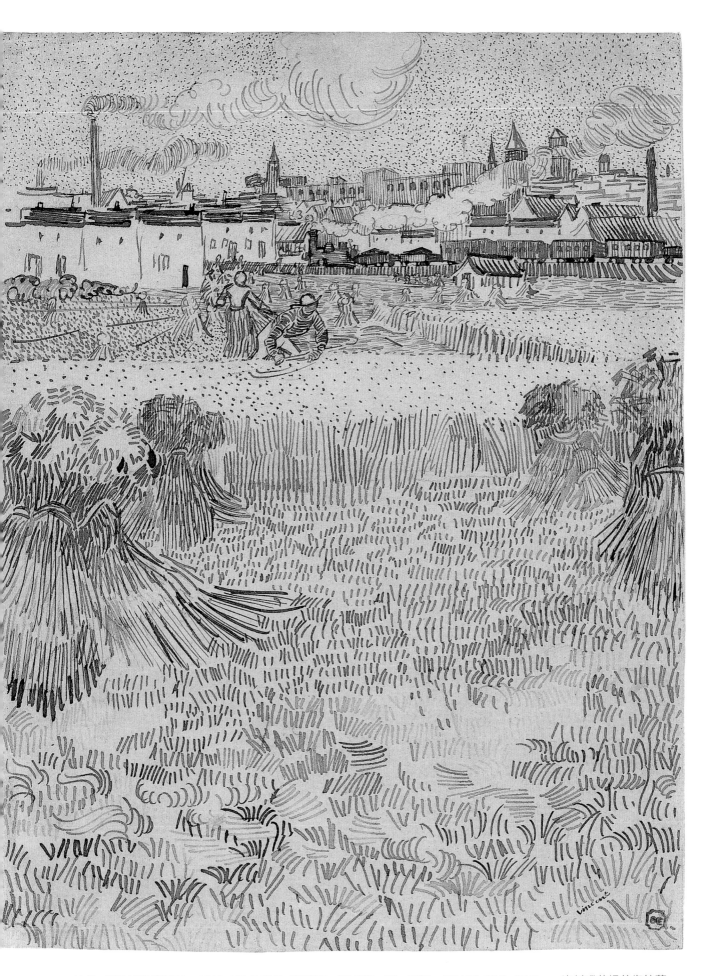

279 • 梵谷　從麥田眺望阿爾　1888年8月6至8日　蘆葦筆、羽毛筆、墨、石墨、網紋紙　31.2×24.2cm　洛杉磯蓋提美術館藏

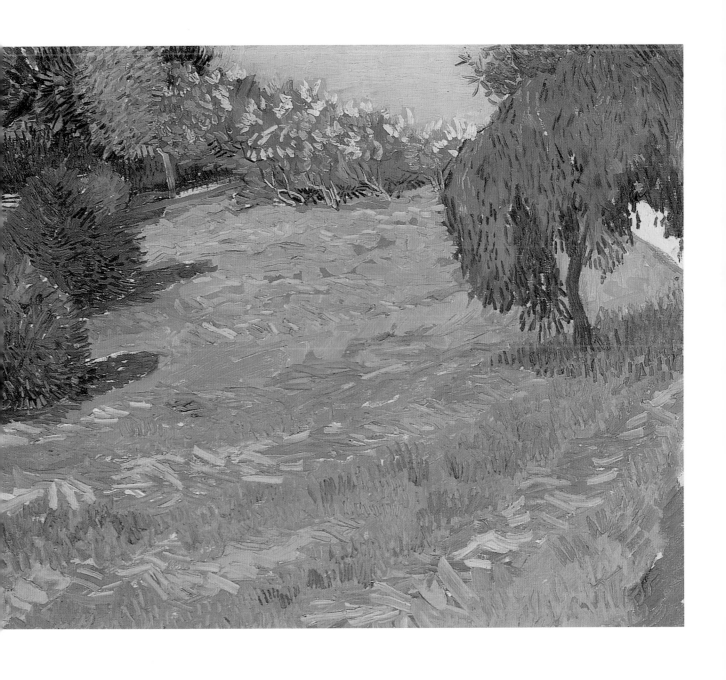

280 • 梵谷 拉馬丁廣場的公園一隅 1888年6至8月 蘆葦筆、墨、石墨、網紋紙 24.1×31.5cm 休士頓梅尼爾收藏（左頁上圖）

281 • 梵谷 拉馬丁廣場的公園一隅 1888年8月 鋼筆、墨水、畫紙 私人收藏（左頁下圖）

282 • 梵谷 拉馬丁廣場的公園一隅 1888年6月 油彩畫布 60.5×73.5cm 私人收藏（上圖）

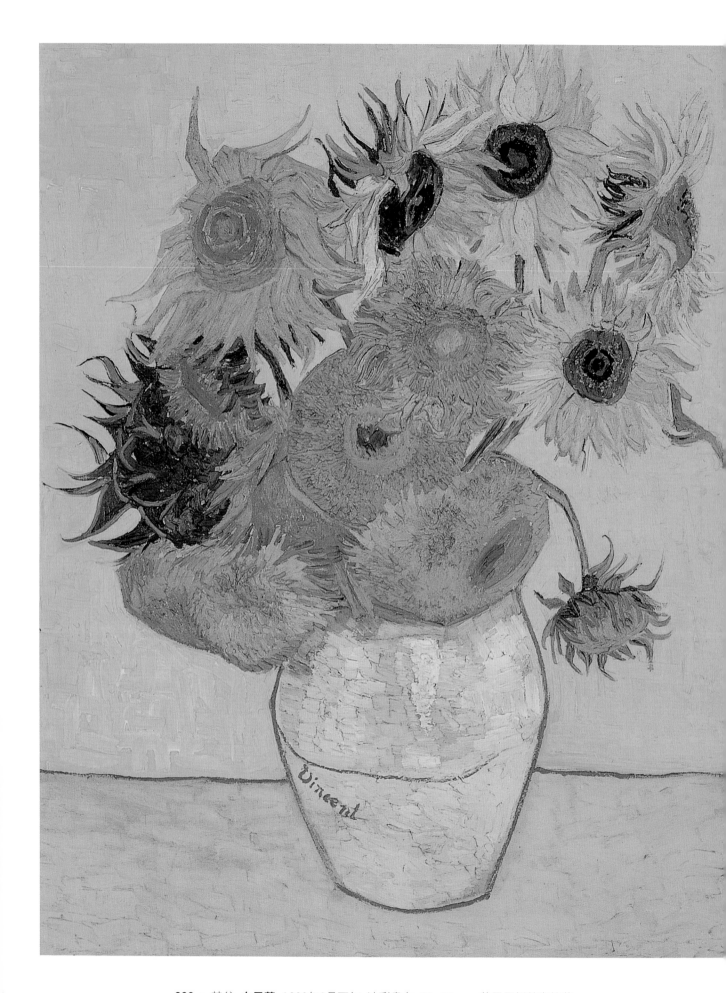

283 • 梵谷 **向日葵** 1888年8月下旬 油彩畫布 91×71cm 慕尼黑新美術館藏

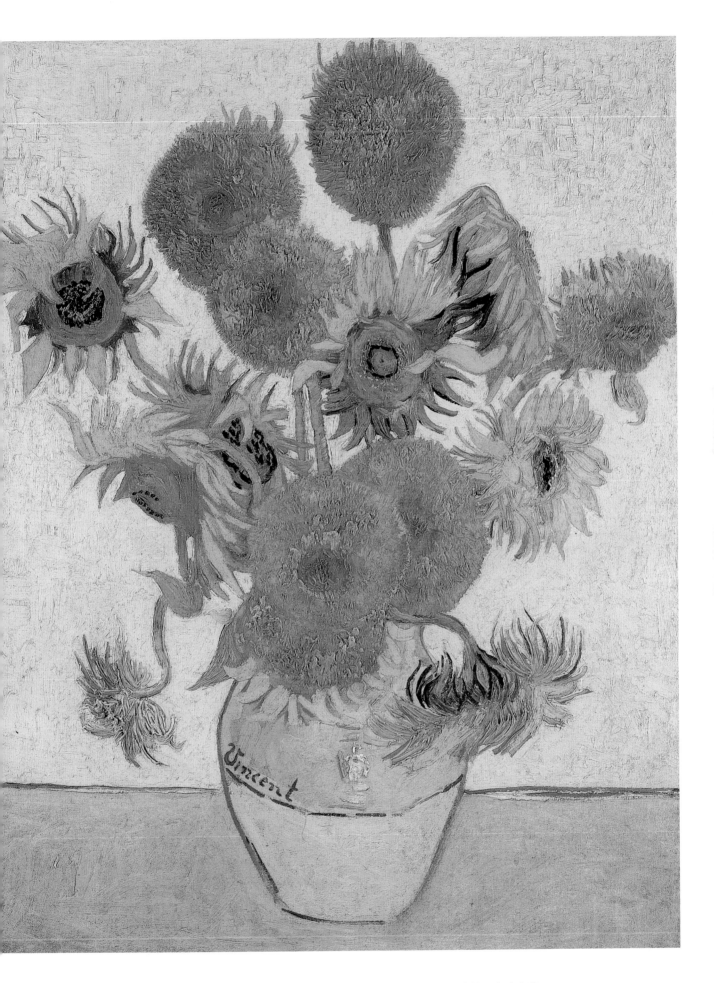

284 • 梵谷 **向日葵** 1888年8月下旬 油彩畫布 93×73cm 倫敦國家畫廊藏

285 • 梵谷 **向日葵**（F459） 1888年8月 油彩畫布 98×69cm 日本山本顧彌舊藏（1945年燒毀）

286 ‧ 梵谷　農舍花園　1888年8月　蘆葦筆、羽毛筆、墨、石墨、網紋紙　61×49cm　私人收藏

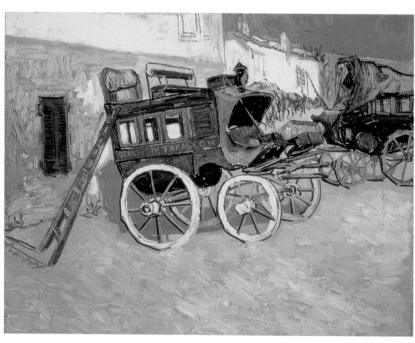

284 • 梵谷　**阿爾附近的吉普賽人與篷車**
1888年8月　45×51cm　巴黎奧塞美術館
藏（上圖）

288 • 梵谷　**達拉斯康的馬車**　1888年10月阿爾
油彩畫布　72×92cm　紐約亨利與羅莎帕
瑪基金會藏（下圖）

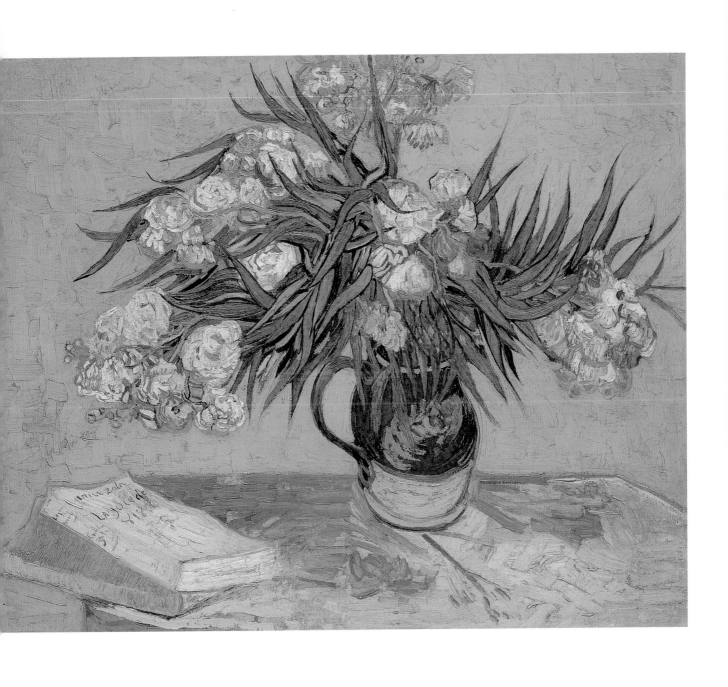

289 • 梵谷　夾竹桃與左拉的著作《生的快樂》　1888年8月　油彩畫布　60.3×23.7cm　紐約大都會美術館藏

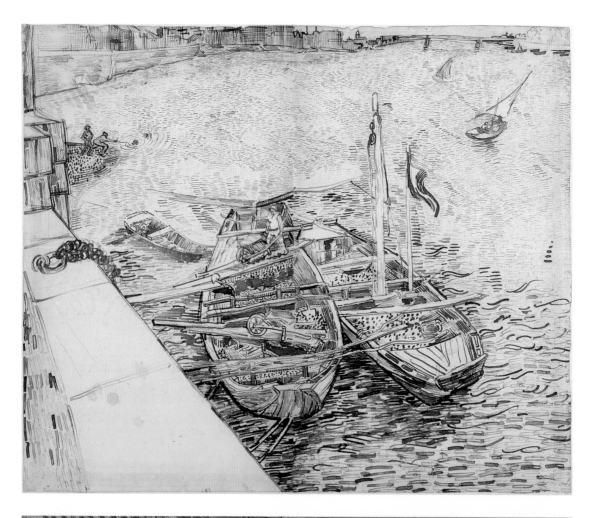

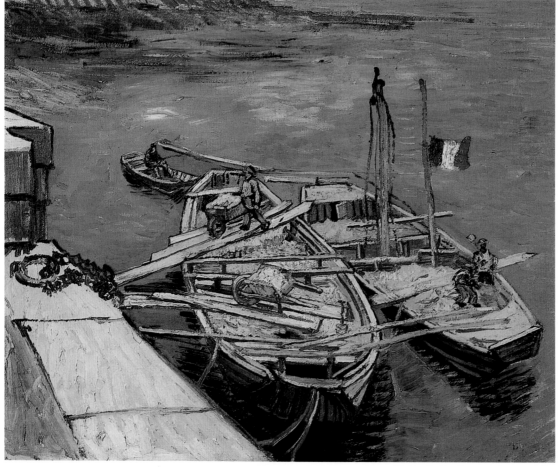

290 ·
梵谷 **隆河邊的駁船**
1888年8月　48×62cm
紐約庫伯
休伊國立設計博物館藏
（上圖）

291 ·
梵谷 **隆河邊的駁船**
1888年8月阿爾
油彩畫布　55.1×66.2cm
埃森福克旺美術館藏
（下圖）

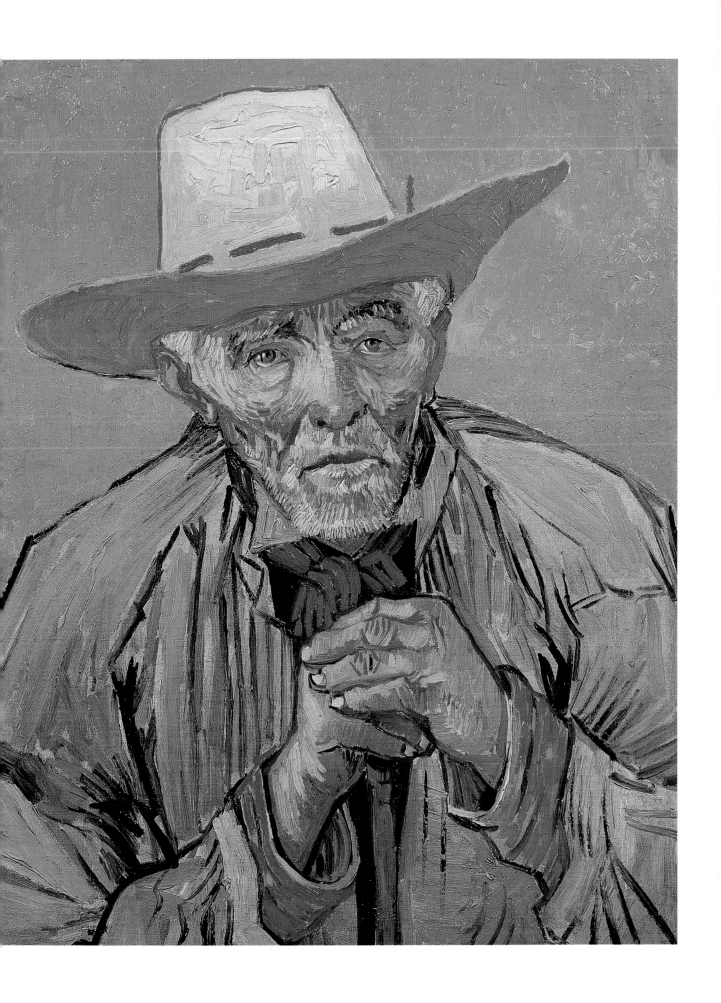

292・梵谷 佩森斯・埃斯卡里爾像 1888年 油彩畫布 69×56cm 私人收藏

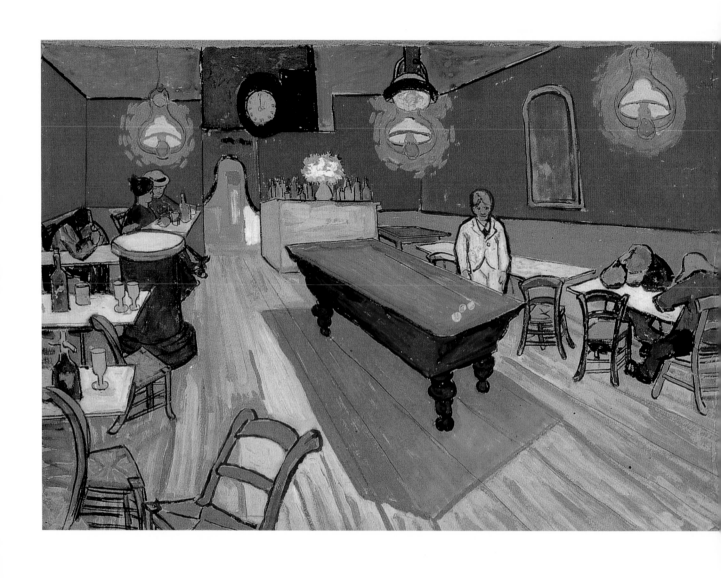

293 • 梵谷 **夜間咖啡館** 1888年9月5至8日阿爾 石墨、水彩、膠彩 44.5×63cm 私人收藏

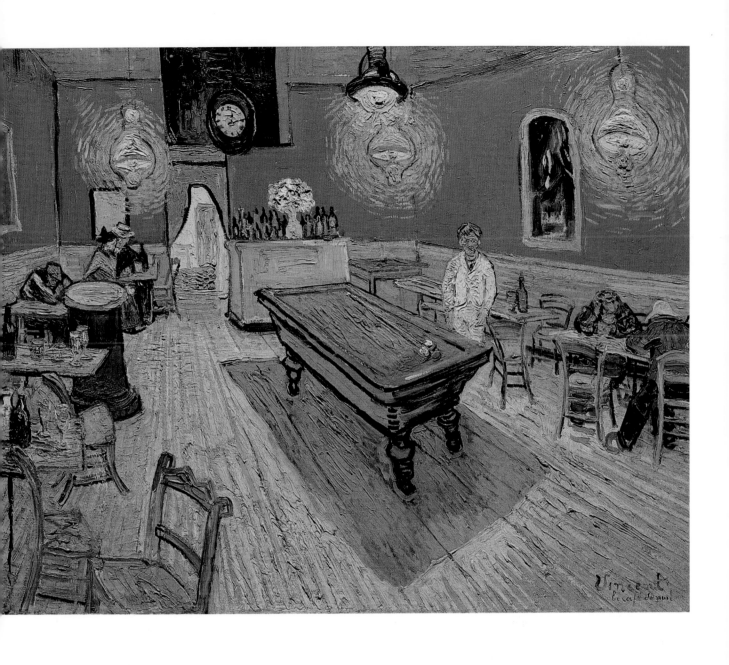

294 ‧ 梵谷 **夜間咖啡館** 約1888年9月8日阿爾 油彩畫布 70×89cm 美國紐海芬耶魯大學藝廊藏

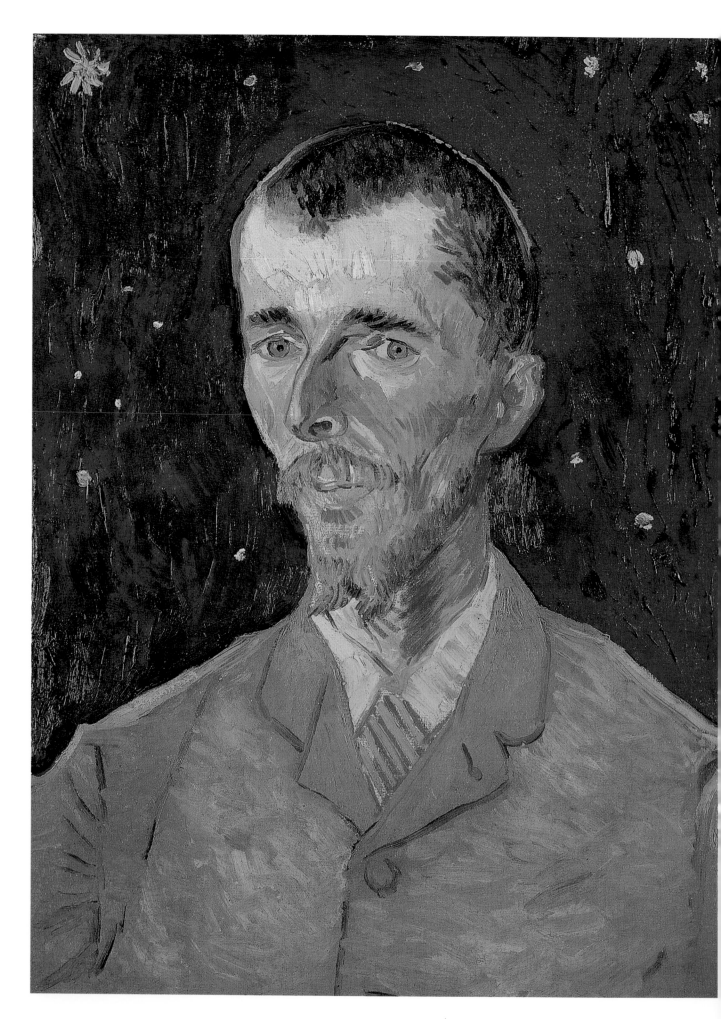

295 • 梵谷 詩人尤金・鮑許的肖像 1888年 油彩畫布 60×45cm 巴黎奧塞美術館藏（左頁圖）
296 • 梵谷 詩人的花園 1888年9月中阿爾 油彩畫布 73×92.1cm 芝加哥藝術學院藏（上圖）

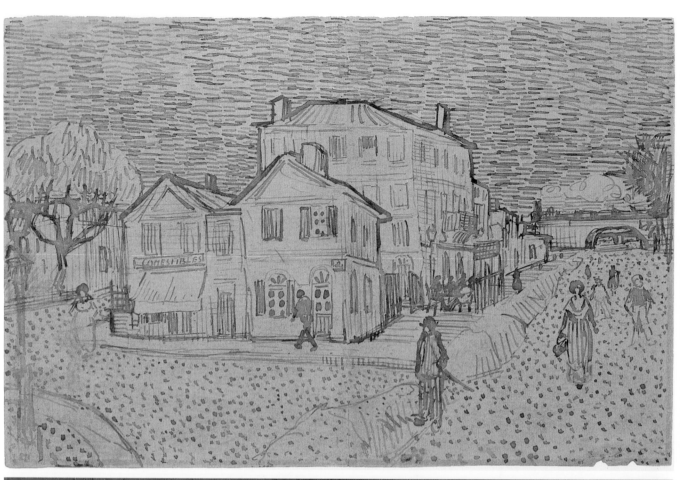
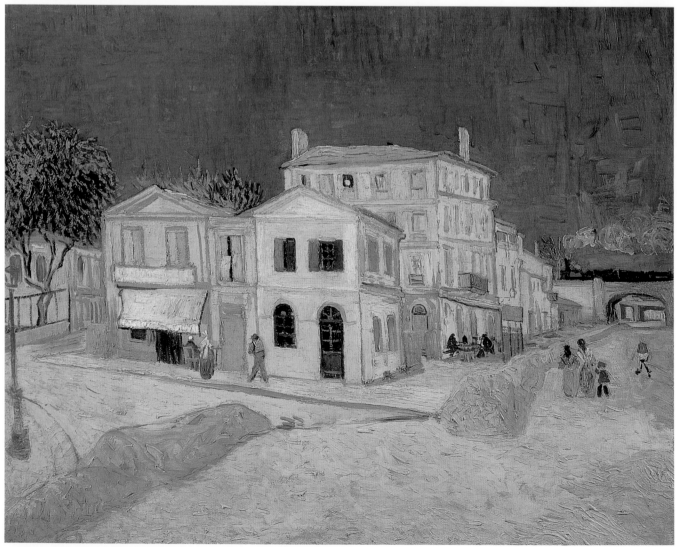

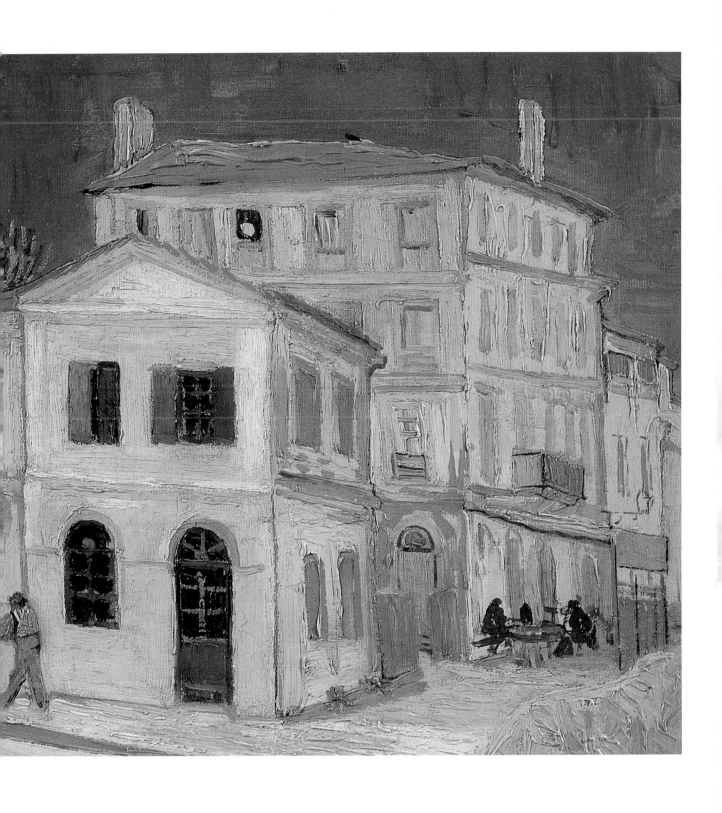

297 • 梵谷 黃屋 約1888年9月29日 筆、墨、方格紙 13.4×20.6cm 私人收藏（左頁上圖）
298 • 梵谷 黃屋 1888年9月28日阿爾 油彩畫布 76×94cm 阿姆斯特丹梵谷美術館藏（左頁下圖）
299 • 梵谷 黃屋 1888年9月28日阿爾 油彩畫布（上圖為局部）

300 • 梵谷　黃屋　1888年10月首週　油彩畫布　24.8×31cm　阿姆斯特丹梵谷美術館藏

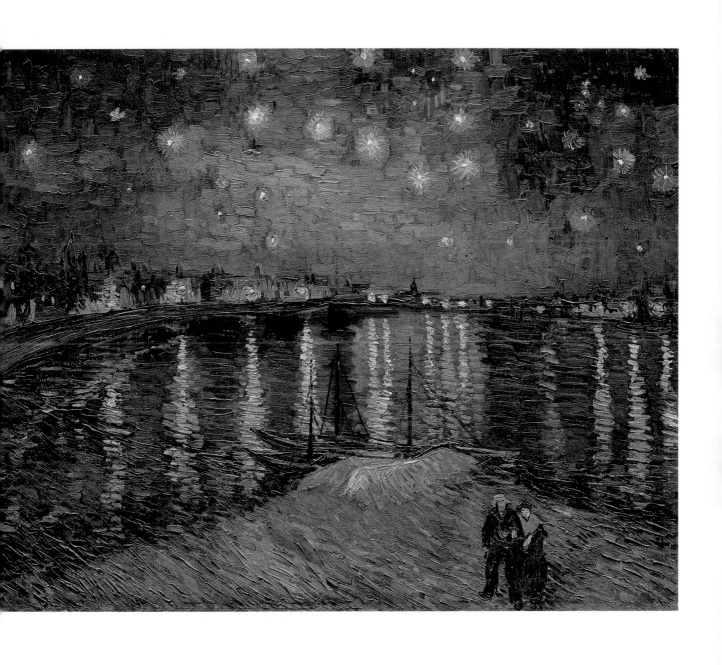

301 • 梵谷 **隆河星夜** 1888年9月28日阿爾 油彩畫布 72.5×92cm 巴黎奧塞美術館藏

302 • 梵谷　**獻給高更的自畫像**　1888年9月阿爾　油彩畫布　62×52cm　劍橋哈佛大學佛格美術館藏

303 • 梵谷　**拉馬丁廣場的公園**　1888年9月阿爾　油彩畫布　73×92cm　奧特羅庫拉穆勒美術館藏

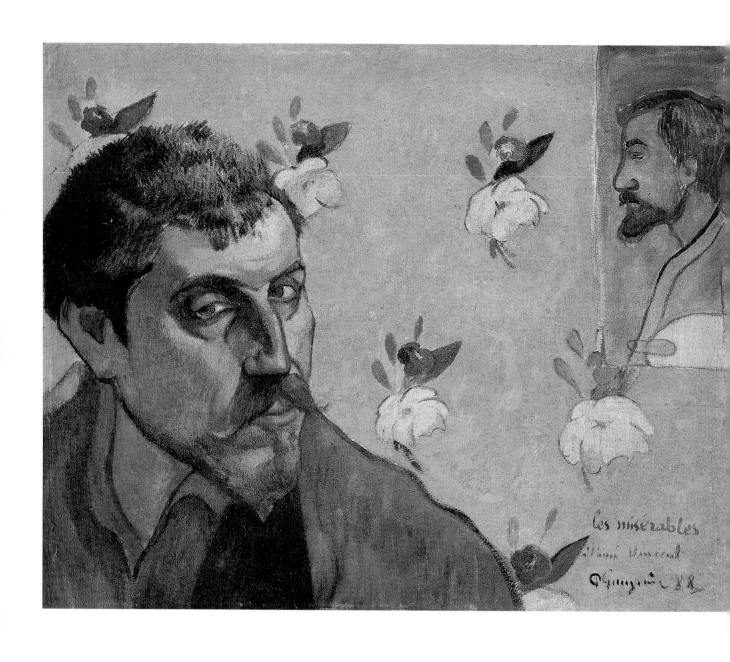

304 • 高更　**獻給文生・梵谷的高更自畫像**　1888年9月底　油彩畫布　45×55cm　阿姆斯特丹梵谷美術館藏

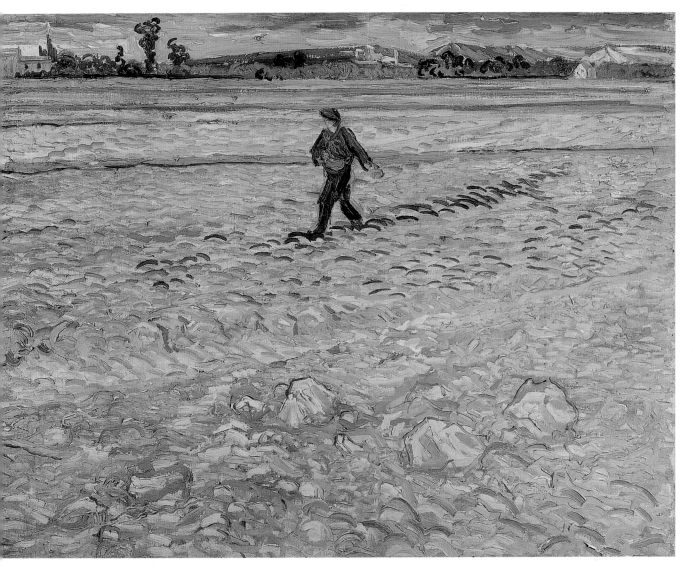

305 •
梵谷 **播種者** 1888年10月28日
油彩畫布 72×91cm
瑞士溫特圖爾弗拉洛別墅藏
（上圖）

305 •
梵谷 **耕地** 1888年9月 油彩畫布
72.5×92.5cm 阿姆斯特丹梵谷美
術館藏（下圖）

307 • 梵谷 老紫杉樹 1888年10月28日阿爾 油彩畫布 91×71cm 私人收藏

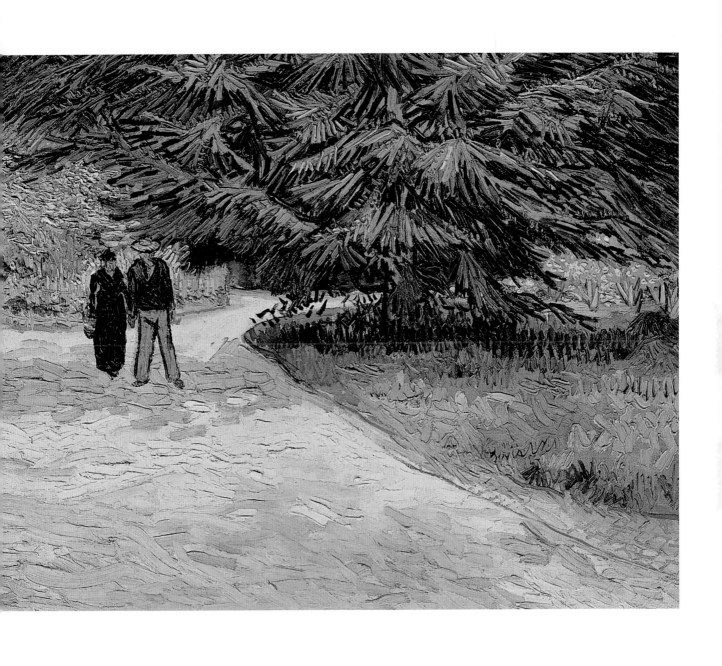

308 • 梵谷 公園的一對散步者與藍色樅樹 1888年10月初阿爾 油彩畫布 73×92cm 私人收藏

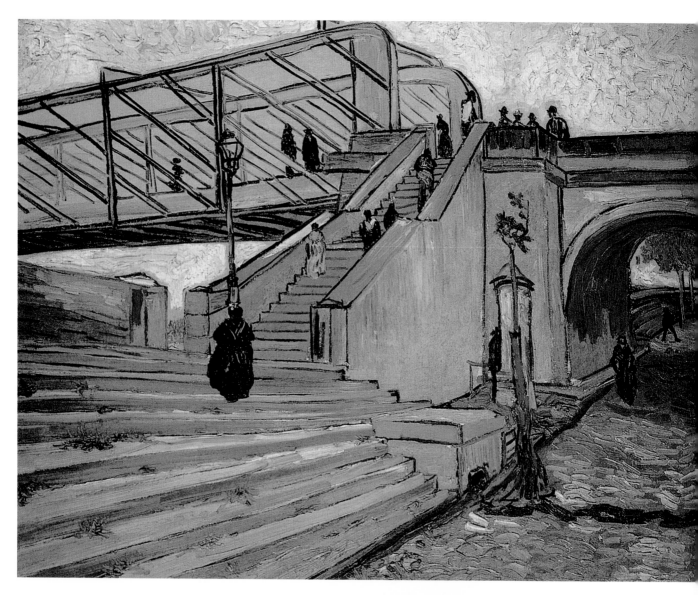

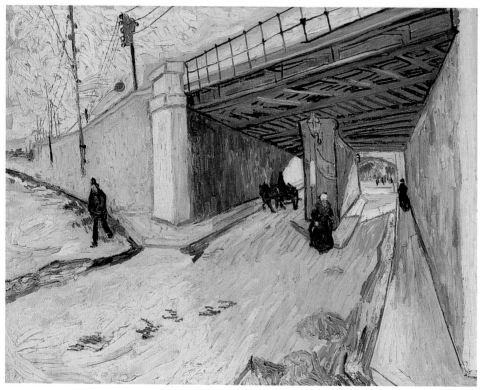

309 • 梵谷　杜蘭肯迪橋
　　　1888年10月阿爾　油彩畫布
　　　73.5×92.5cm　蘇黎世市立
　　　美術館藏（上圖）

310 • 梵谷　橫跨蒙馬如巷的鐵路
　　　橋　1888年10月　油彩畫布
　　　73×92cm　私人收藏
　　　（下圖）

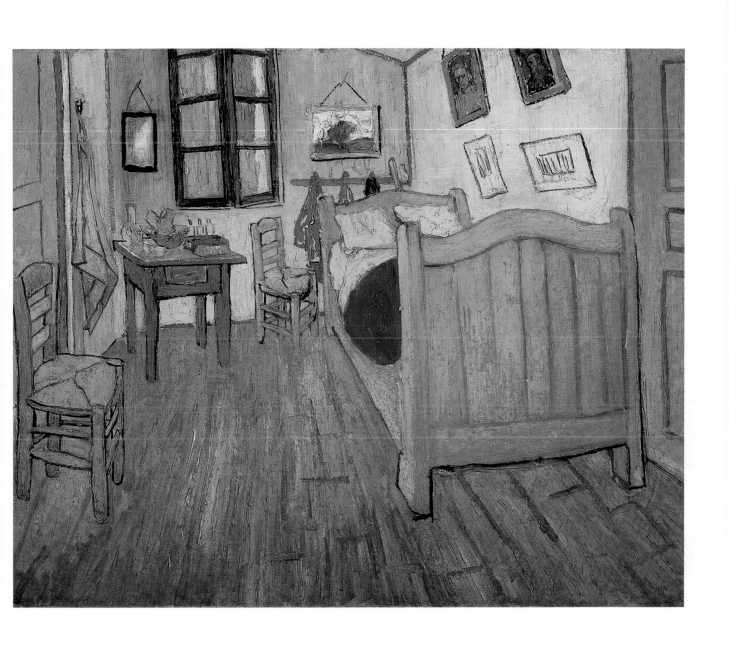

311 • 梵谷　**阿爾的梵谷臥室**　1888年10月阿爾　油彩畫布　72×90cm　阿姆斯特丹梵谷美術館藏

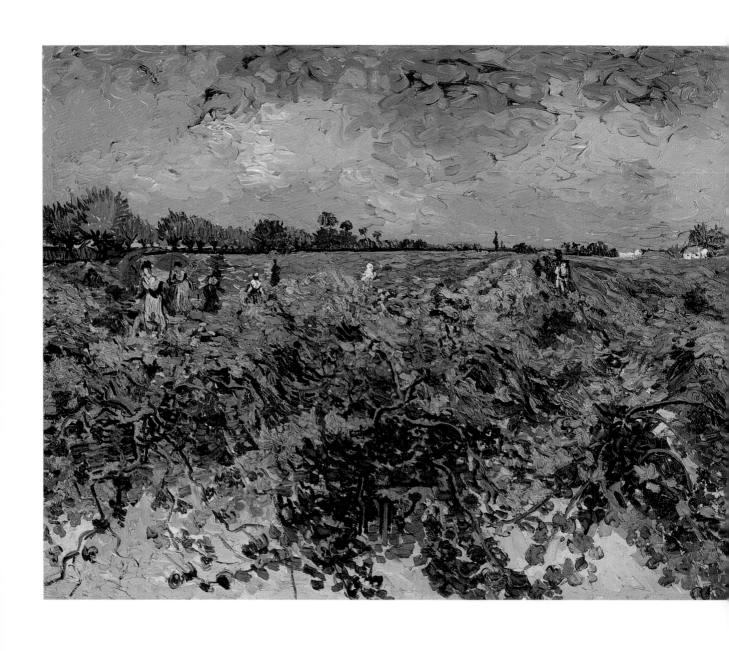

312 • 梵谷 **綠葡萄園** 1888年10月阿爾 油彩畫布 72×92cm 奧特羅庫拉穆勒美術館藏

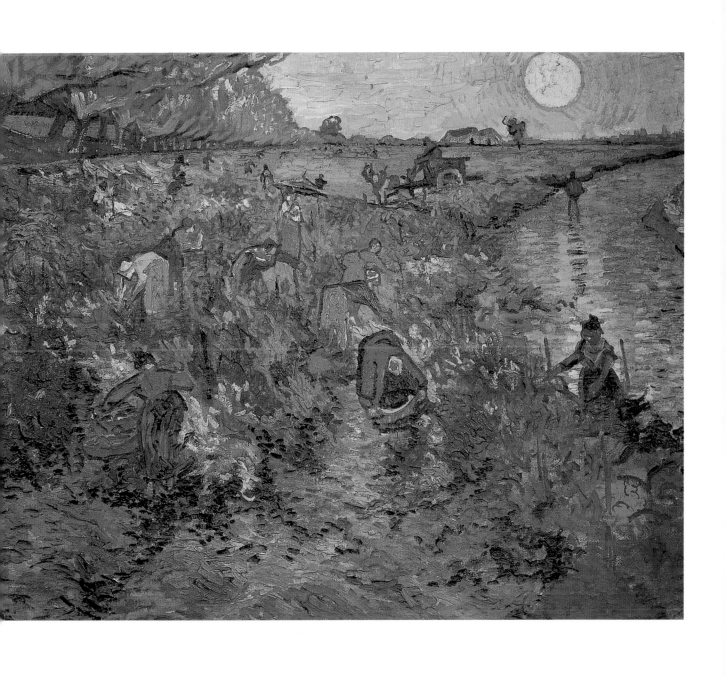

313 • 梵谷 **紅葡萄園** 約1888年11月12日阿爾 油彩畫布 75×93cm 莫斯科普希金美術館藏

314 • 梵谷 正午（內院） 1888年8月阿爾 油彩畫布 63.5×52.5cm 蘇黎世美術館藏

315 • 梵谷 花園記憶 1888年11月16日阿爾 油彩畫布 73.5×92.5cm 聖彼得堡冬宮博物館藏

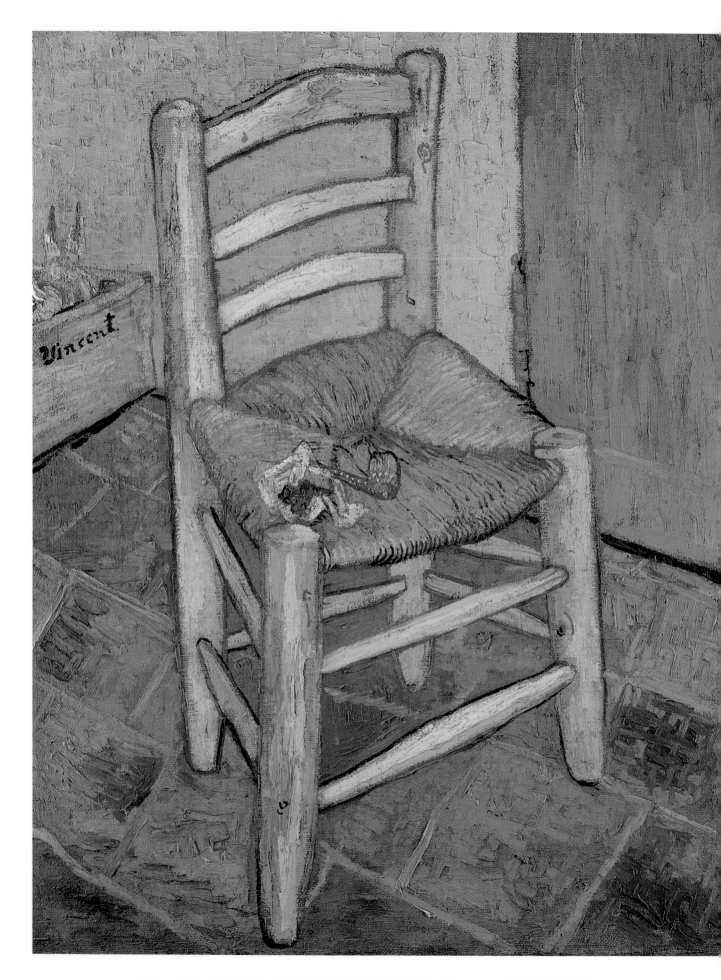

316 ‧ 梵谷　**梵谷的椅子**　1888年11月20日阿爾　油彩畫布　93×73.5cm　倫敦國家畫廊藏

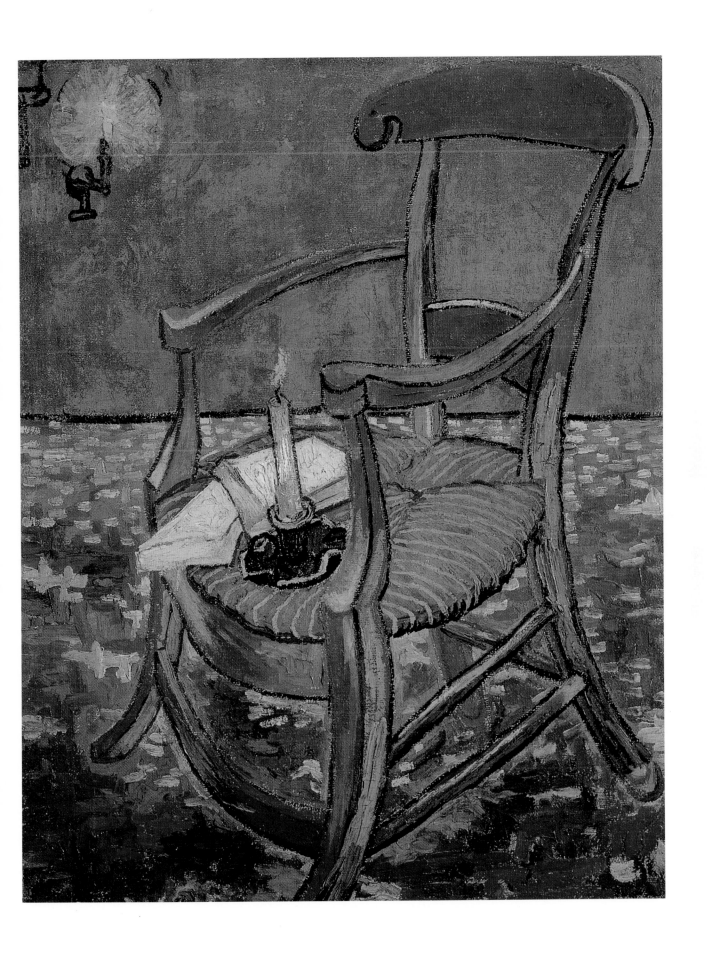

317 • 梵谷　**高更的椅子**　1888年11月20日阿爾　油彩畫布　90.5×72cm　阿姆斯特丹梵谷美術館藏

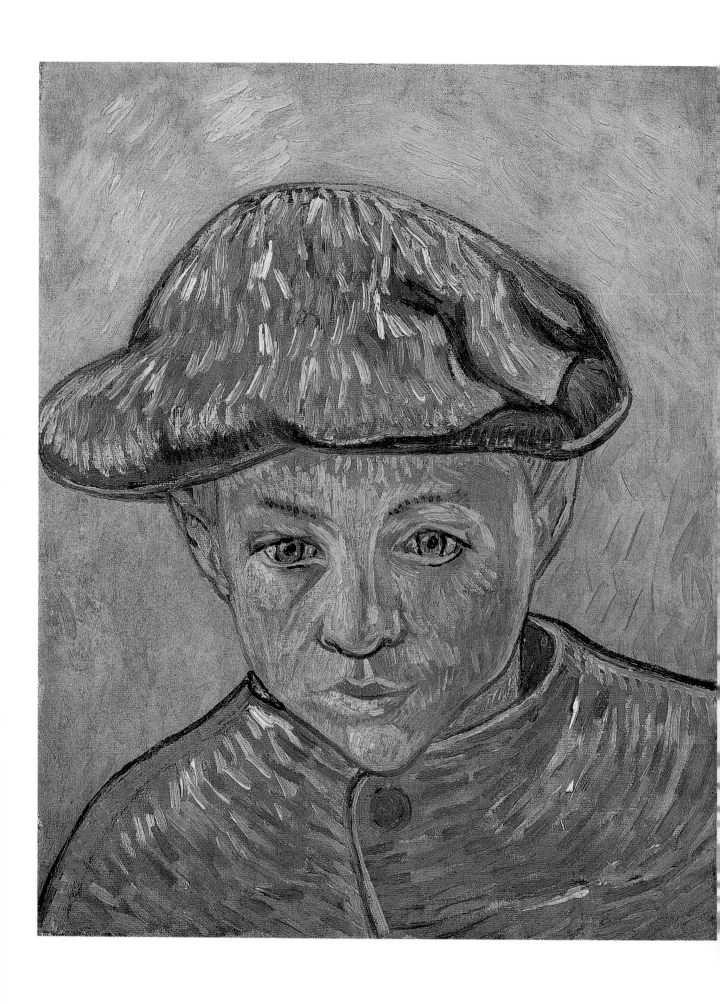

318 · 梵谷 **卡密爾·魯倫像** 1888年11月阿爾 油彩畫布 40.5×32.5cm 阿姆斯特丹梵谷美術館藏

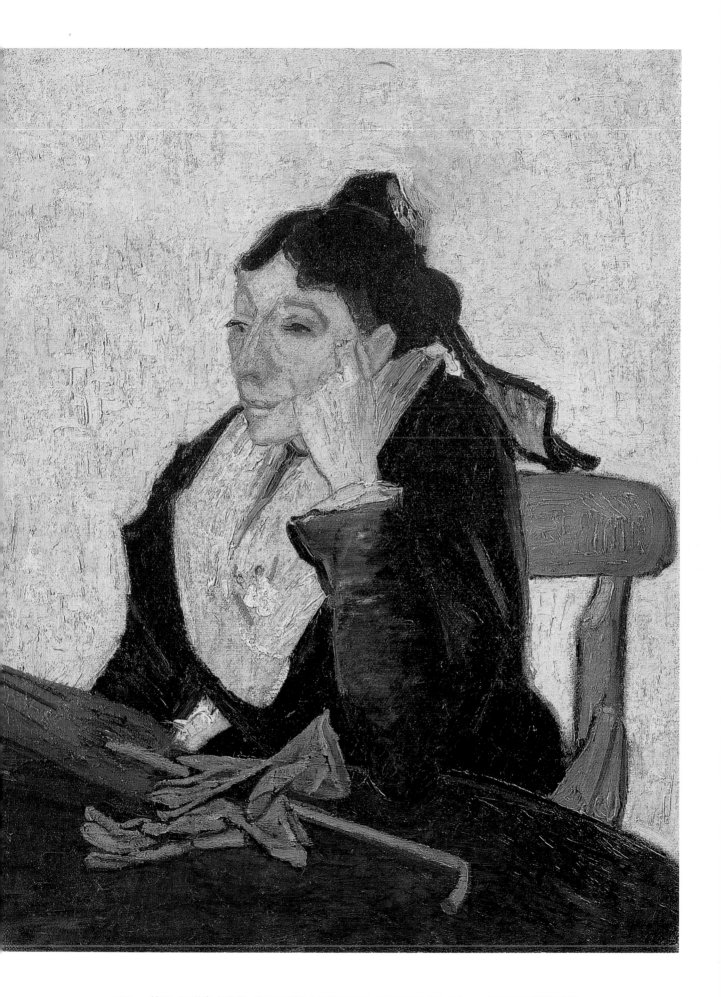

319 • 梵谷 **紀諾夫人畫像** 約1888年11月5日阿爾 油彩畫布 93×74cm 巴黎奧塞美術館藏

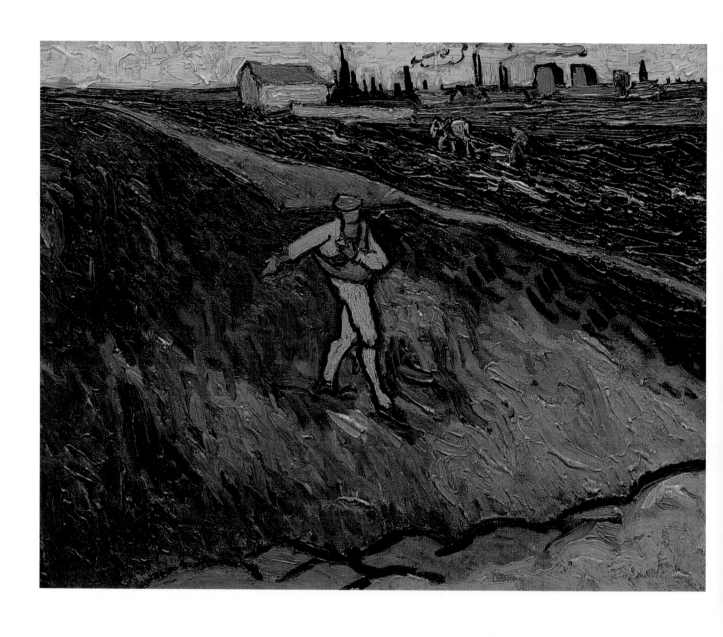

320 • 梵谷 **播種者** 1888年11月阿爾 油彩畫布 33×40cm 洛杉磯海莫博物館藏

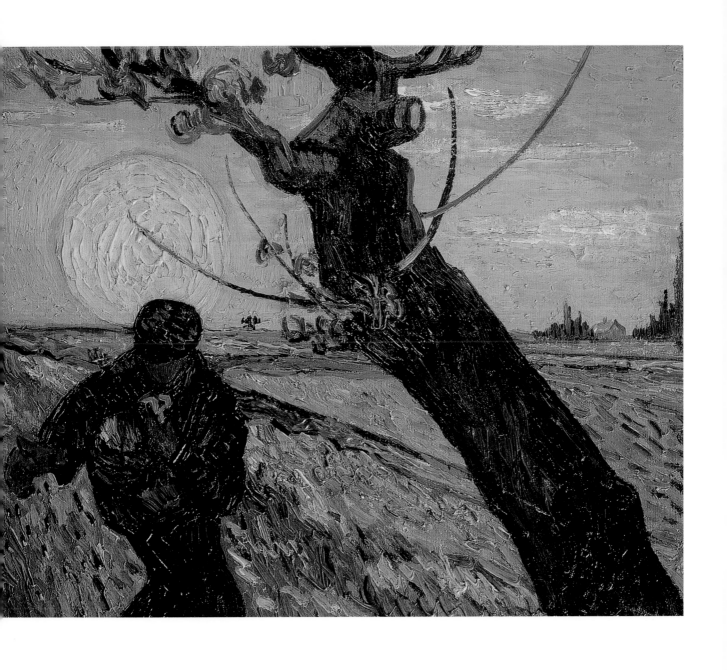

321 • 梵谷 **播種者** 約1888年11月阿爾 油彩畫布 32×40cm 阿姆斯特丹梵谷美術館藏

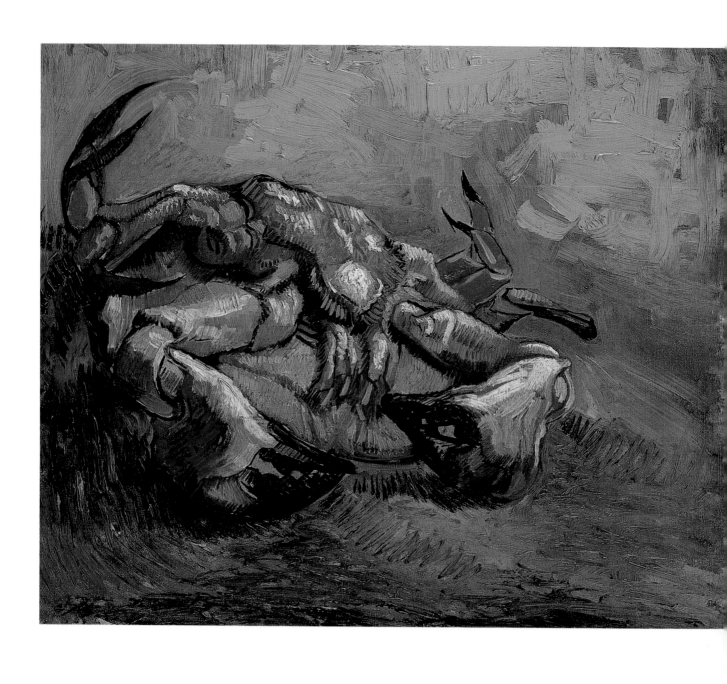

322 • 梵谷 **翻面的螃蟹** 1888年冬至1889年 油彩畫布 38.1×46.7cm 阿姆斯特丹梵谷美術館藏

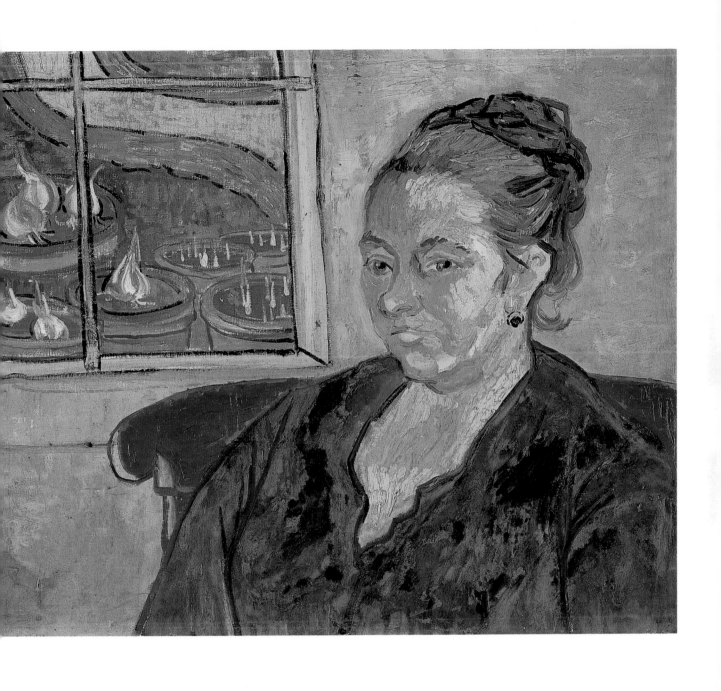

323 • 梵谷　**魯倫夫人像**　1888年阿爾　55×65cm　瑞士溫特圖爾奧斯卡‧萊因哈特收藏館藏

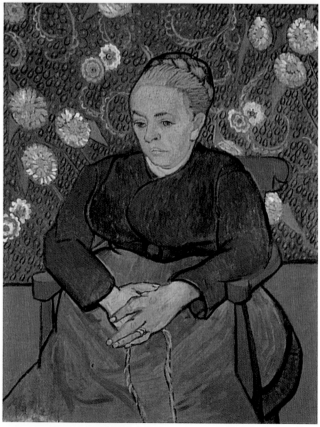

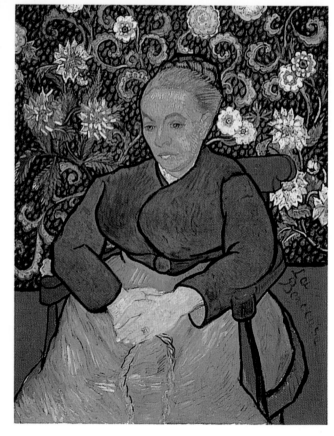

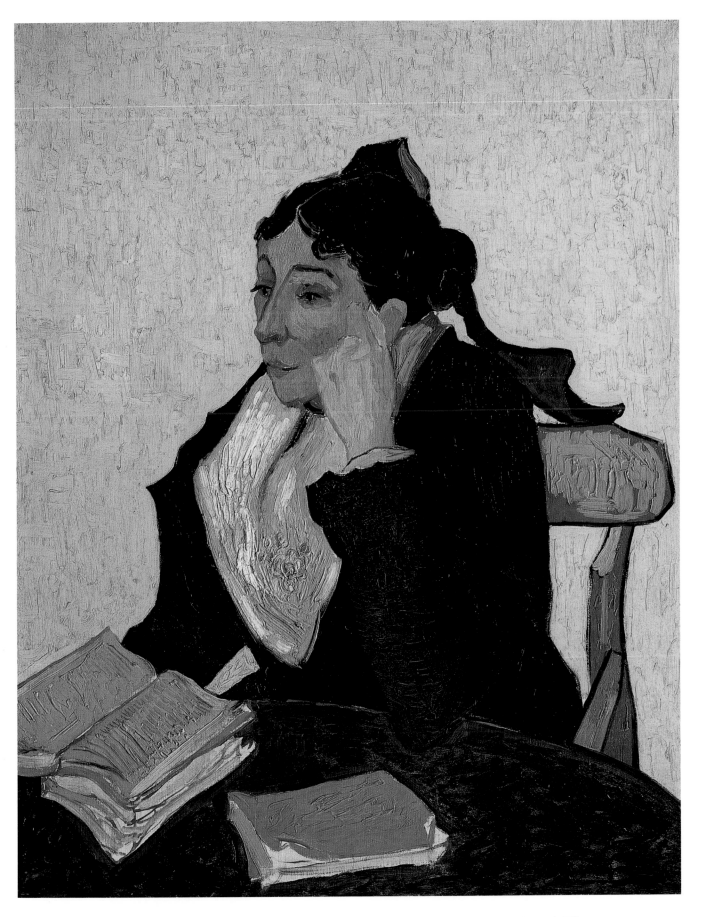

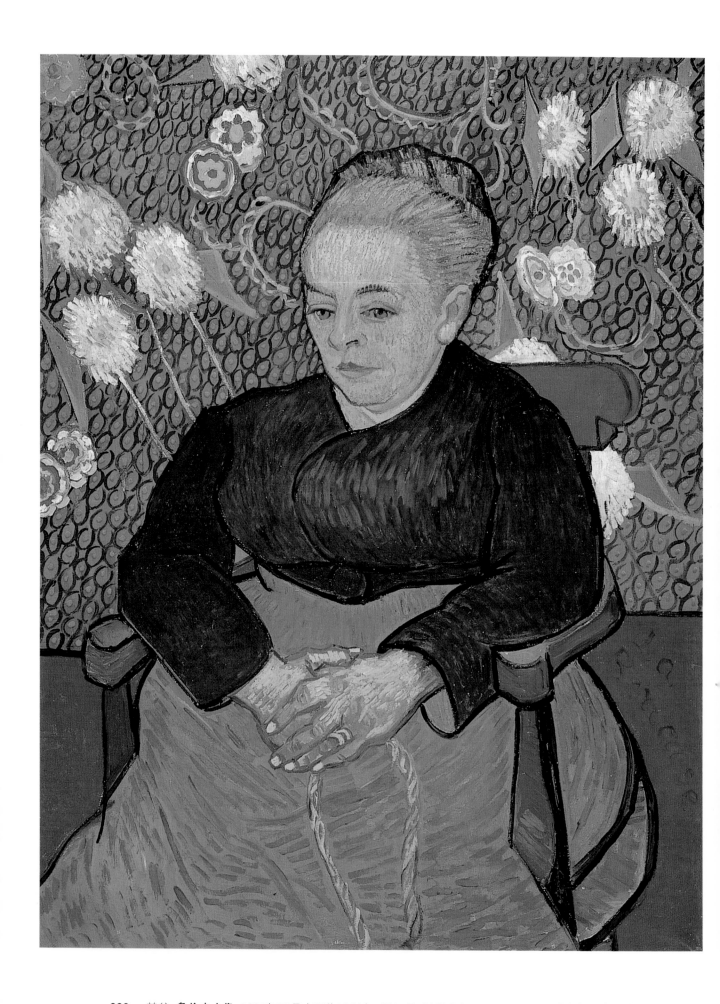

328 • 梵谷　魯倫夫人像　1888年12月末至約1889年1月22日　油彩畫布　92.7×72.8cm　玻士頓美術館藏

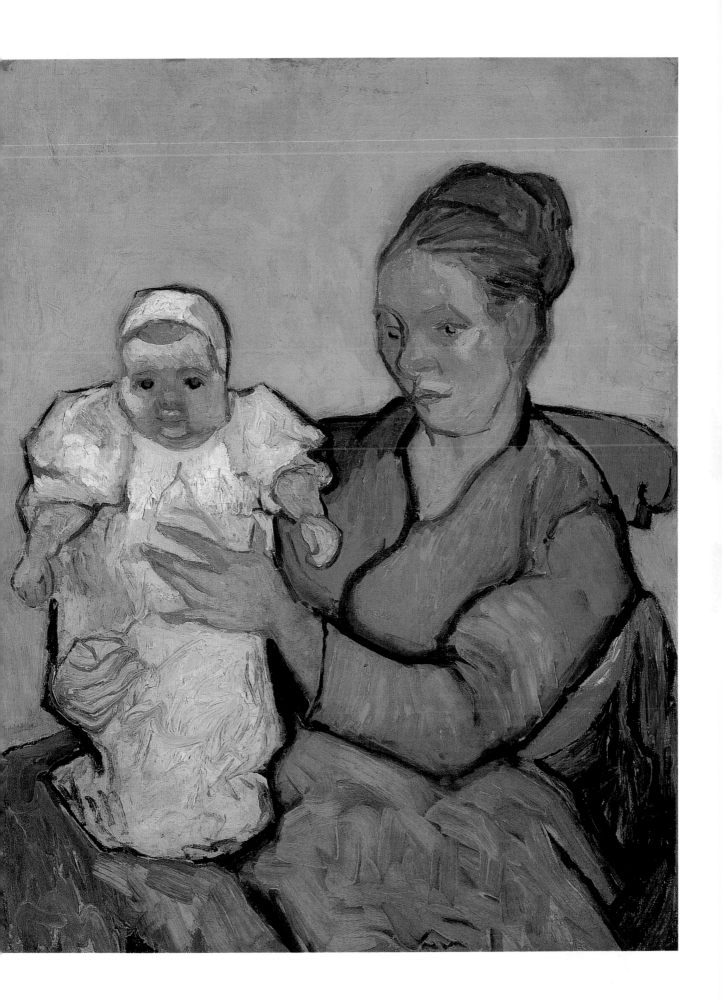

329 • 梵谷　**魯倫夫人及孩子像**　1888年12月　油彩畫布　92.4×73.3cm　費城美術館藏

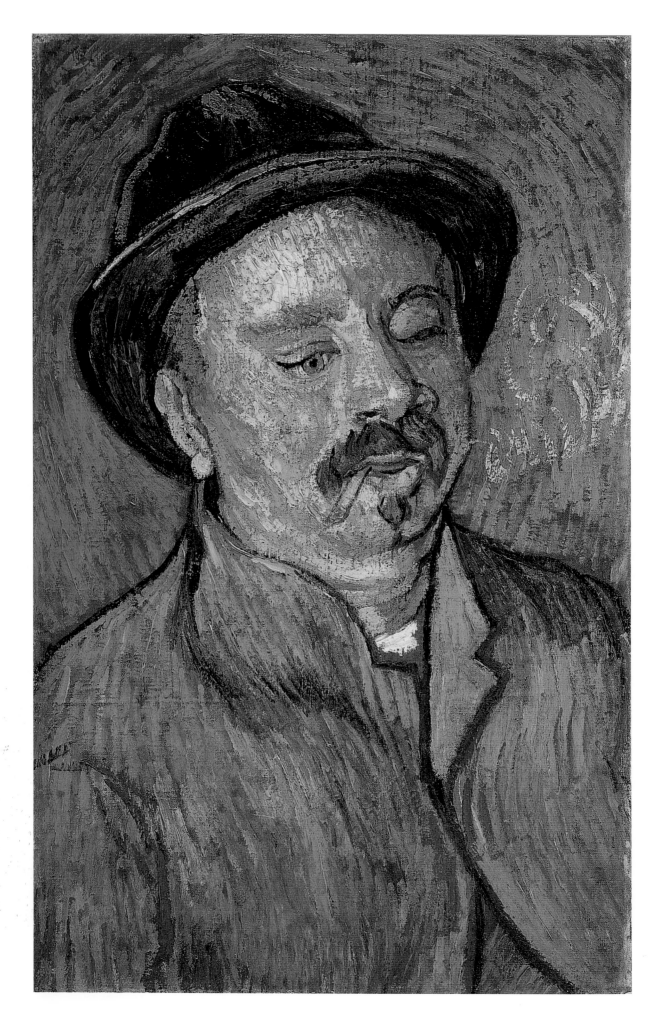

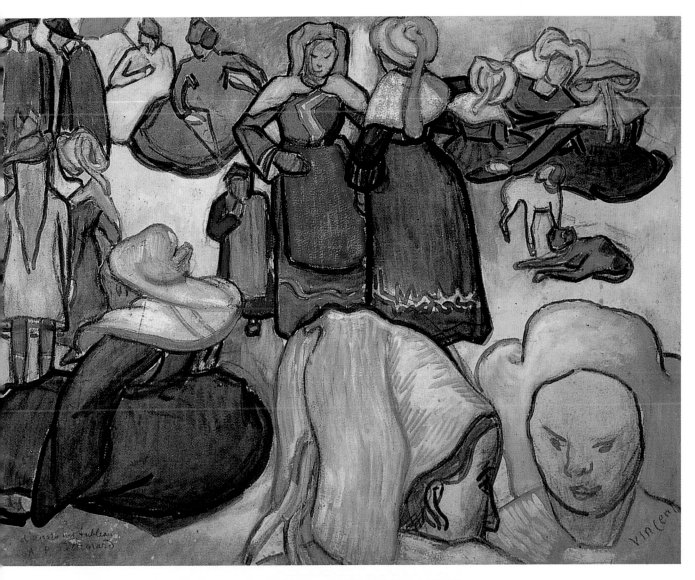

330 ·
梵谷 **獨眼男子像** 1888年12月阿爾
油彩畫布 56×36.5cm 阿姆斯特丹梵
谷美術館藏（左頁圖）

331 ·
梵谷 **草地上的布列塔尼女子**（摹繪埃
米爾·貝納作品）1888年12月 水彩、
石墨、畫紙 48.5×62cm
米蘭市立現代美術館藏（上圖）

332 ·
梵谷 **阿里斯康的並木道**
1888年11月阿爾 油彩畫布
72×91cm 尼亞柯斯收藏（左圖）

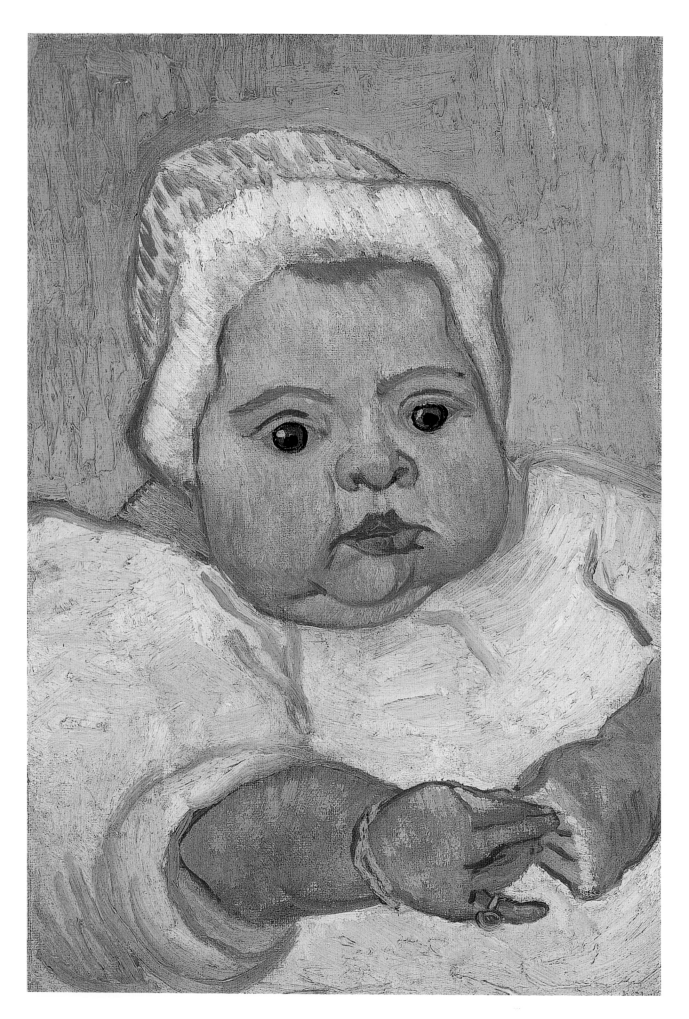

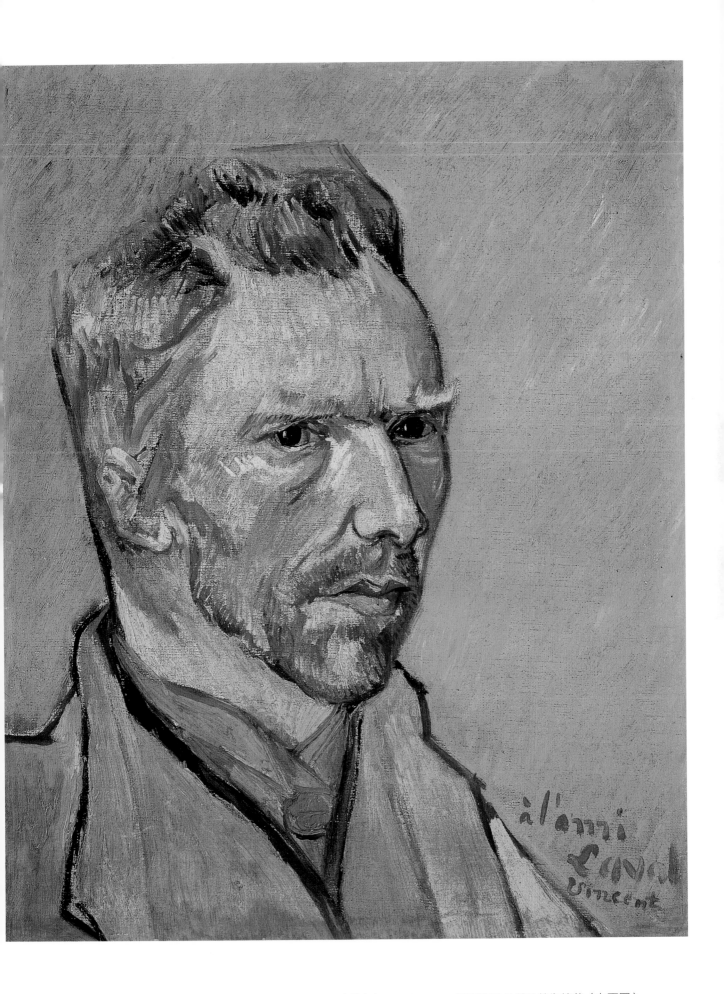

333 • 梵谷 **嬰兒馬塞爾・魯倫像** 1888年12月阿爾 油彩畫布 35×24.5cm 阿姆斯特丹梵谷美術館藏（左頁圖）
334 • 梵谷 **獻給察勒斯・拉瓦爾的自畫像** 1888年11至12月阿爾 油彩畫布 46×38cm 紐約私人收藏（上圖）

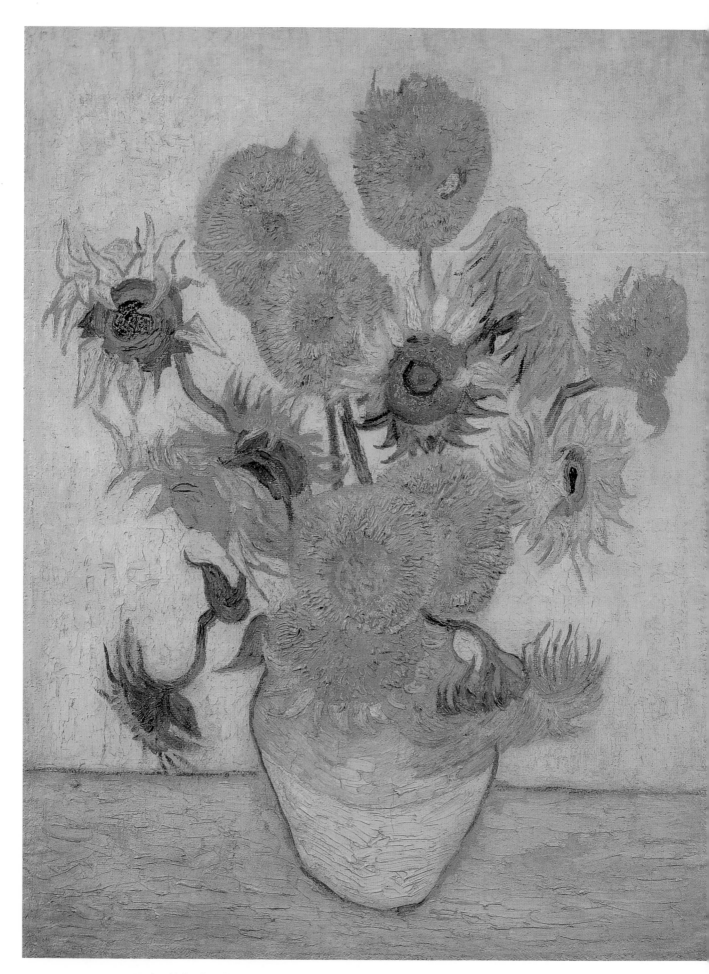

335 • 梵谷　**向日葵**　1888年　油彩畫布　100.5×76.5cm　東京損保日本東鄉青兒美術館藏

326

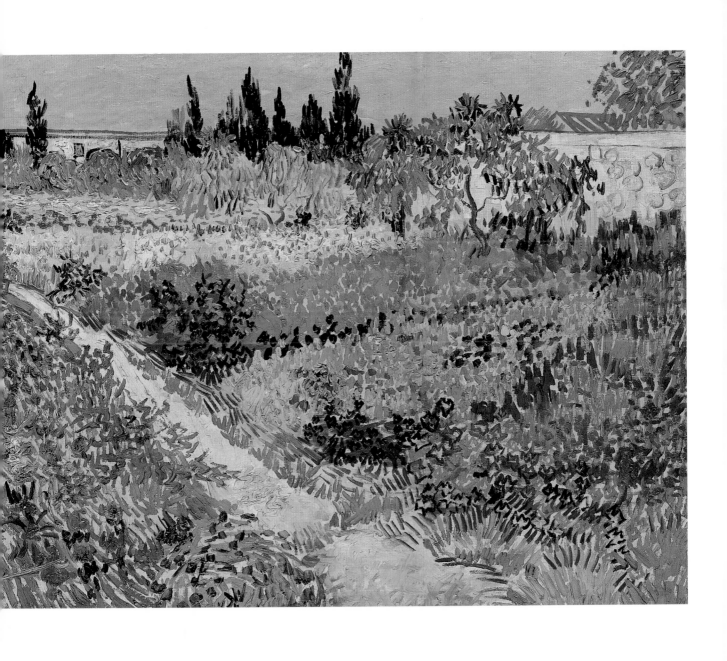

336 • 梵谷 花朵盛開的庭院 1888年阿爾 油彩畫布 72×91cm 海牙市立美術館藏

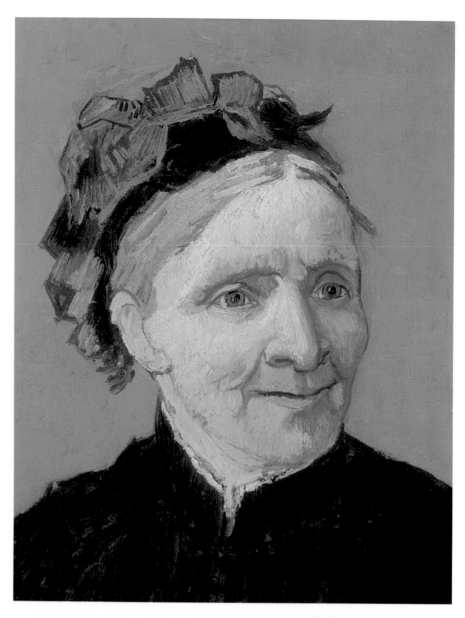

337・梵谷 母親 1888年阿爾 油彩畫布 美國帕沙迪那諾頓・賽門美術館藏（上圖）
338・梵谷 聖瑪莉海上船隻；雙景 1888年 14.3×17.9cm 紐約皮爾龐特・摩根圖書館藏（下圖）

339 • 梵谷　**有向日葵的花園**　1888年8月8日前　蘆葦筆、筆、畫刷、墨、石墨、網紋紙　60.7×49.2cm　阿姆斯特丹梵谷美術館藏

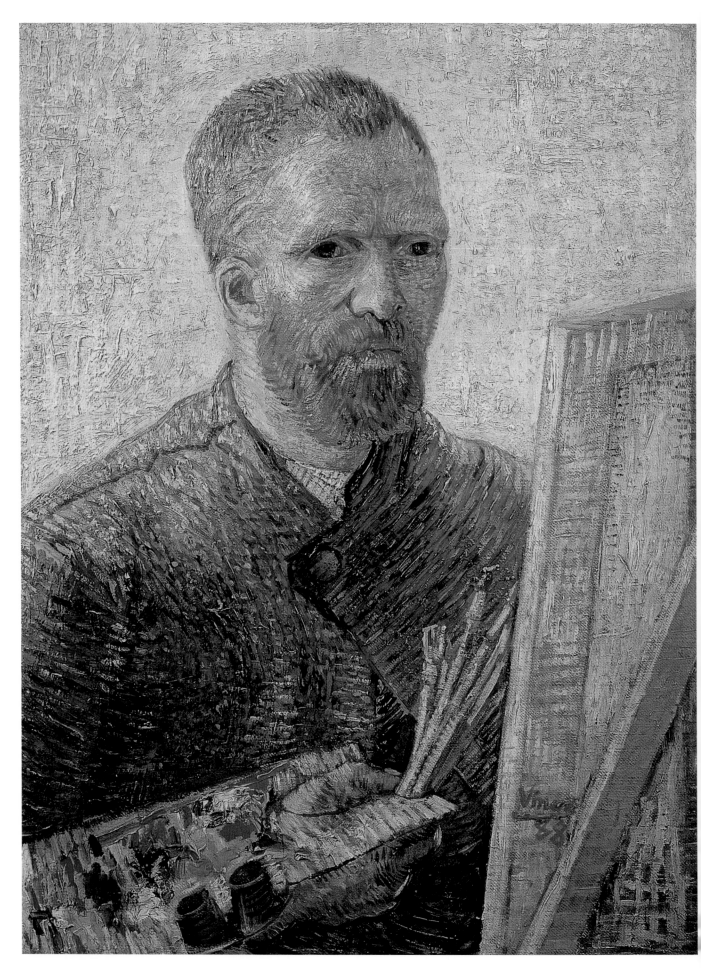

340 • 梵谷　**自畫像**　1888年　油彩畫布　65.5×50.5cm　阿姆斯特丹梵谷美術館藏

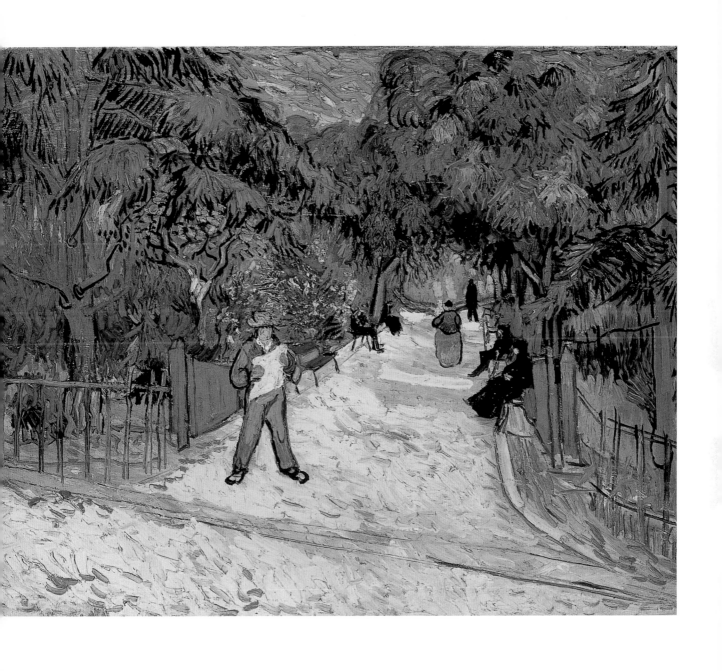

341 • 梵谷 **阿爾公園的入口** 1888年阿爾 油彩畫布 72.5×91cm 華盛頓特區菲力普收藏館藏

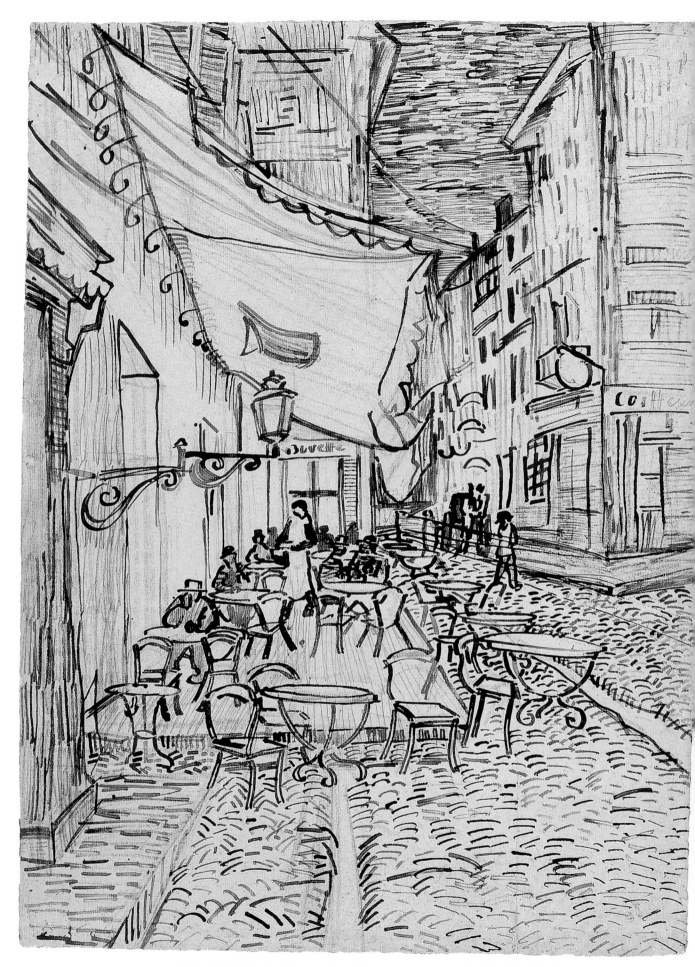

342・梵谷 夜晚的露天咖啡座 1888年9月初阿爾 62×47cm 美國達拉斯美術館藏

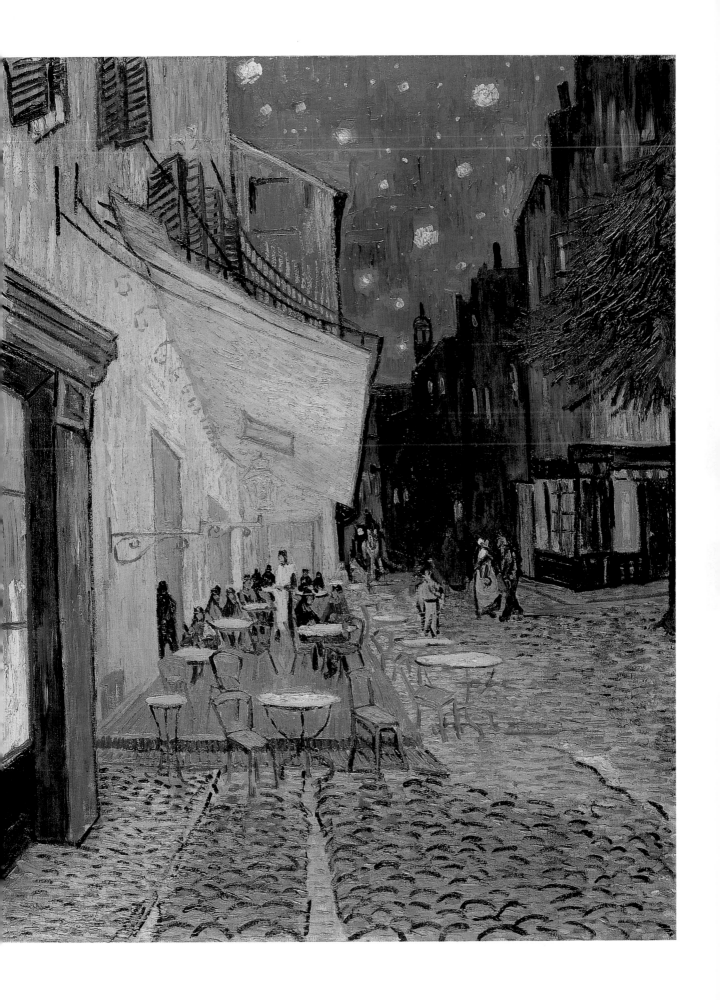

343 • 梵谷 夜晚的露天咖啡座 1888年9月阿爾 油彩畫布 80.7×65.3cm 奧特羅庫拉穆勒美術館藏

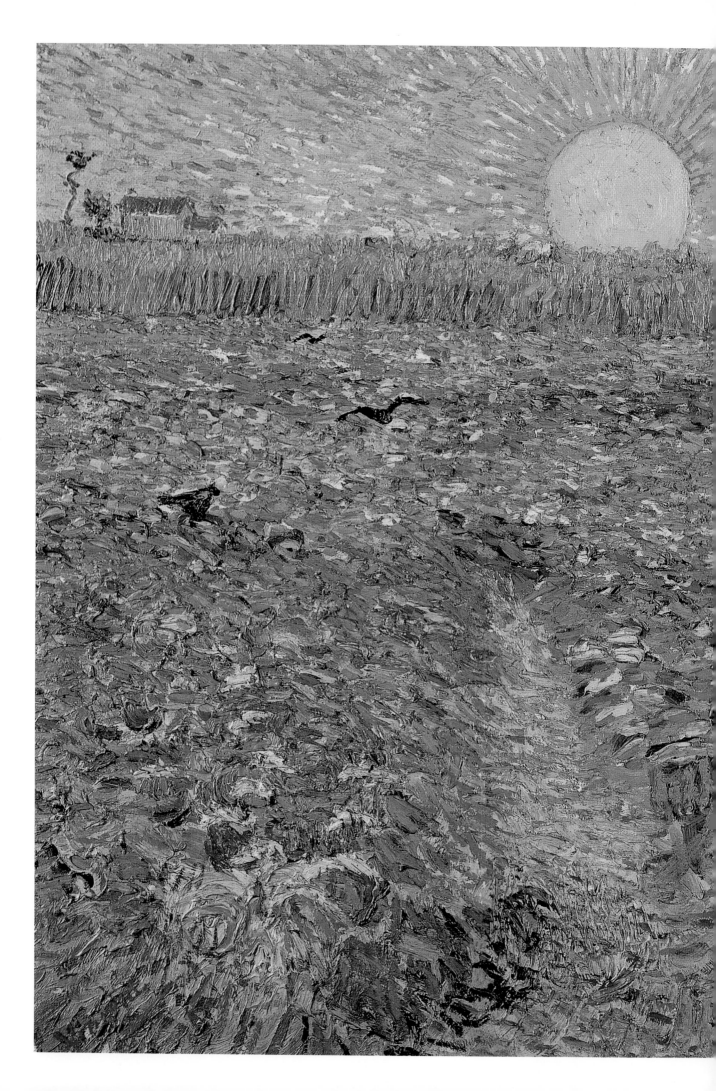

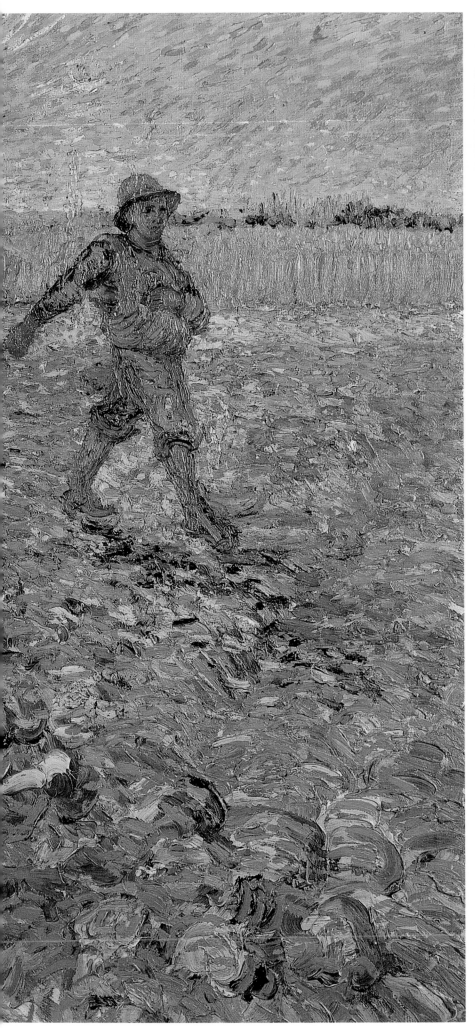

344 •
梵谷 **播種者** 1888年 油彩畫布
64×80.5cm 奧特羅庫拉穆勒美術館藏
（左跨頁圖）

345 •
梵谷 **夕陽下的播種者** 1888年7月阿爾
蘆葦筆、紙 24×31cm 私人收藏
（上圖）

346 • 梵谷 公園小徑 1888年阿爾 油彩畫布 73.8×92.8cm 奧特羅庫拉穆勒美術館藏

347 • 梵谷　盛開的粉紅色桃花（紀念莫佛所作）　1888年4-5月阿爾　油彩畫布　73×59.5cm　奧特羅庫拉穆勒美術館藏

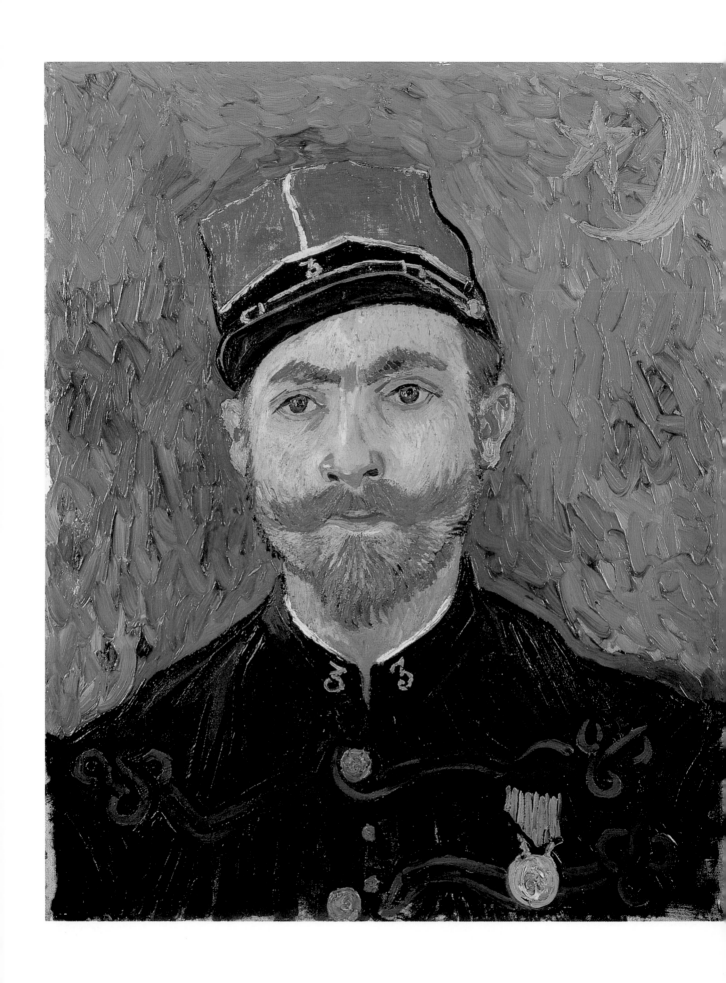

348 • 梵谷 好友朱阿夫兵保羅尤金・米利葉 1888年9月阿爾 油彩畫布 60×50cm 奧特羅庫拉穆勒美術館藏

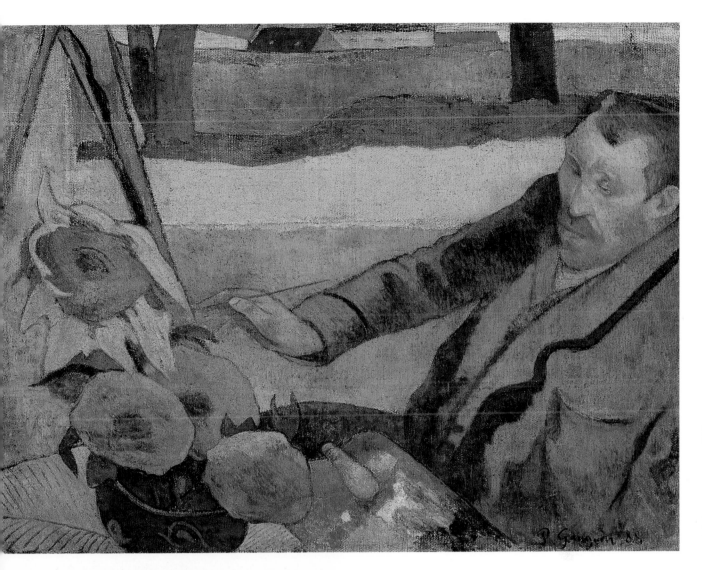

349 • 高更　**畫向日葵的梵谷**　1888年12月1日阿爾　油彩畫布
73×92cm　阿姆斯特丹梵谷美術館藏（上圖）

350 • 梵谷　**保羅・高更（戴紅帽的人）**　1888年12月1日
油彩畫布　37×33cm　阿姆斯特丹梵谷美術館藏（下圖）

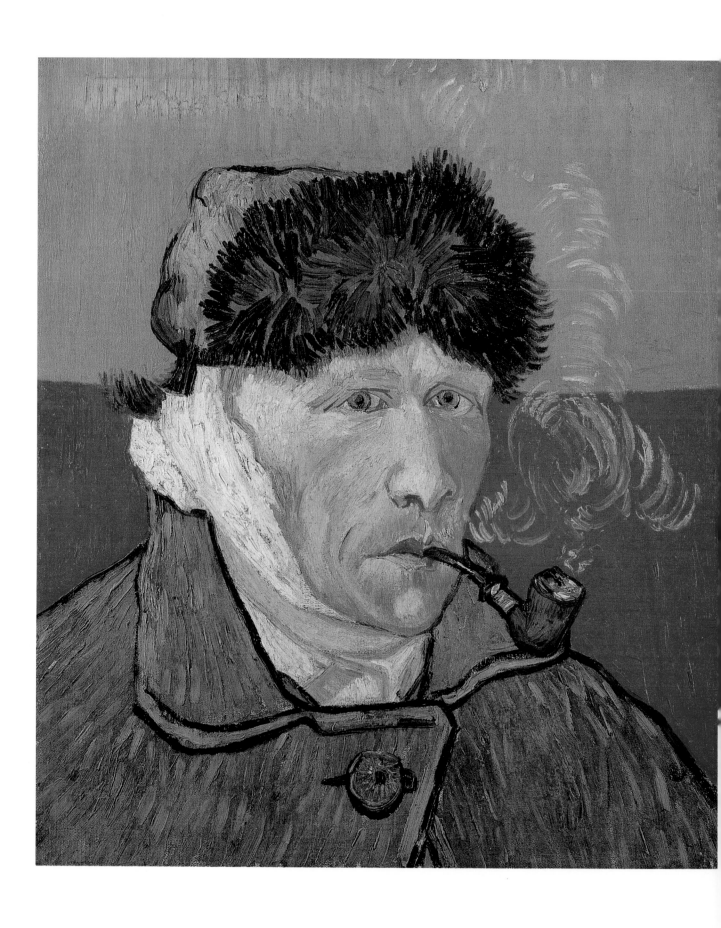

351 • 梵谷　**右耳綁繃帶抽煙斗的自畫像（割耳後的自畫像）**　1889年1月阿爾　油彩畫布　51×45cm　芝加哥L.B.布洛克收藏

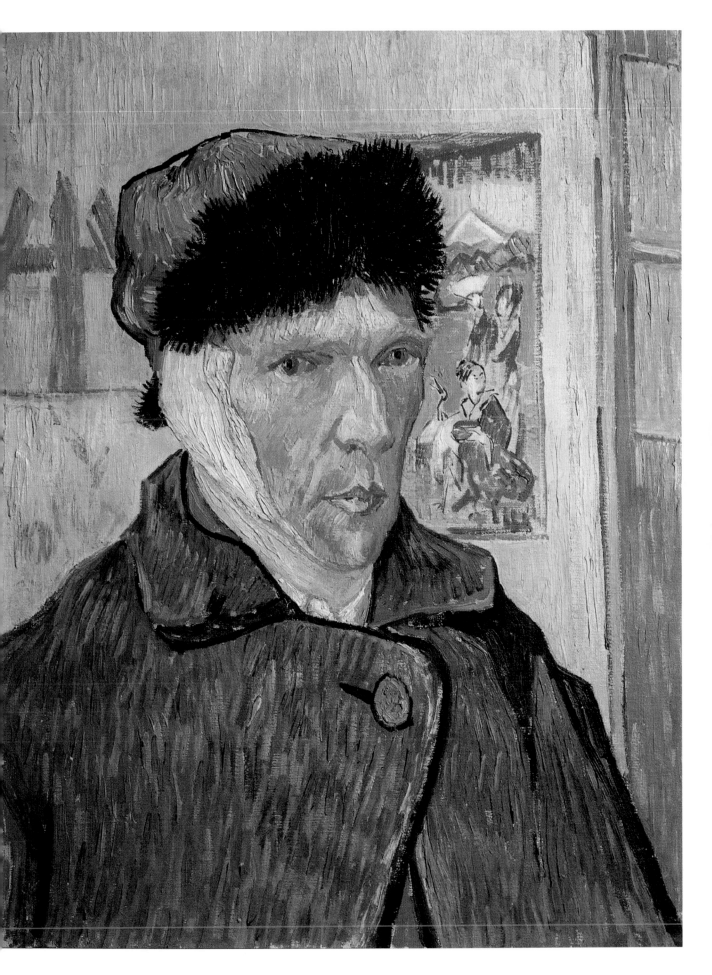

352 • 梵谷 **耳朵綁繃帶的自畫像（割耳後的自畫像）** 1889年1月上旬阿爾 油彩畫布 60×49cm 倫敦柯朵美術館藏

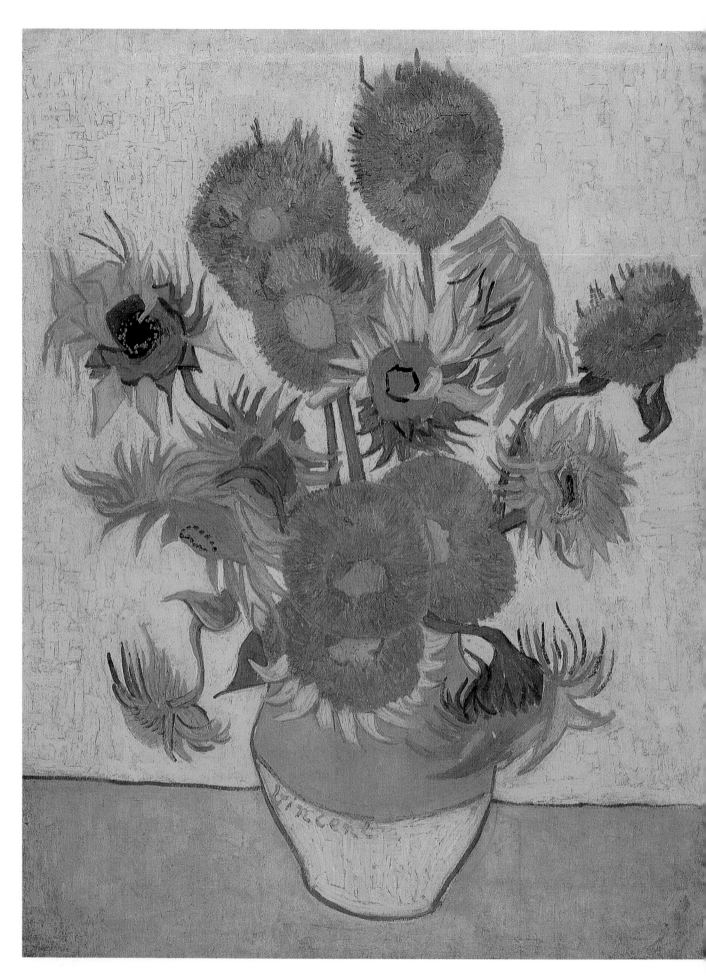

353 • 梵谷　**向日葵**　1889年1月　油彩畫布　95×73cm　阿姆斯特丹梵谷美術館藏

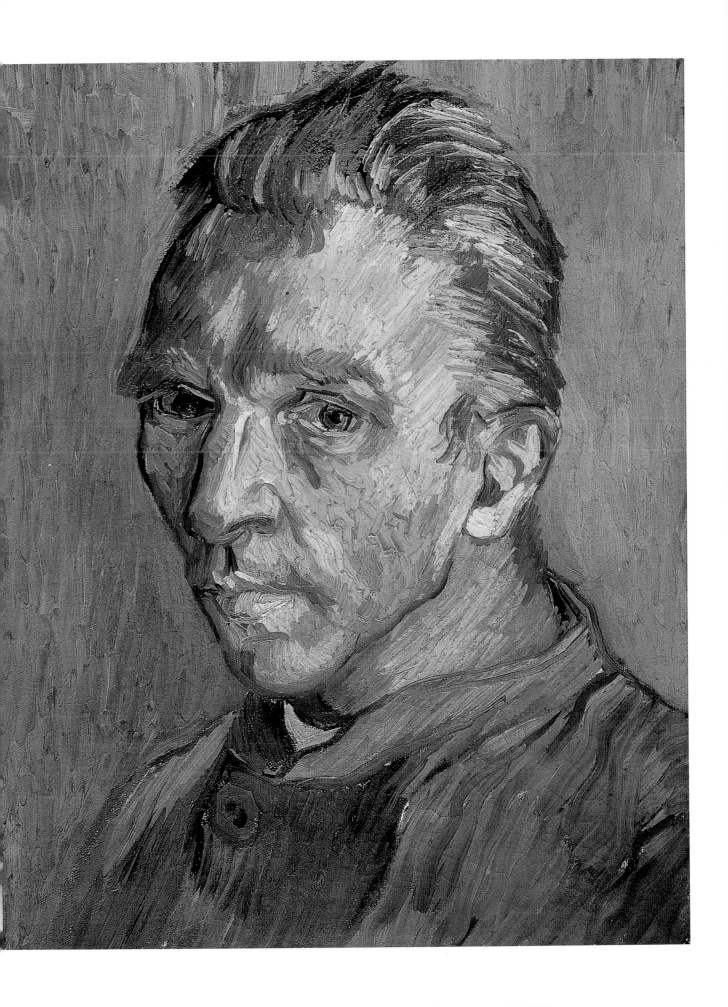

354 • 梵谷 **自畫像** 約1889年1月15日阿爾 油彩畫布 40×31cm 私人收藏

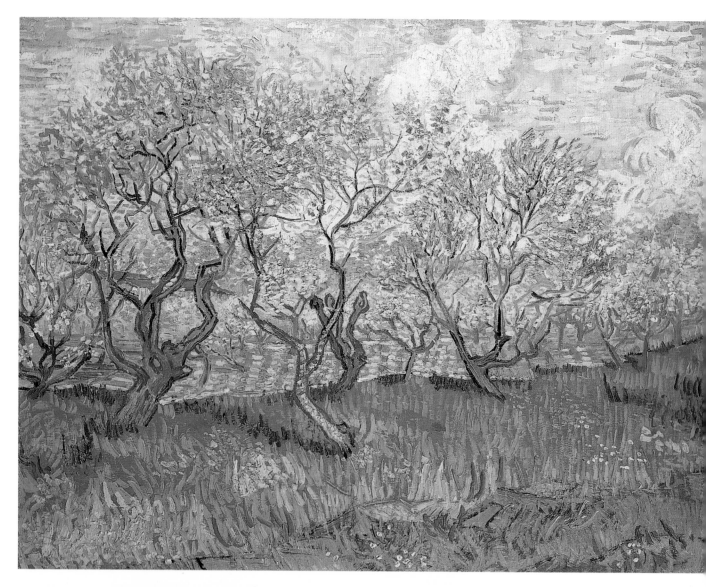

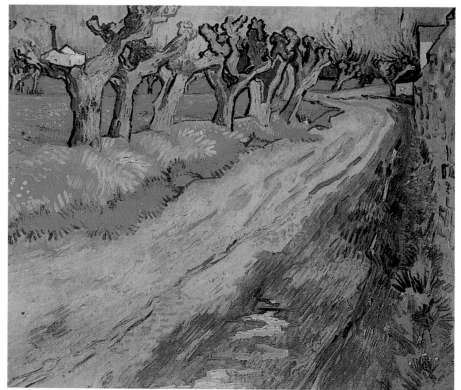

355 •
梵谷 **開花的果園** 約1889年4月
油彩畫布 72.5×92cm 阿姆斯特丹
梵谷美術館藏（上圖）

356 •
梵谷 **截枝柳樹道** 1889年4月阿爾
油彩畫布 55×65cm 尼爾喬斯收藏
（下圖）

357 •
梵谷 **開黃花的草地** 1889年4月阿爾
油彩畫布 34.5×53cm 瑞士溫特圖
爾奧斯卡・萊茵哈特收藏館藏
（右頁上圖）

358 •
梵谷 **阿爾所見開花的果樹園** 1889年
油彩畫布 50.5×65cm（右頁下圖）

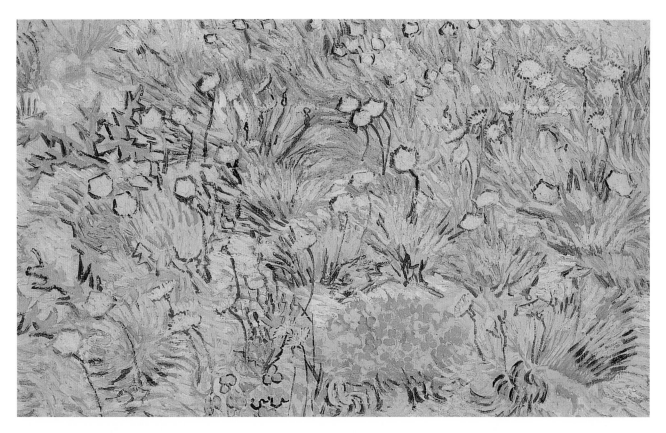

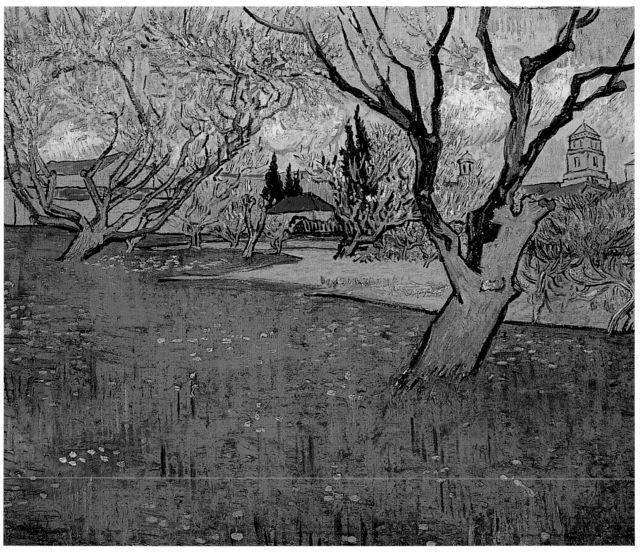

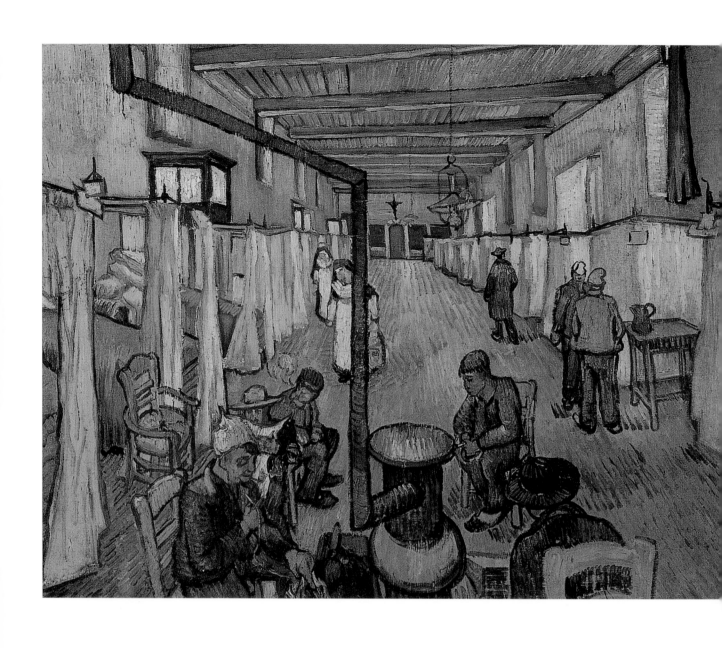

359 • 梵谷 **阿爾醫院的共同寢室** 1889年4月阿爾 油彩畫布 74×92cm 瑞士溫特圖爾奧斯卡・萊茵哈特收藏館藏

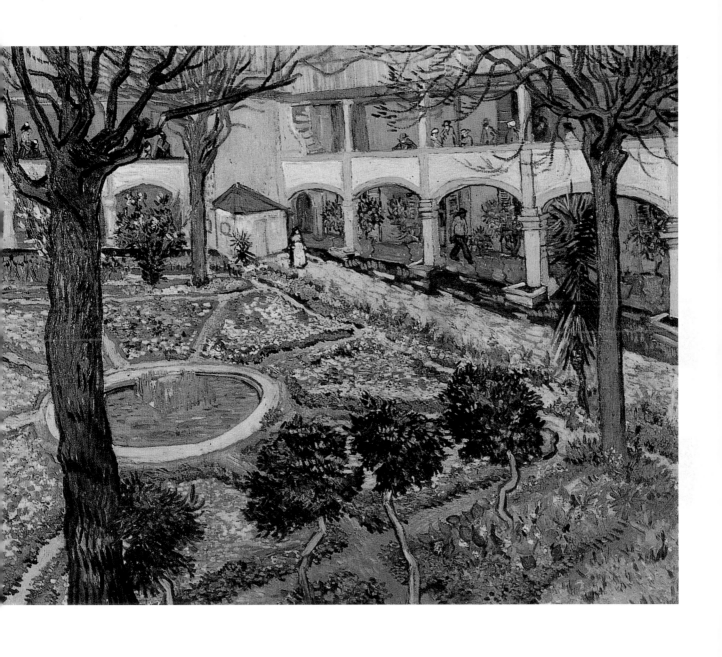

360 • 梵谷 **阿爾醫院的中庭** 1889年4月阿爾 油彩畫布 73×92cm 瑞士溫特圖爾奧斯卡・萊茵哈特收藏館藏

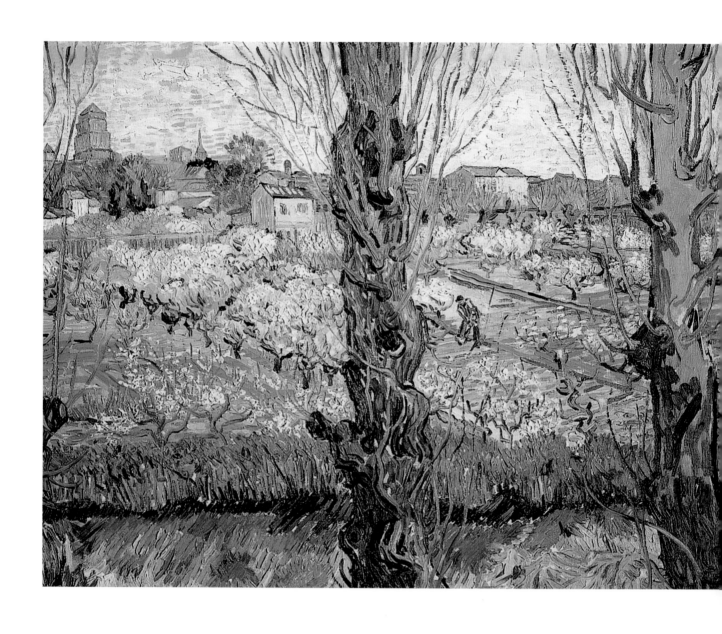

361 • 梵谷　從阿爾眺望開花的果園　1889年4月阿爾　油彩畫布　72×92cm　慕尼黑新美術館藏（上圖）
362 • 梵谷　阿爾醫院的中庭　1889年5月首週　蘆葦筆、筆、墨、石墨、簧目紙　46.6×59.9cm　阿姆斯特丹梵谷美術館藏（右頁上圖）
363 • 梵谷　洋蔥靜物　1889年1月　油彩畫布　50×64cm　奧特羅庫拉穆勒美術館藏（右頁下圖）

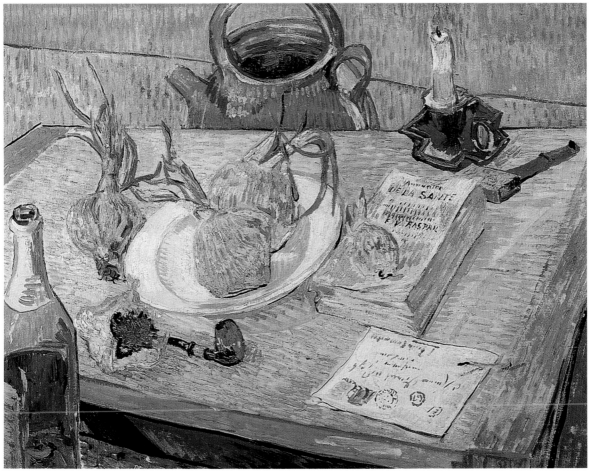

364 • 梵谷 拉馬丁廣場的公園 約1889年5月3日 墨水、蘆葦筆畫紙 48.9×61.5cm阿爾 美國芝加哥藝術學院藏（上圖）
365 • 梵谷 鳶尾花 1889年5月聖雷米 油彩畫布貼紙 62.2×48.3cm 加拿大渥太華國立美術館藏（右頁圖）

梵谷繪畫名作

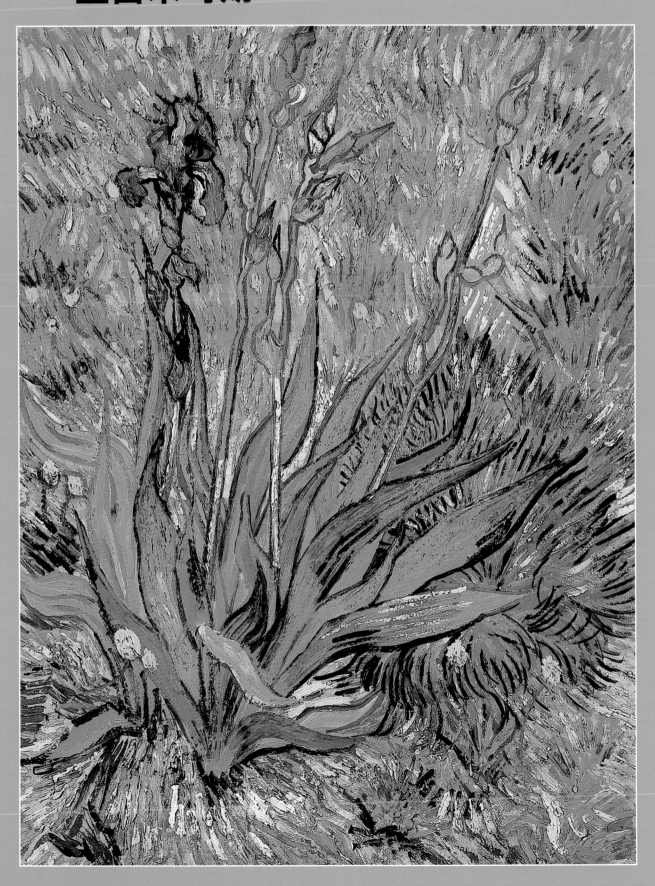

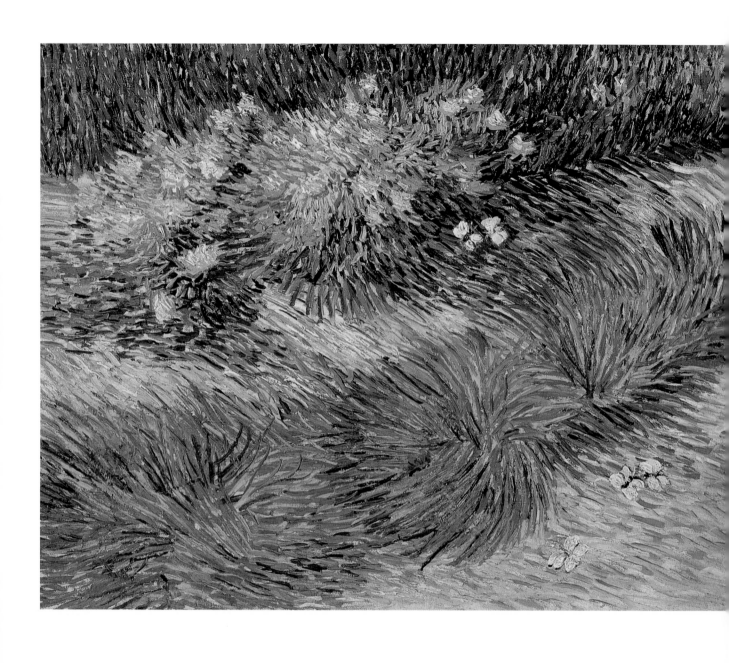

366 • 梵谷 蝶與花 1889年5月聖雷米 油彩畫布 51×61cm 私人收藏（上圖）
367 • 梵谷 死神頭像蛾 1889年5月聖雷米 油彩畫布 33.5×24.5cm 阿姆斯特丹梵谷美術館藏（右頁圖）

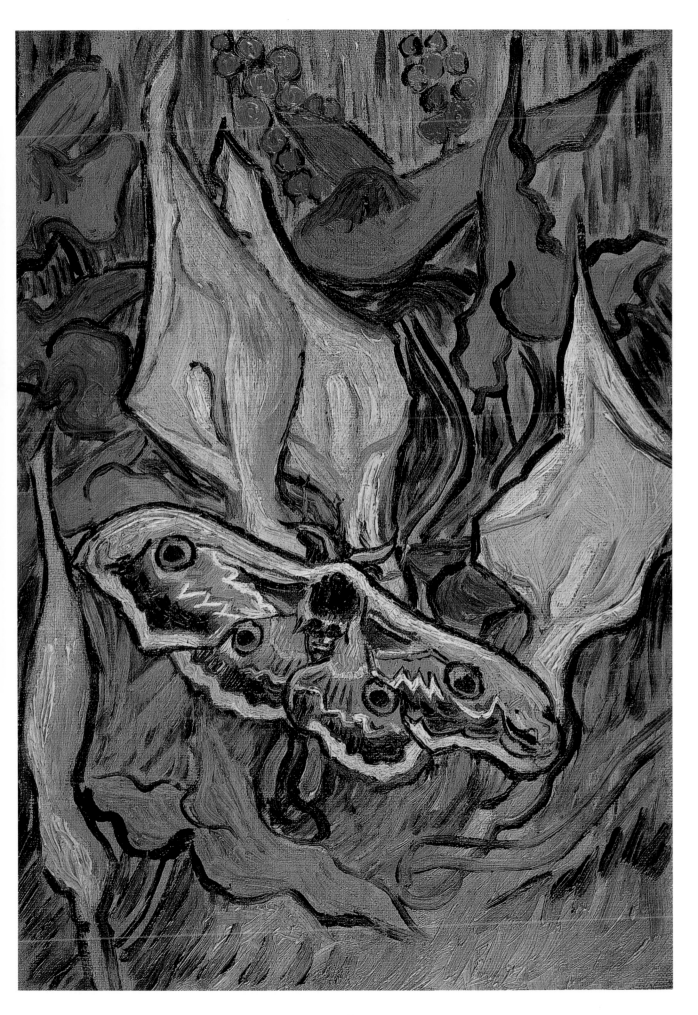

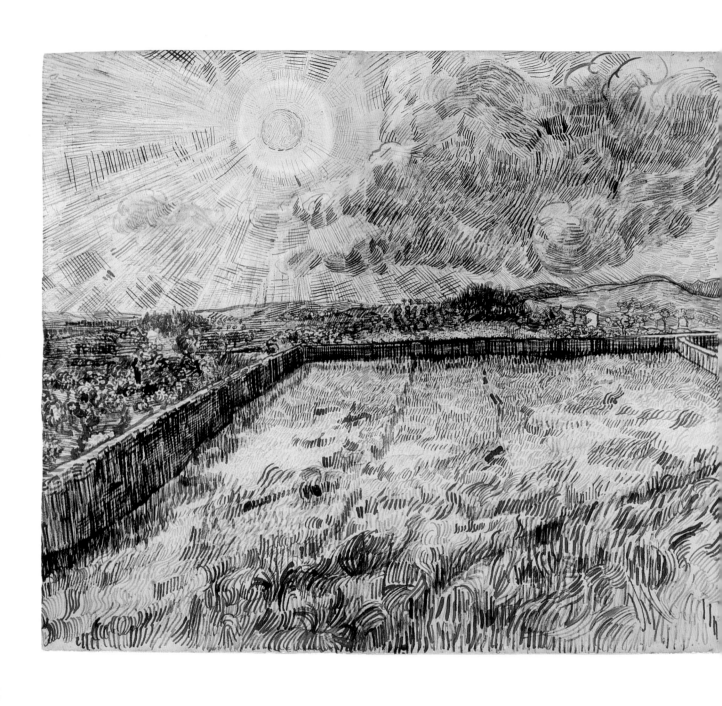

368 • 梵谷　**圍田日照**　1889年5月底至6月初聖雷米　蘆葦筆、墨、黑粉筆、白色不透明水彩、簧目紙　47×57cm　奧特羅庫拉穆勒美術館藏（上圖）

369 • 梵谷　**療養院花園的石階**　1889年5月末週至6月首週聖雷米　水彩、黑粉筆、鉛筆、褐色墨水　63.1×45.6cm　阿姆斯特丹梵谷美術館藏（右頁圖

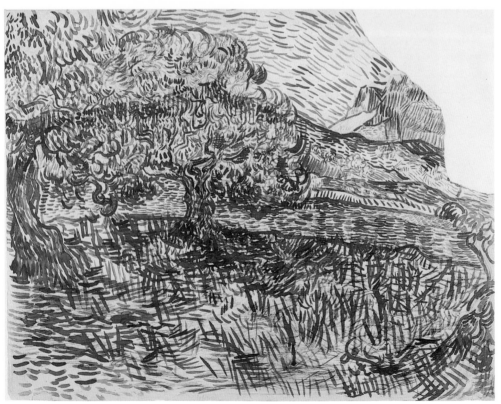

370 ·
梵谷 **療養院花園的樹叢**
1889年5月末週至6月首週聖雷米
畫刷、稀釋油彩、墨、黑粉筆、網紋
紙 46.9×61.9cm 阿姆斯特丹梵谷
美術館藏（上圖）

371 ·
梵谷 **有橄欖樹的山間田野**
1889年6月 黑色粉彩筆、蘆葦
筆、棕色墨水、布紋紙
49.9×65cm 阿姆斯特丹梵谷美術
館藏（下圖）

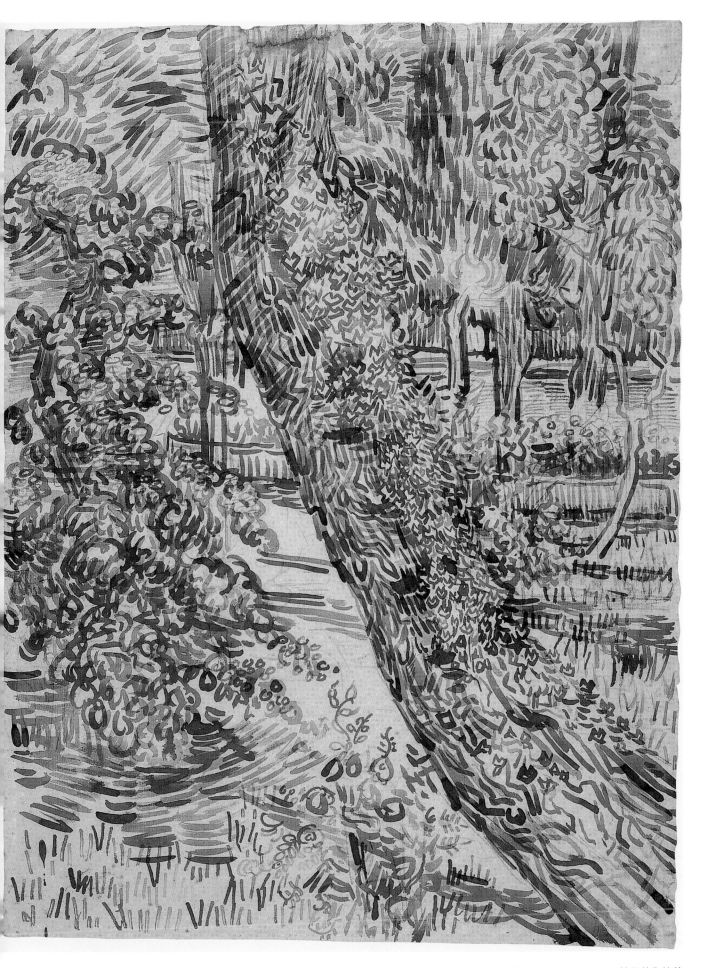

372 • 梵谷 療養院裡花園有長春藤的樹 1889年5月末週至6月首週聖雷米 鉛筆、粉筆、蘆葦筆、褐色墨水、安格爾紙 61.8×47.1cm 梵谷美術館藏

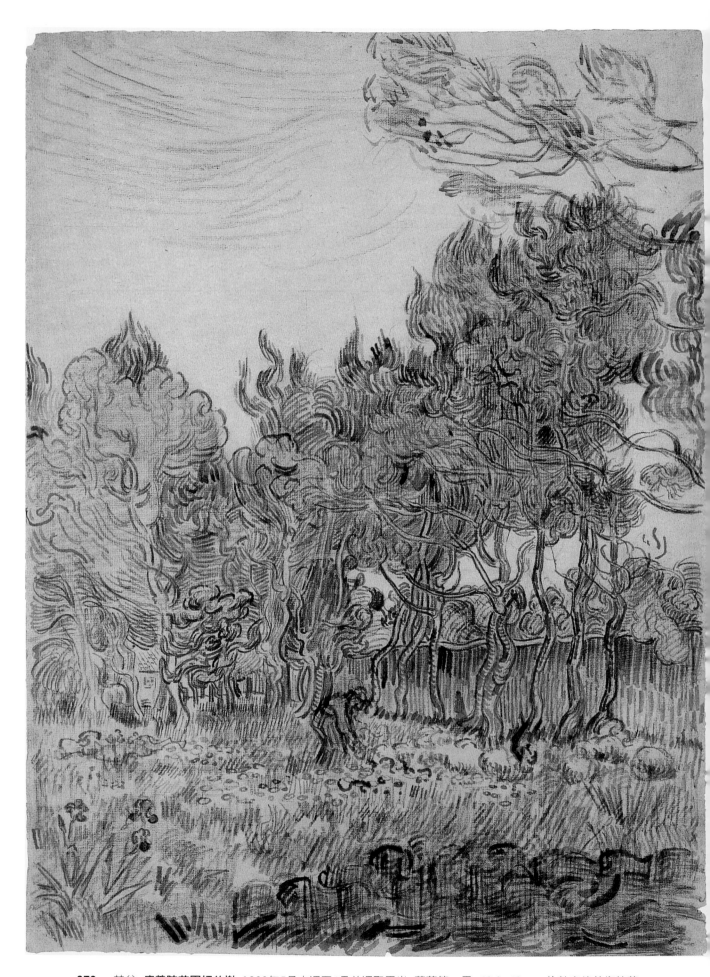

373 ‧ 梵谷 **療養院花園裡的樹** 1889年5月末週至6月首週聖雷米 蘆葦筆、墨 62.3×48cm 倫敦泰德美術館藏

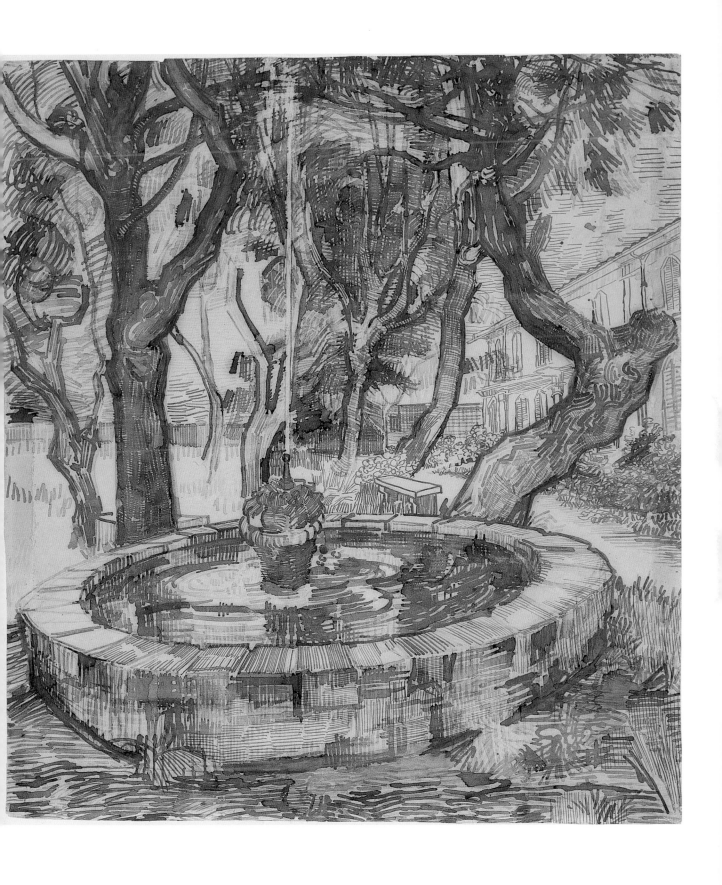

374 • 梵谷　療養院花園裡的噴水池　1889年5月末週至6月首週　黑粉筆、蘆葦筆、墨　50×46cm　阿姆斯特丹梵谷美術館藏

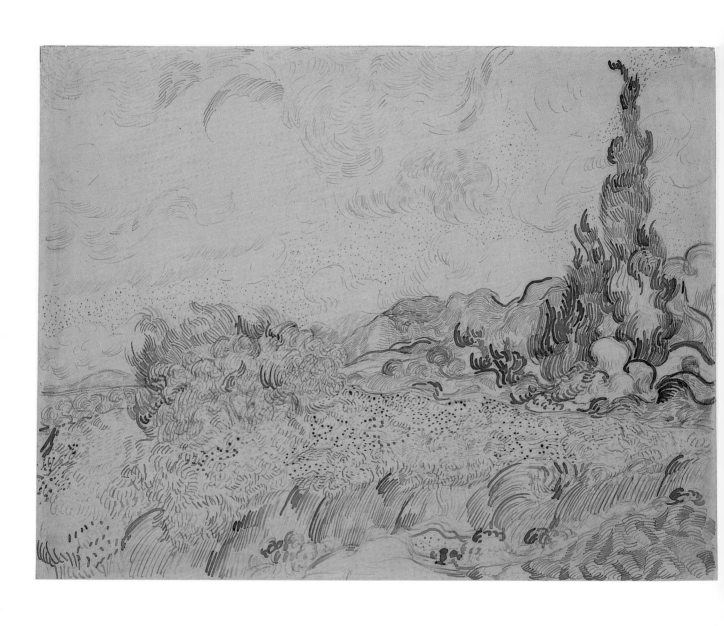

375 • 梵谷 **麥田裡的絲柏樹** 1889年6月下旬至7月2日 蘆葦筆、筆、墨、石墨、網紋紙 47.1×62.3cm 阿姆斯特丹梵谷美術館藏

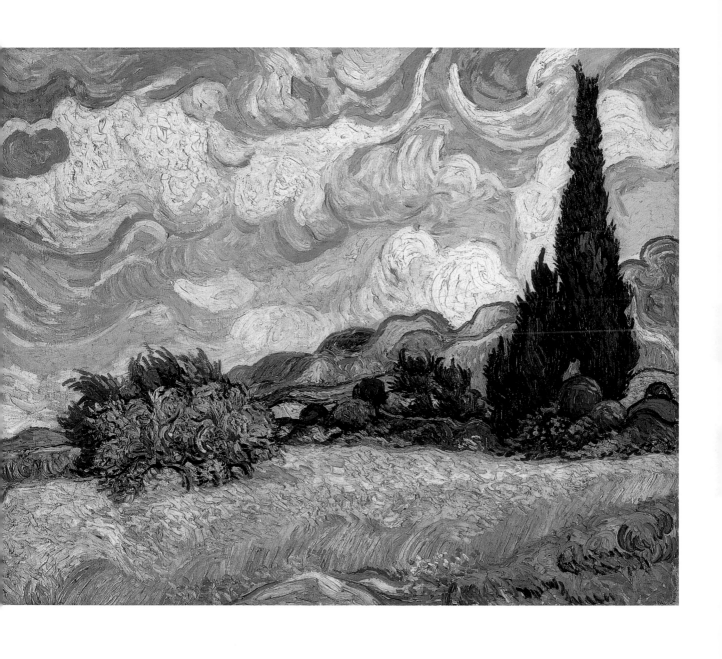

376 • 梵谷 **麥田裡的絲柏樹** 1889年6月聖雷米 油彩畫布 73×93.4cm 紐約大都會美術館藏

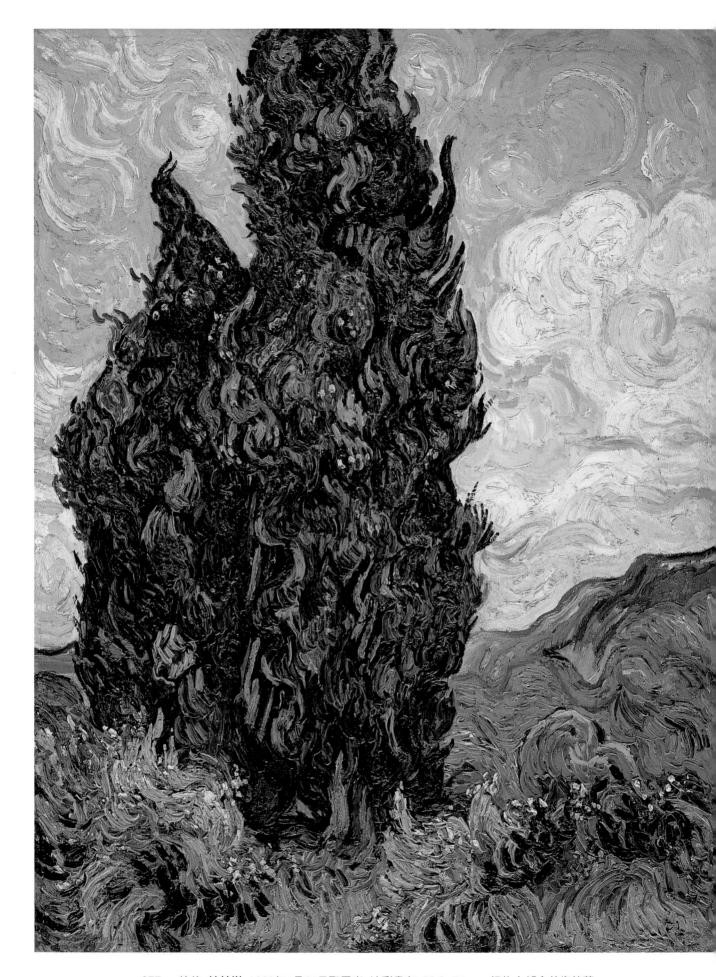

377 • 梵谷　**絲柏樹**　1889年6月25日聖雷米　油彩畫布　93.3×74cm　紐約大都會美術館藏

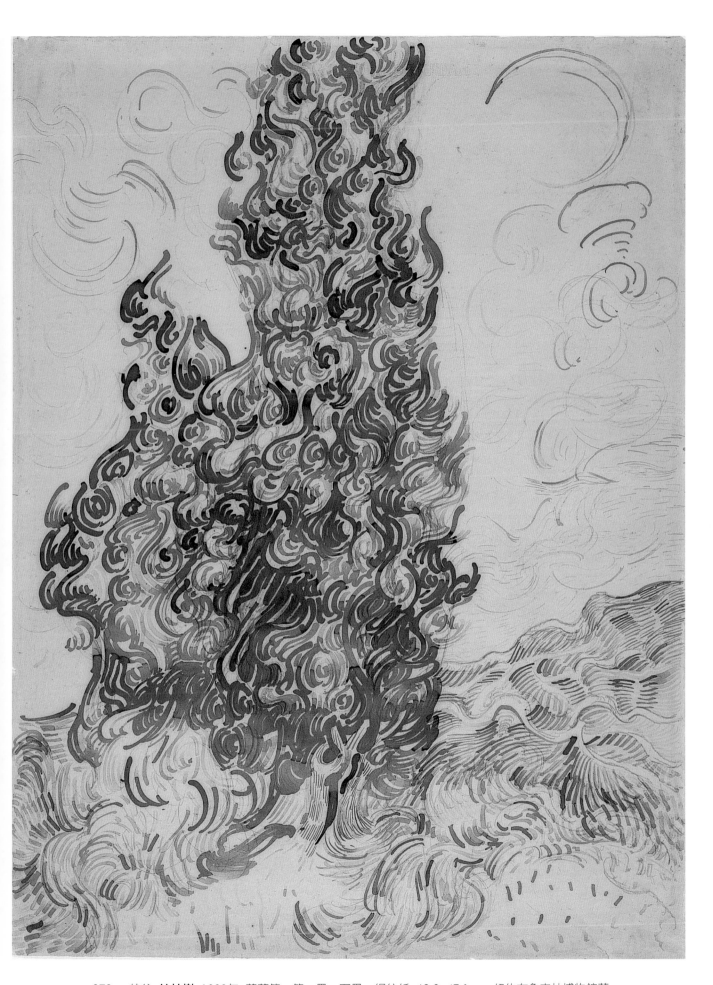

378 • 梵谷 **絲柏樹** 1889年 蘆葦筆、筆、墨、石墨、網紋紙 62.2×47.1cm 紐約布魯克林博物館藏

379 • 梵谷　**矮樹叢**　1889年6至7月聖雷米　油彩畫布　49×64cm　阿姆斯特丹梵谷美術館藏

380 • 梵谷 **有常春藤的樹幹** 1889年6至7月聖雷米 油彩畫布 阿姆斯特丹梵谷美術館藏

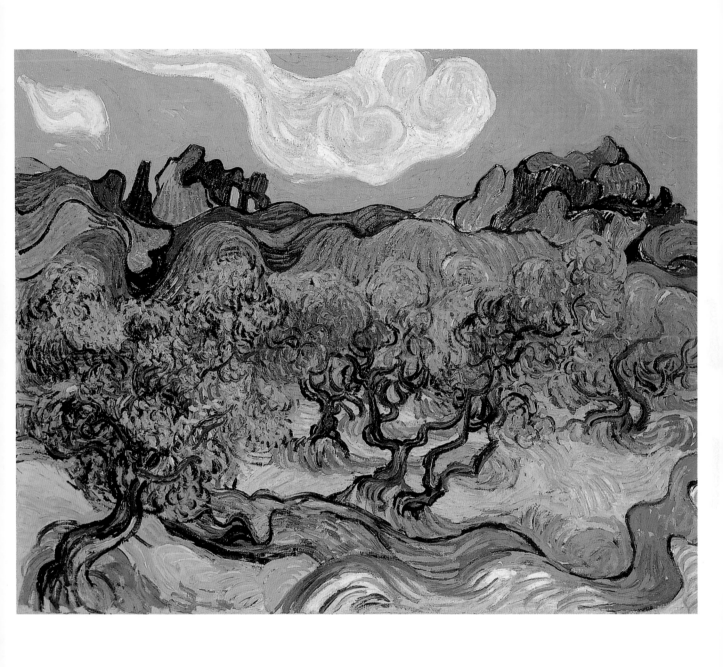

381 • 梵谷　療養院花園長春藤的樹　1889年6月至7月2日　蘆葦筆、筆、墨、石墨、網紋紙　62.3×47.1cm　阿姆斯特丹梵谷美術館藏（左頁圖）
382 • 梵谷　山景裡的橄欖樹　1889年6月16日聖雷米　油彩畫布　72.5×92cm　紐約現代美術館藏（上圖）

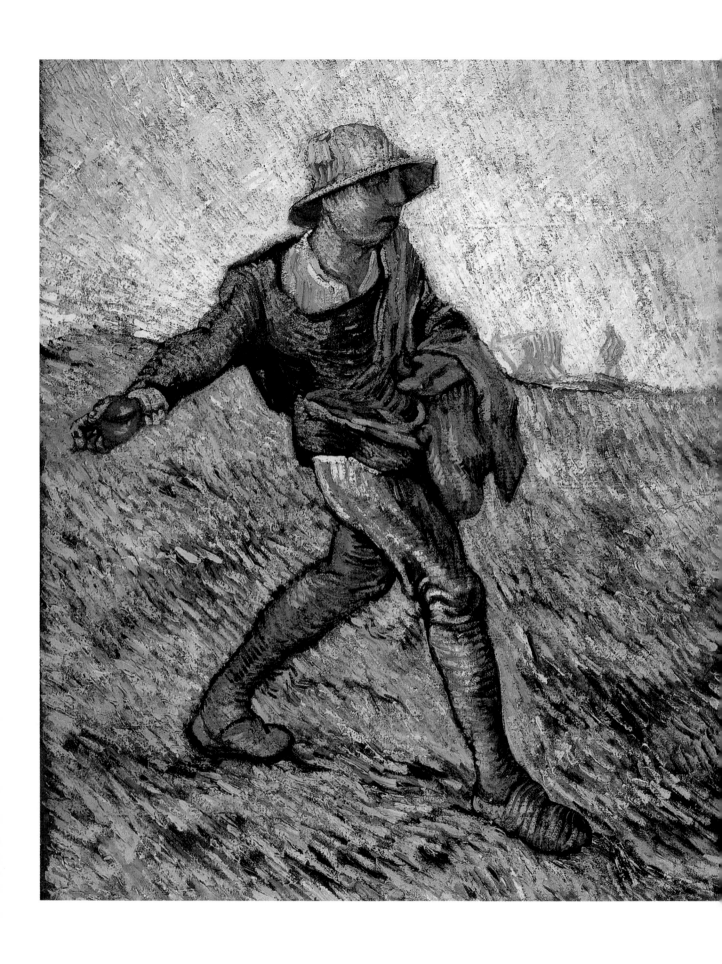

383 • 梵谷 **播種者**（摹仿米勒作品） 1889年夏聖雷米 油彩畫布 64×55cm 奧特羅庫拉穆勒美術館藏

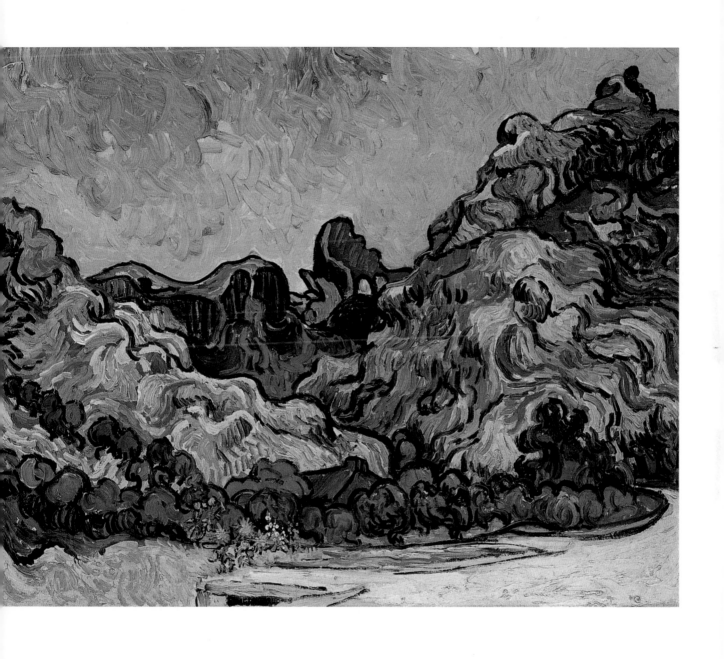

384 • 梵谷 **聖雷米山** 1889年7月聖雷米 油彩畫布 71.8×90.8cm 紐約古根漢美術館藏

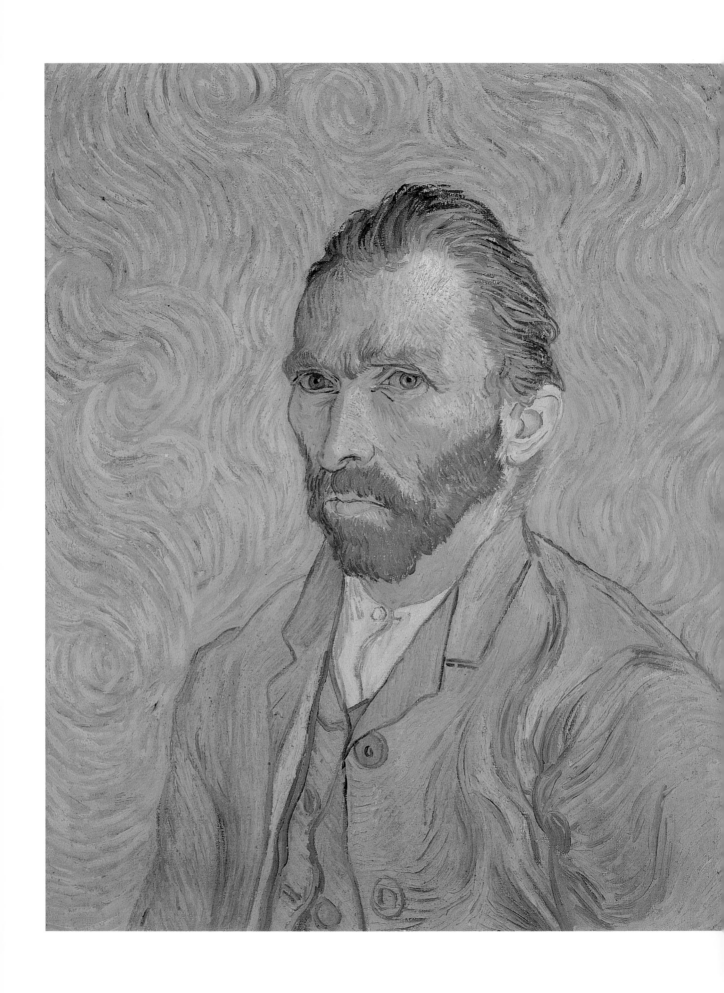

385 • 梵谷　**自畫像**　1889年9月聖雷米　油彩畫布　65×54.5cm　巴黎奧塞美術館藏

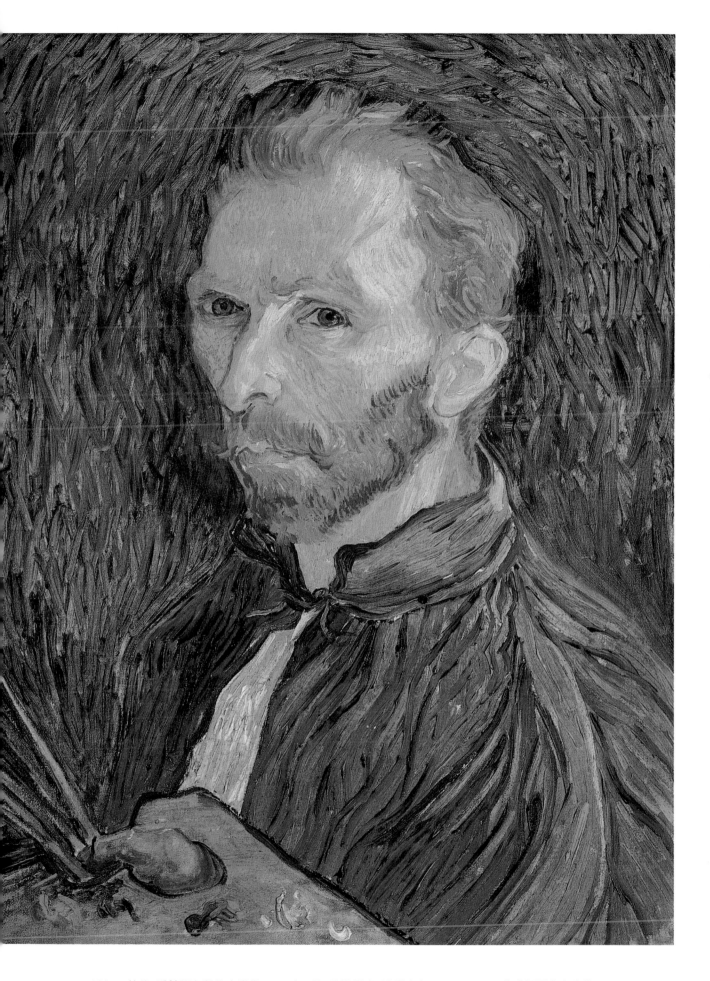

386 • 梵谷　**手持調色盤的自畫像**　1889年9月1日聖雷米　油彩畫布　57×43.5cm　華盛頓國家畫廊藏

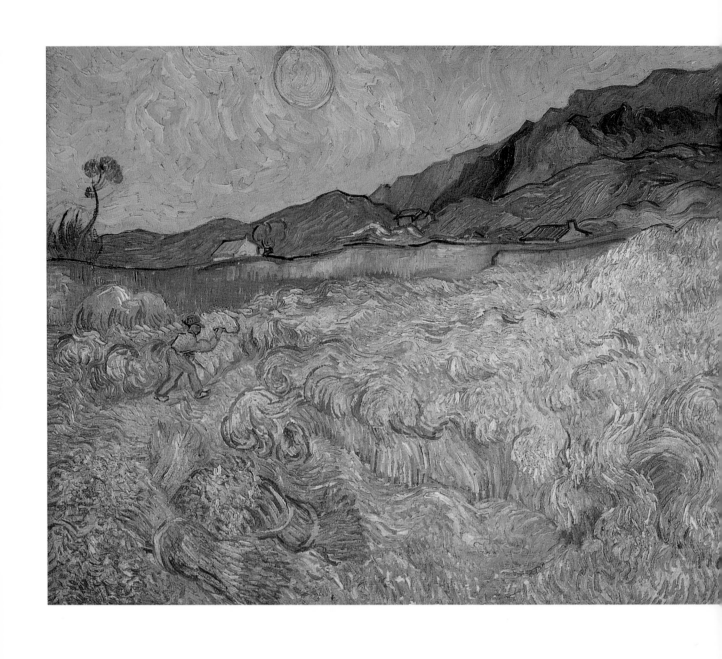

387 • 梵谷 **有收割者的麥田** 1889年9月聖雷米 油彩畫布 73×92cm 阿姆斯特丹梵谷美術館藏

388 • 梵谷 用鐮刀割麥的農人（摹繪米勒作品） 1889年9月聖雷米 油彩畫布 44×33cm（上排左圖）
389 • 梵谷 綁麥束的農人（摹繪米勒作品） 1889年9月 油彩畫布 44.5×32cm（上排中圖）
390 • 梵谷 敲打麥束的農人（摹繪米勒作品） 1889年9月 油彩畫布 44×27.5cm（上排右圖）
391 • 梵谷 綁麥束的農婦（摹繪米勒作品） 1889年9至10月 油彩畫布 43×33cm（下排左圖）
392 • 梵谷 磨亞麻的農婦（摹繪米勒作品） 1889年9月 油彩畫布 40.5×26.5cm（下排中圖）
393 • 梵谷 剪羊毛的人（摹繪米勒作品） 1889年9月聖雷米 油彩畫布 43.5×29.5cm（下排右圖）

394 • 梵谷 **聖雷米醫院** 1889年9月聖雷米 油彩畫布 63×48cm 巴黎奧塞美術館藏

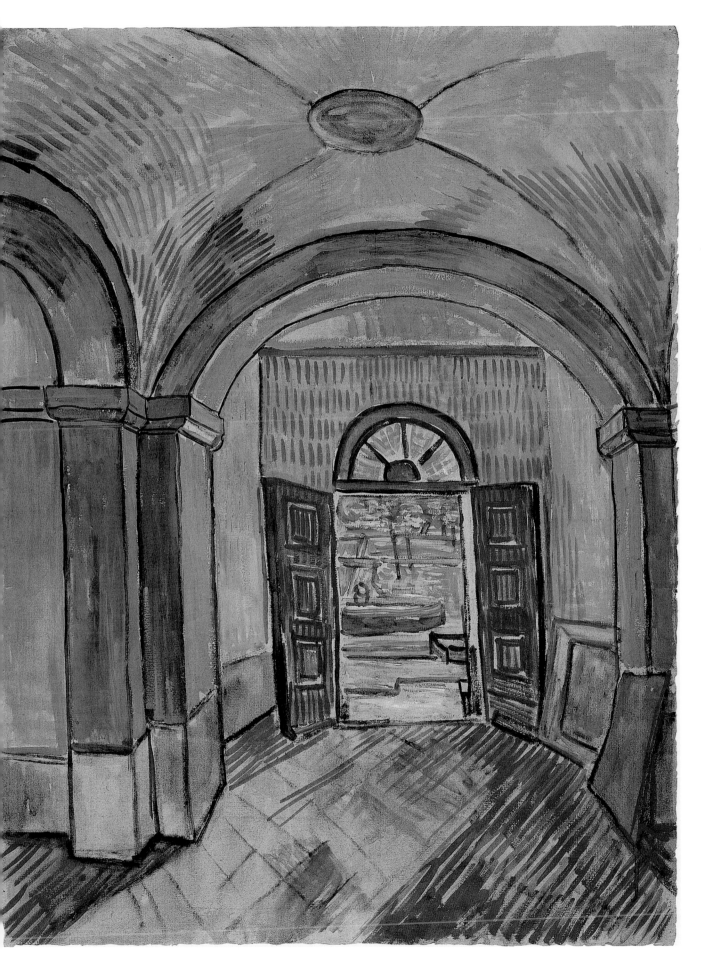

395 • 梵谷 **療養院的前廳** 1889年9月聖雷米 水彩畫紙 61.6×47.1cm 阿姆斯特丹梵谷美術館藏

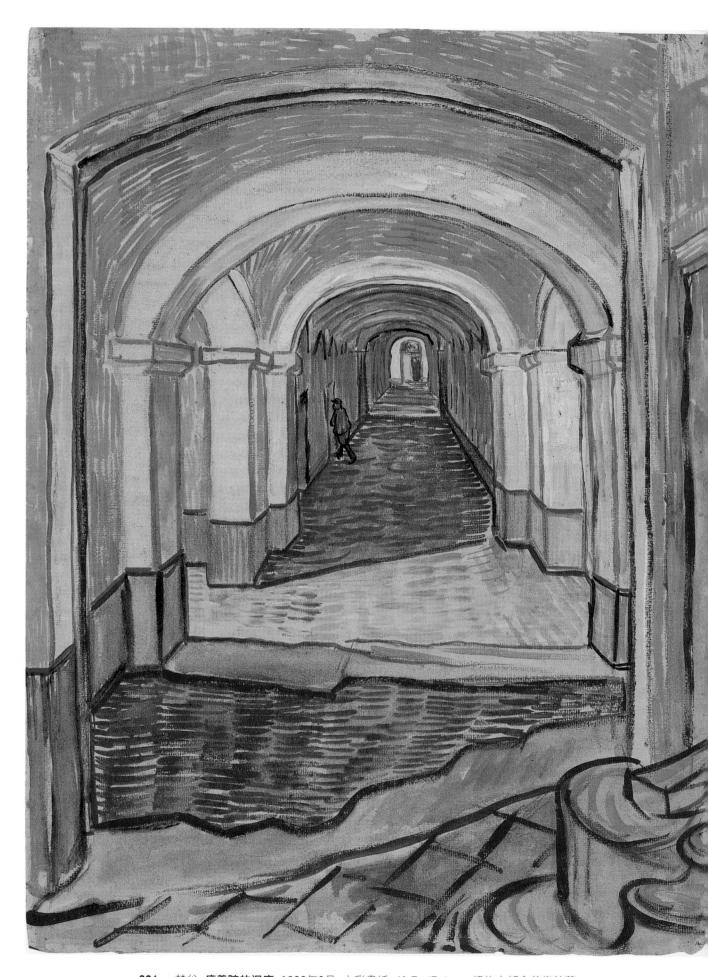

396 • 梵谷　**療養院的迴廊**　1889年9月　水彩畫紙　61.7×47.4cm　紐約大都會美術館藏

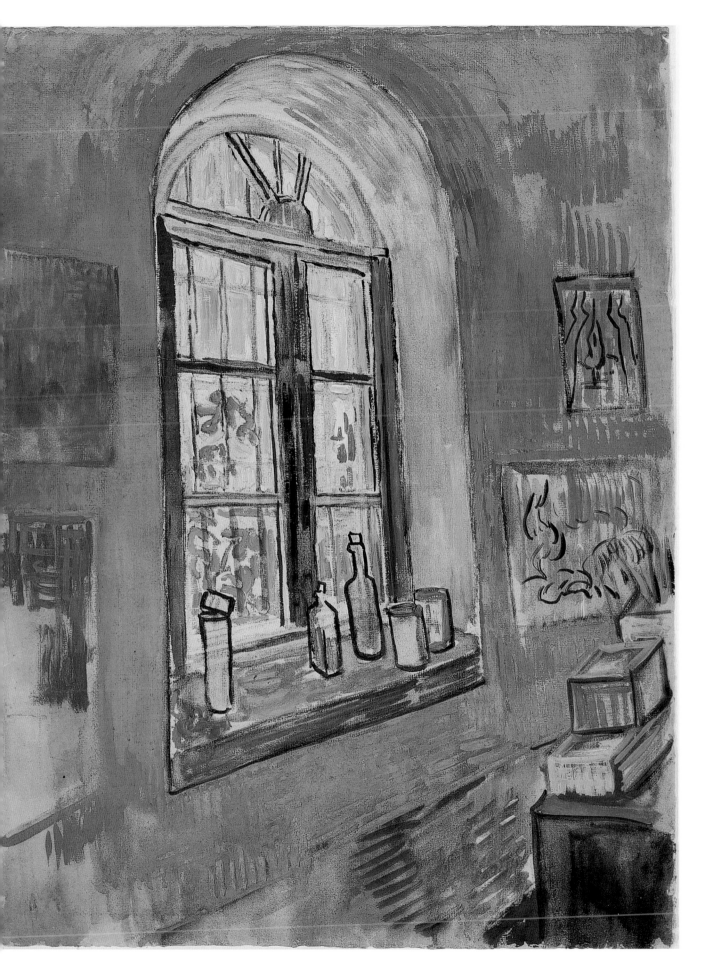

397 • 梵谷 療養院裡的畫室窗戶　1889年9至10月　畫刷、油彩、黑粉筆、粉紅色簧目紙　62×47cm　阿姆斯特丹梵谷美術館藏

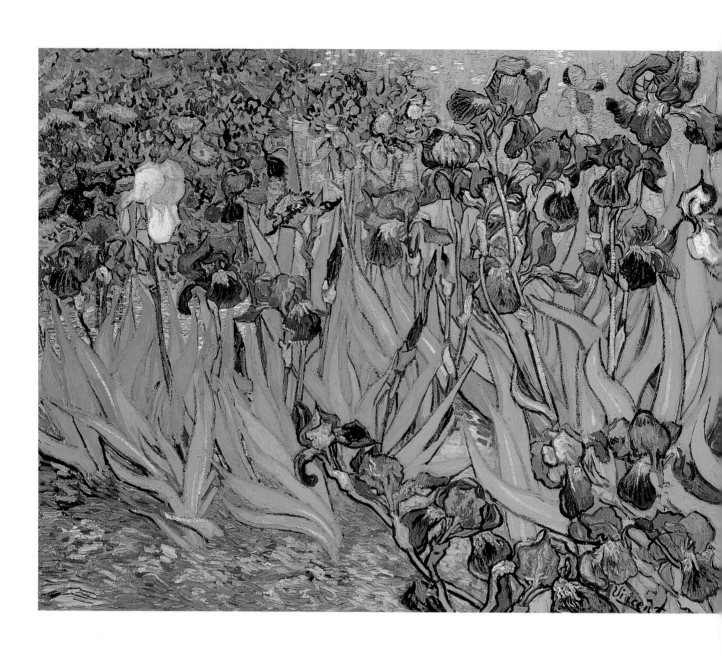

398 • 梵谷 鳶尾花 1889年10月15日聖雷米 油彩畫布 71.1×93cm 洛杉磯蓋提美術館藏

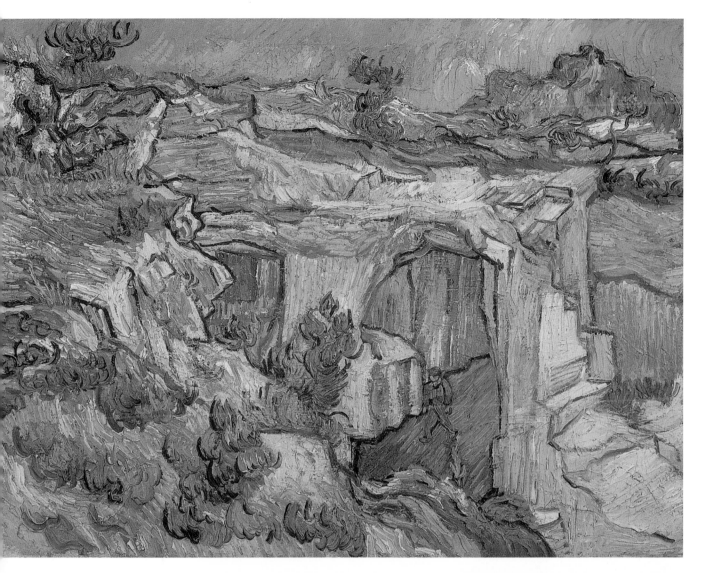

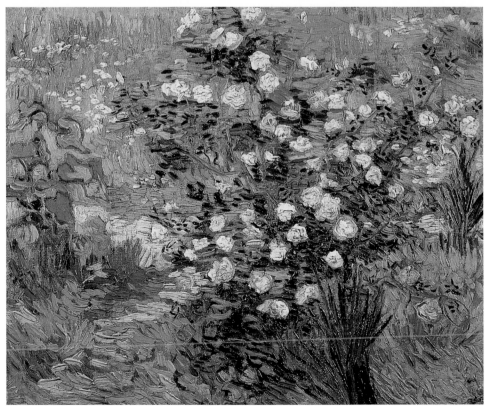

399 •
梵谷　採石場入口
1889年10月聖雷米　油彩畫布
52×64cm　摩納哥合夥基金會藏
（上圖）

400 •
梵谷　玫瑰　1889年　油彩畫布
33×41.3cm　東京國立西洋美術
館藏（下圖）

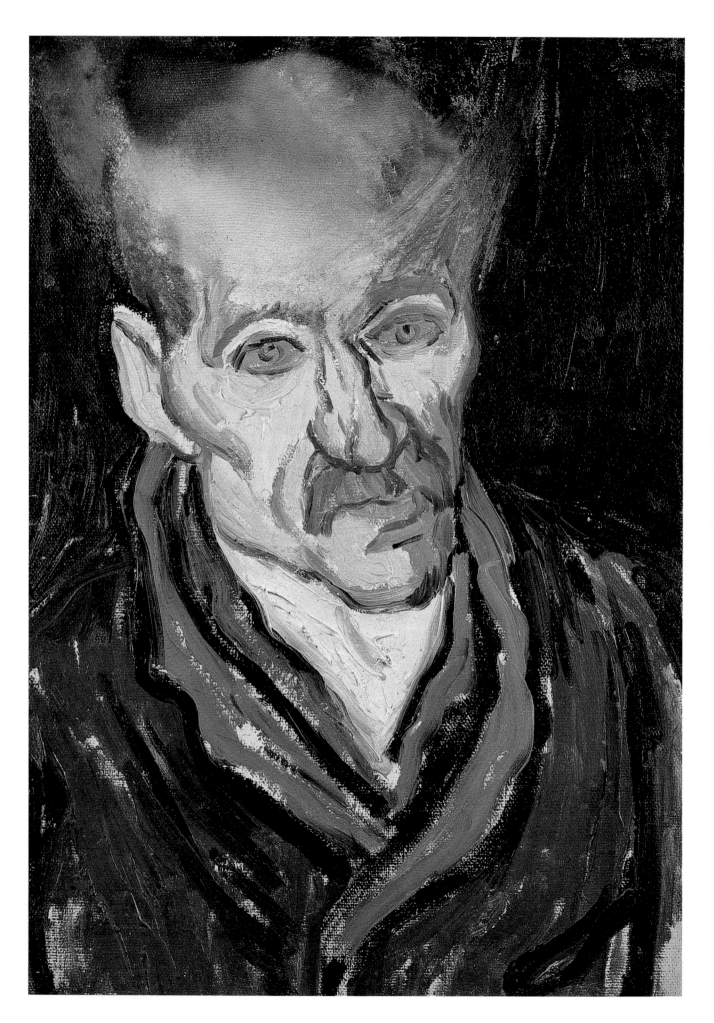

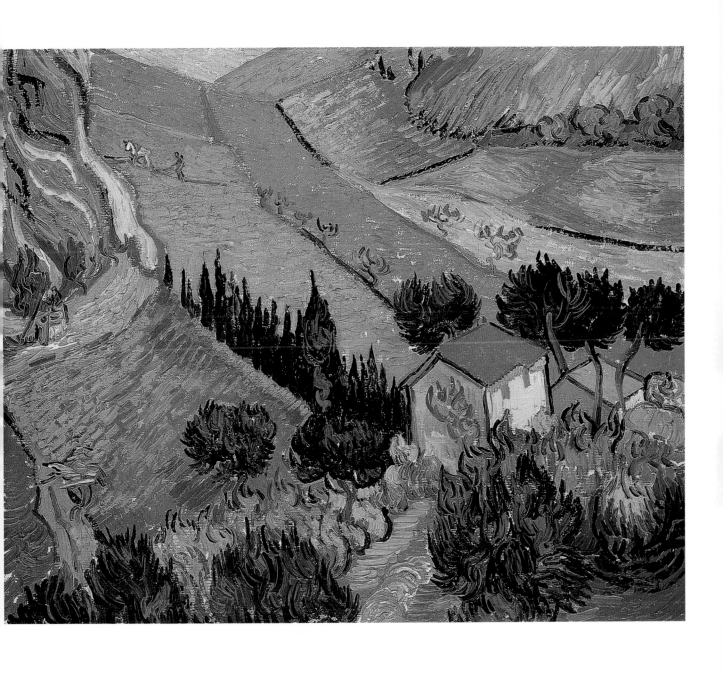

401 ‧ 梵谷　**精神病患者肖像**　1889年10月　油彩畫布　32×23.5cm　阿姆斯特丹梵谷美術館藏（左頁圖）
402 ‧ 梵谷　**有房屋和絲柏樹的風景**　1889年10月　油彩畫布　33×41.4cm　莫斯科普希金美術館藏（上圖）

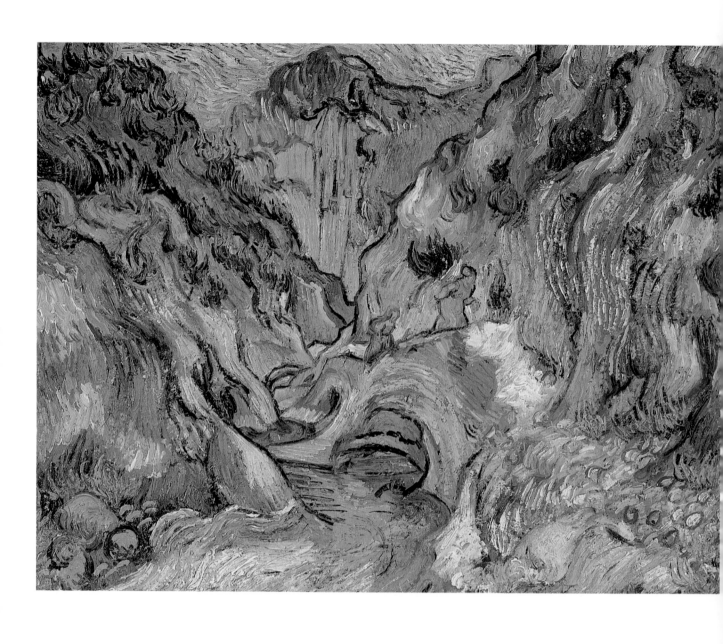

403 • 梵谷 **深壑幽徑** 1889年10月聖雷米 油彩畫布 73×92cm 波士頓美術館藏

404 • 梵谷　夕陽下的樅樹林　1889年10至12月　油彩畫布　92×73cm　奧特羅庫拉穆勒美術館藏

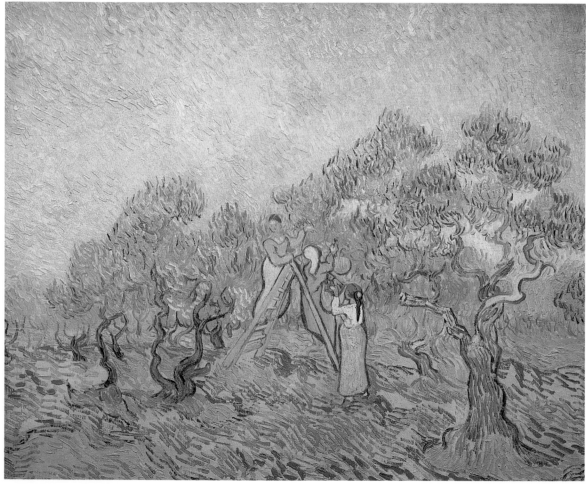

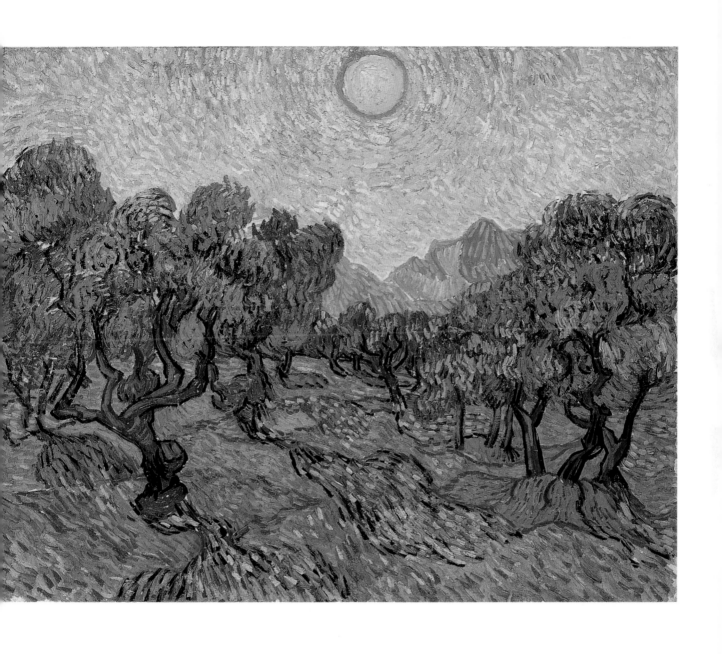

405・梵谷　**圍田日出**　1889年11月中至12月中　47×62cm　慕尼黑國立版畫素描收藏館藏（左頁上圖）
406・梵谷　梵谷　**採橄欖**　1889年　油彩畫布　72×92cm　華盛頓國立美術館藏（左頁下圖）
407・梵谷　**橄欖園**　1889年11月　油彩畫布　74×93cm　明尼阿波里斯藝術學院藏（上圖）

408 • 梵谷 **療養院中的花園** 1889年11月 油彩畫布 73.5×92cm 埃森福克旺美術館藏

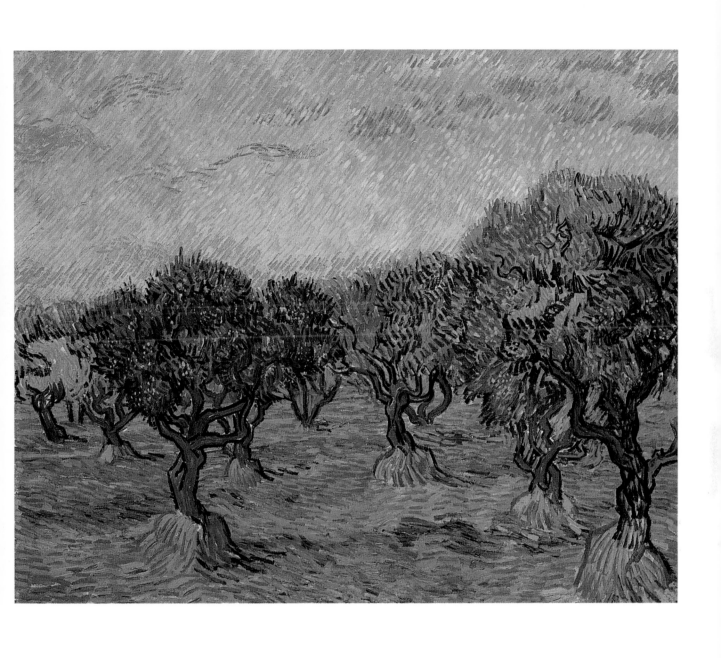

409 • 梵谷　**橄欖園**　1889年11月　油彩畫布　74×93cm　瑞典哥特堡美術館藏

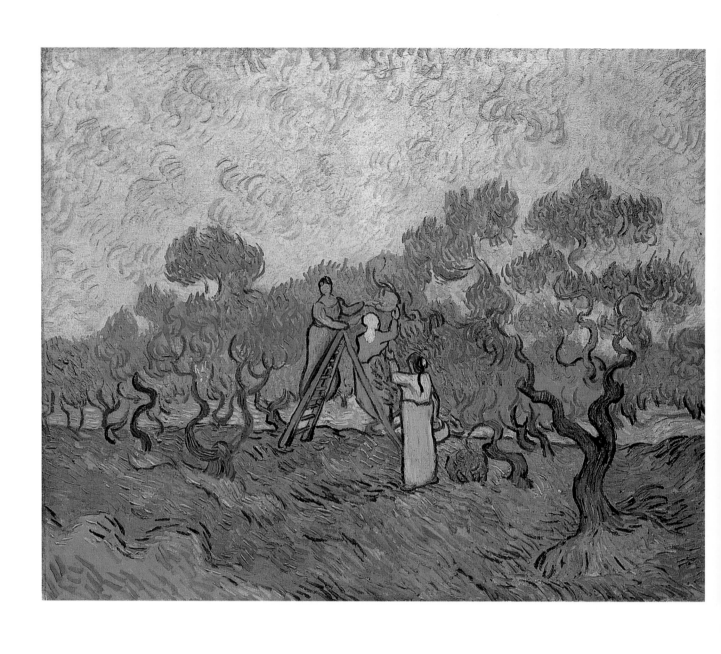

410 • 梵谷 **採橄欖的女子** 1889年12月 油彩畫布 72.4×89.9cm 紐約大都會美術館藏

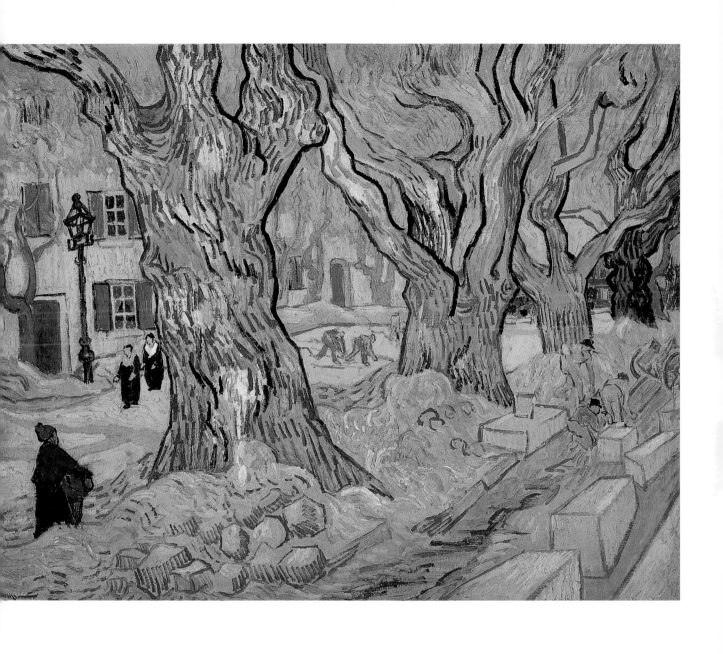

411 • 梵谷 **篠懸木** 1889年12月 油彩畫布 73.7×92.8cm 華盛頓特區菲力普收藏館藏

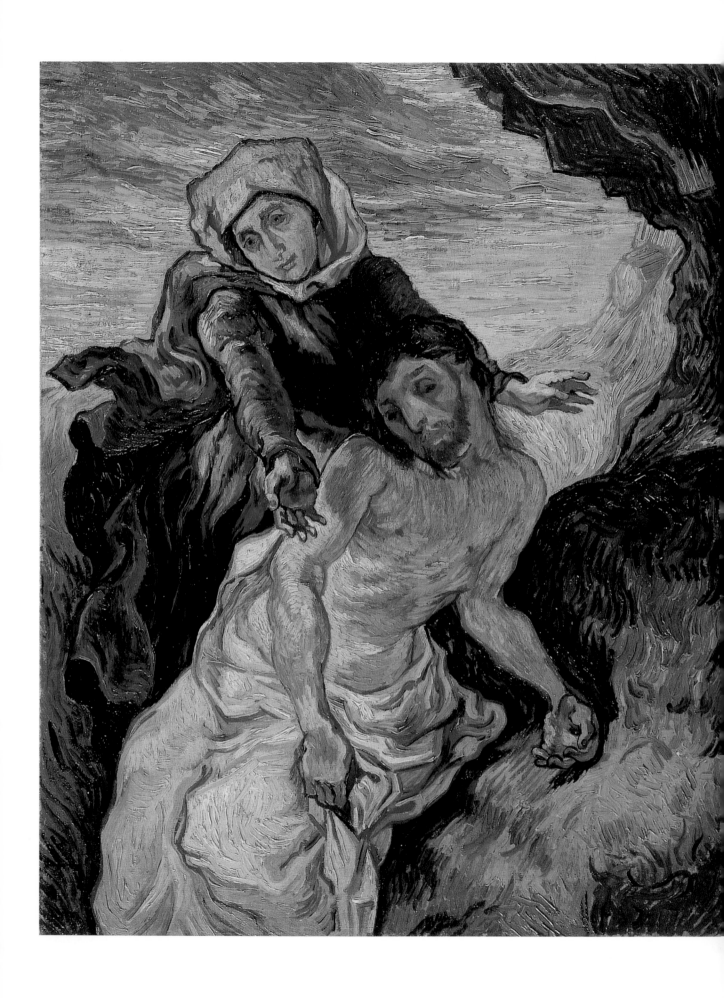

412 ‧ 梵谷　聖殤（聖母抱耶穌悲慟像）（摹繪德拉克洛瓦作品）　1889年聖雷米　油彩畫布　73×60.5cm　阿姆斯特丹梵谷美術館藏

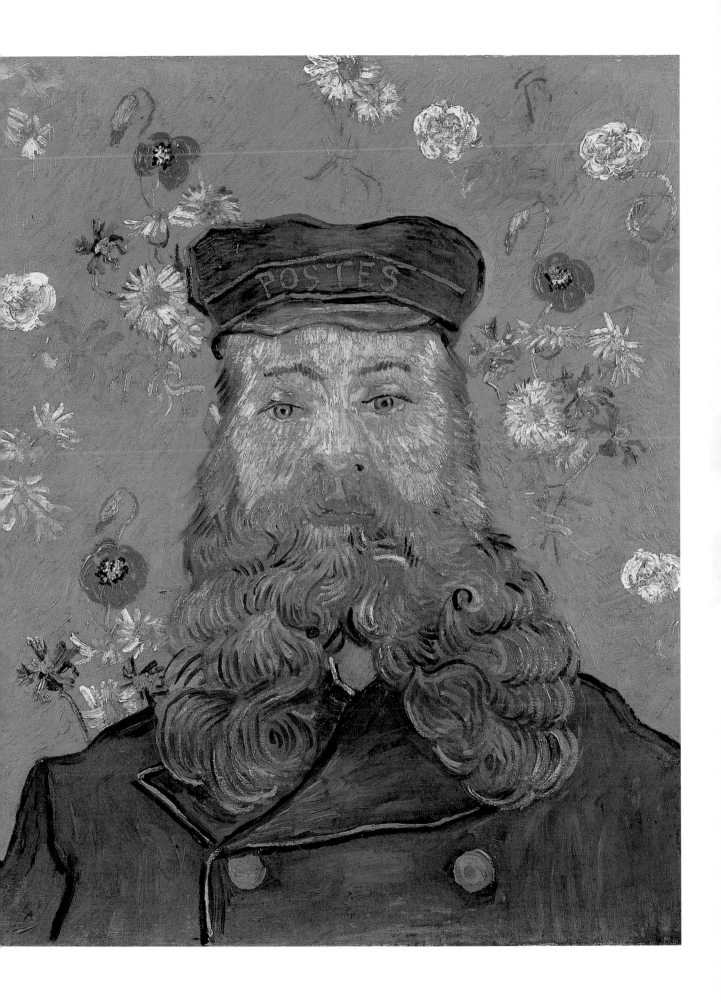

413 • 梵谷　**郵差約瑟夫·魯倫像**　1889年聖雷米　油彩畫布　65×54cm

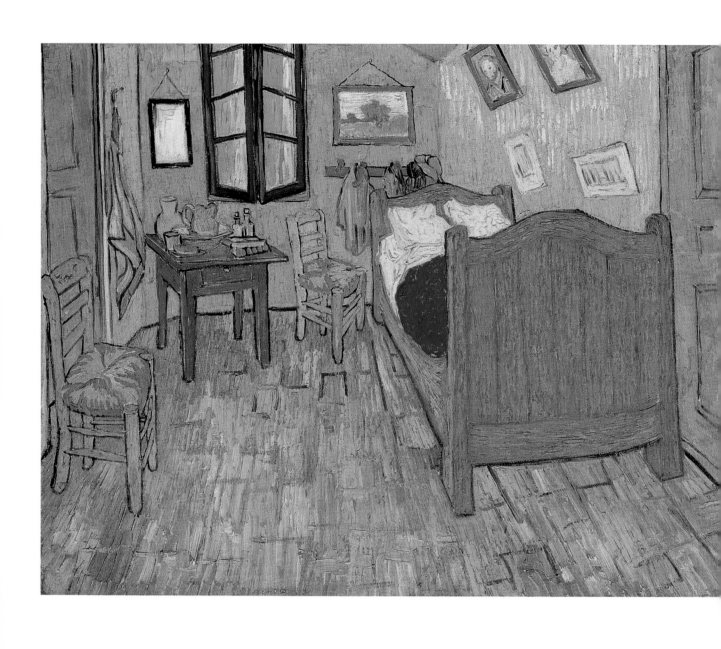

414 • 梵谷 **阿爾的梵谷臥室** 1889年9月初聖雷米 油彩畫布 73×92cm 芝加哥藝術學院藏

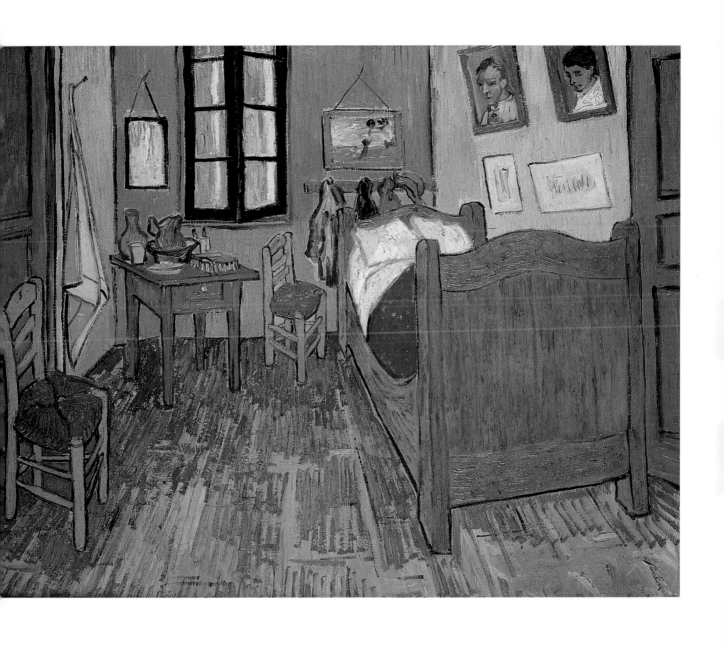

415 ‧ 梵谷　**阿爾的梵谷臥室**　1889年9月聖雷米　油彩畫布　57×74cm　巴黎奧塞美術館藏

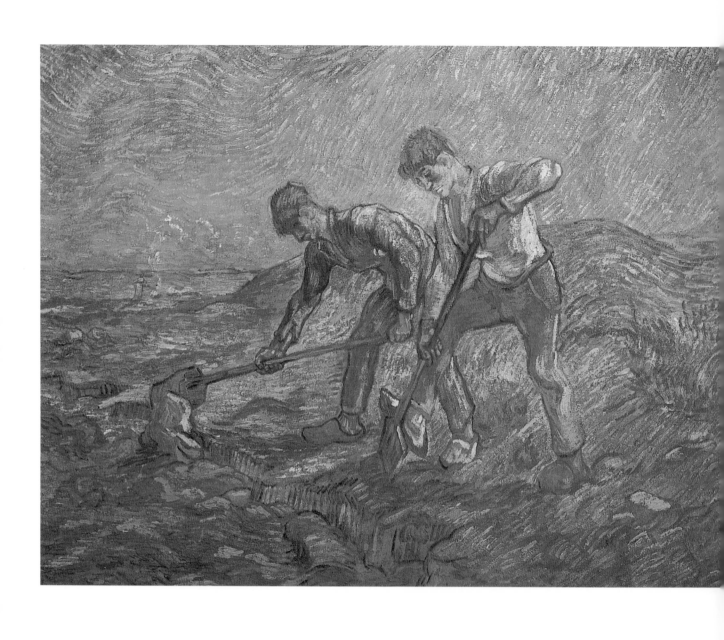

416 • 梵谷 **兩個掘地的農夫** 1889年10月聖雷米 油彩畫布 72×92cm 阿姆斯特丹梵谷美物館藏

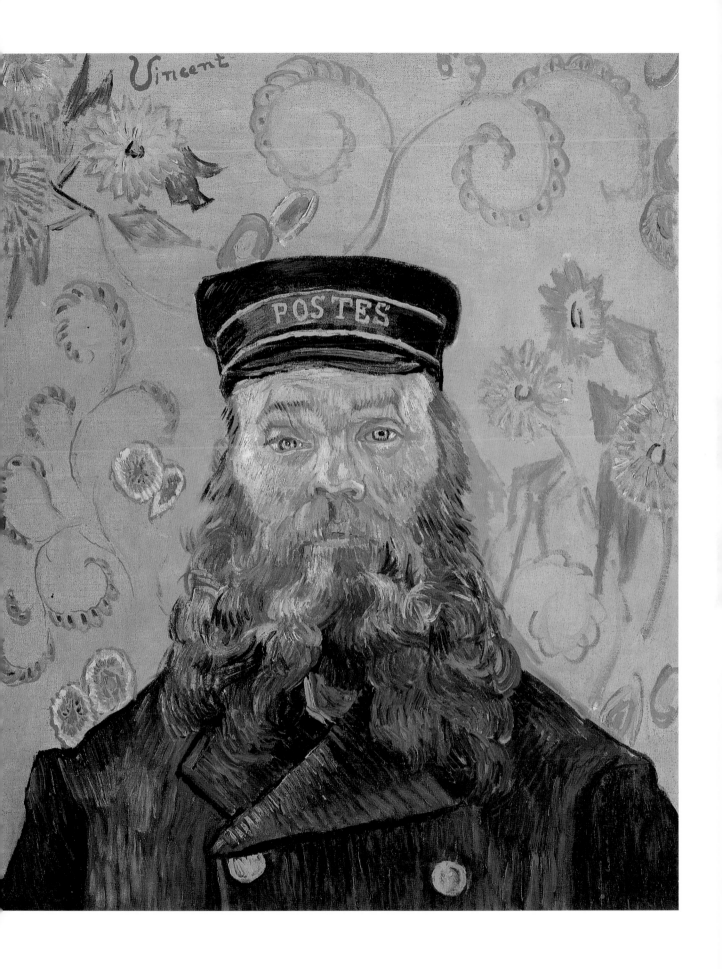

417 • 梵谷 郵差約瑟夫·魯倫像 1889年 油彩畫布 66.2×55cm 費城巴恩斯收藏館藏

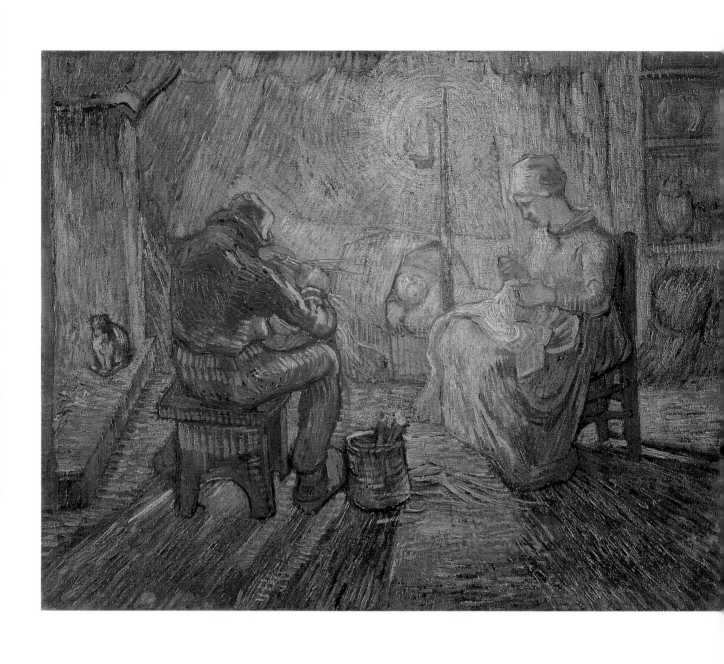

418 • 梵谷 夜（摹繪米勒作品） 1889年聖雷米 油彩畫布 74×94cm 阿姆斯特丹梵谷美術館藏

419 •
梵谷　**野生植物**
1889年6月中至7月2日
47×62cm　阿姆斯特丹梵谷美
術館藏（上圖）

420 •
梵谷　**峽谷溪流**　1889年
油彩畫布　32×41cm
阿姆斯特丹梵谷美術館藏
（下圖）

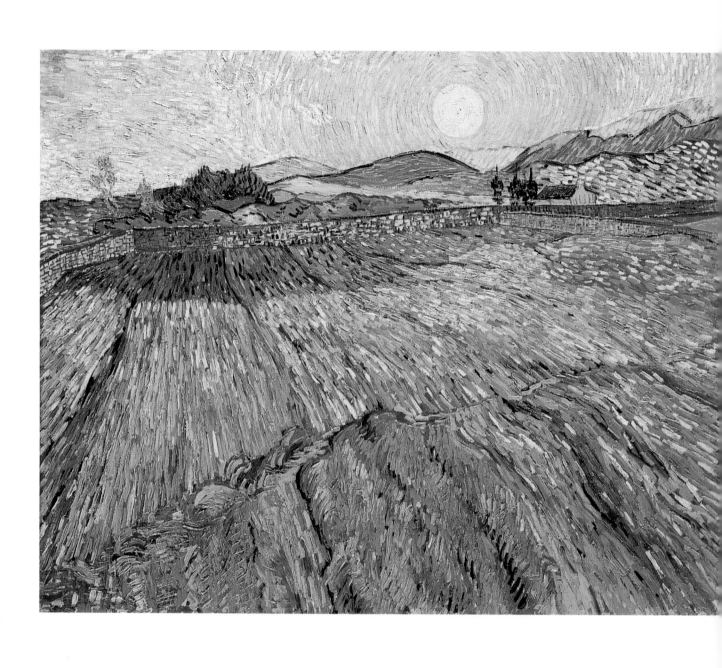

421 • 梵谷 **青麥圈田日出** 1889年聖雷米 油彩畫布 71×90cm 私人收藏

422 • 梵谷　菲利克斯・雷伊醫師像　1889年　油彩畫布　64×53cm　莫斯科普希金美術館藏

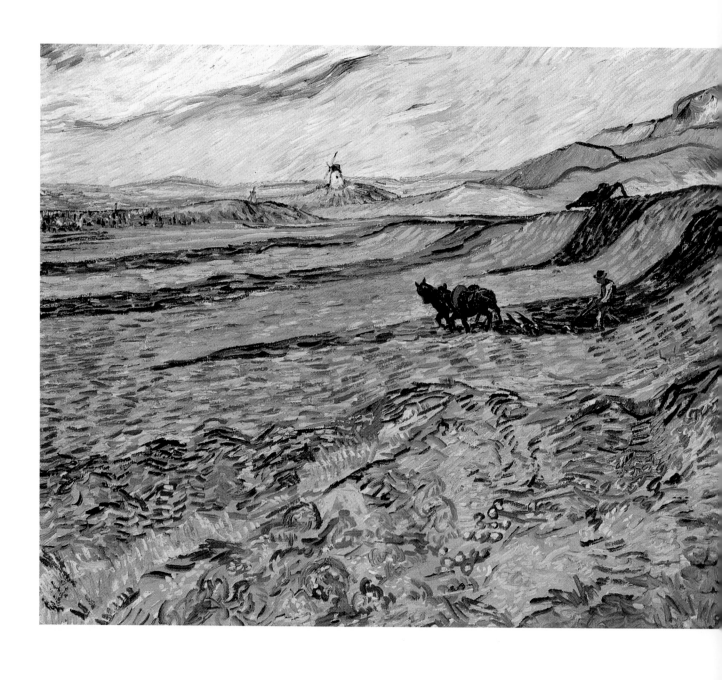

423 • 梵谷　**犁田**　1889年聖雷米　油彩畫布　54×65cm　波士頓美術館藏

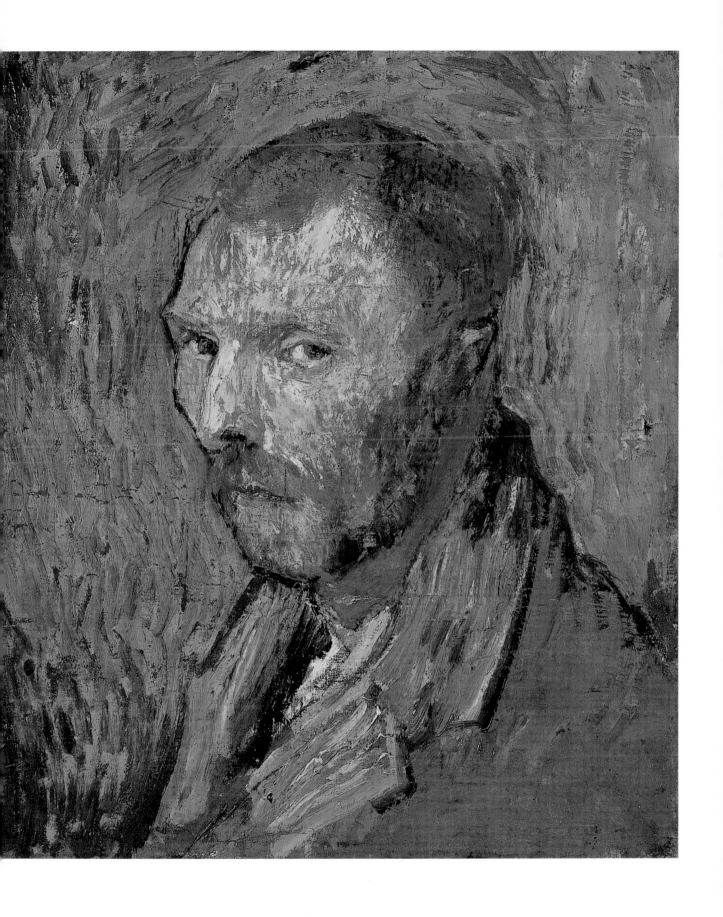

424 • 梵谷 **自畫像** 1889年聖雷米 油彩畫布 51×45cm 奧斯陸國立美術館藏

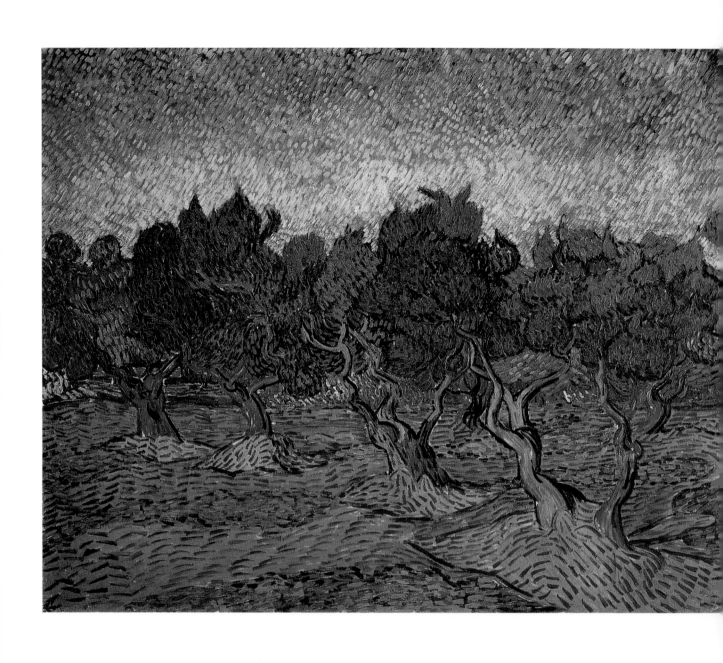

425 • 梵谷 橄欖園：粉紅色的天空 1889年 油彩畫布 73×92.5cm 阿姆斯特丹梵谷美術館藏

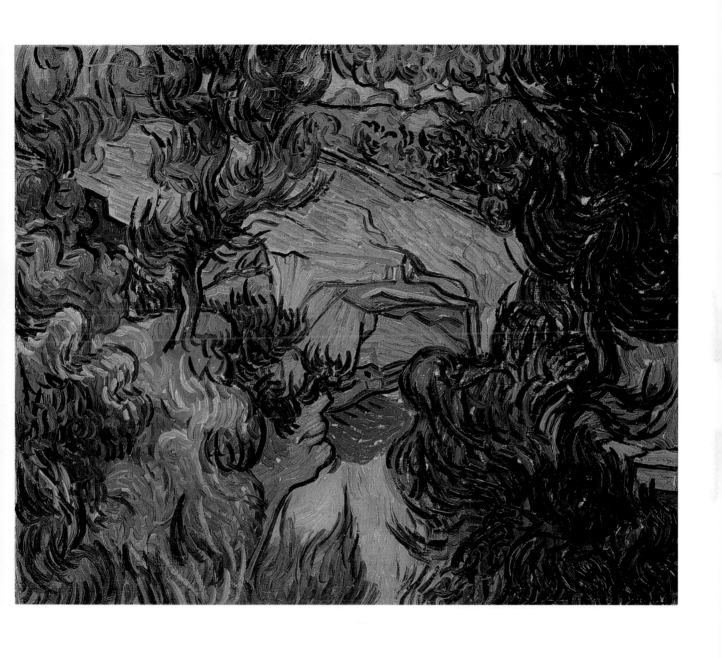

426 • 梵谷 **採石場入口** 1889年 油彩畫布 60×73.5cm 阿姆斯特丹梵谷美術館藏

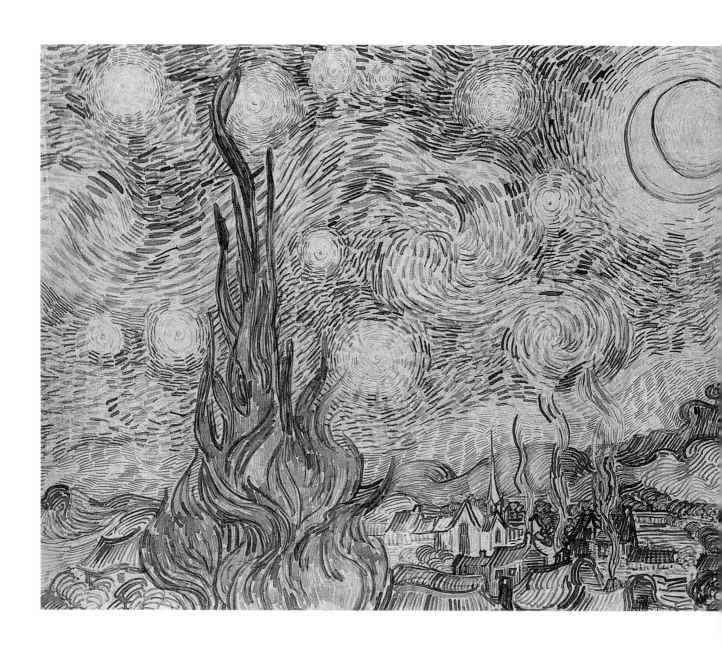

427 • 梵谷 **星夜** 約1889年6月20日至7月2日聖雷米 蘆葦筆、畫刷、墨、石墨 47.1×62.2cm 德國不來梅美術館藏

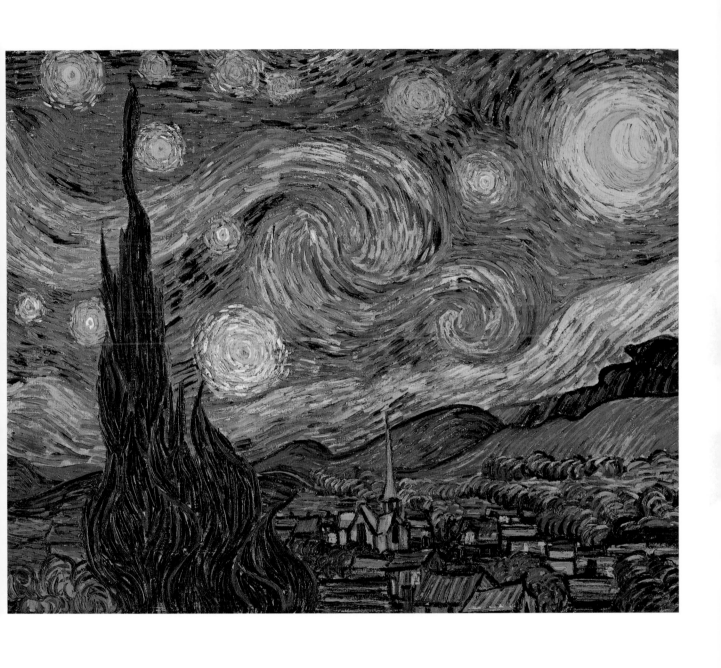

428 • 梵谷　**星夜**　1889年6月聖雷米　油彩畫布　73.7×92.1cm　紐約現代美術館藏

429 • 梵谷 **山間的穀物田與樹** 1889年聖雷米 油彩畫布 73.5×92cm 奧特羅庫拉穆勒美術館藏

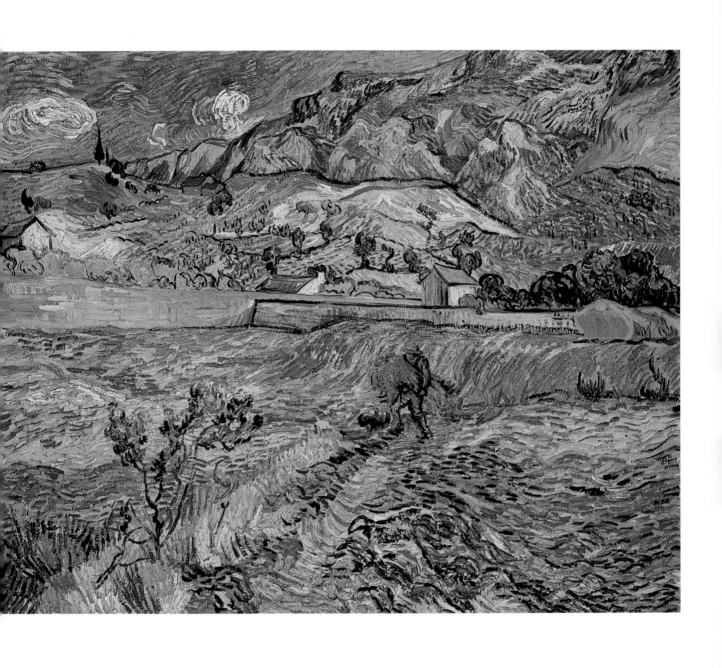

430 • 梵谷 **聖雷米風景** 1889年聖雷米 油彩畫布 73×92cm 印第安納波里斯美物館藏

431 • 梵谷 **灌木林** 1889年聖雷米 油彩畫布 72×92cm 莫斯科普希金美術館藏

432 • 梵谷　**皮面的木鞋**
　　1889至90年聖雷米　油彩畫布
　　32.5×40.5cm　阿姆斯特丹梵谷美
　　術館藏（上圖）

433 • 梵谷　**聖雷米之路**　1890年
　　油彩畫布　33.5×41.2cm
　　日本笠間日動美術館藏（下圖）

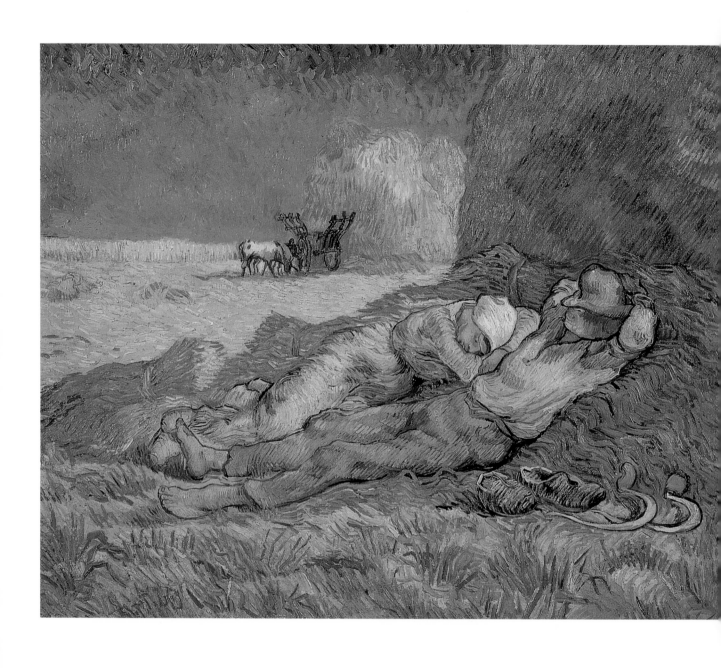

434 • 梵谷　午睡（仿米勒）　1889至90年1月聖雷米　油彩畫布　73×91cm　巴黎奧塞美術館藏（上圖）

435 • 梵谷　絲柏樹與二女人　1890年2月聖雷米　油彩畫布　43.5×27cm　阿姆斯特丹梵谷美術館藏（右頁圖）

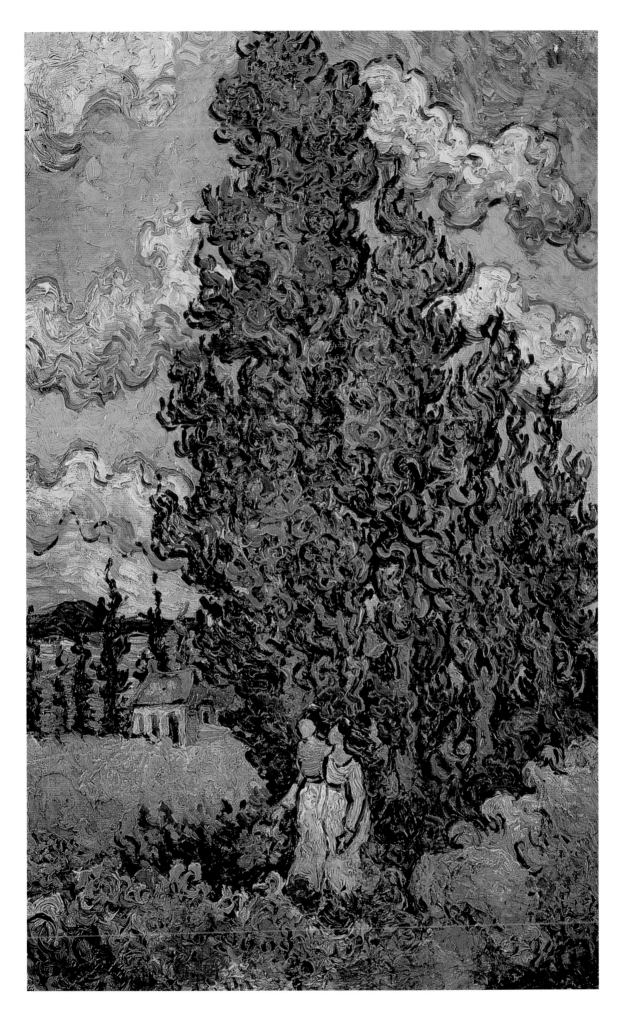

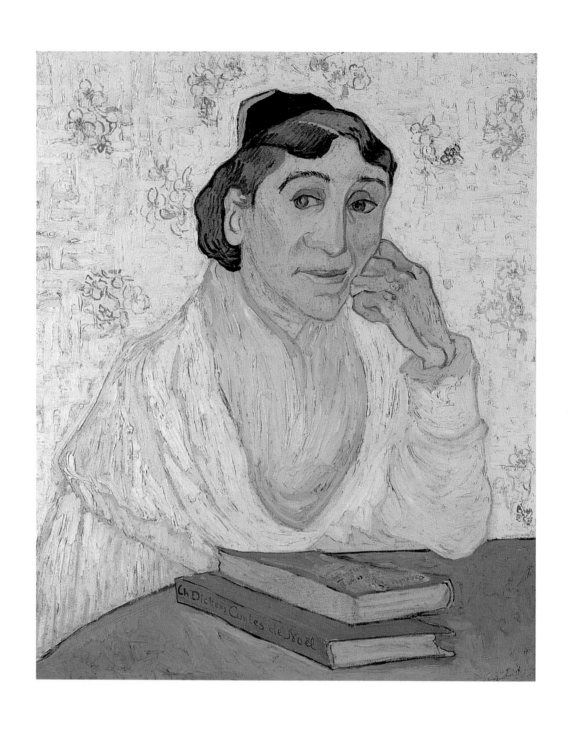

436 • 梵谷 **阿爾女子像**（摹繪高更作品） 1890年2月 油彩畫布 60×54cm 私人收藏

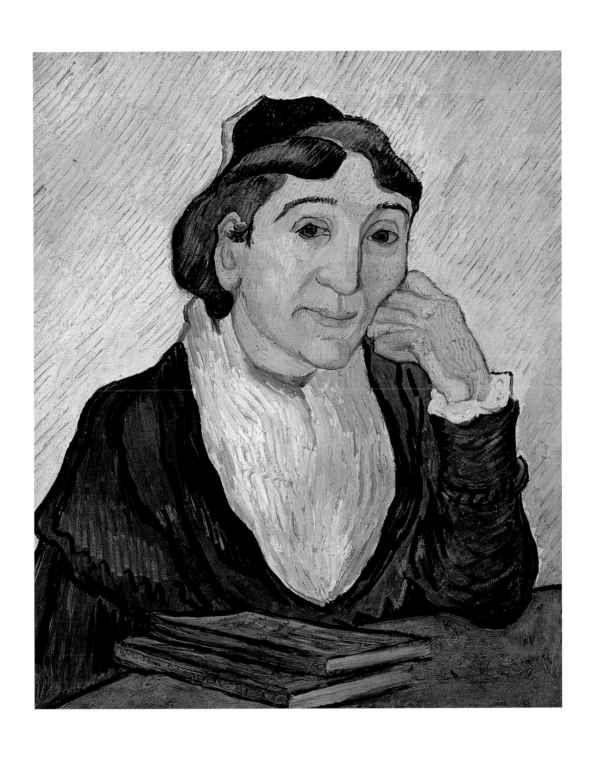

437 • 梵谷　**阿爾女子像**（摹繪高更作品）　1890年2月聖雷米　油彩畫布　60×50cm　羅馬國立現代藝廊藏

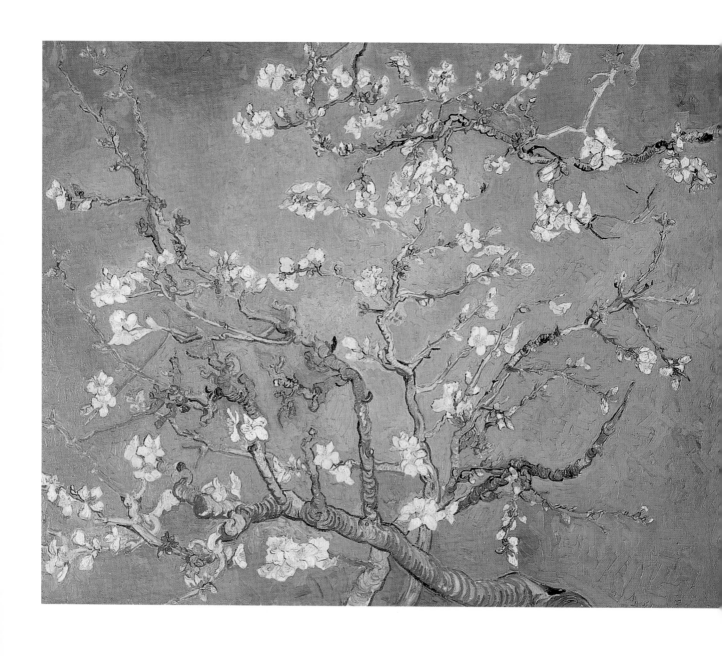

438 • 梵谷 **盛開的杏仁枝頭** 1890年2月 油彩畫布 73×92cm 阿姆斯惡丹梵谷美術館藏

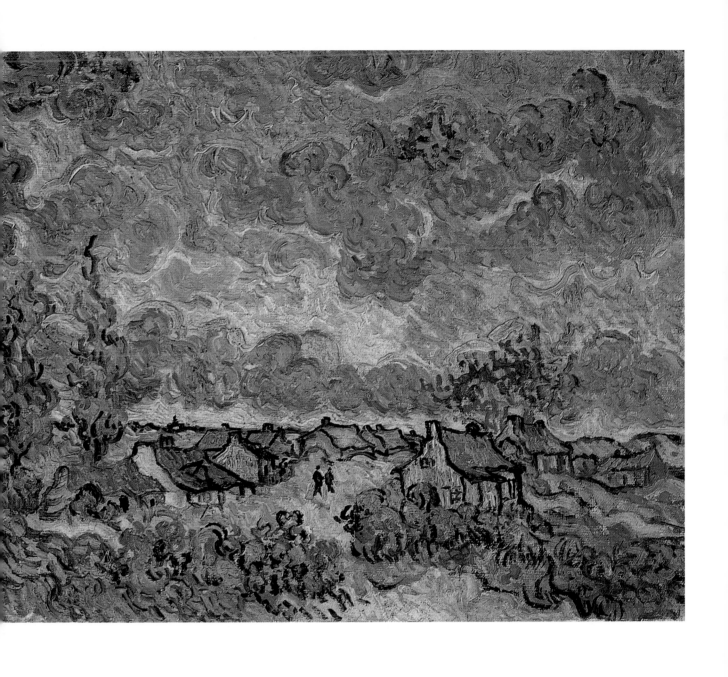

439 • 梵谷　**暴風雨的天空之下**　1890年3至4月　油彩木板　29×36.5cm　阿姆斯特丹梵谷美術館藏

440 · 梵谷 **走在田地上的農民夫婦**（仿米勒） 1890年1月聖雷米 油彩畫布 73×92cm 第二次世界大戰毀壞

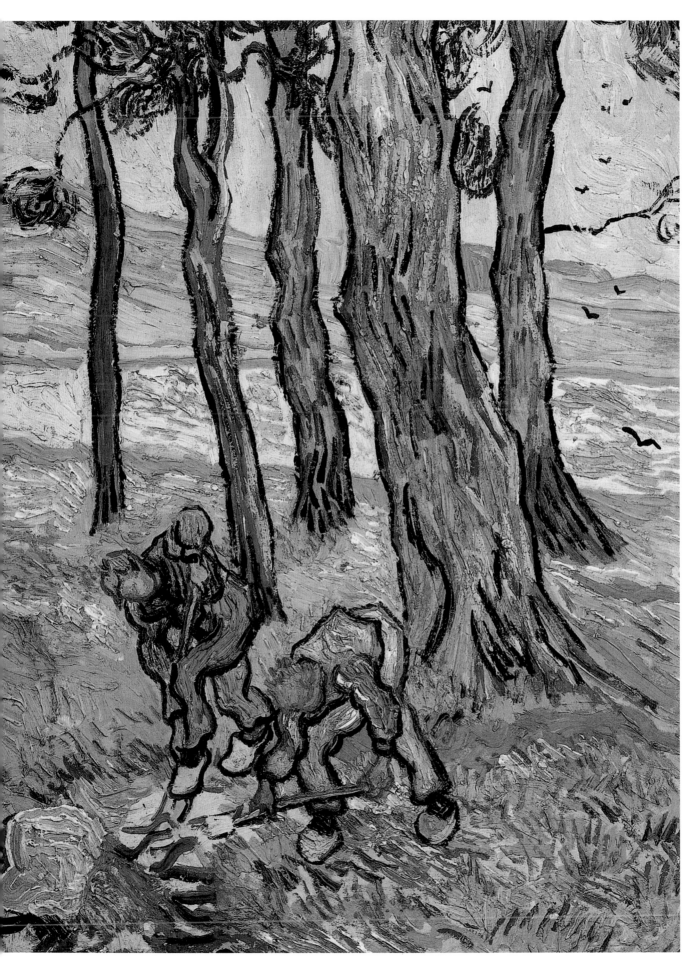

441 • 梵谷 挖樹根的二男子 1890年3至4月聖雷米 油彩畫布 62×44cm 底特律藝術協會藏

442 • 梵谷 **蝶飛的草地** 1890年5月歐維 油彩畫布 64.5×81cm 倫敦國家畫廊藏

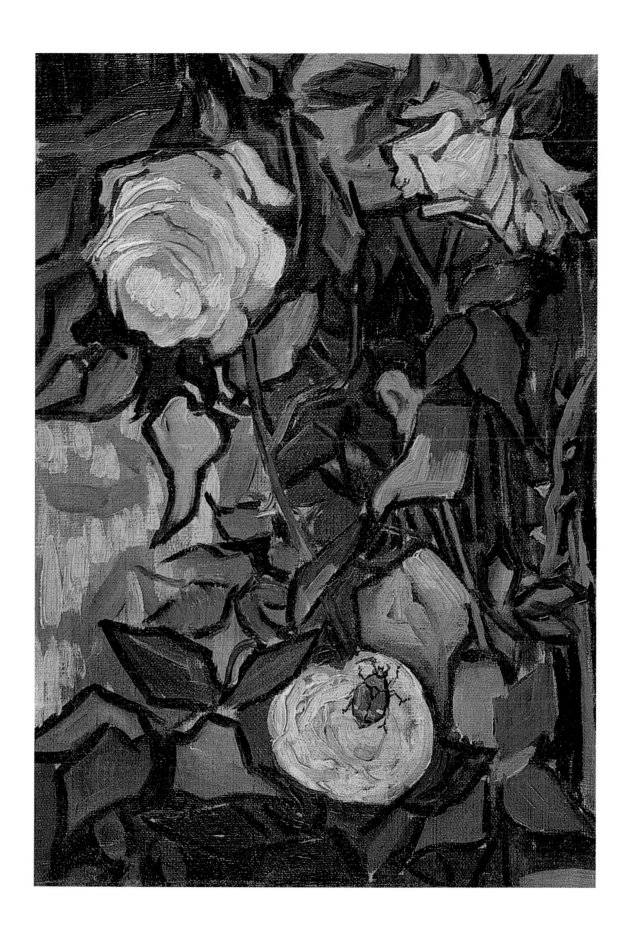

443 • 梵谷　薔薇與甲蟲　1890年4至5月　油彩畫布　33.5×24.5cm　阿姆斯特丹梵谷美術館藏

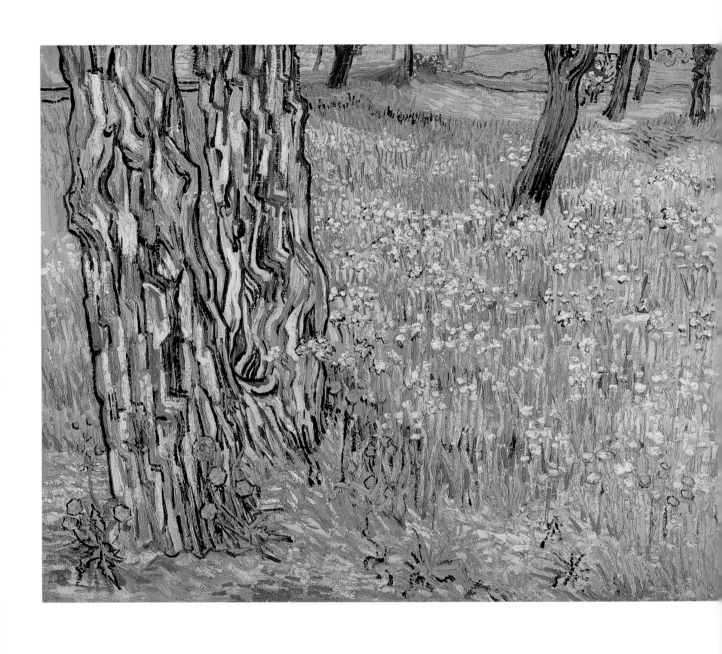

444・梵谷 **公園的嫩草** 1890年5月聖雷米 油彩畫布 72×90cm 奧特羅庫拉穆勒美術館藏

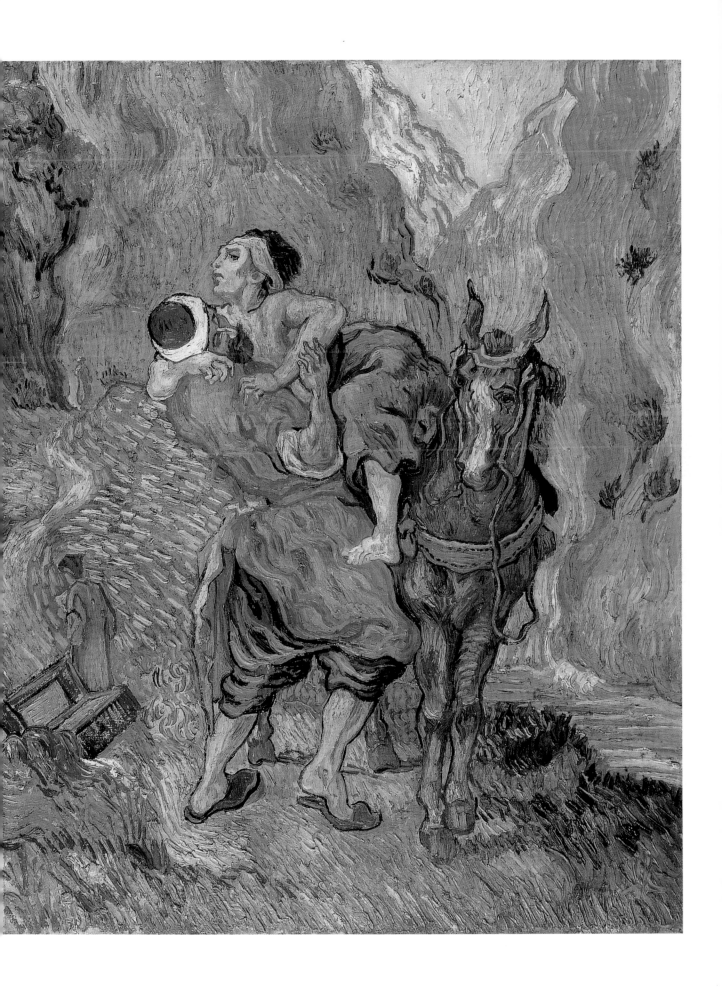

445 • 梵谷 善良的撒馬利亞人（摹繪德拉克洛瓦作品） 1890年聖雷米 油彩畫布 73×59.5cm 奧特羅庫拉穆勒美術館藏

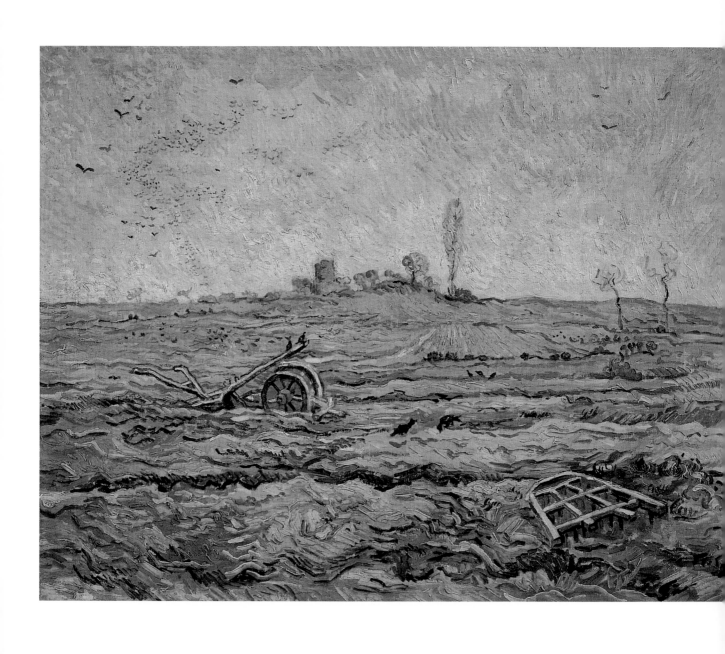

446 • 梵谷 **犁與馬鍬**（摹繪米勒作品） 1890年聖雷米 油彩畫布 72×92cm 阿姆斯特丹梵谷美術館藏

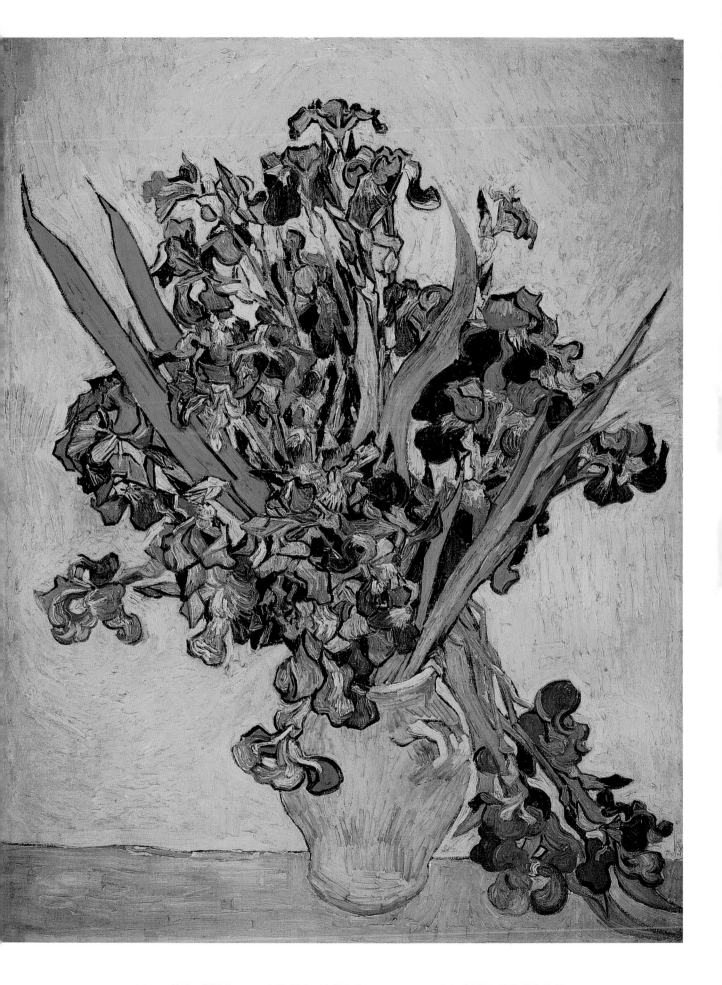

447 • 梵谷 **鳶尾花** 1890年聖雷米 油彩畫布 92×73.5cm 阿姆斯特丹梵谷美術館藏

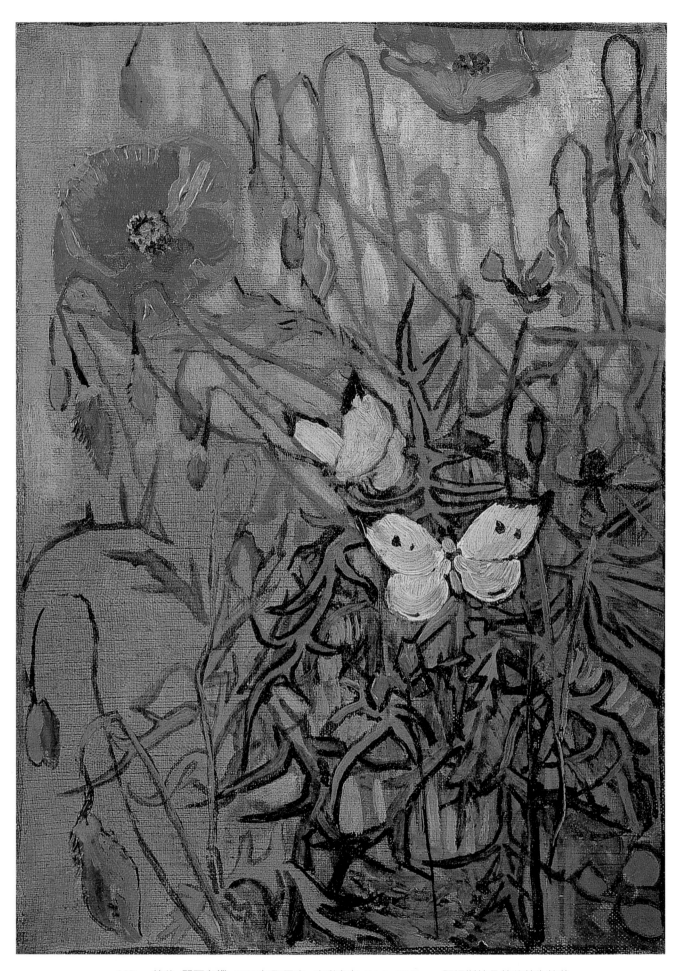

448 • 梵谷 罌粟與蝶 1890年聖雷米 油彩畫布 34.5×25.5cm 阿姆斯特丹梵谷美術館藏

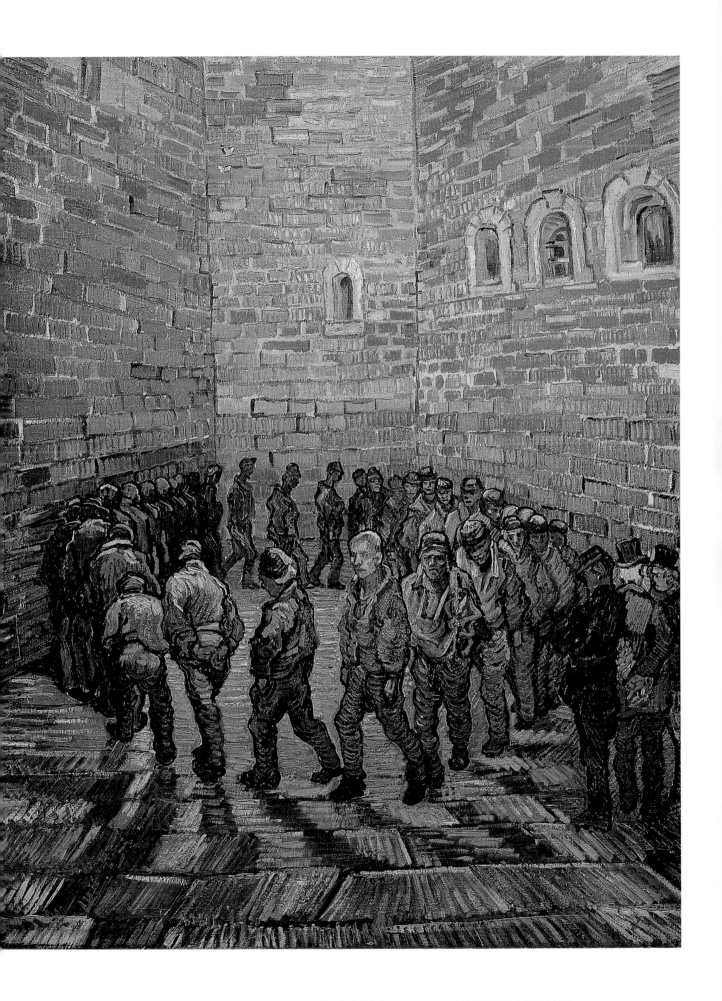

449 • 梵谷 繞圈的囚犯 1890年2月歐維 油彩畫布 80×64cm 莫斯科普希金美術館藏

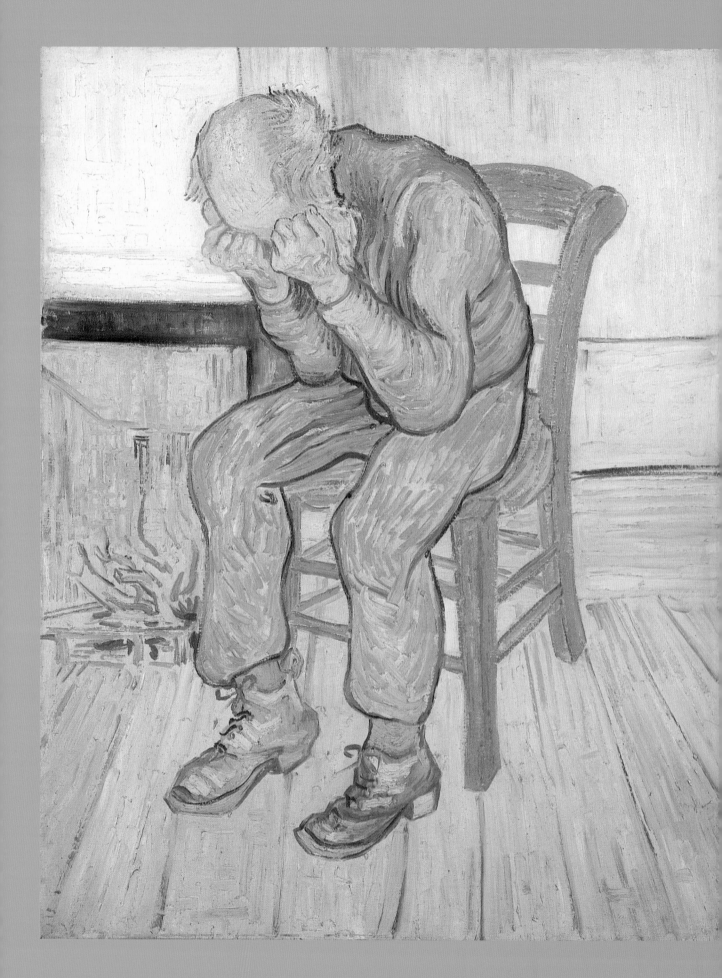

450 ‧ 梵谷 **永生之門** 1890年4-5月歐維 油彩畫布 81×65cm 奧特羅庫拉穆勒美術館藏
梵谷為自己喜愛閱讀的狄更斯小說《艱難時世》所作的繪畫，人物顯出精疲力盡之感，有如梵谷自身寫照。

梵谷繪畫名作
歐維時期（1890年5月～1890年7月27日）

451 ● 梵谷 老葡萄園裡的農婦 1890年5月20至23日 水彩畫紙 44.3×54cm 阿姆斯特丹梵谷美術館藏

梵谷在歐維七十天的最後風景畫

梵谷在1890年5月20日剛好從療養一年的聖雷米精神病院出來一個星期，在距巴黎一小時車程的歐維小鎮下了火車，企圖去尋找一個寧靜的地方修養身心，同時懷抱著展開新生命和繪畫新階段的希望。但是，事與願違，僅僅兩個月之後的7月27日，梵谷在歐維的近郊舉槍試圖自盡，胸部中彈沒有當場死亡，經過一段痛苦的折磨，直到7月29日淩晨撒手人寰。

在歐維的時期

這一段短暫卻產量格外豐富的時期，就在他生命最終的幾個星期，梵谷又再度意識到所受繪畫前輩的影響。在短短的七十天裡，梵谷留下了七十二幅油畫、三十三張素描和一張版畫，就好像預知他在世所剩時日不多一樣倒數計時著，每天早上5點起床，然後一整天不是在田野近郊，就是在小鎮街上不停地畫畫，他在一封信裡寫道：「這些天裡我工作得又多又快，這麼做正是我所想要表達現代生活每件事物都急速到令人沮喪的地步。」那種狂亂的律動有時推動進行倉促繪畫，不過也同時發現這時期的畫作帶有一種超乎尋常的沉靜與明朗，這一類的作品向來都被公認為梵谷偉大的創作特色之一。就整體而言，歐維階段有時被認為是走下坡，卻沒有注意到梵谷在這期間所表現出獨特、與其它時期極為不同之處，甚至完全對比的表現方式。

在停留於普羅旺斯省歐維之後，代表的正是梵谷長久以來對北方山水醞釀的結晶，在歐維又再度與他年輕時代的鄉村純樸題材重逢，以荷蘭田園景致，同時也是回復梵谷一向景仰的17世紀荷蘭風景畫大師們的眼光。

從繪畫風格的觀點上看來，歐維階段的畫作不為前期的斷層，但是就畫風而言，梵谷正處於全盛發展，梵谷風格的根源仍然緊扎於1880年到1882年他在荷蘭學素描的養成期，從當時起，他所有的圖畫式紀錄彙集、他本人對點、或長或短的筆觸，或如火焰般斷斷續續線條的繪畫語彙，和自來水筆速寫草稿，一併轉移到畫布上，他後期的作品可以說盡是彩色素描渾然天成的。在歐維階段，梵谷已把自然主義置於次要地位，而將多重曲折筆觸產生的阿拉伯風裝飾線條畫成樹木和房屋，形成波浪狀的麥田，種種活力十足的曲線旋律動態。

從聖雷米到巴黎

在1890年的2月和4月之間，梵谷又患病住進聖雷米精神病院，這正是他最長且最嚴重的精神危機，當他稍稍復原時，自己很清楚地知道不能再在精神病院多待一刻，因為那兒的醫療不但沒有讓他的情況變好，與其他病患共處的經驗也更加惡化他的病情。在最後一次和收容所所長裴榮（Peyron）醫生談話之後，得到院方的批准出院，不顧弟弟西奧擔心害怕哥哥一個人長途旅行的危險，梵谷在5月16日獨自坐上往巴黎的火車，在法國首都弟弟的家中只住了三天，認識了他的弟媳喬安娜和與他同名的小侄

兒文生，喬安娜為我們留下畫家那幾天的回憶，敍述道她對梵谷感到相當地驚訝，不僅外貌不像一個消瘦的病人，而且又健康又結實，藝術家每天外出去買橄欖，並且堅持要大家都像他一樣品嚐它的美味可口，還去拜訪他的一些藝術家朋友和參觀畫展，和樂地與弟弟的小家庭共處三天，誰也沒有提起聖雷米精神病院那一段。

可是那三天在巴黎對梵谷而言，最精華之處在於他能有機會在弟弟的家裡和唐基老爹（Pere Tanguy）的畫廊裡看到自己所有的作品，在他的信裡不斷地提到要評定藝術家的一幅作品，必先對他所有的創作有所認知，梵谷第一次擁有對他所有畫作的直接印象，這樣的回顧正足以使得梵谷在歐維的創作添加總結的價值，同時也為他的藝術生涯作一結語，他不再盲目地往前衝，頭一回他很明白地知道將何去何從。

歐維奧瓦河和傳統風景

弟弟西奧幾個月來費盡心思地尋找一處梵谷可以定居的地方——一處寧靜的鄉村，但是離巴黎不太遙遠的地方，一處梵谷能夠過獨立生活且在信得過的友人的善意監視下生活，畫家畢沙羅提議一位醫生兼藝術愛好者，同時也是畢沙羅、塞尚、基約曼等一些印象派畫家們的老朋友嘉塞醫生，做為這項任務的委託人。嘉塞每星期自法國首都西北三十多公里的奧瓦河到巴黎來回三次看診，是個恰當的人選。

現今的奧瓦河奇蹟似地保存了處女般無瑕的美，尚未遭觀光客踐踏，尤其是日本觀光客遠道而來參觀梵谷住過的地方及畫家和他弟弟比鄰的墳墓，就連他生前最後幾幅畫畫過的場景也不放過。歐維是一個狹長形小鎮，沿著奧瓦河畔約八公里長，彷彿躲藏在盆地裡，可是當我們爬上兩旁的小河谷，卻是一處布滿麥田廣闊平原的平台。

在梵谷時代的歐維計約兩千左右的人口，夏天可達到三千人，曾是一個農牧莊園，有一些小小的自耕農或小地主。可是歐維也非比一般的小村落，自從19世紀中葉以來，吸引不少風景畫大師前來，如杜比尼、畢沙羅和塞尚。巴比松派的大推廣者，同時也是印象主義前輩之一的杜比尼建造一條小船好遊歷奧瓦河，並畫下小河兩岸的景色，甚至在1860年時買下歐維的房子，好常常招待巴黎藝術家友人們的到訪，如柯洛、杜米埃、杜普勒、哈比格尼斯、賈克和莫里索等，1866年畢沙羅定居龐圖瓦茲，離歐維非常近，並且在那兒連續住了十六年之久。還有值得一提的是，畢沙羅說服塞尚也一起來共襄盛舉，在介於1872年和1874年之間，塞尚居住在歐維，並畫下了約一打的作品，畫面盡是嘉塞家附近村莊另一端的風景。

風景如畫和摩登色彩

梵谷在抵達歐維的隔天就滿心歡喜地給弟弟西奧去信，描述當地如畫一般，有愈來愈稀有的老茅屋，他寫道：「不過那些摩登的別墅和資產階級的村屋，在我看來和那些快要倒塌的老茅屋幾乎是一樣地美。」這種茅草屋頂和色彩鮮豔的新別墅形成強烈對比，新舊之間的對比正是梵谷這時期畫作的要素之一，這種企圖綜合傳統和現代色彩主導著畫家這時期的作品。一次梵谷在畫奧瓦河畔時，運用牧草、牛群和村民，有點接近杜比尼畫風，但是同時期的另一幅畫有碼頭和一群正要搭小船遊覽的巴黎人士，則呈現道地印象派題材，尤其像莫內和雷諾瓦。另外，梵谷還畫有開敞的田園風光、寬闊平原麥田的場景。於一封給他母親和妹妹的家書上，畫家敍述他個人被這種景致深深地吸引：「我專注於像大海一樣浩瀚的寬闊麥田平原和小山丘陵對立的風景⋯⋯。」

茅屋和別墅、車道和田邊小徑、河岸及麥田，所有的鄉居生活一一入畫，1890年末，梵谷開始採用長條形的50×100公分新尺寸風景畫布創作了一系列的作品，十二幅風景和一幅肖像都是這樣的尺寸，畫作大多數皆為麥田，可是也同時出現其它一些場景，如森林、花園、田園小路及村屋，把農村勞動生活

和娛樂休閒做一概觀，除了這一系列外，尚有阿姆斯特丹梵谷美術館的〈黃昏〉、辛辛那提美術館的〈林中情侶〉（圖見450頁），以及巴塞爾美術館的〈杜比尼花園和黑貓〉（圖見468），連同三幅梵谷傳達出他受敬仰大師影響所採象徵參照的創作。

梵谷手札

1890年2月中旬梵谷寫給妹妹葳勒敏的信：「……奧立先生的文章我覺得文字本身很藝術、很有意思，可是話又說回來，本當如是，好替代我感到悲傷的事實，無論如何，我已去信告訴他，我覺得他寫得比較符合高更和蒙提切利，也就是說文章觸及我的部分只有非常次要，而這種想法不僅純粹是我個人的，因為就總的說來，所有的印象派藝術家都這樣，我們都遵從於一個相同的影響，並且我們也都有一點『神經』，正因此使得我們對色彩獨特的語彙、互補、對比和協調效果非常敏感，不過當我閱讀過文章後不禁感到悲傷起來，只想著本該如此，而我自覺這麼不如人……。」

1890年5月20日到6月初之間給妹妹葳勒敏的信：「……我一定會樂昏了，如果你也能看到我現在的橄欖樹林，襯著黃、粉紅帶藍相當不一樣的天空，我深信到目前為止，還沒有任何人畫過這樣子的，他們總是畫成灰色調的……。」

1890年5月21日梵谷給弟弟西奧的信：「……現在我的一幅素描是蘆葦杆屋頂的草屋，正開花的豌豆田和麥田做第一近景，小山丘為背景，我想你一定會喜歡這一幅素描。我開始注意到，我來南方住的好處是讓我把北方看得更深入，這正是意料中的，紫色調在它本該有的地方，歐維真是名符其實的美，以至於我認為工作比不工作有好處，雖然繪畫一途對我而言一向只有壞運氣，在這兒有許許多多的色彩，但是因為有很多資產階級好看的村屋，就我個人喜好來說，這裡確實比艾佛瑞村美得太多了……。」

1890年6月3日給弟弟西奧的信：「我尚未找到一處可以成為畫室的地方，儘管如此，還是得找個地方或一個房間都行，好來放我那些已經塞不下你家和唐基老爹畫廊的畫，因為那些畫還有很多修改的地方。不過，最終我還是活在當下，趁著天氣那麼好，身體健康方面也不錯，我每天都9點上床睡覺，早上5點起床，這是在一段長時間迷失之後再次找到自我的喜悅，滿懷希望並且期待我能保持像現在對筆觸比以前篤定的感覺，除此之外，嘉塞先生說，他覺得以前的那個我很少可能再犯，而現在的我可好得很呢……。」

「……說不定肖像畫對我有所助益，主要是因為要抓住客人畫像，你得先展示你已經畫好的不同的肖像畫，這就是我看到唯一有可能掛畫出來的辦法，不僅如此，當某些畫有一天被人賞識，用超天價買下，就像晚近要米勒的畫得花一大筆錢才行，不像我們這種只有勉強應付繪畫材料成本的可能……。」

1890年6月16日給高更的信：「我有一個想法或許您一樣會感興趣，我正試著畫麥田素描，可是沒法做到讓僅是藍綠色的麥穗像綠色帶子映點粉紅一樣地長葉子，麥穗花則泛些金黃外，繡上滿是塵埃玫瑰花那種蒼白粉紅，一株攀緣而生的玫瑰花下擰進一枝莖。而上方我特想畫肖像，背景明朗亮麗又寧靜，一律採不同色調的綠，卻擁有一樣的價值，形成一整體的綠，一種稍帶顫動的綠，可令人聯想起微風吹動麥穗花柔和的聲音，想要畫出那樣的色彩，可一點也不容易啊……。」

約1890年7月10日梵谷寫給弟弟西奧的信：「……回到這兒後，我馬上就開始工作，雖然畫筆幾乎從我手上掉下，可是因為我很清楚自己想要的是什麼，從那時起我畫了三幅大型油畫，盡是一大片麥子在晃動的天空下，毫無傳達悲哀孤寂的意圖，不久的將來你們就可以看到了，因為我希望盡早親自帶去巴黎給你們，我想這些畫正可以告訴你們我所不會用言語表達的，那些我在田野看到的健康再造。第三幅我現在正在畫的〈杜比尼花園〉，是我從來到這兒就一直在心裡構思的畫……。」

452 •
梵谷 **有房子的風景**
約1890年5月23日 水彩畫紙
44×54.4cm 阿姆斯特丹梵谷美術館
藏（上圖）

453 •
梵谷 **田野中的農舍** 1890年7月
黑色、白色粉彩筆、藍色彩色粉彩
筆、蘆葦筆、棕色墨水、淺色條紋紙
（有浮水印） 47×62.5cm 芝加哥
藝術中心藏（下圖）

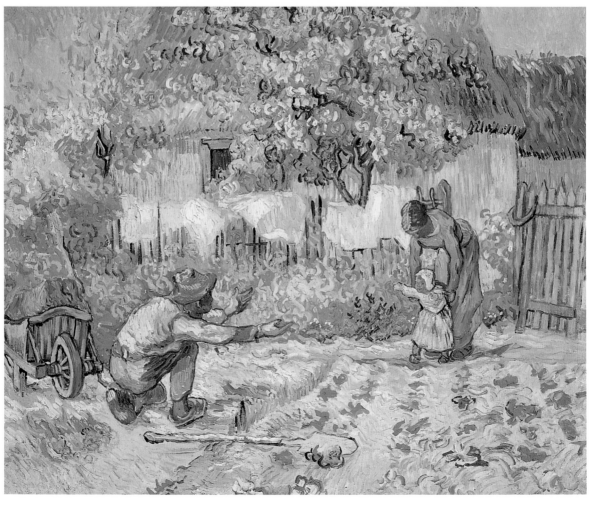

454 • 梵谷 **歐維的村道與石階** 1890年5月歐維 油彩畫布 49.8×70.1cm 美國聖路易美術館藏（左頁上圖）
455 • 梵谷 **學步** 1890年歐維 油彩畫布 72.4×91.1cm 紐約大都會美術館藏（左頁下圖）
456 • 梵谷 **歐維的村道** 1890年5月歐維 油彩畫布 73×92cm 赫爾辛基阿坦米美術館藏（上圖）

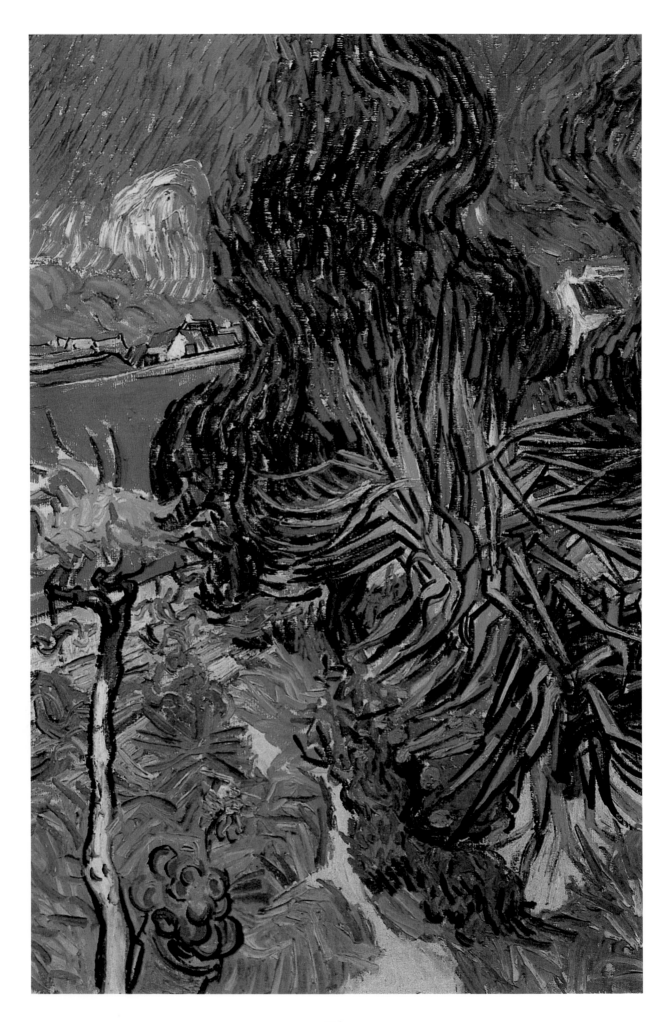

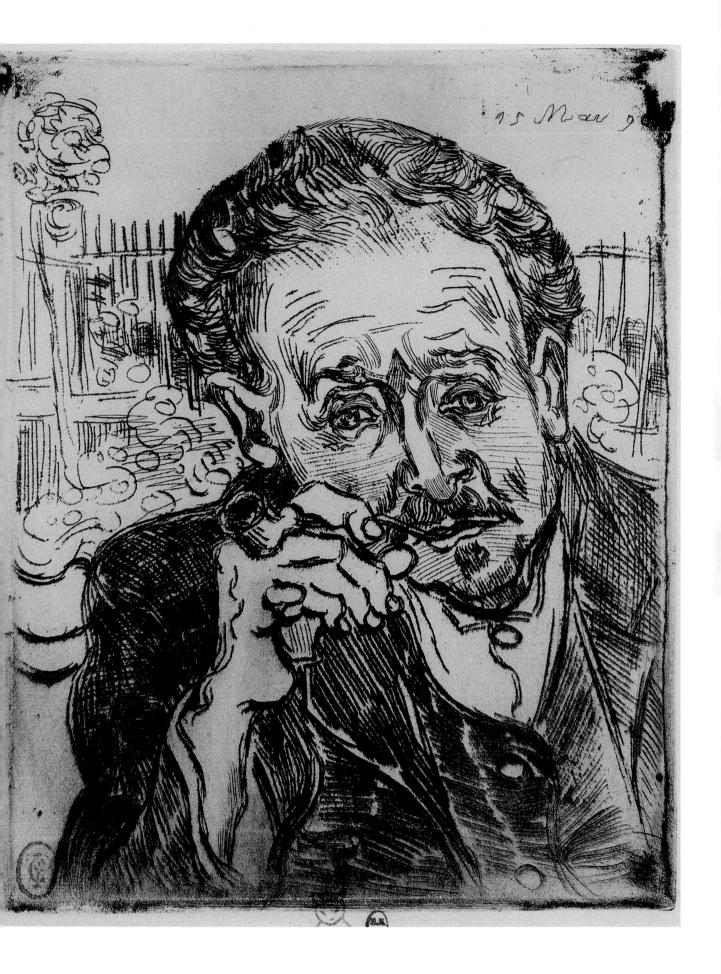

457 • 梵谷 **歐維的嘉塞醫師庭院** 1890年5月歐維 油彩畫布 73×51.5cm 巴黎奧塞美術館藏（左頁圖）
458 • 梵谷 **嘉塞醫師** 1890年5月歐維 石版畫 18×15cm 巴黎國立圖書館藏（上圖）

459 • 梵谷 農婦和老葡萄園 1890年5月
鉛筆、水彩、畫紙 43.5×54cm
阿姆斯特丹梵谷美術館藏
（上圖）

460 • 梵谷 開花的七葉樹枝
1890年5月歐維 油彩畫布
72×91cm 蘇黎世布赫勒基金會
收藏（下圖）

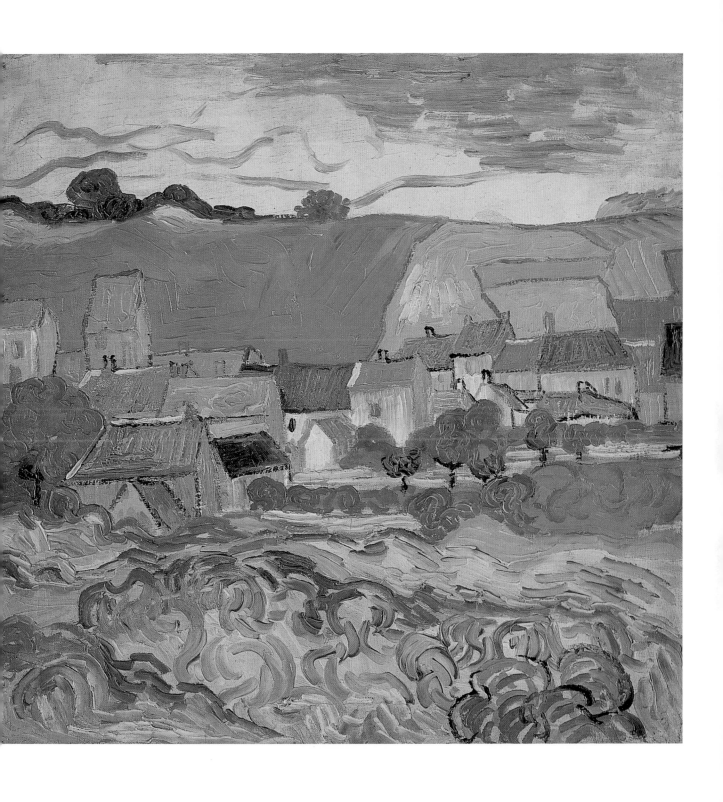

461 • 梵谷 **眺望歐維** 1890年5至6月 油彩畫布 50×52cm 阿姆斯特丹梵谷美術館藏

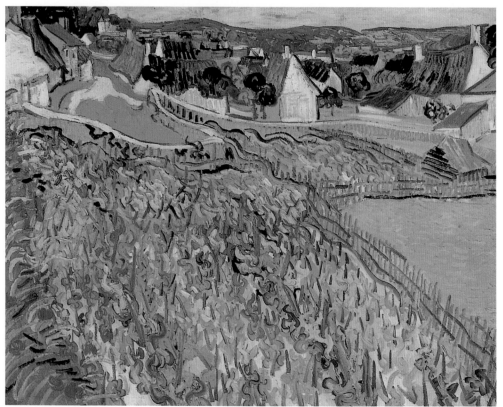

462 ·
梵谷　**可望見橋的歐維風景**
1890年5月底至6月初　水彩、
鉛筆、畫刷、膠彩、粉紅色安
格爾紙　倫敦泰德美術館藏
（上圖）

463 ·
梵谷　**歐維葡萄園眺望**
1890年6月歐維　油彩畫布
64.2×79.5cm
美國聖路易美術館藏（下圖）

464 ● 梵谷　戴麥草帽的農家少女　1890年6月下旬歐維　油彩畫布　92×73cm　私人收藏

465 • 梵谷 **歐維的原野** 1890年6月歐維 油彩畫布 50×101cm 維也納奧斯特里奇斯克畫廊藏）

441

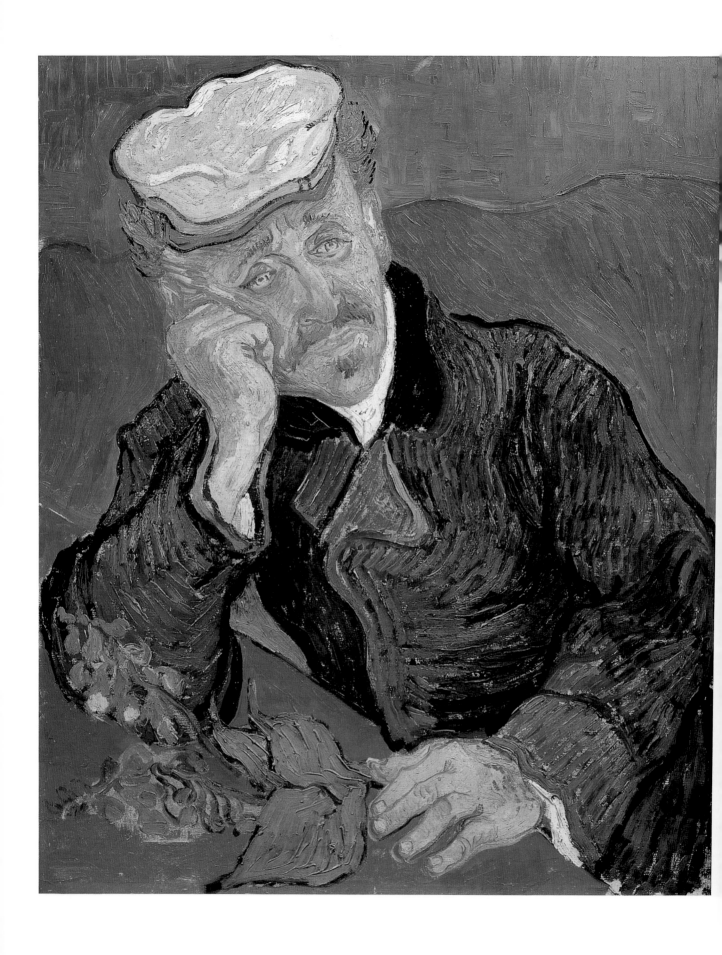

466 • 梵谷　**嘉塞醫師的肖像**　1890年　油彩畫布　68×57cm　巴黎奧塞美術館藏

467 • 梵谷　**坐在桌前的嘉塞醫師**　1890年6月歐維　油彩畫布　67×56cm　東京齊藤良平收藏

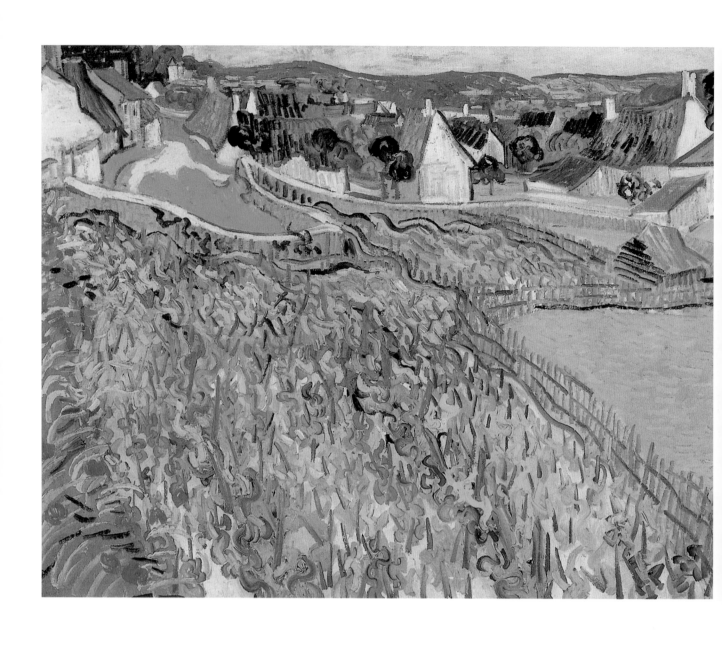

468 • 梵谷 **眺望歐維的葡萄園** 1890年6月歐維 油彩畫布 64.2×79.5cm 美國聖路易美術館藏

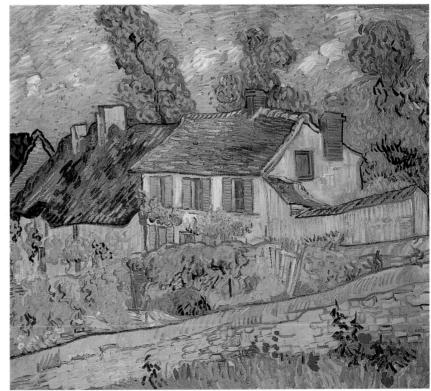

469 • 梵谷 **有馬車和鐵道的風景**
1890年6月歐維 油彩畫布 72×90cm
莫斯科普希金美術館藏（上圖）

470 • 梵谷 **歐維的家屋** 1890年6月歐維
油彩畫布 60.6×73cm
俄亥俄州杜列托美術館藏（下圖）

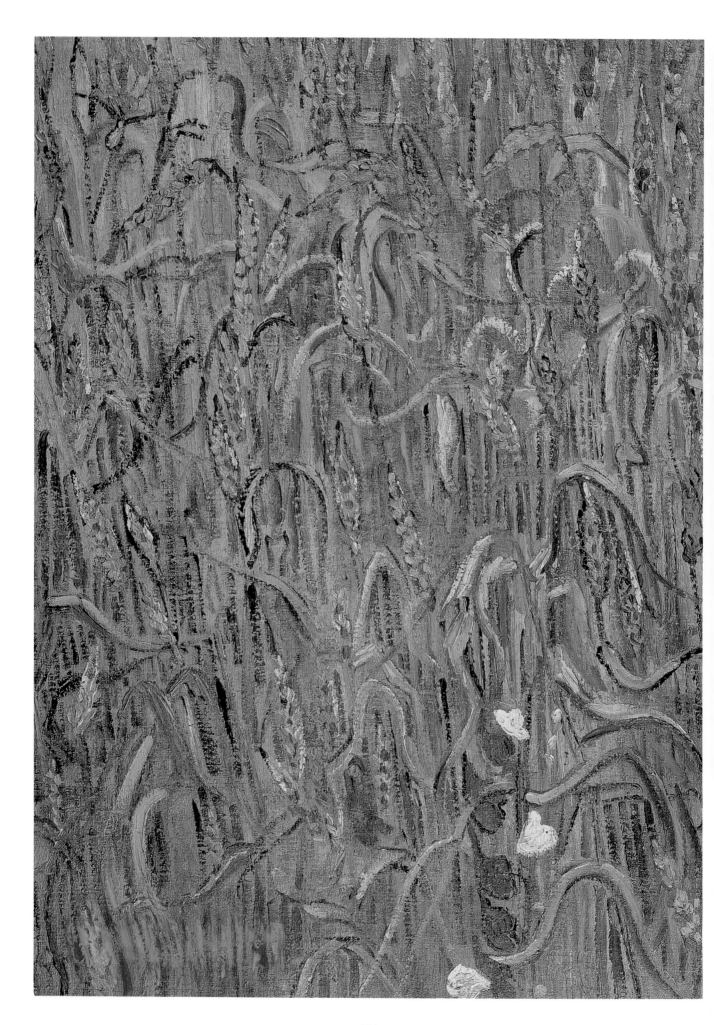

446

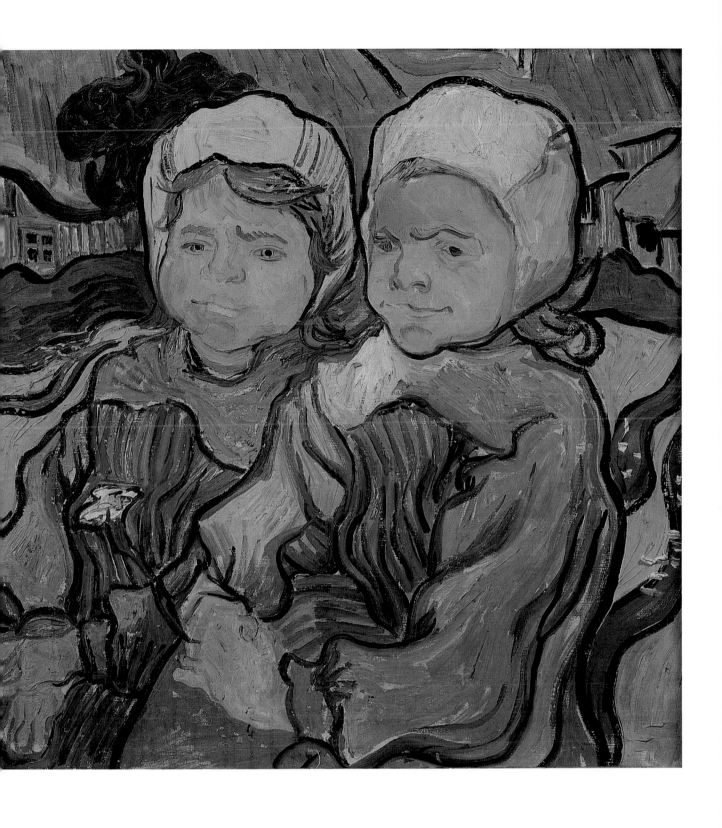

471 • 梵谷 **麥穗** 1890年6月歐維 油彩畫布 64.5×48.5cm 阿姆斯特丹梵谷美術館藏（左頁圖）
472 • 梵谷 **兩個小女孩** 1890年6月歐維 油彩畫布 51.2×51cm 巴黎奧塞美術館藏（上圖）

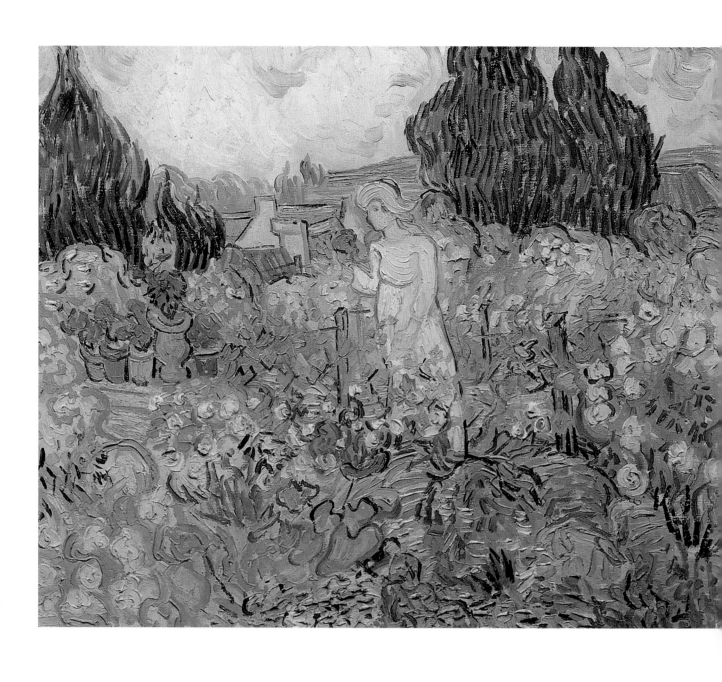

473 • 梵谷 **嘉塞小姐在她歐維的花園** 1890年6月歐維 油彩畫布 46×55.5cm 巴黎奧塞美術館藏

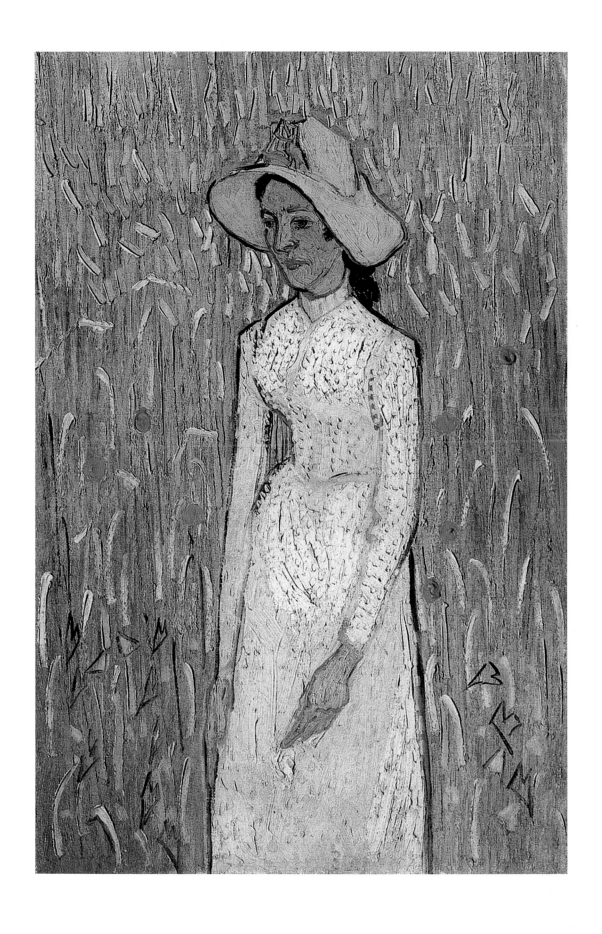

474 • 梵谷　戴麥草帽的年輕農婦立於麥田　1890年6月歐維　油彩畫布　66×45cm　華盛頓國家畫廊藏

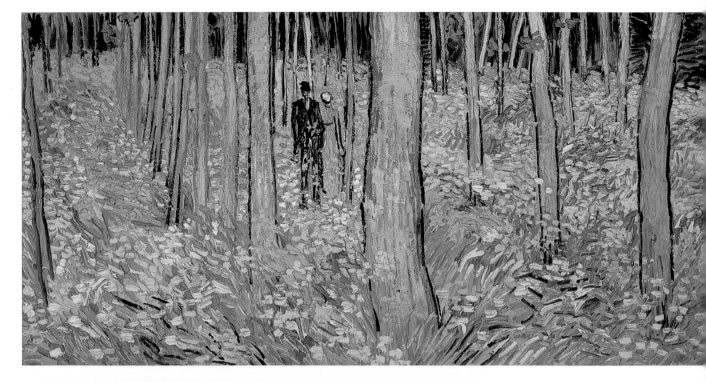

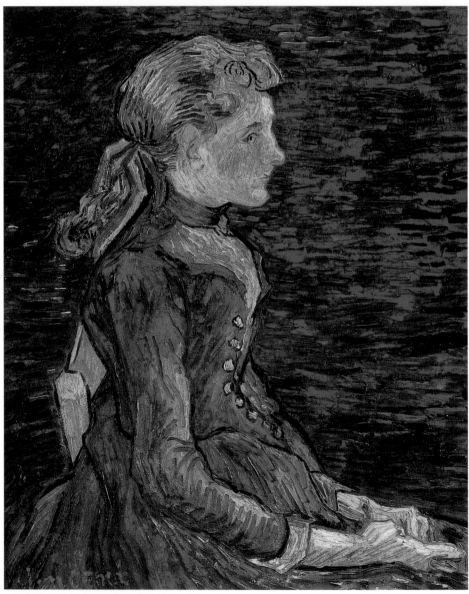

475 ▪
梵谷 **林中情侶** 1890年6月歐維
油彩畫布 50×100cm 辛辛那提美術
館藏（上圖）

476
梵谷 **阿特莉妮·拉薇肖像**
1890年6月歐維 油彩畫布
67×55cm 瑞士私人收藏（下圖）

477 ▪
梵谷 **彈鋼琴的瑪格麗特·嘉塞**
1890年6月歐維 油彩畫布
102.6×50cm 瑞士巴塞爾美術館藏
（右頁圖）

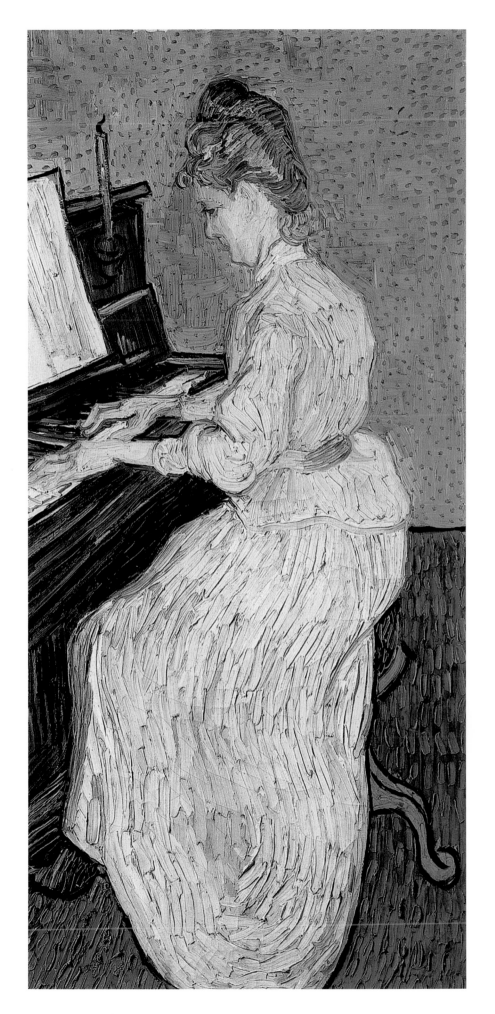

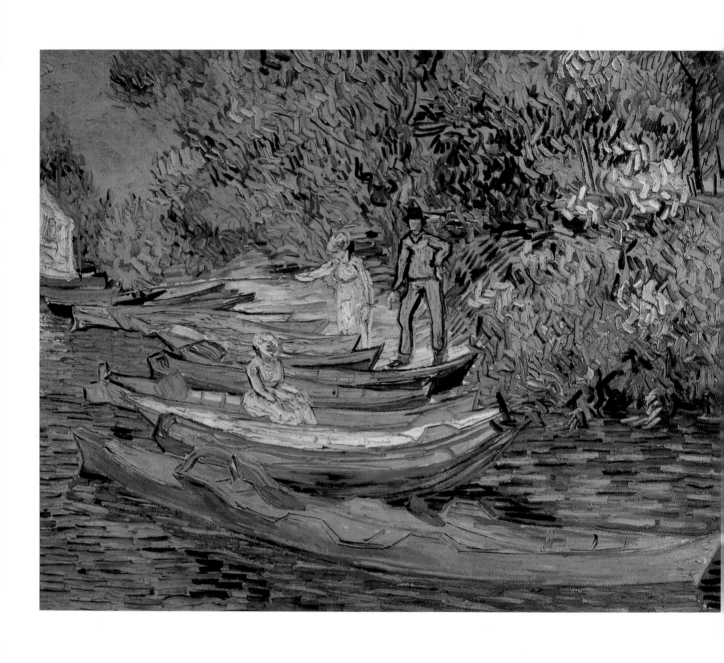

478 • 梵谷 歐維的奧瓦河畔 1890年7月歐維 油彩畫布 73.3×93.7cm 底特律藝術學院藏

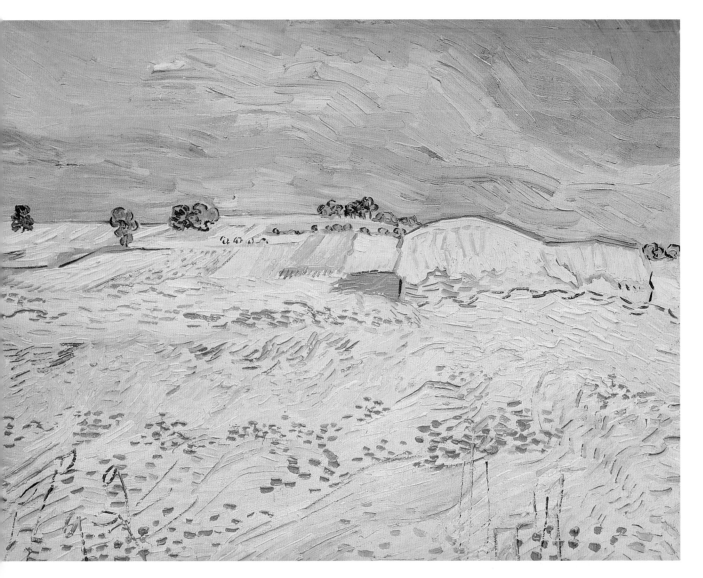

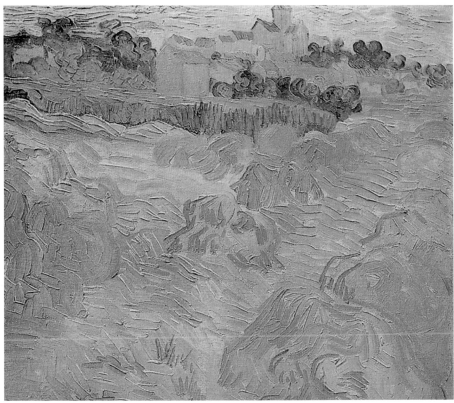

479 •
梵谷　**歐維平原**　1890年7月歐維
油彩畫布　50×65cm　蘇黎世私人藏
（上圖）

480 •
梵谷　**眺望歐維麥田**　1890年7月歐維
油彩畫布　43×50cm　瑞士私人收藏
（下圖）

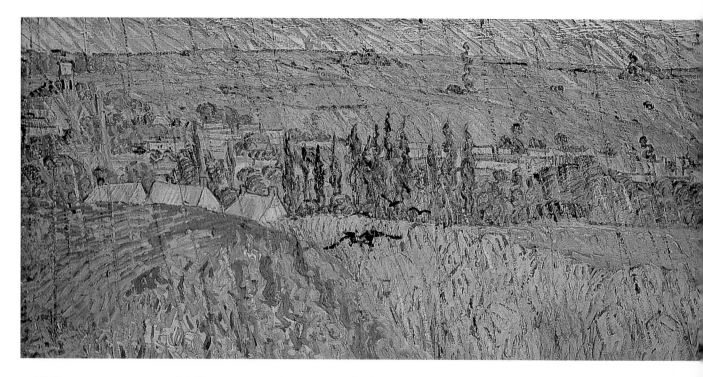

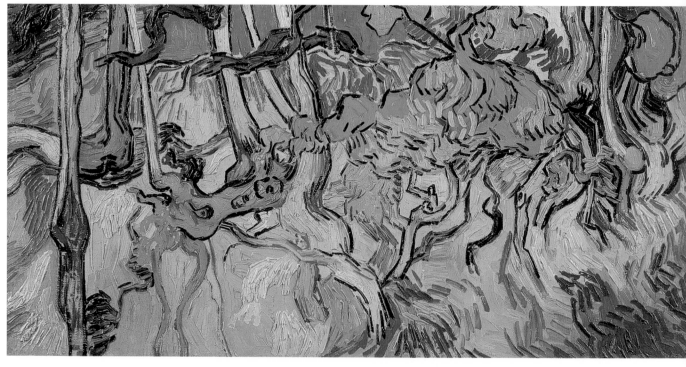

481 • 梵谷 **歐維雨景** 1890年7月 油彩畫布 50×100cm 威爾斯國立美術館藏（上圖）

482 • 梵谷 **樹根** 1890年7月歐維 油彩畫布 50×100cm 阿姆斯特丹梵谷美術館藏（下圖）

483 • 梵谷 **有麥束的田地** 1890年7月歐維 油彩畫布 50.5×101cm 美國達拉斯美術館藏（上圖）
484 • 梵谷 **母牛群** 1890年7月歐維 油彩畫布 55×65cm 里爾學院美術館藏（下圖）

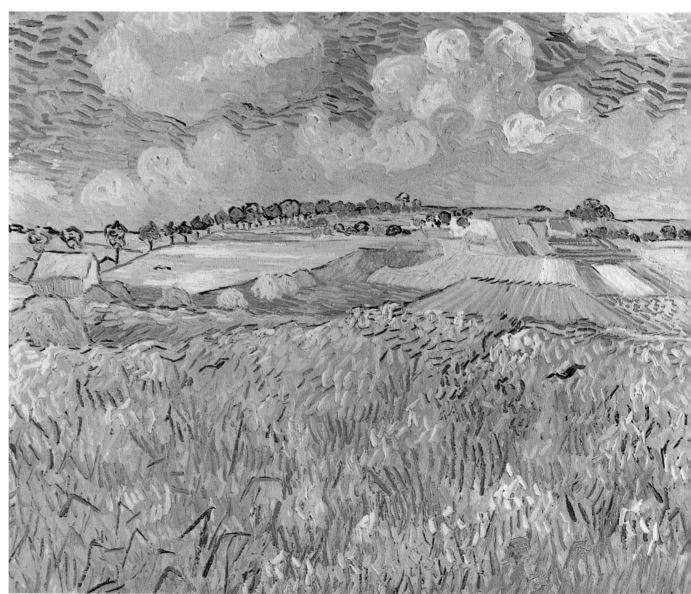

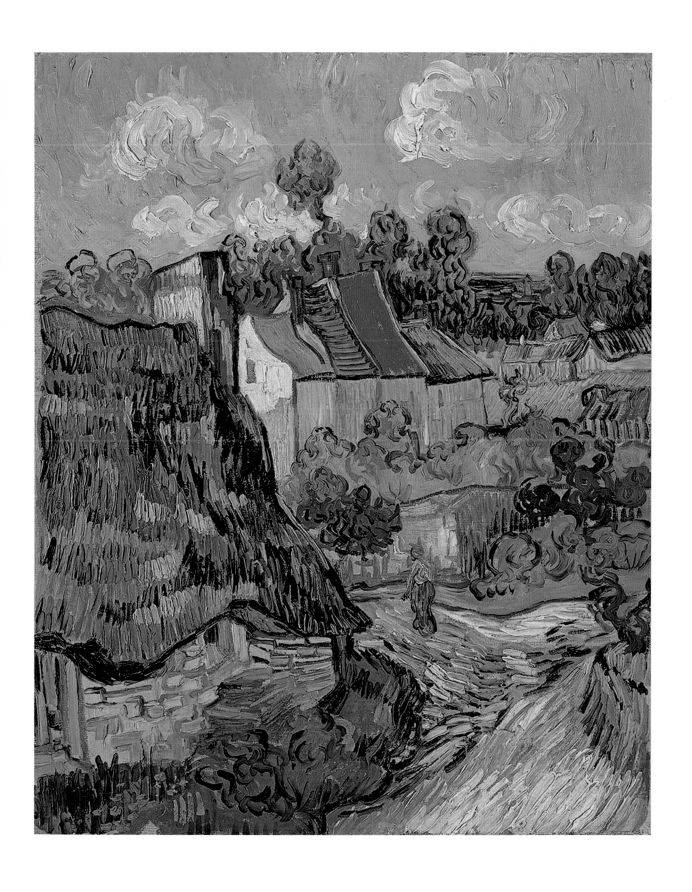

485 • 梵谷 傍山的茅屋 1890年7月歐維 油彩畫布 50×100cm 倫敦泰德美術館藏（左頁上圖）
486 • 梵谷 有雨雲的歐維原野 1890年7月歐維 油彩畫布 73.5×92cm 慕尼黑新美術館藏（左頁下圖）
487 • 梵谷 歐維的草屋 1890年5月歐維 油彩畫布 75.6×61.9cm 波士頓美術館藏（上圖）

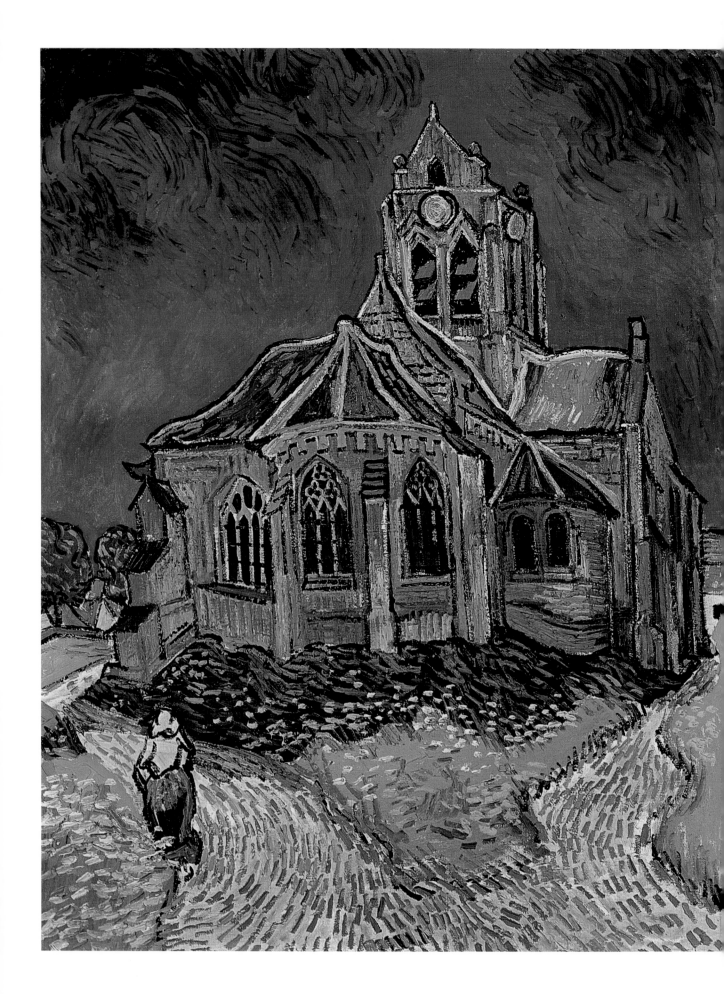

488 • 梵谷 **歐維的教堂** 1890年6月歐維 油彩畫布 94×74.5cm 巴黎奧塞美術館藏

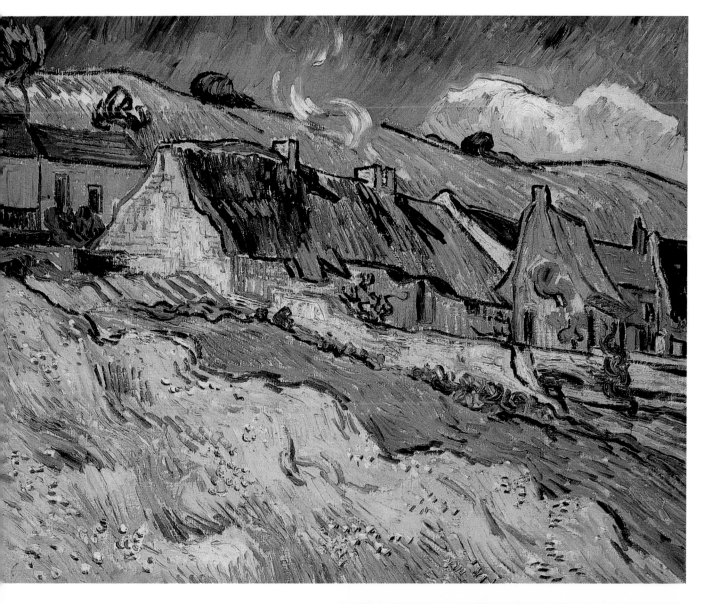

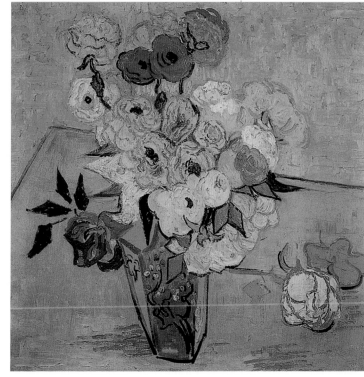

489 • 梵谷 **卡迪威爾風景** 1890年5月歐維 油彩畫布
59.5×72.5cm 莫斯科普希金美術館藏（上圖）

490 • 梵谷 **瓶中的薔薇** 1890年6月歐維 油彩畫布
51×51cm 巴黎奧賽美術館藏（下圖）

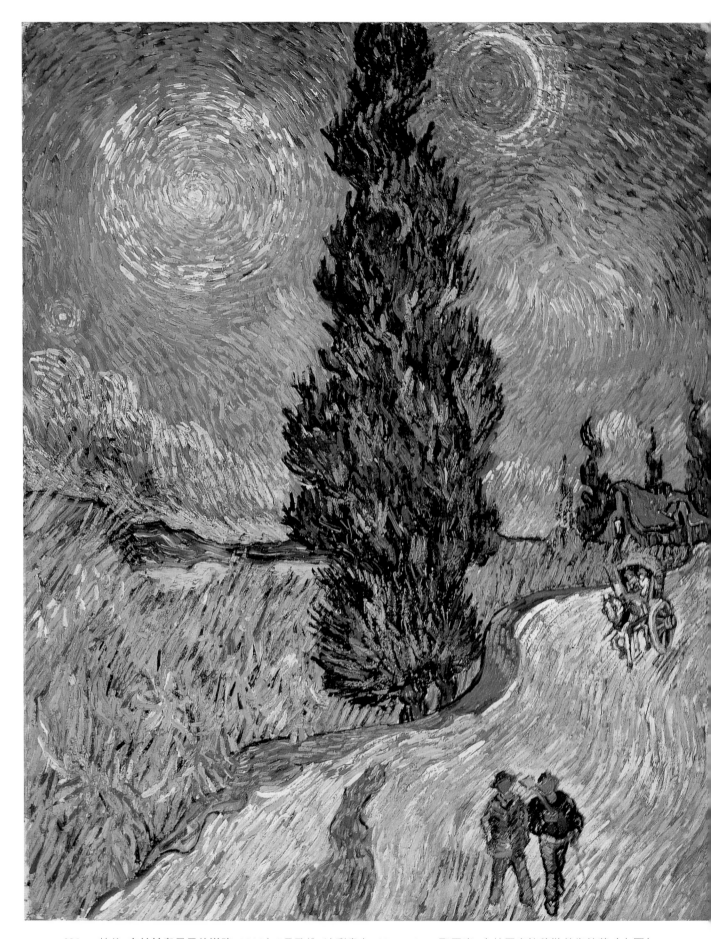

491 • 梵谷 有絲柏與星星的道路 1890年5月歐維 油彩畫布 90.6×72cm聖雷米 奧特羅庫拉穆勒美術館藏（上圖）
492 • 梵谷 有兩個人的歐維近郊農場 1890年 油彩畫布 38×45cm 阿姆斯特丹梵谷美術館藏（右頁上圖）
493 • 梵谷 在田間小徑散步的二少女 1890年7月歐維 油彩畫紙 30.3×59.7cm 德州聖安東尼柯勒馬納美術館藏（右頁下圖）

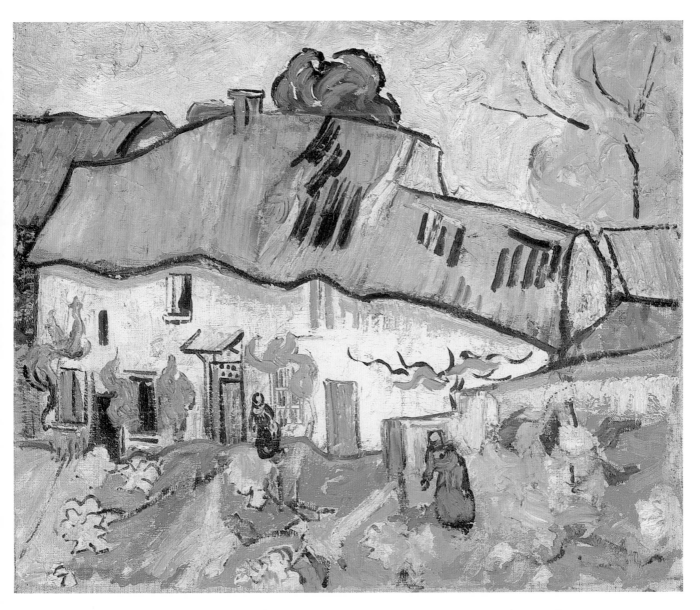

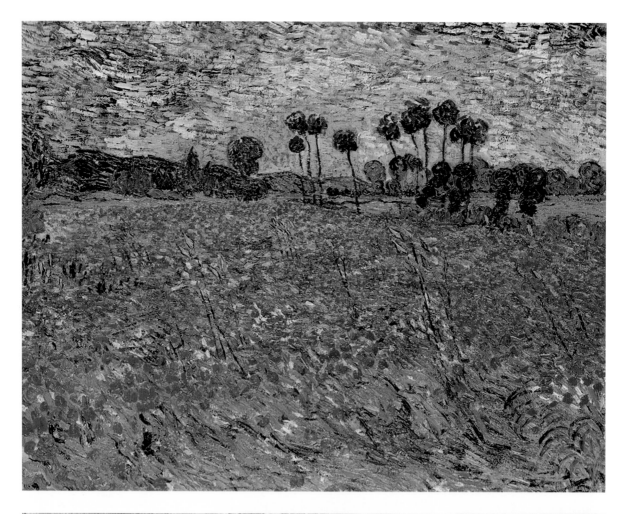

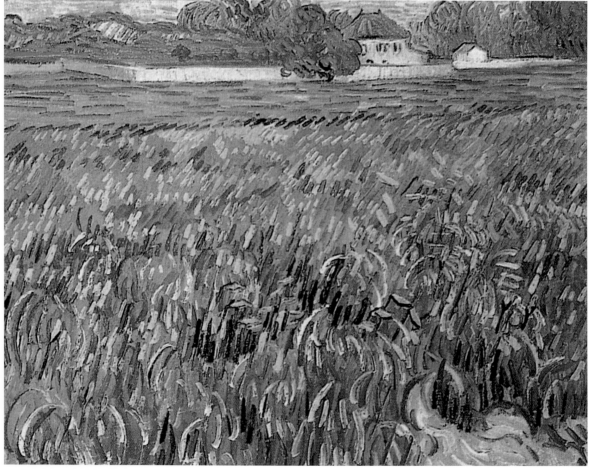

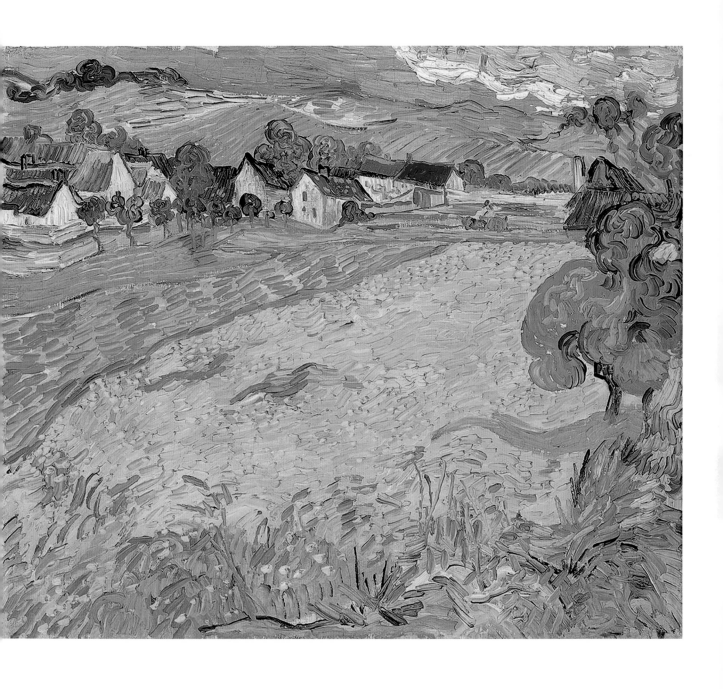

494 • 梵谷 罌粟花 1890年6月歐維 油彩畫布 73×91.5cm 海牙美術館藏（左頁上圖）
495 • 梵谷 歐維的白館 1890年6月歐維 油彩畫紙 48.5×62.8cm 華盛頓美術館藏（左頁下圖）
496 • 梵谷 歐維的風光 1890年7月歐維 油彩畫布 55×65cm歐維 馬德里泰森美術館藏（上圖）

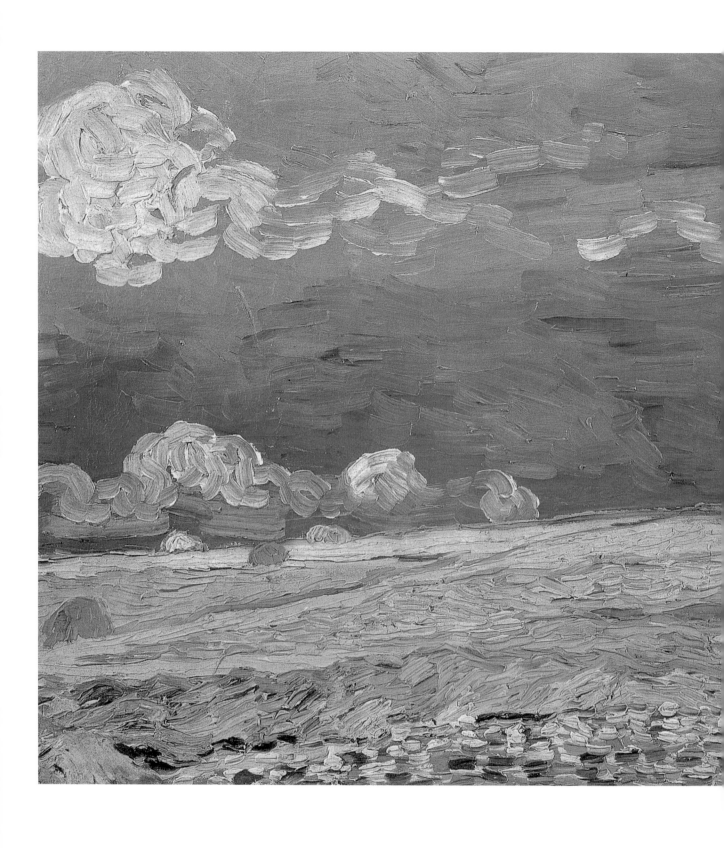

497 • 梵谷 荒涼的天空和麥田 1890年7月歐維 油彩畫布 50×100.5cm 阿姆斯特丹梵谷美術館藏

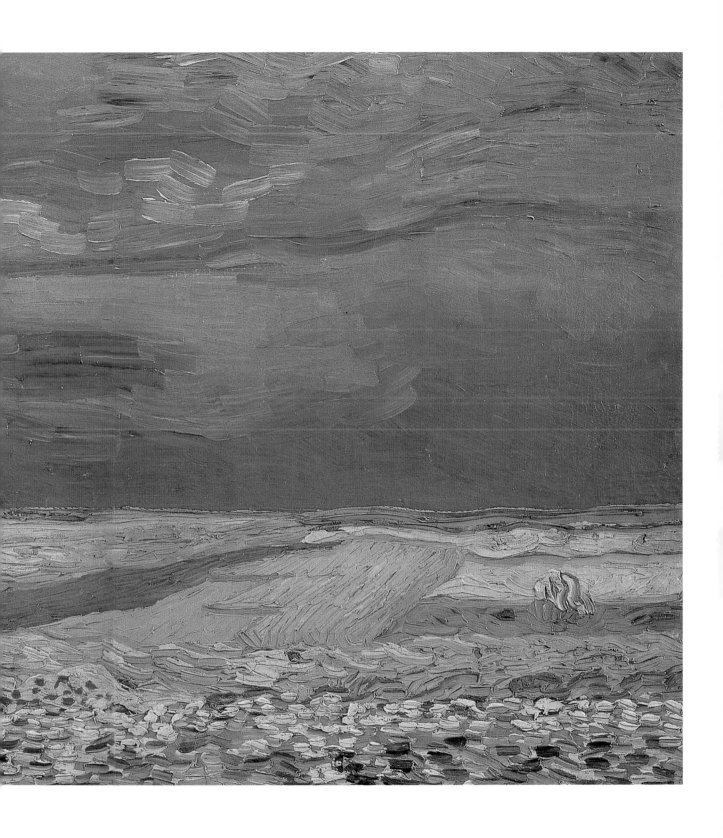

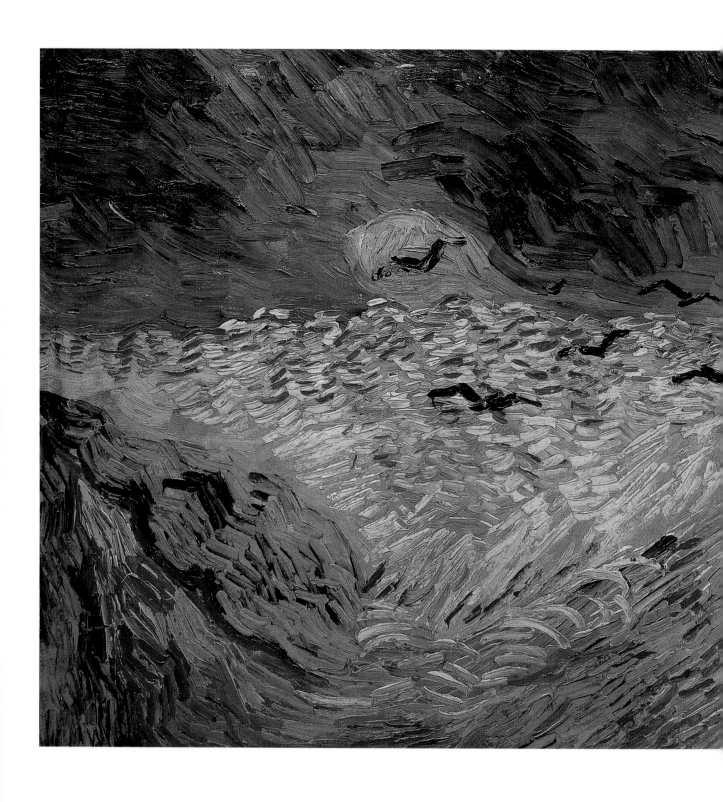

498 • 梵谷 **麥田群鴉** 1890年7月歐維 油彩畫布 50.5×100.5cm 阿姆斯特丹梵谷美術館藏

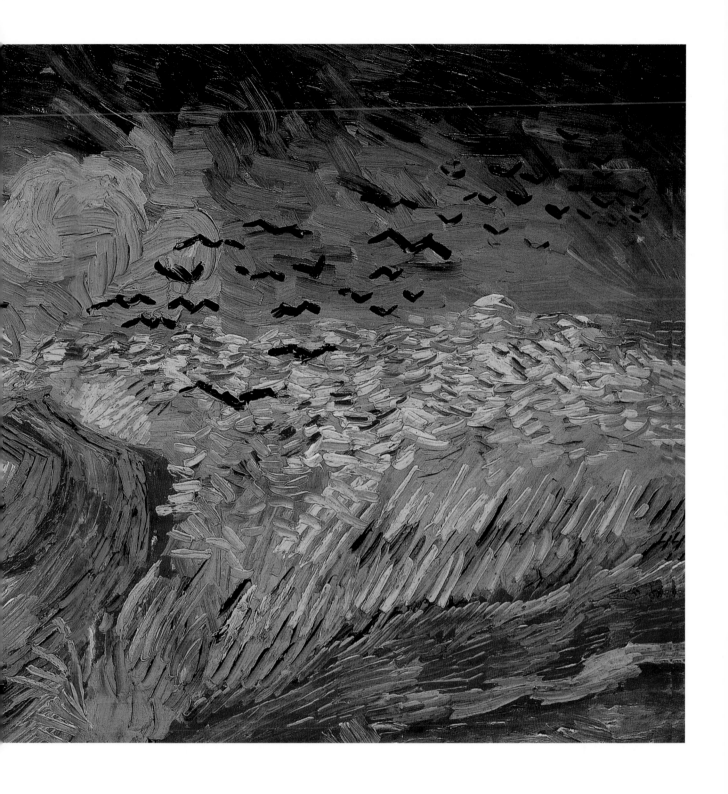

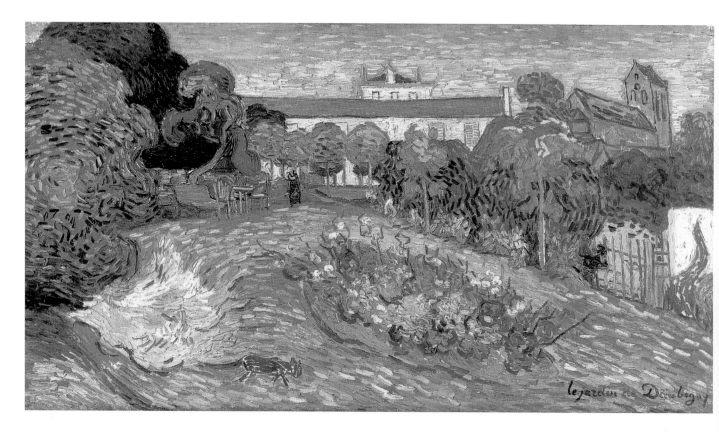

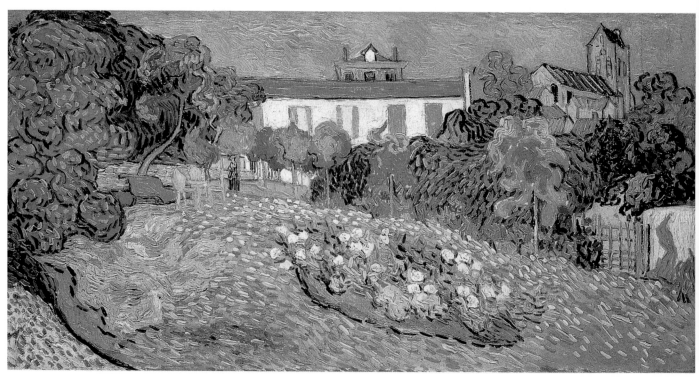

499 • 梵谷　杜比尼花園和黑貓　1890年7月歐維　油彩畫布　56×101.5cm　瑞士巴塞爾美術館藏（上圖）
500 • 梵谷　杜比尼花園　1890年7月歐維　油彩畫布　53.2×103.5cm　廣島美術館藏（下圖）

國家圖書館出版品預行編目資料

梵谷名畫500選＝ 500 masterpieces of VAN GOGH
／羅伯修斯、林惺嶽 等撰文.
──初版.──台北市：藝術家, 2009.11
472面；21×29公分
含索引

ISBN 978-986-6565-64-9（平裝）
1. 梵谷（Van Gogh, Vincent, 1853-1890）
2. 繪畫 3. 藝術評論

947.5 98021357

VINCENT VAN GOGH

後期印象派大畫家

羅伯修斯、林惺嶽 等撰文

梵谷名畫500選

發行人／何政廣
主編／王庭玫
編輯／謝汝萱‧陳芳玲
美編／曾小芬

出版者／藝術家出版社
台北市重慶南路一段147號6樓
電話：(02)2371-9692～3 傳真：(02)2331-7096
郵政劃撥：01044798 藝術家雜誌社帳戶

總經銷／時報文化出版企業股份有限公司
台北縣中和市連城路134巷16號
電話：(02)2306-6842

南部區域代理／台南市西門路一段223巷10弄26號
電話：(02)261-7268 傳真：(02)263-7698

製版印刷／鴻展彩色印刷股份有限公司

初版／2009年11月
　　　2015年 2月5刷
定價／新台幣560元

ISBN 978-986-6565-64-9（平裝）